立緒文化・林非◎編選

近現代散文名家遊記精華

百年遊記 II

山・水・樓・園

林紓◎李大釗◎胡適◎陳衡哲◎許地山◎葉聖陶◎徐志摩

郁達夫◎豐子愷◎朱自清◎老舍◎蘇雪林◎冰心◎沈從文

巴金◎朱湘◎臧克家◎謝冰瑩◎李廣田◎蕭乾◎吳冠中◎汪曾祺

席慕蓉◎陳列◎心岱◎賈平凹◎劉克襄◎張曼娟

百年遊記Ⅱ：山・水・樓・園

【目錄】 本書總頁數共352頁

百年遊記 I：島・城・大漠・藏地・天涯

【目錄】 本書總頁數共352頁

遊記作為一種獨立的文體生氣蓬勃地出現，這是中外各國的文學史逐漸趨於成熟之後的情況。然而任何一個民族只要進入了文明的階段，開始形成審美的情趣與需求之後，每當面臨著自然景觀的變幻莫測和驚心動魄，山水風光的浩瀚壯麗或嫵媚旖旎，以及人文勝蹟的觸發情愫與叩擊靈魂，肯定都會產生出吟詠和描摹的衝動來，這在荷馬和屈原的詩篇中間就有著明顯的表現。他們在這方面留下的文字，作為遊記文學的濫觴來說，確實是很輝煌和璀璨的。

遊記是一種充滿獨創個性和心靈自由的文體，它描繪著自己獨具慧眼的印象，抒發著自己內心被撞擊和震顫之後的情思，進而形成為鮮明的形象、灼熱的感情與深刻的哲理之融合。只要遊記作家的個性與心靈愈趨獨創和自由，就愈能揮發出此種文體的稟賦，寫出的篇章就會愈趨美好與高曠的境界。在一部光輝的中國文學史上，曾經湧現過

多少傑出的遊記作品。而當二十世紀來臨之後，隨著以「五四」為標誌的思想啓蒙和個性解放思潮的興起，遊記創作也就獲得了更大規模的發展。在這些篇章中既出現了種種迷人的客觀景物，又湧動著作者與其接觸和交流之間，不斷閃爍出來的內心的歡樂或悲愴，從而寫出了主觀的體驗、領悟、詠嘆或呼號，思考著人類與大自然之間的關係，思考著人類歷史的命運與前途，還從中充分地表達出自己的情操與人格的魅力，這樣才會引起廣大讀者濃厚的興趣，並且在閱讀的過程裡獲得很大的啟迪。

在二十世紀中國文學史上湧現出來的遊記作品，其數量是非常巨大的，要在如此有限的篇幅中間，編選出若干提供給廣大讀者朋友們瀏覽的作品，這確實是一樁十分困難的工作，無論怎樣進行編纂，總會產生無法避免的遺珠之憾。更何況文學藝術作品以表現各自的個性和風格為特長，迥然不同於自然科學領域追求在共性的基礎之上獲得提高與突破，因此如果要對於前者進行評價的話，其標準和尺度比起對於後者的衡量來，自然就要帶上大得無可比擬的相對性。尤其是從一個具有較高藝術涵養和敏銳審美感覺的旁觀者眼中，無疑是更容易出現此種帶有強烈色彩的或褒或貶的不同見解。《周易·繫辭》所說的「仁者見之謂之仁，智者見之謂之智」，董仲舒所說的「詩無達詁」（《春秋繁露·精華》），正就是這樣的意思。更有甚者的是像列夫·托爾斯泰竟狠狠地揶揄過莎士比亞，對於《李爾王》這樣公認的傑作，都稱之為「拙劣的作品」，十分武斷地

宣稱他「可以成為任何角色，不過他不是一個藝術家」（《莎士比亞論》）；而福樓拜卻又認為托爾斯泰的傑作《戰爭與和平》，從第三卷之後就「可憐地往下墮落」（一八八〇年一月致屠格涅夫信）。面對著這樣紛紜複雜的見解，真是難兮哉其為選家乎！然而為了減少大家尋覓與檢索諸多作品的不便之處，編纂有關的選本肯定又是必須從事的工作。這就只好從編選者審美的水準、眼光與情趣出發，並且盡量做到照顧多樣的審美需求。

多麼希望喜愛遊記作品的讀者朋友們，在經過認真和細心的閱讀、揣摩與分析之後，能夠做到總結與反思二十世紀遊記創作的種種長處和不足。而如果又能夠將這樣的意見充分地反饋給許多撰寫遊記的作家，那就肯定會促進此種文體在二十一世紀的迅速邁進和重大豐收。正像提倡接受美學的德國學者堯斯（Hans Robert Jauss）所說，「文學作品的歷史生命沒有其接受者的積極參與是不可思議的」（《作為向文學科學挑戰的文學史》）。更值得注意的是如果有許多讀者，都像這樣極大地提高了自己審美的水準與境界，然後也去撰寫遊記的話，那麼二十一世紀遊記創作的前景就肯定會變得無比的開闊和美好起來。

林非

1
山

登泰山記

<div align="right">林　紓</div>

余以甲寅四月六日發天津，抵暮至泰安。輿中見黑影突兀出天半，過山趺矣。夜宿泰安縣丁君官齋。齋外有空圃。遲明見傲來峰，微雲綴其腰。憶亭午當至中觀，即命輿行。

經岱廟，漢柏已半枯；唐槐則矯夭爲龍形，以筆鉤勒，終莫肖其狀。入山數里無所紀。黑石作鐵色，戴土累累然。上紅門，近經石峪，景物始稍異。萬柏交柯爲深洞。初陽東出而西射，岩壁受水，晶瑩閃爍。於叢綠之外有物蠕蠕然動於石刻上，以遠鏡窺之，人也。道石顏曰「柏洞」，行久莫窮。

近壺天閣，石路漸狹而斗，奇石弩出，蟆跂而鳥厲，高方者櫥庋以上，苔積其頂，抵雲而盡。回馬嶺路尤險。既登而俯瞰，始見雪花橋，石徑彎環出橋上，來時初不審其

為橋也。過中天門後，四山筍立，已隔人境。其下路微坦，至雲步橋，石刻曰「御帳坪」，夾石磴而闌，細泉數疊出橋下入澗，聞雨盛時左壁奔湍飛越，高出為穹門形，行人過橋，碎沫濺衣而已。

五大夫松餘其三，亦明萬曆時所補者。萬丈碑赫然如新鑿，余於道中固望見矣。磴道曲折，莫紀其數。忽老翠橫空而捕人，四望純綠，則對松山也。壁高於松頂，風沮籟息，突怒偃蹇，幻為蛟螭，疏密自成行列。自朝陽洞入十八盤，殆馬第伯所謂「環道」者，近南天門矣。石狀愈奇，松陣駢列岩頂，皆數百年物。壁勢自下而斜上，紋作大斧劈，可千仞。磴道去壁尋丈，裂為深澗，不可下視。天門尤斗絕，石壁夾立，其頂巉然，為雕、為睥睨、為立人、為朽兀。余思癡翁不已。果余能為癡翁者，山之態狀，或可窮也。

既朝元君廟，東行向玉皇頂，大風斗起。同遊者陳任先、林宰平健步登日觀；余與陳徵宇坐乾坤亭外，望汶水如帶，汶外則清冥不之見。夜盡，風益肆。眾擁裘起觀日出。徂徠之東有赤光蕩漾，久之，乃雲陣奔湊，結為濃黑，而上界平明矣。眾大息，恨不見日。既以輿下山，墜身如雲片，俄而至地。過傲來峰下，覺夜來突兀吾輿外者是也。

律以皴法，類黃鶴山樵。細紋麻起，回復窅窕。發其秘者黃鶴，嗣其傳者石谷、墨

井也。林紓記。

林紓（一八五二～一九二四），字琴南，福建閩侯人，作家、翻譯家。著有小說集《京華碧血》，詩集《畏廬詩存》，筆記《畏廬瑣記》；譯作《凱撒遺事》（莎士比亞）、《茶花女遺事》（小仲馬）等。

五峰遊記

李大釗

我向來慣過「山中無曆日，寒盡不知年」的日子，一切日常生活的經過都記不住時日。

我們那晚八時頃，由京奉線出發，次日早晨曙光剛發的時候，到灤州車站。此地是辛亥年張紹曾將軍督率第二十軍，停軍不發，拿十九信條要脅清廷的地方。後來到底有一標在此起義，以眾寡不敵失敗，營長施從雲王金銘，參謀長白亞雨等殉難。這是歷史上的紀念地。

車站在灤州城北五里許，緊靠著橫山。橫山東北，下臨灤河的地方，有一個行宮，地勢很險，風景卻佳，而今作了我們老百姓旅行遊覽的地方。

由橫山往北，四十里可達盧龍。山路崎嶇，水路兩岸萬山重迭，暗崖很多，行舟最

要留神，而景致絕美。由橫山往南，灤河曲折南流入海，以陸路計，約有百數十里。

我們在此雇了一隻小舟，順流而南，兩岸都是平原。遍地的禾苗，都是茂盛，但已覺受旱。禾苗的種類，以高粱為多，因為灤河一帶，主要的食糧，就是高粱。穀黍豆類也有。灤河每年泛濫，河身移從無定，居民都以為苦。其實灤河經過的地方，雖有時受害，而大體看來，卻很富厚，因為它的破壞中，卻帶來了很多的新生活種子，原料。房屋老了，經它一番破壞，新的便可產生。土質乏了，經它一回灘淤，肥的就會出現。這條灤河簡直是這一方的舊生活破壞者，新生活創造者。可惜人都是苟安，但看見它的破壞，看不見它的建設，卻很冤枉了它。

河裡水舟漂著，一片斜陽射在水面，一種金色的淺光，襯著岸上的綠野，景色真是好看。

天到黃昏，我們還未上岸。從舟人搖櫓的聲中，隱約透出了遠村的犬吠，知道要到我們上岸的村落了。

到了家鄉，才知道境內很不安靜。正有「綁票」的土匪，在各村騷擾。還有「花會」照舊開設。

過了兩三日，我便帶了一個小孩，來到昌黎的五峰。是由陸路來的，約有八十里。

從前昌黎的鐵路警察，因在車站干涉日本駐屯軍的無禮的行動，曾有五警士為日兵慘

殺。這也算是一個紀念地。

五峰是碣石山的一部，離車站十餘里，在昌黎城北。我們清早雇騾車運行李到山下。

車不能行了，只好步行上山。一路石徑崎嶇，曲折的很，兩傍松林密布。間或有一兩人家很清妙的幾間屋，築在山上，大概窗前都有果園。泉水從石上流著，潺潺作響，當日恰遇著微雨，山景格外的新鮮。走了約四里許，才到五峰的韓公祠。

五峰有個勝境，就在山腹。望海，錦繡，平斗，飛來，掛月，五個山峰環抱如椅。好事的人，在此建了一座韓文公祠。下臨深澗，澗中樹木叢森。在南可望渤海，碧波萬頃，一覽無盡。我們就在此借居了。

看守祠宇的人，是一雙老夫婦，年事都在六十歲以上，卻很健康。此外一狗，一貓，兩隻母雞，構成他們那山居的生活。我們在此，找夫婦替我們操作。祠內有兩個山泉可飲。煮飯烹茶，都從那裡取水。用松枝作柴，頗有一種趣味。

山中松樹最多，果樹有蘋果，桃，杏，梨，葡萄，黑棗，胡桃等。今年果收都不佳。

來遊的人卻也常有。但是來到山中，不是吃喝，便是賭博，眞是大殺風景。

山中沒有野獸，沒有盜賊，我們可以夜不閉戶，高枕而眠。

下，卻成了瀑布。雨後大有秋意。

昨日山中落雨，雲氣把全山包圍。樹裡風聲雨聲，有波濤澎湃的樣子。水自山間流

久旱，鄉間多求雨的，都很熱鬧，這是中國人的群眾運動。

李大釗（一八八九～一九二七），河北樂亭人，學者、思想家、革命家。有《守常全集》、

《李大釗選集》等行世。

廬山遊記（節選）

胡適

昨夜大雨，終夜聽見松濤聲與雨聲，初不能分別，聽久了才分得出有雨時的松濤與雨止時的松濤，聲勢皆很夠震動人心，使我終夜睡眠甚少。

早起雨已止了，我們就出發。從海會寺到白鹿洞的路上，樹木很多，雨後清翠可愛。滿山滿谷都是杜鵑花，有兩種顏色，紅的和輕紫的，後者更鮮艷可喜。去年過日本時，櫻花已過，正值杜鵑花盛開，顏色種類很多，但多在公園及私人家宅中見之，不如今日滿山滿谷的氣象更可愛。因作絕句記之：

十七，四，九

長松鼓吹尋常事，最喜山花滿眼開。

嫩紫鮮紅都可愛，此行應為杜鵑來。

到白鹿洞。書院舊址前清時用作江西高等農業學校，添有校舍，建築簡陋潦草，真不成個樣子。農校已遷去，現設習林事務所。附近大松樹都釘有木片，寫明保存古松第幾號。此地建築雖極不堪，然洞外風景尚好。有小溪，淺水急流，錚淙可聽；溪名貫道溪，上有石橋，即貫道橋，皆朱子起的名字。橋上望見洞後諸松中一松有紫藤花直上到樹杪，藤花正盛開，艷麗可喜。

白鹿洞本無洞；正德中，南康守王溱開後山作洞，知府何濬鑿石鹿置洞中。這兩人真是大笨伯！

白鹿洞在歷史上占一個特殊地位，有兩個原因。第一，因為白鹿洞書院是最早的一個書院。南唐升元中（九三七～九四二）建為廬山國學，置田聚徒，以李善道為洞主。宋初因置為書院，與睢陽石鼓嶽麓三書院並稱為「四大書院」，為書院的四個祖宗。第二，因為朱子重建白鹿洞書院，明定學規，遂成後世幾百年「講學式」的書院的規模。宋末以至清初的書院皆屬於這一種。到乾隆以後，樸學之風氣已成，方才有一種新式的

書院起來；阮元所創的詁經精舍、學海堂，可算是這種新式書院的代表。南宋的書院祀北宋周邵程諸先生；元明的書院祀程朱；晚明的書院多祀陽明；王學衰後，書院多祀程朱。乾嘉以後的書院乃不祀理學家而改祀許慎鄭玄等。所祀的不同便是這兩大派書院的根本不同。

朱子立白鹿洞書院在淳熙己亥（一一七八），他極看重此事，曾札上丞相說：

願得比祠官例，為白鹿洞主，假之稍廩，使得終與諸生講習其中，猶愈於崇奉異教香火，無事而食也。（《廬山志》八，頁二，引《洞志》。）

他明明指斥宋代為道教宮觀設祀官的制度，想從白鹿洞開一個儒門創例來抵制道教。他後來奏對孝宗，申說請賜書院額，並賜書的事，說：

今老佛之宮布滿天下，大都逾百，小邑亦不下數十，而公私增益勢猶未已。至於學校，則一郡僅置一區，附廓之縣又不復有。盛衰多寡相懸如此！（同上，頁三。）

這都可見他當日的用心。他定的《白鹿洞規》，簡要明白，遂成為後世七百年的教育宗旨。

廬山有三處史蹟代表三大趨勢：㈠慧遠的東林，代表中國「佛教化」與佛教「中國化」的大趨勢。㈡白鹿洞，代表中國近世七百年的宋學大趨勢。㈢牯嶺，代表西方文化侵入中國的大趨勢。

從白鹿洞到萬杉寺。古為慶雲庵，為「律」居，宋景德中有大超和尚手種杉樹萬株，天聖中賜名萬杉。後禪學盛行，遂成「禪寺」。南宋張孝祥有詩云：

老幹參天一萬株，廬山佳處浮著圖。
只因買斷山中景，破費神龍百斛珠。（《志》五，頁六十四，引《程史》）。

今所見杉樹，粗僅如瘦碗，皆近年種的。有幾株大樟樹，其一為「五爪樟」，大概有三四百年的生命了：《指南》（編註：指《廬山指南》）說「皆宋時物」，似無據。

從萬杉寺西行約二三里，到秀峰寺。吳氏舊《志》無秀峰寺，只有開光寺。毛德琦

《廬山新志》（康熙五十九年成書。我在海會寺買得一部，有同治十年、宣統二年、民國四年補版。我的日記內注的卷頁數，皆指此書。）說：

康熙丁亥（一七〇七）寺僧超淵往淮迎駕，御書秀峰寺賜額，改今名。

明光寺起於南唐中主李璟。李主年少好文學，讀書於廬山；後來先主代楊氏而建國，李璟為世子，遂嗣位。他想念廬山書堂，遂於其地立寺，因有開國之祥，故名開先寺，以紹宗和尚主之。宋初賜名開先華藏；後有善暹，為禪門大師，有眾數百人。至行瑛，有治事才，黃山谷稱「其材器能立事，任人役物如轉石於千仞之溪，無不如意。」行瑛發願重新此寺。

開先之屋無慮四百楹，成於瑛世者十之六，窮壯極麗，迄九年乃即功。（黃庭堅：〈開先禪院修造記〉，《志》五，頁十六至十八。）

此是開先極盛時，康熙間改名時，皇帝賜額，賜御書《心經》，其中「世之人無不知有秀峰」（郎廷極：〈秀峰寺記〉，《志》五，頁六至七。）其時也可稱是盛世。到了今

日，當時所謂「窮壯極麗」的規模只剩敗屋十幾間，其餘只是頹垣廢址了。讀書台上有康熙帝臨米芾書碑，尚完好；其下有石刻黃山谷書《七佛偈》，及王陽明正德庚辰（一五二○）三月《紀功題名碑》，皆略有損壞。

寺中雖頹廢令人感嘆，然寺外風景則絕佳，為山南諸處的最好風景。寺址在鶴鳴峰下，其西為龜背峰，又西為黃石岩，又西為雙劍峰，又西南為香爐峰，都欽奇可喜。鶴鳴與龜背之間有馬尾泉瀑布，雙劍之左有瀑布水；兩個瀑泉遙遙相對，平行齊下，下流入壑，匯合為一水，迸出山峽中，遂成最著名的青玉峽奇景。水流出峽，入於龍潭。崐山與祖望先到青玉峽，徘徊不肯去，叫人來催我們去看。我同夢旦到了那邊，也徘徊不肯離去。峽上石刻甚多。有米芾書「第一山」大字，今鉤摹作寺門題榜。

徐凝詩「今古長如白練飛，一條界破青山色」，即是詠瀑布的。李白〈瀑布泉〉詩也是指此瀑。舊《志》載瀑布水的詩甚多，但總沒有能使人滿意的。

由秀峰往西約十二里，到歸宗寺。我們在此午餐，時已下午三點多鐘，餓的不得了。歸宗寺為廬山大寺，也很衰落了。我向寺中借得《歸宗寺志》四卷，是民國甲寅先勤本坤重修的，用活字排印，錯誤不少，然可供我的參考。

我們吃了飯，往遊溫泉。溫泉在柴桑橋附近，離歸宗寺約五六里，在一田溝裡。雨

後溝水渾濁，微見有兩處起水泡，即是溫泉。我們下手去試探，一處頗熱，一處稍減。向農家買得三個雞蛋，放在兩處，約七八分鐘，因天下雨了，取出雞蛋，內裡已溫而未熟。田隴間有新碑，我去看，乃是星子縣的告示，署民國十五年，中說，接康南海先生函述在此買田十畝，立界碑爲記的事。康先生去年死了。他若不死，也許能在此建立一所浴室。他買的地橫跨溫泉的兩岸。今地爲康氏私產，而業歸海會寺管理，那班和尙未必有此見識作此事了。

此地離栗里不遠，但雨已來了，我們要趕回歸宗，不能去尋訪陶淵明的故里了。道上見一石碑，有「柴桑橋」大字。舊《志》已說「淵明故居，今不處」。（四，頁七。）桑喬疏說，去柴桑橋一里許有淵明的醉石。（四，頁六。）舊《志》又說，醉石谷中有五柳館，歸去來館。歸去來館是朱子建的，即在醉石之側，朱子爲手書顏眞卿〈醉石詩〉，並作長跋，皆刻石上，其年月爲淳熙辛丑（一一八一）七月。（四，頁八。）此二館今皆不存，醉石也不知去向了。莊百兪先生《廬山遊記》說他曾訪醉石，鄕人皆不知。記之以告後來的遊者。

今早轎上讀舊《志》所載周必大《廬山後錄》，其中說他訪栗里，求醉石，土人直云，「此去有陶公祠，無栗里也。」（十四，頁十八。）南宋時已如此，我們在七百年後更不易尋此地了，不如闕疑爲止。《後錄》有云：

嘗記前人題詩云：

五字高吟酒一瓢，廬山千古想風標。

至今門外青青柳，不為東風肯折腰。

惜乎不記其姓名。

我讀此詩，忽起一感想：陶淵明不肯折腰，為什麼卻愛那最會折腰的柳樹？今日從溫泉回來，戲用此意作一首詩：

陶淵明同他的五柳

當年有個陶淵明，不惜性命只貪酒。

骨硬不能深折腰，棄官回來空兩手。

甕中無米琴無弦，老妻嬌兒赤腳走。

先生吟詩自嘲諷，笑指籬邊五株柳：

「看他風裡盡低昂！這樣腰肢我無有。」

晚上在歸宗寺過夜。

胡適（一八九一～一九六二），安徽績溪人，學者、作家。著有詩集《嘗試集》，學術論述《中國哲學史大綱》、《白話文學史》等。並有《胡適文存》、《胡適文集》行世。

記遊洞庭西山

葉聖陶

四月二十三日，我從上海回蘇州，王劍三兄要到蘇州玩兒，和我同走。蘇州實在很少可以玩兒的地方，有些地方他前一回到蘇州已經去過了，我只陪他看了可園，滄浪亭，文廟，植園以及顧家的怡園，又在吳苑吃了茶，因為他要嘗嘗蘇州的趣味。二十五日，我們就離開蘇州，往太湖中的洞庭西山。

洞庭西山周圍一百二十里，山峰重疊。我們的目的地是南面沿湖的石公山。最近看到報上的廣告，石公山開了旅館，我們才決定到那裡去。如果沒有旅館，又沒有住在山上的熟人，那就食宿都成問題，洞庭西山是去不成的。

上午八點，我們出胥門，到蘇福路長途汽車站候車。蘇福路從蘇州到光福，是商辦的，現在還沒有全線通車，只能到木瀆。八點三刻，汽車到站，開行半點鐘就到了木

瀆，票價兩毛。經過了市街，開往洞庭東山的裕商小汽輪正將開行，我們買西山鎮夏鄉的票，每張五毛。輪行半點鐘出胥口，進太湖。以前在無錫竃頭渚，在鄧尉還元閣，只是望望太湖罷了，現在可親身在太湖的波面，左右看望，混黃的湖波似乎盡量在那裡漲起來，遠處水接著天，間或界著一線的遠岸或是斷斷續續的遠樹。晴光照著遠近的島嶼，淡藍，深翠，嫩綠，色彩不一，眼界中就不覺得單調，寂寞。

十二點一刻到達西山鎮夏鄉，我們跟著一批西山人登岸。這裡有碼頭，不像先前經過的站頭，登岸得用船擺渡。碼頭上有人力車，我們不認識去石公山的路，就坐上人力車，每輛六毛。和車夫閒談，才知道西山只有十輛人力車，一般人往來難得坐的。車在山徑中前進，兩旁盡是桑樹茶樹和果木，這裡該比鄧尉還要出色。楊梅幹枝高大，屈伸有姿態，最多畫意。下了幾回車，翻過了幾座不很高的嶺，路就圍在山腰間，我們差不多可以撫摩左邊山坡上那些樹木的頂枝。樹木以外的就是湖面，行到枝葉茂密的地方，湖面給遮沒了，但是一會兒又露出來了。

十二點三刻，我們到了石公飯店。這是節烈祠的房子，五間帶廂房，我們選定靠西的一間地板房，有三張床鋪，價兩元。節烈祠供奉全西山的節烈婦女，門前一座很大的石牌坊，密密麻麻刻著她們的姓氏。隔壁石公寺，石公山歸該寺管領。除開一祠一寺，

石公山再沒有房屋，唯有樹木和山石而已。這裡的山石特別玲瓏，從前人有評石三字訣叫做「皺、瘦、透」，用來品評這裡的山石，大部分可以適用。人家園林中有了幾塊太湖石，遊人就徘徊不忍去，這裡卻滿山的太湖石，而且是生著根的，而且有高和寬都達幾十丈的，真可以稱大觀了。

飯店裡只有我們兩個客，飯菜沒有預備，僅能做一碗開陽蛋湯。一會兒茶坊高興地跑來說，從漁人手裡買到了一尾鯽魚，而且晚飯的菜也有了，一小籃活蝦，一尾很大的鯽魚。問可有酒，有的。本山自製，也叫竹葉青，只嫌薄些。

吃罷午飯，我們出飯店，向左邊走，大約百步，到夕光洞。洞中有倒掛的大石，俗名倒掛塔。洞左右壁上刻著明朝人王鏊所寫的壽字，筆力雄健。再走百多步，石壁綿延很寬廣，題著「聯雲嶂」三個篆字。高頭又有「縹緲雲聯」四字，清道光間人羅綺的手筆。從這裡向下到岸灘，大石平鋪，湖波激蕩，發出汩汩的聲音。對面青青的一帶是洞庭東山，看來似乎不很遠，但是相距十八里呢。這裡叫做明月浦，月明的時候來這裡坐坐，確是不錯。我們照了相，回到山上，從所謂一線天的裂縫中爬到山頂。轉向南往下走，到來鶴亭。下望節烈祠和石公寺的房屋，整齊，小巧，好像展覽會中的建築模型。

再往下有翠屏軒。出石公寺向右，經過節烈祠門首，到歸雲洞。洞中供奉山石雕成的觀

音像，比人高兩尺光景，氣度很不壞，可惜裝了金，看不出雕鑿的手法。石公全山面積只一百八十多畝，高七十多丈，不過一座小山罷了，可是山石好，就見得丘壑幽深，引人入勝。

回飯店休息了一會兒，我們雇一條漁船，看石公南岸的灘面。灘石下面都有空隙，波濤沖進去，作鴻洞的聲響，大約和石鐘山同一道理。漁人問還想到哪裡去，我們指著南面的三山，如果來得及回來，我們想到那邊去。漁人於是張起風帆來。橫風，船身向右側，船舷下水聲嘩嘩嘩。不到四十分鐘，就到了三山的岸灘。那裡很少大石，全是磨洗得沒了稜角的碎石片。據說山上很有些殷實的人家，他們備有機械自衛，子彈埋在岸灘的蘆葦叢中，臨時取用，只他們自己有數。我們因為時光已晚，來不及到鄉村裡去，只在岸灘照了幾張照片，就迎著落日回船。一個帶著三弦的算命先生要往西山去，請求附載，我們答應了。這時候太陽已近地平線，黃水染上淡紅，使人起蒼茫之感。湖面漸漸升起煙霧，風力比先前有勁，也是橫風，船身向左側，船舷下水聲嘩嘩嘩，更見爽利。漁人沒事，請算命先生給他的兩個男孩子算命。聽說兩個都生了根，大的一個還有貴人星助命，漁人夫妻兩個安慰地笑了。船到石公山，天已全黑。坐船共三小時，付錢一塊二毛。飯店裡特地為我們點了汽油燈，喝竹葉青，吃鯽魚和蝦仁，還有鹹芥菜，味道和白馬湖出品不相上下。九時熄燈就寢。聽湖上波濤聲，好似風過松林，不久就入

夢。

二十六日早上六時起身。東南風很大，出門望湖面，皺而暗，隨處湧起白浪花。吃過早餐，昨天約定的人力車來了，就離開飯店，食宿小帳共計六塊多錢。沿昨天來此的原路，我們向鎮夏鄉而去。淡淡的陽光漸漸透出來，風吹樹木，滿眼是舞動的新綠。路旁遇見採茶婦女，身上各掛一只簍簍，滿盛採來的茶芽。據說這是今年第二回採摘，一年裡頭，不過採摘四五回罷了。在鎮夏鄉寄了信，走不多路，到林屋洞，洞口題「天下第九洞天」六個大字。據說這個洞像房屋那樣有三進，第一進可以直立，第二三進比較低，須得曲身而行。再往裡去，直通到湖廣。凡有山洞處，往往有類似的傳說，當然不足憑信。再走四五里，到成金煤礦，遇見一個姓周的工頭，峰縣人，和劍三是大同鄉，承他告訴我們煤礦的大概。這煤礦本來用土法開採，所出煙煤質地很好，運到近處去銷售，每噸價六七塊錢，比遠來的煤便宜得多。現在這個礦歸利民礦業公司經營，占地一萬七千畝。目前正在開鑿兩口井，一口深十七丈，又一口深三十丈，彼此相通。一個月以後開鑿成功，就可以用機器採煤了。他又說，西山上除開這裡，沒上過礦業學校，全憑他四十三歲，和我同年，跑過許多地方，幹了二十來年的煤礦，殷勤的情意流露在眉目間。劍三給他照實際得來的經驗。談吐很爽直，見劍三是同鄉，了個相，讓他站在他親自開鑿的井旁邊。回到鎮夏鄉正十一點。付人力車價，每輛一塊

二毛半。在麵館吃了麵，買了本山的碧螺春茶葉，上小茶樓喝了兩杯茶，向附近的山徑散步了一會兒，這才挨到午後兩點半。裕商小汽輪靠著碼頭，我們冒著狂風鑽進艙裡，行到湖心，顛簸搖盪，彷彿在海洋裡。全船的客人不由得閉目垂頭，現出困乏的神態。

一九三六年

葉聖陶（一八九四～一九八八），江蘇蘇州人，作家、教育家。著有小說集《隔膜》，長篇小說《倪煥之》，童話集《稻草人》，散文集《劍鞘》、《未厭居習作》等。並有《葉聖陶文集》行世。

泰山日出

徐志摩

振鐸來信要我在《小說月報》的泰戈爾號上說幾句話。我也曾答應了，但這一時遊濟南遊泰山遊孔陵，太樂了，一時竟拉不攏心思來做整篇的文字，一直挨到現在期限快到，只得勉強坐下來，把我想得到的話不整齊的寫出。

我們在泰山頂上看出太陽。在航過海的人，看太陽從地平線下爬上來，本不是奇事；而且我個人是曾飽飫過江海與印度洋無比的日彩的。但是高山頂上看日出，尤其在泰山頂上，我們無饜的好奇心，當然盼望一種特異的境界，與平原或海上不同的。果然，我們初起時，天還暗沈沈的，西方是一片的鐵青。東方些微有些白意，宇宙只是──如用舊詞形容──一體莽莽蒼蒼的。但這是這

一面感覺勁烈的曉寒，一面睡眼不曾十分醒豁時約略的印象。等到留心回覽時，我不由得大聲的狂叫——因為眼前只是一個見所未見的境界。原來昨夜整夜暴風的工程，卻砌成一座普遍的雲海。除了日觀峰與我們所在的玉皇頂以外，東西南北只是平鋪著瀰漫的雲氣，在朝旭未露前，宛似無量數厚氄長絨的綿羊，交頸接背的眠著，捲耳與彎角都依稀辨認得出。那時候在這茫茫的雲海中，我獨自站在霧靄溟濛的小島上，發生了奇異的幻想——

我軀體體無限的長大，腳下的山巒比例我的身量，只是一塊拳石；這巨人披著散髮，長髮在風裡像一面墨色的大旗，颯颯的在飄蕩。這巨人竪立在大地的頂尖上，仰面向著東方，平拓著一雙長臂，在盼望，在迎接，在催促，在默默的叫喚；在崇拜，在祈禱，在流淚——在流久慕未見而將見悲喜交互的熱淚……

這淚不是空流的，這默禱不是不生顯應的。

巨人的手，指向著東方——

東方有的，在展露的，是什麼？

東方有的是瑰麗榮華的色彩，東方有的是偉大普照的光明——出現了，到了，在這裡了……

玫瑰汁、葡萄漿、紫荊液、瑪瑙精、霜楓葉——大量的染工，在層累的雲底工作；無數蜿蜒的魚龍，爬進了蒼白色的雲堆。

一方的異彩，揭去了滿天的睡意，喚醒了四隅的明霞——光明的神駒，在熱奮地馳騁……

雲海也活了；眠熟了獸形的濤瀾，又回復了偉大的呼嘯，昂頭搖尾的向著我們朝露染青饅形的小島沖洗，激起了四岸的水沫浪花，震蕩著這生命的浮礁，似在報告光明與歡欣之臨蒞……

再看東方——海句力士已經掃蕩了他的阻礙，雀屏似的金霞，從無垠的肩上產生，展開在大地的邊沿。起……起……用力，用力。純焰的圓顱，一探再探的躍出了地平，翻登了雲背，臨照在天空……

唱歌呀，讚美呀，這是東方之復活，這是光明的勝利……

散發禱祝的巨人，他的身彩橫亙在無邊的雲海上，已經漸漸的消翳在普遍的歡欣裡；現在他雄渾的頌美的歌聲，也已在霞彩變幻中，普徹了四方八隅……

聽呀，這普徹的歡聲；看呀，這普照的光明！

這是我此時回憶泰山日出時的幻想，亦是我想望泰戈爾來華的頌詞。

徐志摩（一八九六～一九三一），浙江海寧人，詩人。著有詩集《志摩的詩》、《猛虎集》，散文集《落葉》、《巴黎的鱗爪》，短篇小說集《輪盤》等。

廬山面目

豐子愷

「咫尺愁風雨，匡廬不可登。只疑雲霧裡，猶有六朝僧。」（錢起）這位唐朝詩人教我們「不可登」，我們沒有聽他的話，竟在兩小時內乘汽車登上了匡廬。這兩小時內氣候由盛夏迅速進入了深秋。上汽車的時候九十五度，在汽車中先藏扇子，後添衣服，下汽車的時候不過七十幾度了。趕第三招待所的汽車駛過正街鬧市的時候，廬山給我的最初印象竟是桃源仙境：土地平曠，屋舍儼然；有茶館酒樓，百貨之屬；黃髮垂髫，並怡然自樂。不過他們看見了我們沒有「乃大驚」，因爲上山避暑休養的人很多，招待所滿坑滿谷，好容易留兩個房間給我們住。廬山避暑勝地，果然名不虛傳。這一天天氣晴朗。憑窗遠眺，但見近處古木參天，綠蔭蔽日；遠外崗巒起伏，白雲出沒。有時一帶樹林忽然不見，變成了一片雲海；有時一片白雲忽然消散，變成了許多樓台。正在凝望之

間，一定大開窗戶，歡迎它進來共住；但我猶未免爲俗人，連忙關窗謝客。我想，盧山眞面目的不容易窺見，就爲了這些白雲在那裡作怪。

盧山的名勝古蹟很多，據說共有兩百多處。但我們十天內遊蹤所到的地方，主要的就是小天地、花徑、天橋、仙人洞、含鄱口、黃龍潭、烏龍潭等處而已。夏禹治水的時候曾經登大漢陽峰，周朝的匡俗先曾經在這裡隱居，晉朝的慧遠法師曾經在東林寺門口種松樹，王羲之曾經在歸宗寺洗墨，陶淵明曾經在溫泉附近的栗里村住家，李白曾經在五老峰下讀書，白居易曾經在花徑詠桃花，朱熹曾經在白鹿洞講學，王陽明曾經在捨身岩散步，朱元璋和陳友諒曾經在天橋作戰……古蹟不可勝計。然而憑弔也頗傷腦筋，況且我又不是詩人，這些古蹟不能激發我的靈感，跑去訪尋也是枉然，所以除了乘便之外，大都沒有專程拜訪。有時我的太太跟著孩子們去尋幽探險了，我獨自高臥在海拔一千五百公尺的山樓上，看看盧山風景照片和導遊之類的書，山光照檻，雲樹滿窗，塵囂絕跡，涼生枕簞，倒是眞正的避暑。我看到天橋的照片，遊興發動起來，有一天就跟著孩子們去尋訪。爬上斷崖去的時候，一位掛著南京大學徽章的教授告訴我：「上面路很難走，老先生不必去吧。」天橋的那條石頭大概已經跌落，就只是這麼一個斷崖。」我抬頭一看，果然和照片中所見不同：照片上是兩個斷崖相對，右面的斷崖上伸出一根大石條來，伸向左面的斷崖，但是沒有達到，相距數尺，彷彿一腳可以跨過似的。然而實景

中並沒有石條，只是相距若干丈的兩個斷崖，我們所登的便是左面的斷崖。我想：這地方叫做天橋，大概那根石條就是橋，如今橋已經跌落了。我們在斷崖上坐看雲起，臥聽鳥鳴，又拍了幾張照片，逍遙地步行回寓。晚餐的時候，我向管理局的同志探問這條橋何時跌落，他回答我說，本來沒有橋，那照相是從某角度望去所見的光景。啊，我恍然大悟了⋯⋯那位南京大學教授和我談話的地方，即離開左面的斷崖數十丈的地方，我的確看到有一根不很大的石條伸出在空中，照相鏡頭放在石條附近適當的地方，透視法就把石條和斷崖之間的距離取消，拍下來的就是我所欣賞的照片。我略感不快，彷彿上了資本主義社會的商業廣告的當。然而就照相術而論，我不能說它虛僞，只是「太」巧妙了些。天橋這個名字也古怪，沒有橋爲什麼叫天橋？

含鄱口左望揚子江，右瞰鄱陽湖，天下壯觀，不可不看。有一天我們果然爬上了最高峰的亭子裡。然而白雲作怪，密密層層地遮蓋了江和湖，不肯給我們看。我們在亭子裡吃茶，等候了好久，白雲始終不散，望下去白茫茫的，一無所見。這時候有一個人手裡拿一把芭蕉扇，走進亭子來。他聽見我們五個人講土白，就和我招呼，說是同鄉。原來他是湖州人，我們石門灣靠近湖州邊界，語音相似。我們就用土白同他談起天來。土白實在痛快，個個字入木三分，極細緻的思想感情也充分表達得出。這位湖州客也實在不俗，句句話都動聽。他說他住在上海，到漢口去望兒子，歸途在九江上岸，乘便一遊

盧山。我問他為什麼帶芭蕉扇，他回答說，這東西妙用無窮：熱的時候搧風，太陽大的時候遮蔭，下雨的時候代傘，休息的時候當坐墊，這好比濟公活佛的芭蕉扇。因此後來我們談起他的時候就稱他為「濟公活佛」。互相敘述遊覽經過的時候，他說他昨天上午才上山，知道正街上的館子規定時間賣飯票，他就在十一點鐘先買了飯票，然後買一瓶酒，跑到小天池，在革命烈士墓前奠了酒，遊覽了一番，然後拿了酒瓶回到館子裡來吃午飯，這頓午飯吃得真開心。這番話我也聽得真開心。白雲只管把揚子江和鄱陽湖封鎖，死不肯給我們看。時候不早，汽車在山下等候，我們只得別了濟公活佛回招待所去。此後濟公活佛就變成了我們的談話資料。姓名地址都沒有問，再見的希望絕少，我們已經把他當作小說裡的人物看待了。誰知天地之間事有湊巧：幾天之後我們下山，在九江的潯廬餐廳吃飯的時候，濟公活佛忽然又拿著芭蕉扇出現了。原來他也在九江候船返滬。我們又互相敘述別後遊覽經過。此公單槍匹馬，深入不毛，所到的地方比我們多得多。我只記得他說有一次獨自走到一個古塔的頂上，那裡面跳出一隻黃鼠狼來，他打

湖州白說：「渠被吾嚇了一嚇，吾也被渠嚇了一嚇！」我覺得這簡直是詩，不過沒有叶韻。宋楊萬里詩云：「意行偶到無人處，驚起山禽我亦驚。」豈不就是這種體驗嗎？現在有些白話詩不講叶韻，就把白話寫成每句一行，一個「但」字占一行，一個「不」也占一行，內容不知道說些什麼，我真不懂。這時候我想：倘能說得像我們的濟公活佛那

樣富有詩趣，不叶韻倒也沒有什麼。

在九江的潯廬餐廳吃飯，似乎同在上海差不多。山上的吃飯情況就不同：我們住的第三招待所離開正街有三四里路，四周毫無供給，吃飯勢必包在招待所裡。價錢很便宜，飯菜也很豐富。只是聽憑配給，不能點菜，而且吃飯時間限定。原來這不是菜館，是一個膳堂，彷彿學校的飯廳。我有四十年不過飯廳生活了，頗有返老還童之感。跑三四里路，正街上有一所菜館。然而這菜館也限定時間，而且供應量有限，若非趁早買票，難免枵腹游山。我們在輪船裡的時候，吃飯分五六班，每班限定二十分鐘，必須預先買票。膳廳裡寫明請勿喝酒。有一個乘客說：「吃飯是一件任務。」我想：輪船裡地方小，人多，倒也難怪；山上遊覽之區，飲食一定便當。豈知山上的菜館不見得比輪船裡好些。我很希望下年這種辦法加以改善。為什麼呢，這到底是遊覽之區！並不是學校或學習班！人們長年勞動，難得遊山玩水，遊興好的時候難免把吃飯延遲些，跑得肚飢的時候難免想吃些點心。名勝之區的飲食供應倘能滿足遊客的願望，使大家能夠暢遊，豈不是美上加美呢？然而廬山給我的總是好感，在飲食方面也有好感：青島啤酒開瓶的時候，白沫四散噴射，飛濺到幾尺之外。我想，我在上海一向喝光明啤酒，原來青島啤酒氣足得多。回家趕快去買青島啤酒，豈知開出來同光明啤酒一樣，並無白沫飛濺。

啊，原來是海拔一千五百公尺的氣壓的關係！盧山上的啤酒眞好！

一九五六年九月作於上海

豐子愷（一八九八～一九七五），浙江崇德人，作家、畫家、翻譯家。有畫集《子愷漫畫》，散文集《緣緣堂隨筆》；譯作《苦悶的象徵》（廚川白村）、《源氏物語》（紫式部）、《獵人筆記》（屠格涅夫）等。

黃海遊蹤

蘇雪林

　　黃山是我們安徽省的大山，也可說是全中國罕有的一處風景幽勝之處。據所有黃山圖志都說此山有高峰與水源各三十六，溪二十四，洞十八，岩八，高一千一百七十丈，所占地連太平、宣城、歙三縣之境，盤亙三百餘里。相傳我們的民族始祖黃帝軒轅氏與容成子、浮丘公曾在此山修眞養性並煉製仙丹，這座山名爲黃山，是紀念黃帝的緣故。

　　民國二十五年夏，我約中學時代同學周蓮溪、陳默君共作黃山消夏之舉，遂得暢遊此山，並在山中住了半個月光景。於今事隔二十餘年，我也曾飽覽瑞士湖山之勝，義大利阿爾卑斯峰巒林壑之奇，法班兩境庇倫牛司（編註：庇里牛斯山）之險，但黃山的雲煙卻時時飄入我的夢境。我覺得黃山確太美了，前人曾說黃山的一峰便足抵五嶽中之一嶽，這話或稍失之誇誕，但它卻把天下名山勝境濃縮爲一，五步一樓，十步一閣，盤旋

曲折，愈入愈奇，好像造物主匠心獨運結撰出來的文章，不由你不拍案叫絕。

現憑記憶所及，將二十年前遊蹤記述一點出來。

黃山第一站名「湯口」。距湯口尚十餘里，山的全貌已入望，兩峰矗天，有如雲中雙闕，名曰「雲門峰」。凡偉大建築物，前面必有巨闕之屬爲其入口，黃山乃「天工」寓「人巧」的大山水，無怪要安排一個大門。那氣象真雄秀極了！自湯口行五里，即入山。

我們入山後，天色已晚，投宿於中國旅行社特置的黃山旅社，一切設備皆現代化，雖沒有電燈，煤氣燈之光明，也與電燈不相上下。從前遊黃山，第一夜宿慈光寺，或云旅社即在該寺故址，距此不遠，未及往觀。旅社過去十幾步便是那有名的黃山溫泉，天然一小池，廣盈丈，深及人胸腹。溫度頗高，幸有冷泉一脈，自石壁注入泉中，才將泉水調劑得寒溫適度，但距冷泉稍遠處，還是熱得教人受不了。天下溫泉皆屬硫磺，黃山獨爲朱砂，水質芳馥可愛，相傳黃帝與容成等在這裡煉丹，溫泉所從出之峰名煉丹峰，有天然石台名煉丹台，他們煉丹時所用爐鼎臼杵今猶存在，不過日久均化爲石。溫泉的朱砂味據說便由煉丹時所委棄的藥渣所蒸發。我們浴罷，已疲極，吃過晚餐後便去睡覺，誰有勇氣更爬上高峰去尋找我們始祖的仙跡呢？

第二天雇了三乘轎子開始上山。黃山以雲海著，所以又名黃海。山前部分名「前

海」，山後部分名「後海」，我們是由前海上去的。一路危峰峭壁，紫翠錯落，花樹奇石茂林，蔚潤秀發，已敎人目不暇給。再過去，地勢陡然高了起來，有地名「雲巢」，又名「天梯」，不能乘轎，要攀緣才能上。

過了雲巢，我們看見三座大峰，屹立在山谷裡，一名「天都」，一名「蓮華」，一名「光明頂」，平地拔起，各高數百丈，難得的是三峰在十里內距離相等，鼎足而立。

我們先登天都，初抵峰麓，見一大石前低後聳，前銳後圓，夾在峰間，活像一隻居高臨下，欲躍不躍的老鼠，是名「仙鼠跳天都」。更奇的對面數十里外群峰巘岏間，又有一大石，活像一隻蹲著的貓兒。一鼠一貓，遙遙相對，貓似蓄機以待鼠，鼠似覓路以避貓，天工之巧，一至於此，豈人意想所能到？

天都是一座膚圓如削，高矗靑霄的石柱，峰麓尙有若干石級，再向上便沒有了。人們就石鑿蛇徑，蜿蜒盤附而升，很危險也很累人，輿夫每人腰間都繫有白布，展開長約二丈，原來是給遊人預備幫助登山用的。他們將布解下來，叫我們繫在腰裡，或牽在手裡，他們執布的一端在前面拖摯，我們便省力多了。即不幸失足，也不致一落千丈。以前黃山有專門背負遊客者，以布褓裹遊客如裹嬰兒，登山涉嶺，若履平地，號曰「海馬」，惜今已不見，於今這類布牽遊客的，只能喚之爲「海蟻」，或「海蛛」吧。

雖然有輿夫相幫，仍然爬了兩個鐘頭始能到達峰頂。那峰頂有一石室，明萬曆間有

蜀僧居此室，樹長竿懸一燈，每夕點燃，數十里外皆可見。不過油燈光弱，或以為若能易以強力電炬，整個黃山都將成為不夜城了。不過我以為天有寒暑晝夜，人有生老病死，乃自然的循環之理。我頗非笑中國道家之強求不死，也討厭夜間到處燈光照得亮堂堂，尤其山林幽寂處，夜境之美無法描寫，用光明來破壞，豈非大煞風景麼？

峰頂稍平坦，周圍約三四丈，是名「石台」，我們站在這台上，下臨無底深壑，不禁慄慄危懼。但眺望天都對面數十里外那些羅列的峰巒，又令人驚喜欲絕。

那些峰巒，名色繁多，有所謂「十八羅漢渡海」者，最逼肖。羅漢們或擔簦，或橫杖，三個一群，五個一簇，有回頭作商略狀者；有似兩相耳語者；有似伸腳測水淺深者；有似臨流躊躇露難色者；每個羅漢都是古貌蒼顏，衣袂飄舉，神態各異，栩栩欲活。或將諸山峰肖人，容或有之，擔簦橫杖，則又何故？不知黃山多古松，兩株側掛山肩的，一株仆倒山腰的，看去不正像簦和杖麼？至於海，便是雲海。不成海的時候，迷漫瀚勃的雲氣，黃山也是隨時都有的。這番話恍惚見前代某文士的黃山遊記，事隔多年，記憶不真，隨便引引，請讀者勿罵我抄襲。

下了天都，我們踏過一條很長的山脊，人如在鯉魚背上行走，既無依傍，又下臨無地，側身翹趾，一步一頓，幸輿夫出手相攙，不然，這數十丈的怪路恐渡不過去。

我們早起後在中國旅行社吃了一頓豐盛的早餐，爬了一上午的山，飢腸早已轆轆。

將托旅行社代辦的食物打開，在此舉行野宴。六個輿夫各人帶有乾糧，但我們仍把吃不完的東西分給他們，都感謝不已。

飯後，休息半小時，遙望蓮華，又名蓮蕊的那座高峰，不禁咄咄稱異。這座大峰比天都還要高十幾公尺……——舊以為天都最高，誤。說它是蓮華，真像一朵蓮花，不過並非盛開之蓮，卻是一朵欲開未開的菡萏。凡所謂山者皆下大上小，無一例外，蓮華峰也是座同天都一樣平地拔起的通天柱，唯三分之一的根基部向裡稍稍收縮，漸上漸向外凸，再上去又收縮起來。為了中部外凸的幅度稍大，雨水難得停留，草木種子也無法托根，變成光滑的一片。又外凸的弧線頗為玲瓏，山中間又有坼痕兩道，遠遠看去正像兩張蓮花瓣兒包住蓮蕊。這想是神仙界的千丈白蓮，偶然隨風飄墮一朵於塵世麼？蓮華，你真是世界第一奇峰呀！

不過要想接近此峰還得走十里路，這十里路是在一條很長的山溝裡走的，即名「蓮花溝」。路極欹側，忽高忽低，忽夷忽險，轎子不能坐，只有靠自己走。

我們又開始來攀緣另一高峰了。山徑曲折，螺旋而上，鑽過好幾次黝暗的洞穴，前人曾戲比為藕孔，我們則為蟲，蟲想上探蓮蕊，自非從藕節通過不可。手足並用，又爬了兩小時始達峰頂。峰頂本有橫石，長數十丈，稱為「石船」。到了峰頂反不能見。蓮華峰頂也有平坦處，面積大小與天都者等。我們在峰頂停留了一小時左右，始行下山。

下山總比上山快，不過費一小時許便抵達峰趾。對面光明頂，再沒氣力上去了，而且天色也不早了，只有上轎向文殊院進發。這是我們預定的掛單處，要在這裡寄宿一夜。黃山前海以文殊院為界，過此便是後海了。

一路風景仍是奇絕妙絕，三人在轎中掀開布帷向外窺視，一尺一寸都不放過，只有喝彩的份兒。看見一段好風景，更免不得手舞足蹈，輿夫只叫「當心！」「當心！」真的，我們也太大意了。只顧用眼睛向遠處看，卻忘了向下看，腳底無處不是危機四伏的深坑，轎子若不幸掀翻，滾了下去，怕不摔個粉身碎骨。

文殊院雖屬有名禪院，規模甚小，木板為四壁，瓦滲漏，則補以黃鏽之鉛鐵皮，看過西湖靈隱那類大寺，對文殊當然不入眼。不過聽說以前的文殊院並非如此，洪楊之亂曾一度遭焚毀，後來補建，似物力不充，只落得這一派寒傖景象了。我們到時，有人在院裡作佛事。正殿上有十幾個和尚披著袈裟誦經，鐘聲、鼓聲、木魚聲與梵唄聲喧闐盈耳。周蓮溪女士素好靜，只叫「不得了，今晚佛事若做到十二點鐘，我便要通宵失眠了。」其實何止蓮溪，我也頂怕鬧，錯過睡覺時間，便會翻騰竟夕。黃山乃遊覽之區，怎麼人家佛事會做到山上來？這個檀越太不顧遊客安寧，負黃山治安之責者似乎該取締。幸而問廚下小和尚，始知來黃山作佛事者，究竟絕無僅有，這次是山下居民與寺僧相熟者托為超度亡人，是例外之事。而且佛事時間亦有一定，九點鐘前定必結束，我們

於心始安。

因距晚餐時刻尚早，我們想出院四處走走，輿夫說距此三四十丈路有一平台，前後海景物可以一眼望盡，何不去領略一下。

遵照他們指示，找到那個天然石台，居高臨下，放眼一望，但見無窮無盡的峰嶂，濃青、淺綠、明藍、沈黛，以及黃紅赭紫，靡色不有，有如畫家，打翻了顏料缸；而群山形勢脈絡分明，向背各異，又疑是針神展開她精工刺繡的圖卷……「江山萬里」。時天色已入暮，這些縱橫錯落的峰巒被夕陽一蒸，又像千軍萬馬，戈戟森森，甲光燦爛，正擺開陣勢，準備一場大廝殺。啊，我怎麼把「廝殺」的字眼帶到這樣安詳寧謐的境界裡來呢？太不該，太唐突山靈了。是的，那絢爛的色彩熔化在晚霞裡，金碧輝映，寶光煥發，只能說是王母瑤池召宴，穿著雲衣霓裳，佩著五光十色環佩的群仙，正簇擁於玉闕銀宮之下準備赴會吧。這景色太壯麗了，太靈幻了，我這一枝拙筆，實不能形容其萬一。

次日，我們又向後海進行。一路景物與前海相似，而以「百步雲梯」、「鰲魚峽」、「一線天」為最奇。我們先說「鰲魚峽」，這是一大石，中裂巨罅，迎人而立，似鰲魚在那裡大張饞吻，等人自獻作犧牲。遊客想換條路走，不行，四面皆危岩峭壁，只有這個出口。我們進了鰲吻，見石齒巉巉，森然可畏，只恐它磕將下來。幸而我們竟

有舊約聖經約挪聖人的福氣，他被吞入鯨腹三日三夜，居然生還，我們進了鰲魚的咽

喉，也安然走出。

那石鰲也真怪，它是一條整個的鰲魚，不僅嘴像，全身都像。我們自它鰓部穿出，

便在它脊上行走，這比天都下來時所行的那條鯉魚又不同。它周身像有鱗甲，有尾，有

鰭，還有眼睛，那雖僅一個置於頭部的石窟窿，但卻是天然生就，並非人力所為。蓮溪

是研究生物學的，我問她這是不是真的鰲魚?也許劫前黃山真是海，這個海洋的巨無

霸，遺蛻此處，日久變成化石吧?蓮溪笑答道：「也許是的。幸而這條鰲魚久已沒有了

生命，否則今日我們三人連六個轎夫做它一頓大餐，還不夠它半飽呢！」

百步雲梯位置於一峭壁，一條彎彎的斜坡，恰如人的鼻子，孤零零地凸出於面部，

人從這峭壁走下去，沒有欄杆之屬，可以搭一下手，山風又勁，隨時可將人吹落壁下，

也夠叫人膽戰心驚了。

到了獅子林，這個寺院比文殊院大。我們在這裡用午膳。黃山佛院供客膳宿，費用

均有一定，由黃山管理處議決懸示寺壁，不得額外需索。這方法真好，和尚是出家人，

替遊客服務，聽客自由布施，並不爭多競少，不過像普陀九華等處的勢利僧人，給錢不

滿其意，那副嘴臉，可也真叫人看不得！

在獅子林遇孫多慈女士與她太翁在此避暑、寫生。孫時尚為中大藝術系學生，但畫

名已頗著。又遇安徽大學胡教授，帶了幾個學生各背鳥槍之類來黃山尋覓生物標本，因為他原在安大教生物。

黃山山勢險峻，路又難走，五十斤米要三個壯漢始能盤上來，山中居民的給養得來真不容易。和尚供客的素膳絕不能如普陀九華的可口，無非醃菜、乾豆、筍乾、木耳之類，新鮮蔬菜，固然不多，連豆腐都難得見。那些乾菜以纖維質太多，嚼在口裡，如嚼木屑，不覺有何滋味，才覺悟前人所謂「草衣木食」那個「木」字的意義。

飯後，出遊附近名勝，始信峰乃後海的精華，是三座其高相等的大峰，香爐腳似的支著，峰與峰之間相距不過數丈，遠望如一，近察始知為三。名曰「始信」，是說天然風景竟有這樣詭異的結構，聽人敘述必以為萬無此理，及親身經歷，親眼看見，才知宇宙之大果然無奇不有，才不由得死心塌地相信了。這「始信」二字不知是哪位風雅士所題，我覺得極有風趣。

這三峰和天都蓮蕊差不多一樣高，而更加陡峭，費了很多氣力，才爬到峰頂，有板橋將三峰加以溝通，有名的「接引松」橫生橋上，遊客可借之為扶手。據說從前橋未架設時，遊客即攀住此松枝柯，騰身躍過對面。我國人對大自然頗知響往，遊高山亦往往不惜以性命相決賭，這倒是一種很可愛的詩人氣質。

我們踞坐始信峰頂，西北一面，高峰刺天，東南則沒有什麼可以阻擋視線，大概是

黃山的邊沿了。那數百里的錦繡川原是屬於太平、青陽縣界，九華山整個在目，但矮小得培塿相似。或謂浙境的天台、雁蕩、天目，天氣晴朗時也可看到，不過更形渺小如青螺數點而已。前人不知，以為是地勢高下之別，圖書編引黃山考云：「按江南諸山之大者有天目、天台二山……天目山高一萬八千丈而低於黃海者，何也？以天目近於浙江，天台俯瞰滄海，地勢傾下，百川所歸，而宣、歙二郡，即江之源，海之濫觴也。今計宣歙平地已與二山齊，況此山有摩天夏日之高，則浙東西，宣、歙、池、饒、江、信等郡之山，並是此山支脈。」他們不知我們所居地球是作圓形的。我們站在平地上，數十里內外的景物尚可望得見，百里外雖借助遠鏡也無能為力了，因為目標都落到地平線下面去了。但登高山則數百里內外的風景仍可收入視線，不過其形皆縮小。這是距離太遠的關係，並非地勢有何高下。孔子「登泰山而小天下」，難道天下果不如泰山之大麼？

我們遊黃山一半是受了雲海的吸引，雲海並非日日有，見不見全憑運氣，那天在始信峰頂，卻目擊到雲海的奇觀，可謂山靈對我們特別的優待了。抗戰期中，我在四川樂山，寫了一篇歷史小說題為〈黃石齋在金陵獄〉，寫石齋所見黃山雲海一段文章，其實是根據我自己的記憶。這篇小說以前收入《蟬蛻集》，其後又編入《雪林自選集》，讀及者甚多，不好意思在這裡復引。但我寫景的詞彙本甚有限，寫作的技巧也僅一二套，現在設法再把黃山雲海的光景描繪一番，我覺得很對不住讀者。

不過雲海有幾種，一種是白霧濛濛，漫成一片，那未免太薄相；一種是銀色雲像一床兜羅棉被平鋪空間，就是海亦未嘗不可，只是沒有起伏的波瀾，沒有深淺的褶紋，又未免太單調。那天我們在始信峰頭所見，才是名實相符的雲海了。那海鋪成後，一望無際，受了風的鼓蕩，洪波萬疊，滾滾翻動，受了陽光的灼射，又閃耀藍紫光華，看去恍惚有吞天浴日的氣派，有海市蜃樓的變幻，有鯨呿鰲擲的雄奇，誰說這不是真的大海？我們只知畫家會模仿自然，誰知大自然也是位丹青妙手，高興時也會揮灑大筆，把大海的異景在高山中重現出來，供你欣賞哩！

這和我赴歐途中所見太平、印度、大西三洋的形貌有何分別？

「觀棋」、「散花」、「進寶」諸峰，都在始信範圍以內，不及細觀。下山後，天色已黑，在獅子林寄宿，次日遊大小「清涼台」，其下群峰的形狀，千奇百詭，無法描擬，我真的詞窮了，只有將袁子才黃山遊記一段文章湊在這裡湊個熱鬧。袁氏說「台下峰如矢、如筍、如竹林、如刀戟、如船上櫓、又如天帝戲將、武庫兵仗，布散地上。」

又遊「石筍矼」，我只好又抄一段徐霞客遊黃山日記前篇（按日記分前後二篇）：「由石筍矼北轉而下，正昨日峰頭所望森陰徑也。群峰或上或下，或巨或纖，或直或敧，側身穿繞而過。俯窺轉顧，步步出奇，但螜深雪厚，一步一悚。」霞客又說：「行五里，左峰腋一竇透明，曰『天窗』。」惜我們未注意。他又說過「『僧坐石』五里，⋯⋯

仰視峰頂，黃痕一方，中間綠字宛然可辨，是謂『天碑』，亦謂『仙人榜』。」這個我們倒瞻仰到了。

回獅子林吃過午飯，知黃山較遠處尚有一景，名「西海門」，我要去看，蓮溪默君已無餘勇可賈，興夫亦說一路亂草荊榛，擁塞道路，行走不便，也不願意去。我因來黃山一趟不易，以後未見得再有這種機會，堅持非去不可。二人只好同意，興夫大不高興，但也只有抬著我們上路。

一路果然草高於人，徑蹊仄險，彎彎曲曲，走了半天，忽見有一大群遊客，從對面過來。轎子六七頂，許多人步行簇擁。有兩頂轎子則前後各有身懸盒子炮的衛士一人保護著，這真是「張蓋遊山」、「松下喝道」，煞風景之至。微詢一遊客，他說是汪精衛夫人陳璧君女士偕其公子今日來黃山。有衛士保護的那二頂轎坐著的便是他們母子。幸而他們已遊過西海門，轉過別處去了，不然，我們和這群貴人一道去遊，一定弄得很不自在。

那西海門是藏貯黃山深處的一個奇境，萬山環抱，路轉峰迴，始得其門而入。我們連日身處高山，此時忽像一下子跌落到平地上。那東西兩峰，屹然對立，有如雄關兩座左右拱衛，又疑是萬丈深海底湧起的兩座仙山，這才知道「海門」二字叫得有意思，黃山因有前後海，又名黃海。

你以為兩門僅僅兩峰麼？不然，東西兩門實由無數小峰攢聚而成，萬石稜稜，如排籤，如束筍，如熔精鐵，如堆瓊積玉，斜日映照，煥成金銀宮闕，疑有無數仙靈飛翔上下，令人目眩頭暈，但也令人氣壯神旺。天公於黃山的布置，已將天地間靈秀環奇之氣發洩殆盡，到此也不覺有點愛惜起來，不然他何以把西海門收藏得這麼深密呢？想不到我們黃山三日之游飽覽世間罕有的美景，最後還看到西海門這樣偉麗的景光，等於觀劇，這是一幕聲容並茂的壓軸；等於聆樂，這是一闋高唱入雲的終奏；等於讀文章，這是一個筆力萬鈞的收煞。啊，黃山，你太敦人滿意了。

回宿獅子林，第二日到缽盂峰的擲缽禪院，這個地方，異常幽靜，是我們預先與本庵住持通函約定的消夏處。於是我們的生活由動入靜，由多變入於寂一，打算學老牛之反芻，將黃山的妙趣，再細細回味一番，與黃山山靈作更進一層的默契，求更深一層的了解。

蘇雪林（一八九九～二○○○），安徽太平人，作家、學者。著有散文集《綠天》、《青鳥集》，學術論述《李義山戀愛事跡考》、《唐詩概論》、《中國文學史》等。並有《蘇雪林文集》行世。

箱子岩

沈從文

十四年以前，我有機會獨坐一隻小篷船，沿辰河上行，停船在箱子岩腳下。一列青黛嶄削的石壁，夾江高矗，被夕陽烘炙成爲一個五彩屏障。石壁半腰中，有古代巢居者的遺蹟，石罅間懸撐起無數橫樑，暗紅色大木櫃尙依然好好的擱在木樑上。岩壁斷折缺口處，看得見人家茅棚同水碼頭，上岸喝酒下船過渡人皆得從這缺口通過。那一天正是五月十五，河中人過大端陽節。箱子岩洞窟中最美麗的三隻龍船，皆被鄉下人拖出浮在水面上。船隻狹而長，船舷描繪有朱紅線條，全船坐滿了靑年橈手，頭腰各纏紅布，鼓聲起處，船便如一枝沒羽箭，在平靜無波的長潭中來去如飛。河身大約一里路寬，兩岸皆有人看船，大聲吶喊助興。且有好事者，從後山爬到懸岩頂上去，把百子鞭炮從高岩上拋下，盡鞭炮在半空中爆裂，砰砰砰砰的鞭炮聲與水面船中鑼鼓聲相應和。引起人對

於歷史發生一種幻想，一點感慨。

當時我心想：多古怪的一切！兩千年前那個楚國逐臣屈原，若本身不被放逐，瘋瘋癲癲到這種充滿了奇異光彩的地方，目擊身經這些驚心動魄的景物，兩千年來的讀書人，或許就沒有福分讀《九歌》那類文章，中國文學史也就不會如現在的樣子了。在這一段長長歲月中，世界上多少民族皆墮落了，衰老了，滅亡了。這地方的一切，雖在歷史中也照樣發生不斷的殺戮，爭奪，以及一到改朝換代時，派人民擔負種種不幸命運，死的因此死去，活的被逼迫留髮，剪髮，在生活上受新朝代種種限制與支配。然而細細一想，這些人根本上又似乎與歷史毫無關係。從他們應付生存的方法與排泄感情的娛樂上看來，竟好像今古相同，不分彼此。這時節我所眼見的光景，或許就與兩千年前屈原所見的完全一樣。

那次我的小船停泊在箱子岩石壁下，附近還有十來隻小漁船，大致打魚人也有弄龍船競渡的，所以漁船上婦女小孩們，精神皆十分興奮，各站在尾梢上銳聲呼喊。其中有幾個小孩子，我只擔心他們太快樂了些一，會把住家的小船跳沈。

日頭落盡雲影無光時，兩岸皆漸漸消失在溫柔暮色裡。兩岸看船人呼喝聲越來越少，河面被一片紫霧籠罩，除了從鑼鼓聲中尚能辨別那些龍船方向，此外已別無所見。

然而岩壁缺口處卻人聲嘈雜，且聞有小孩子哭聲，有婦女們尖銳叫喚聲，綜合給人一種

悠然不盡的感覺。天氣已經夜了，吃飯是正經事。我原先尚以為再等一會兒，那龍船一定就會傍近岩邊來休息，被人拖進石窟裡，在快樂呼喊中結束這個節日了。誰知過了許久，那種鑼鼓聲尚在河面漂著，表示一班人還不願意離開小船，回轉家中。待到我把晚飯吃過後，爬出艙外一望，呀，天上好一輪圓月！月光下石壁同河面，一切皆鍍了銀，已完全變換了一種調子。岩壁缺口處水碼頭邊，正有人用廢竹纜或油柴燃著火燎，火光下只見許多穿白衣人的影子移動。問問船上水手，方知道那些人正把酒食搬移上船，預備分派給龍船上人。原來這些青年人白日裡划了一整天船，看船的皆散盡了，划船的還不盡興，並且誰也不願意掃興示弱，先行上岸，因此三隻長船還得在月光下玩上個半夜。

提起這件事，使我重新感到人類文字語言的貧儉。那一派聲音，那一種情調，真不是用文字語言可以形容的事情。向一個身在城市住下，以讀讀《楚辭》就神往意移的人，來描繪那月下競舟的一切，更近於徒然的努力。我可以說的，只是自從我把這次水上所領略的印象保留到心上後，一切書本上的動人記載，皆看得平平常常，不至於發生驚訝了。這正像我另外一時，看過人類許多花樣的殺戮，對於其餘書上叙述到這件事，同樣不能再給我如何感動。

十四年後我又有了機會乘坐小船沿辰河上行，應當經過箱子岩。我想溫習溫習那地

方給我的印象，就要管船的不問遲早，把小船在箱子岩停泊。這一天是十二月七號，快要過年的光景。沒有太陽的釀雪天，氣候異常寒冷。停船時還只下午三點鐘左右，岩壁上藤蘿草木葉子多已萎落，顯得那一帶岩壁十分瘦削。懸岩高處紅木櫃，只剩下三四具，其餘早不知到哪兒去了。小船最先泊在岩壁上洞窟邊，冬天水落得太多，洞口已離水面兩丈以上，我從石壁裂罅爬上洞口，到擱龍船處看了一下，舊船已不知壞了還是被水沖去了，只見有四隻新船擱在石樑上，船頭還貼有雞血同雞毛，一望就明白是今年方下水的，出得洞口時，見岩下左邊泊定五隻漁船，有幾個老漁婆縮頸斂手在船頭寒風中修補釣網。上船後覺得這樣子太冷落了，可不是個辦法。就又要船上水手，為我把小船撐到岩壁斷折處有人家地方去，就便上岸，看看鄉下人過年以前是什麼光景。

四點鐘左右，黃昏已腐蝕了山巒與樹石輪廓，占領了屋角隅，我獨自坐在一家小飯鋪柴火邊烤火。我默默的望著那個火火煜煜的樹根，在我腳邊很快樂的燃著，爆炸出輕微的聲音。鋪子裡來來往往，有些說兩句話又走了，有些就來鑲在我身邊長凳上，坐下吸他的旱煙。有些來烘腳，把穿著濕草鞋的腳去熱灰裡亂攪。看看每一個人的臉子，我都發生一種奇異。這裡是一群會尋快樂的鄉下人，有捕魚的，打獵的，有船上水手與編製竹纜工人。若我的估計不錯，那個坐在我身旁，伸出兩隻手向火，中指節有個放光頂針的，一定還是一位鄉村成衣人。這些人每到大端陽時節，皆得下河去玩一整天的龍

船。平常日子卻在這個地方，按照一種分定，很簡單的把日子過下去。每日看過往船隻搖櫓揚帆來去，看落日同水鳥。雖然也有人事上的得失，到恩怨糾紛成一團時，就陸續發生慶賀或仇殺。然而從整個說來，這些人生活卻彷彿同「自然」已相融合，很從容的各在那裡盡其性命之理，與它無生命物質一樣，唯在日月升降寒暑交替中放射，分解。而且在這種過程中，人是如何渺小的東西，這些人比起世界上任何哲人，也似乎還更知道的多一些！

聽他們談了許久，我心中有點憂鬱起來了。這些不辜負自然的人，與自然妥協，對歷史毫無擔負，活在這無人知道的地方。另外尚有一批人，與自然毫不妥協，想出種種方法來支配自然，違反自然的習慣，同樣也那麼盡寒暑交替，看日月升降。然而後者卻在改變歷史，創造歷史。一份新的日月，行將消滅舊的一切。我們用什麼方法，就可以使這些人心中感覺一種「惶恐」，且放棄過去對自然和平的態度，重新來一股勁兒，用划龍船的精神活下去？這些人在娛樂上的狂熱，就證明這種狂熱，使他們還配在世界上占據一片土地，活得更愉快更長久一些。不過有什麼方法，可以改造這些人的狂熱到一件新的競爭方面去？

一個跛腳青年人，手中提了一個老虎牌桅燈，燈罩光光的，灑著搖著從外面走進屋子。許多人皆同聲叫喚起來：「什長，你發財回來了！好個燈！」

那跛子年紀雖很輕，臉上卻刻畫了一種油氣與驕氣，在鄉下人中彷彿身分特高一層。把燈擱在木桌上，坐近火邊來，拉開兩腿攤出兩隻手烘火。滿不高興地說：「碰鬼，運氣壞，什麼都完了。」

「船上老八說你發了財，瞞我們。」

「發了財，哼。瞞你們？本錢去七角。桃源行市一塊零，有什麼撈頭，我問你。」

這個人接著且連罵帶唱的說起桃源後江的情形，使得一般人皆活潑興奮起來，話說得正有興味時，一個人來找他，說豬蹄膀已燉好，酒已熱好，他搓搓手，說聲有偏各位，提起那個新桅燈就走了。

原來這個青年漢子，是個打魚人的獨生子，三年前被省城裡募兵委員招去，訓練了三個月，就開出去打仗。打了半年仗，一班弟兄中只剩下他一個人好好的活著，奉令調回後防招新軍補充時，他因此升了班長。第二次又訓練三個月，再開到前線去打仗。於是碎了一隻腿，抬回軍醫院診治，照規矩這隻腿用鋸子鋸去。一群同鄉皆以為從辰州地方出來的人，「辰州符」比截割高明得多了，就把他從醫院中搶出，在外邊用老辦法找人敷水藥治療。說也古怪，那隻腿居然不必截割全好了。戰爭是個什麼東西他已明白了。取得了本營證明，領得了些傷兵撫恤費後，於是回到家鄉來，用什長名義受同鄉恭維，又用傷兵名義做點生意。這生意也就正是有人可以賺錢，有人可以犯法，政府也設

局收稅，也制定法律禁止，那種從各方面說來皆似乎極有出息的生意。我想弄明白那什長的年齡，從那個當地唯一成衣人口中，方知道這什長今年還只二十一歲。那成衣人尚說：

「這小子看事有眼睛，做事有魄力，跛了一隻腿，還會發財走好運。若兩隻腿弄壞，那就更好了。」

有個水手插口說：「這是什麼話。」

「什麼畫，壁上掛。窮人打光棍，兩隻腿全打壞了，他就不會賺了錢，再到桃源縣後江玩花姑娘！」

成衣人末後一句話把大家皆弄笑了。

回船時，我一個人坐在灌滿冷氣的小小船艙中，計算那什長年齡，二十一歲減十四，得到個數目是七。我記起十四年前那個夜裡一切光景，那落日返照，那狹長而描繪朱紅線條的船隻，那鑼鼓與呼喊，……尤其是臨近幾隻小漁船上歡樂跳擲的小孩子，其中一定就有一個令我所見到的跛腳什長。唉，歷史。生硬性癧疽的人，照舊式治療方法，可用一點點毒藥敷上，盡它潰爛，到潰爛淨盡時，再用藥物使新的肌肉生長，人也就恢復健康了。這跛腳什長，我對他的印象雖異常惡劣，想起他就是個可以潰爛這鄉村居民靈魂的人物，不由人不……

二十年前澧州地方一個部隊的馬夫，姓賀名龍，一菜刀切下了一個兵士的頭顱，二十年後就得驚動三省集中十萬軍隊來解決這馬夫。誰個人會注意這小小節目，誰個人想像得到人類歷史是用什麼寫成的！

沈從文（一九○二～一九八八），湖南鳳凰人，作家、學者。著有短篇小說集《八駿圖》，中篇小說《邊城》，長篇小說《長河》，散文集《湘行散記》，學術論述《中國服裝史》等。並有《沈從文文集》行世。

在福建遊山玩水

施蟄存

抗戰八年，我在昆明消磨了前三年。第四年來到福建，在南平、沙縣、永安、長汀一帶耽了五年，這些地方及附近的山水，都曾有過我的遊蹤。在昆明的時候，所謂遊山，總是到太華寺、華亭寺、筇竹寺去看看，所謂玩水，總不外滇池泛舟，安寧溫泉洗澡。到路南去看了一下石林，覺得蘇州天平山的「萬笏朝天」，真是空頭的浮誇。大理的「風花雪月」我無緣欣賞，非常遺憾。

到福建以後，照樣遊山玩水，但境界不同了。一般旅遊者的遊山玩水，其實都是瞻仰名勝古蹟，遊玩的對象並不是山水。我在昆明的遊蹤，也非例外。在福建，除了武夷之外，我的遊蹤所至，都不是什麼名勝，因而我在福建的遊山玩水，別是一種境界。我領會到，真會遊山的人，最好不要去遊名山。所謂名山，都是經營布置過的。山路平

坦，汽車可以直達山頂。危險處都有安全設備，隨處有供你休息的木椅石凳。旅遊家花三十分鐘就可以到處去兜一轉，照幾個相，興致勃勃地下山來，自以爲已經遊過某某山了。我絕不參加這樣的遊山組織，照幾個相，興致勃勃地下山來。我要遊無名之山。永安、長汀一帶，沒有名山勝蹟，都是平凡的山嶺，從來不見有成群結隊「朝山進香」式的遊客。山裡永遠是長林豐草，除了打柴採茶的山農以外，不見人跡，除了鳥鳴蟬噪，風動泉流以外，不聞聲息。我就喜歡在晴和的日子，獨自一人，拖一支竹杖，到這些山裡去散步。

要遊無名之山，首先要學會走山路。山路有兩種：一種是看得清的，一線蜿蜒，不生草木處，就是路。這種路，還可分爲兩種，一種是通的路，一種是不通的路。通的路是翻山越嶺，引導你往別的城鎮鄉村去的，這是山裡的官塘大路。不通的路是砍柴的樵夫、採茶的姑娘走成的，它們往往只有一段，有時也可能很長，你如果走上這種路，行行重行行，轉過一片山崖，就忽然不見前路了。到這裡，你好比走進了死胡同，只得轉身退回。我在武夷山裡，由於沒有取得經驗，屢次誤走了採茶路。我的〈武夷紀遊詩〉有兩句道：「誤入龍窠採茶路，一溪橫絕未施橋。」這可以說是我的一段遊山備忘錄。

另一種山路，其實還沒有成爲路，只是在叢林密箐中間，彷彿有那麼一條通道，也許是野獸走過的，也許是熟悉山勢的人偶爾穿越的捷徑。這種山路當然較爲難走，有時要手足並用，但它會使你得到意外的樂趣。例如，發現一座毀棄的山神廟，或者走到一

57 │ 山

個隱蔽的山洞口，萬一遇到這種情況，你還是趕緊悄悄地退回為妙。

不管走什麼路，目的都不是走路，而是遊山。既是為了遊山，則什麼路都可以走，我並不預定要走到什麼地方去，長的路、短的路、通的路、不通的路，反正都一樣可走。走就是遊，所以不應該一股勁地走去，應該走走停停，張張望望，坐坐歇歇。許多人遊山，都把山頂或山中一些名勝古蹟作為走的目標。走到那些地方，他們才開始了遊，在走向那些地方去的路上，他們以為是走路，還沒有遊山呢。黃山天都峰，華山蒼龍脊，都是險峻的山路，走那些路的人，全都戰戰兢兢，唯恐「一失足成千古恨」，當此之時，誰也沒有遊山的心情，甚至沒有走路的心情。韓愈登上華山絕頂，驚悸痛哭，無法下山。你想他當時的心情，離遊山的趣味多遠！所以我還要補充說，遊山者千萬不要自以為是登山隊員。

我在福建的時候，就經常在平凡的山裡隨意閒走，認識各種樹木，聽聽各種鳥鳴，找幾個不知名的昆蟲玩玩，鷓鴣和「山梁之雉」經常在我前面飛起，有時也碰到蛇，就用手杖或石塊把牠趕走。如果走到一座土地堂或山神廟裡，就在供桌上拿起一副杯筊，卜個流年。一路走去，經常會碰到砍柴的、伐木的、掘毛筍的、採茶或採藥的山農。本來可以和他們談談，無奈言語不通，只好彼此點頭微笑，這就互相表達了感情。在長江集市上經常看見一些侏儒。當地人說，在離城二十多里的山塢裡有一個村落，是侏儒族

聚居的地方，他們是古代閩越人的遺種。由於好奇，我曾按照人們指點的方向，在山徑中迤邐行去。雖然沒有尋到侏儒村，卻使我這一次遊山充滿了浪漫主義的情調。我彷彿是在作一次人類學研究調查的旅行，沿路所見一切，至少都是秦漢以前的古物。

我以為這是真正的遊山，但是說給別人聽，人家都笑我呆氣、迂氣、眼界小。我也不作辯論，因為我無法使他們體會到我所感受到的樂趣。現在，回到上海已三十多年，大約我的眼界愈來愈小，我只能到復興公園、桂林公園去遊山了。在那裡，看到外省來的遊客，我常常想勸說他們回家鄉去以後，在任何一個山裡走走，比比看，是上海好，還是家鄉好。不過，我估計到，他們一定說是上海的公園好，家鄉的那些空山曠野，哪裡是遊玩的地方？因此，我終於沒有開口。

現在，我要說到玩水。遊西湖、太湖、玄武湖，是一種玩法；看雁蕩大龍湫、黃果樹瀑布、五泄，又是一種玩法；過巴東三峽，泛富春江，乘皇后輪橫渡太平洋，又是一種玩法。但是，這一切，我說都是看水，而不是玩水。水依然是客觀存在，沒有侵入我的主觀境界。水是水，我是我，雙方的生命和感情，沒有聯繫上。

福建有的是溪水，波瀾壯闊。比較平衍的稱為江；清淺的澗泉，合流於平陽的叫做溪；礁石林立，水勢被激蕩得奔雷滾鼓，萬壑爭流的謂之灘。福建的水，以溪為主；溪之勝，以灘為主。我初到福建，乘小輪船從福州到南平。第一段航程，在閩江中溯流而

西，平平穩穩，不動人心。船停在水口，宿了一夜，次日晨起，航行不久，就進入溪灘

領域。奔騰急注的白浪洪波，從亂石堆中沖刷過來，我們的船迂迴曲折地迎著急流向前

推進。既避過大漩渦，又閃過礁石。我站在船頭，就像戰爭之神馬爾斯站在他的戰車

上，指揮十萬大軍對更強大的敵人予以迎頭痛擊。經過七十二個險灘，宛如經過七十二

次戰役。讀者也許會議笑我：「這是船的勝利，你不過是一個乘客，有何戰績？怎麼可以

篡奪船的勝利果實？」我說：「船是機器，它在各式各樣的水中行進，都是沒有思想感

情的，指揮它和險灘戰鬥的是人。當然，主要是掌舵的人。我雖然不掌舵，但我的思想

感情是和舵工完全一致的。」這就是我到福建以後第一次玩水，覺得極其壯美。

兩年以後，我有機會從長汀乘船到上杭，又從上杭到峰市。幾乎經歷了汀江的全

程。這一次乘的不是輪船，而是一種輕小的薄板船。它只能載客四五人，外加少量商

貨，篙師站在船頭，船尾有艄公把舵。在第一程平衍的江流中，這條船漂漂泛泛，逐流

而下，安閒得很。篙師和艄公都坐著吸煙喝茶，大有「春水船如天上坐」的情趣。但

是，漸漸地，水勢低了，水流急速了，遠遠地望見中流屹立著一塊兩塊大石礁。篙

師站起身來，用他那支長竹篙向左邊石頭上一拄，又掉過來向右邊一塊石腳上一撐，船

就正確地從兩個大石礁中間溜過。從此一路都是險灘，水面上的礁石如星羅棋布，還有

水下的暗礁，也清晰可見。篙師揮舞著他的竹篙，艄公忽左忽右地轉舵。江水分爲幾股從石門中奪流而出，船也從亂石縫中像飛箭一般射過。從上杭到峰市一段汀江，我簡直不能想像它可以通航，但我實在坐過一葉小舟在這許多險絕人寰的亂灘中平安浮過。回想南平之行，竟是「灞上軍如兒戲」了。

在福建各條水路上運貨載客的這種小木船，有一句成語形容它們：「紙船鐵艄公」。船是輕薄如紙，而艄公則堅強如鐵。這種船只要碰上一塊礁石，立刻就粉身碎骨，然而很少有出事的，這就全靠高明的艄公。艄公熟悉水道和水勢，他精確地轉開了左邊的礁石，向右駛去。看看要碰上右邊的礁石了，篙師就沖著那塊石頭一拄，船頭立即閃開，同時艄公又轉舵向右，這條紙船就剛好從左右兩塊礁石中間擦過。只要偏差一寸二寸的距離，船就會砸碎。福建的篙師艄公，是了不起的人物。他們的絕技，今後怕會失傳了，因爲客、貨已改從公路汽車或火車運輸，險灘有許多已被炸平了。

武夷是溪山名勝，一道清淺的溪水，蜿蜒曲折地在群山間流過。這些山，被許多神話傳說渲染得彷彿眞有靈氣。山與水結合成爲一體，泛溪即是遊山。如果說峰市之行是我生平最驚險的一次玩水。九曲水淺，不能行船，那麼坐一條竹筏浮泛於武夷九曲中可以說是我生平最閒適的一次玩水。當地人用五個大毛竹紮成竹筏，他們叫做「排」，我想，應該寫作「箄」。竹排上放一個小竹椅，給遊客坐，篙師站在排尾撐篙。這種竹排

恐怕只能載兩個人，多一個人，排就沈了，大約是專爲我這樣獨遊客預備的。排在水裏是半沈半浮的，我必須赤腳，穿一條短褲才行。我遊九曲是在夏天，索性就只穿一件汗衫。竹排在山腳下曲折前進，一路都是懸崖絕壁，藤蘿幽蔭，林木葱蘢。過仙掌峰，看虹橋板，頗有遊仙之趣。時而聽到各種鳥鳴，一朵朵小白花從空中落下，在水面上浮過。腳下是清澈的泉水，水底游魚，鱗鱗可數。水色深黑處是潭，潭底據說有臥龍。我有時索性把兩腳浸在水裏，像鵝那樣划水，這樣一路玩到星村，結束了久曲之遊。這一個上午，眞是生平最閒適的一次玩水。陸放翁遊九曲，只到六曲，就返回了。我不知道他當時打的是什麼主意，也許是他沒有仙緣吧？

夏秋之間，溪水暴漲，也很壯觀。我在永安的時候，校舍在燕溪旁山坡上，是借用的民房。平時溪流清淺，而岸卻很高，這就說明溪水可能漲到這個水位。有一天晚上，已是午夜，我被人聲驚醒。起來一看，許多學生都在溪邊。我也走過去，只看見平靜的溪流，已變成洶湧的怒潮，像約束不住的奔馬，從上游馳驟而來，發出淒厲的吼聲。上游的木客，趁此機會放木，把無數大木頭丟在水裏，讓它們逐流而去，一夜之間，可以運輸六七十里。這些大木頭在急流中橫衝直撞，也有一種深沈的怪聲。渡口的浮橋早已解散，有船的人家趕緊把船抬到岸上。在月光下，看這溪水暴漲的景象，也使我驚心動魄。不到一小時，水位已快要升到岸上，小小的一條燕溪，此刻已成爲大江了。我擔心

水會淹上岸來，像淮河那樣泛濫成災，但當地老百姓卻並不著急，他們說這條溪水從來沒有淹到房屋。你只要看溪邊的房屋造在什麼地方，就可以知道溪水可能漲到什麼地方。但是，如果遇到百年未有的特大洪峰，那就不可估計了。

我是江南人，從來沒有見過溪漲。到福建之後，才屢次見到。我自以為壯觀，肯定被福建人哂笑，說我少見多怪，那也只好回答一聲「慚愧」。不過，天下本來有許多偉大的、美麗的、傑出的事物，在司空見慣的人眼裡，都是平凡的了。華盛頓的母親，不知道她兒子有多麼偉大，這也是一個例子。

一九八○年五月二十六日

施蟄存（一九○五～），浙江杭州人，作家、學者。著有短篇小說集《上元燈》、《梅雨之鄉》，散文集《燈下集》、《待旦錄》，學術論述《水經注碑錄》等。

獨秀峰

——桂林遊記之一

謝冰瑩

潔妹：

這幾天來的生活，實在過的太有趣了！不是穿洞，就是爬山。雖然每天遊罷歸來，一雙腿子痠痛不能舉步，但我一句疲倦的話也不敢說，我希望兩星期以內把所有桂林的名勝都遊遍；不過玩的地方實在太多了，而走馬看花又得不到深刻的印象，能否在預定的日子內遊完，還沒有十分把握。

我懊悔沒有強迫你同來，這兒的山水雖沒有江南的秀麗，沒有泰山的偉大，但它是另具一種突然而起，戛然而止的風格。韓愈曾寫過：「山如碧玉簪」；柳宗元也說過：「拔地峭起，林立四野」，但我覺得韓愈的形容，還不及劉治叔的「環城五里皆奇石，疑是虛無海上山」來得恰當。

的確，桂林的山是奇特的，水像海水一般碧綠，岩洞之曲折幽深，更有說不盡的奇美。「桂林山水甲天下」，一點也不算誇大，只要有七星岩和獨秀峰存在，就可受之無愧了。

我已經兩次遊了獨秀峰了，尤其今天特別痛快。爬上峰巔時正值大雨，而下來時又是紅光滿照，兩個絕對不同的風景，我都領略到了。現在不嫌麻煩，就詳細地告訴你吧。

獨秀峰在城內中山公園中，孤峭獨立，奇秀森嚴。雖然只有五十餘丈高，但看來好像是聳入雲霄一般。峰的東面，岩石重疊，刻有「紫袍金帶」、「夏然獨立」、「南天一柱」等字，草木不生，望之危險！峰頂上的小亭，隱約可見。靠著右邊走去，峰北有一深池，名叫「月牙」，旁有小亭曰「礙俗」。

轉到了峰西，景物又不同了：岩隙壁縫之間，草木叢生，青翠欲滴。抬頭四望，高不見頂，乃折而南。這兒有石徑螺旋，可直達山頂，旁有一洞叫「太平岩」。我好幾次來遊公園，都沒有發現這裡有洞，今天和維兩人來遊，突然跑了進去。起初從外面看來，似乎閉塞不能通行。稍微前進，上面懸岩由高而低，像煤窖一般漸漸地低到黑暗不可再進的地步。又前進數步，豁然開朗，有光從外面圓洞內射進來，一根大石柱，懸空而垂，兩邊的岩石有些像蜂窩，有些像螳螂的卵囊，奇形怪狀，不勝枚舉。抱著大石

柱，沿著石階爬上去，又是另一幅畫圖了：懸岩像一座大山的倒影映入水中，俯瞰洞

內，感到一種說不出的神秘之美。

洞，本來可通外面，但我們爲了愛那只天然石柱，仍然由原路出來。

從山腳至峰頂，共有三百零六個石階。有位朋友的哥哥，雖然每個還不到一尺高，但因爲路很狹窄，

所以走起來深感困難。兩次來遊桂林，先後住過一年，遊公園的次

數，至少在五十次以上，但他始終沒有爬上去，有時鼓起勇氣走到半途，往下一看，忽

覺獨立危崖，搖搖欲墜，於是連忙跑了下來，以後他連山頂都不敢望了。

過了第一關允升，就是小謝亭。原名叫做「小憩」。嘉慶年間亭破爛不堪，有一位

叫謝方山的出資修理，遊人感激，故以小謝爲亭名。

一路上，到處都可見到題字石刻很多，但很少有好的句子，「螺磴穿雲」、「崑崙

柱立」、「中天砥柱」、「拔地參天」，以及江蘇胡午亭的詩句：「此峰秀峭挺然立，

一筆通天獨自成」，算是能形容獨秀峰於萬一的句子。

剛到山巔，天忽然下起大雨來了。初是像銅錢一般大的雨點，接著是烏雲滿布，電

光四射，雷聲隆隆了。大雨傾盤，我緊緊地抱住維，心頭突突地跳，生怕這峰忽然倒了

下來，或者暴風把我們吹到不知什麼地方去。

「傻孩子，不要怕，有我在這裡，任天翻地覆，也沒有什麼關係的。」

不知怎的，經他一說，膽量忽然大起來了！抽出望遠鏡一看，四周的山，都浸在煙雨濛濛中，若隱若現。雨點落在漓江裡，像珠玉從天空裡散下一般。更奇麗的，是水從峰頂傾瀉下來，循著磴道，蜿蜒而下，水流的很急，響聲特大，有如千兵萬馬，巨浪滔滔。雨下的越大，遠近的風景越顯得美麗；尤其在打雷閃電的一刹那，似乎獨秀峰已離開地面懸在半空中飄蕩，而我們已隨著那道紅光，飄飄然羽化而登仙了！

坐在亭子裡的石桌上，雨點不住地吹進來，全身幾乎都濕了。但不到半個鐘頭，突然雨止雲開，四野的景物，又歷歷入目。東望漓江如帶，伏波山屹立江濱，儼然孤島。二老橫臥於西（即老人峰與老君洞），象鼻、穿山、斗雞諸岩復繞於南，其他疊采山、普陀山、棲霞寺都可很清楚地看到。

從前這裡是明末桂王的御花園，誰都不能進來。傳說有一個「名聞天下」的文學家來遊桂林，一切風景都遊遍了，只沒有看到獨秀峰。想盡了方法，總不得其門而入，最後等候了三年，上過不知多少奏章，仍不得允許。乃以數百金收買看門人，不料被上面有司知道，即將看門的革退。於是這位夢想著遊獨秀峰的文學家，目的沒有達到，還得抱頭鼠竄。

這雖然只是一個故事，但也可見獨秀峰在桂林山水中是占如何重要的位置了。

六月二十日於桂林

冰　瑩

謝冰瑩（一九〇六～二〇〇〇），湖南新化人，作家。著有散文集《從軍日記》、《女兵自傳》、《抗戰文選集》、《愛晚亭》等，短篇小說集《血流》等。

扇子崖

李廣田

八月十二日早八時，由中天門出發，遊扇子崖。

從中天門至扇子崖的道路，完全是由香客和牧人踐踏得出來，不但沒有盤路，而且下臨深谷，所以走起來必須十分小心。我們剛一發腳時，昭便險哪險地喊著了。

昭儘管喊著危險，卻始終不曾忘記夜來的好夢，她說憑了她的好夢，今天去扇子崖一定可以拾得什麼「寶」。昭正這樣說著時，我忽然站住了，我望著山頭上的綠叢中喊道：「好了，好了，我已經發現了寶貝，看吧，翡翠葉的紫玉鈴兒啊。」一邊說著，指給昭看，昭像做夢似的用不敢睜開的眼睛尋了很久，然後才驚喜道：「呀，真美啊！朝陽給照得發著寶光。」彷彿唯恐不能為自己所有似的，她一定要我去把那「寶貝」取來。為了便於登山涉水起見，我答應回中天門時再去取來奉贈。得到同意後，又向前進

發。

我們緣著懸崖向西走去，聽谷中水聲，牧人的鞭聲和牛羊鳴聲。北面山坡上有幾處白色茅屋，從綠樹叢中透露出來，顯得清幽可喜。那茅屋前面也是一道深溝，而且有泉水自上而下，覺得住在那裡的人實在幸福，立刻便有一個美麗的記憶又反映出來了：是某日的傍晚，太陽已落到山峰的背面，把餘光從山頭上照來，染得綠色的山崖也帶了紅暈。這時候正有三個人從一條小徑向那茅屋走去，一個穿雨過天晴的藍色，一個穿粉蝴蝶般的雪白，另一個則穿了三春桃花的紅色，但見衣裳飛舞，不聞人聲嚶嚶。假如嚶嚶地談著固好，不言語而靜靜地從綠叢中穿過豈不更美嗎？現在才知道那幾處茅屋便是她們的住處，而且也知道她們是白種婦女，天之驕子。

我們繼續進行著，並談著山裡的種種事情，忽然前面出現一個高崖，那道路就顯得難行。爬過高崖，不料高崖下邊卻是更難行的道路，這裡簡直不能直立人行，而必須蹲下去用手扶地而動了。有的地方是亂石如箭，有的地方又平滑如砥，稍一不慎，便有墜入深淵的危險。過此一段，則見四面皆山，行路人便已如落谷底，只要高聲說話，就可以聽到各處連連不斷，如許多人藏在什麼山洞裡唱和一樣，覺得很有意思，於是便故意地提高了聲音喊著，叫著，而且唱著，聽著自己的回聲跟自己學舌。約計五六里之內，像這樣難走的地方共有三四處，最後從亂石中間爬過，下邊卻又豁然開朗，另有一番天

地。然而一看那種有著奇怪式樣的白色茅屋時，也就知道這天地是屬於什麼人家的了。

我們由那亂石叢中折下來，順著小徑向南走去。剛剛走近那些茅屋時，便已有著相當整齊的盤道了，各處均比較整潔，就是樹木花草，也排列得有些次序。在這裡也遇到了許多進香的鄉下人，那是我們的地道的農民，他們都拈著粗重的木杖，背著柳條編織的筐籃。那筐籃裡盛著紙馬香餜，乾糧水壺，而每個筐籃裡都放出酒香。他們是喜歡隨時隨地以磐石爲几凳，以泉水煮清茶，然而酒是人人要喝的，而且人人都有相當的好酒量。雖然並沒有什麼餚饌，而用以充飢的也不過是最普通的煎餅之類，然而酒是人人要喝的，而且人人都有相當的好酒量。他們來到這些茅屋旁邊，這裡望望，那裡望望，連人家的窗子裡都探頭探腦地窺看裡邊，他們才像感到被逐似的慢慢地走開。我們緣著盤道下行，居然也走到了人家的廊下來了。那裡有桌有椅，坐一個白種婦人，和一個中國男子，那男子也如一個地道的農人一樣打扮，正坐在一旁聽那白種婦人講學。那桌上臥著一本頗厚的書冊，十步之外，我就看出那書背上兩個金色大字，「Holy Bible」。那個白種婦人的 God God 的聲音也聽清了。我卻很疑惑那個男子是否在誠心聽講，因爲他不斷地這裡張張，那裡望望，彷彿以爲鴻鵠將至似的，那種傻里傻氣的神氣，覺得可憐而又可笑。我們離開這裡，好像已走入了平地，有一種和緩坦蕩的喜悅，雖然這裡距平地至少也該尚有十五里路的樣子。

這時候，我們是正和一道洪流向南並進。這道洪流是匯集了北面山谷中許多道水而成的，澎澎湃湃，聲如奔馬，氣勢甚是雄壯。水從平滑石砥上流過，將石面刷洗得如同白玉一般，有時注入深潭，則成澄綠顏色，均極其好看。東面諸山，比較平鋪而圓渾，令人起一種和平之感，西面諸山則挺拔入雲，而又以扇子崖為最秀卓，叫人看了也覺得有些傲岸。我們也許是被那澎湃的水聲所懾服了，走過很多時候都不曾言語，只是默默地望著前路進發。直到我們將要走進一個村落時，那道洪流才和我們分手自去了。這所謂村落，實在也不過兩戶人家，東一家，西一家，中間為兩行榛樹所間隔，形成一條林蔭小路。榛樹均生得齊楚茂密，綠濛濛的不見日光，人行其下，既極涼爽，又極清靜，不甚遠處，還可以聽得到那道洪流在西邊呼呼地響著，於是更顯得這林蔭路下的清寂了。再往前進，已經走到兩戶人家的對面，則見豆棚瓜架，雞鳴狗吠。男灌園，女織麻，小孩子都脫得赤條條的，拿了破葫蘆，舊鏟刀，在松樹蔭下弄泥土玩兒。雖然兩邊茅舍都不怎麼整齊，但上有松柏桃李覆蔭，下有紅白雜花點襯，茅舍南面又有一片青翠姍姍的竹林，這地方實在是一個極可人的地方。而且這裡四面均極平坦，簡直使人忘記是在山中，而又有著山中的妙處。昭說：「這便是我們的家呀，假如住在這裡，只以打柴捉魚為生，豈不比在人間混混好得多多嗎？」姑不問打柴捉魚的有否苦處，然而這點自私的想頭卻也是應當原諒的吧。我們坐在人家林蔭路上乘涼，簡直戀戀不捨，忘記是

要到扇子崖去了。

走出小村，經過一段僅可容足的小路，路的東邊是高崖，西邊是低坡，均種有菜蔬穀類，更令人有著田野中的感覺。又經過幾處人家，便看見長壽橋，不數十步，便到黑龍潭了。從北面奔來的那道洪流由橋下流過，又由一個懸崖瀉下，形成一條白練似的瀑布，注入下面的黑龍潭中。據云潭深無底，水通東海，故作深綠顏色。潭上懸崖岸邊，有一條白色石紋，和長壽橋東西平行，因為這裡非常危險，故稱這條石紋為陰陽界。石紋以北，尙可立足，稍逾石紋，便可失足墜潭，無論如何，是沒有方法可以救得性命的。從長壽橋西端向北，有無極廟，再折而西，便是去扇子崖的盤道了。這時候天氣正熱，我們也走得乏了，便到一家霍姓人家的葫蘆架下去打尖。問過那裡的主人，知道腳下到中天門才不過十數里，上至扇子崖也只有三四里，但因為曲折甚多，崎嶇不平，比起平川大路來卻應當加倍計算。

上得盤道，就又遇到來來往往的許多香客。緣路聽香客們談說故事，使人忘記上山的辛苦。我們走到盤道一半時，正遇到一伙下山香客，其中一個老人正說著扇子崖的故事，那老人還彷彿有些酒意，說話聲音特別響亮。我們為那故事所吸引，便停下腳步聽他說些什麼。當然，我們是從故事中間聽起的，最先聽到的彷彿是這樣的一句歌子：

「打開扇子崖，金子銀子往家抬呀！」繼又聽他說道：「咱們中原人怎能知道這個，這

都是人家南方人看出來的。早年間，一個南方人來逛扇子崖，一看這座山長得靈秀，便明白裡邊有無數的寶貝。他想得到裡邊的寶貝，就是沒有方法打開扇子崖的石門。凡有寶貝的地方都有石門關著，要打開石門就非有鑰匙不行。那個南方人在滿山裡尋找，找了許多天，後來就找到了，是一棵棘針樹，等那棘針樹再長三年，就可以用它打開石門了。他想找一個人替他看守這棘針，就向一個牧童商量。那牧童答應替他看守三年。那個南方人答應三年之後來打開扇子崖，取出金子、銀子二人平分。這牧童自然很喜歡，那個南方人卻更喜歡，因為他要得到的並非金銀，金銀並不是什麼稀罕東西，他想得到的卻是山裡的金碾、玉磨、玉駱駝、金馬，還有兩個大閨女，這些都是那牧童不曾知道的……」僅僅聽到這裡，以後的話便聽不清了，覺得非常可惜。我們不能為了聽故事而跟人家下山，就只好快快地再向上走。然而我們也不能忘記扇子崖裡的寶貝，並十分關心那牧童曾否看守住那棵棘針，那把鑰匙。但據我們猜想，大概不到三年，那牧童便已忍耐不得，一定早把那樹伐下去開石門了。

將近扇子崖下的天尊廟時，才遇見一個討乞的老人。那老人哀求道：「善心的老爺太太，請施捨吧。這山上就只我一個人討錢，並不比東路山上討錢的那麼多！」他既已得到了滿足之後，卻又對東山上討錢的發牢騷道：「唉，唉，真是不講良心的人哪，家裡種著十畝田還出來討錢，我若有半畝地時也就不再幹這個了！」這是事實，東山上討

錢的隨處皆是，有許多是家裡過得相當富裕的，緣路討乞，也成了一種生意。大概因為這西路山上遊人較少，所以討乞的人也就較少吧。比較起來，這裡不但討乞的人少，就是在石頭上刻了無聊字句的也很少，不像東路那樣，隨處都可以看見些難看的文字，大都古人的還比較好些，近人的則十八九是鄙劣不堪，不但那些字體寫得不美，那意思簡直就使自然減色。在石頭上哭窮的也有，誇富的也有，宣傳主義的也有，而臚列政綱者在在有。至於如「某某人到此一遊」之類的記載，倒並不如這些之令人生厭。在另一方面說，西路山上也並不缺少山澗的流泉和道旁的山花，雖然不如東路那樣顯得莊嚴雄偉，而一種質樸自然的特色卻為東路所沒有。

至於登峰造極，也正與東路無甚異樣，頂上是沒有什麼好看的，好看處也只在於「望遠」，何況扇子崖的絕頂是沒有方法可以攀登的，只到得天尊廟便算盡頭了；扇子崖尚在天尊廟的上邊，如一面折扇，獨立無倚，高矗雲霄，其好處卻又必須是在山下仰望，方顯出它的秀拔峻麗。從天尊廟後面一個山口中爬過，可以望扇子崖的背面，壁立千仞，形勢奇險，人立其下，總覺得那矗天矗地的峭壁會向自己身上傾墜了下來似的，有懍然恐怖之感。南去一道山谷，其深其遠皆不可測，據云古時有一少年，在此打柴，把所有打得的柴木都藏在這山谷中，把山谷填滿了，忽然起一陣神火把滿谷的柴都燒成灰燼。那少年氣憤不過，也跳到火裡自焚，死後卻被神仙接引了去。這就是「千日打柴

一日燒」的故事。因為那裡山路太險，昭又不讓我一人獨去，就只好作罷了。我們自天

尊廟南行，去看月亮洞。

天尊廟至月亮洞不過半里。叫做月亮洞，也不知什麼原因，只因為在洞內石頭上題

了「月亮洞」三個字，無意中便覺得這洞與月亮有了關係。因為那地方永久不見日光，又有水滴不斷地從岩

是在兩山銜接處一個深凹的缺罅罷了。說是洞，也不怎麼像洞，只

石隙縫中注下，墜入一個小小水潭中，鏗鏗然發出清澈的聲音，使這個洞中非常陰冷，

隆冬積冰，至春三月猶不能盡融，卻又時常生著一種陰濕植物，蔥蘢青翠，使洞中如綠

絨繡成的一般。是不是因為有人想到了廣寒宮才名之曰月亮洞的呢，這當然是我自己的

推測，至於本地人，連月亮洞的這個名字也並不十分知道。坐月亮洞中，看兩旁陡岩平

滑，如萬丈屏風，也給這月亮洞添一些陰森。我們帶了燒餅，原想到那裡飲泉水算作午

餐，不料那裡卻正為一伙鄉下香客霸占了那個泉子，使我們無可如何。香客中的一個，

約有四十多歲年紀，不但身量太矮，臉相也極醜陋，而且頂奇怪的是在左眼上邊生一個

肉瘤，正好像垂下來的肉布袋一般，把一隻眼睛遮蓋得非常嚴密，令人看了覺得有些可

怕，那簡直像什麼人的鬼趣圖中的角色了。他雖然只有一隻眼睛可用，卻又最愛用他那

唯一的眼睛，大概在他的眼裡我們也成了什麼鬼怪的緣故吧，他一刻不停地用一隻眼睛

望著我們。這使我們很窘，尤其是昭，她簡直害怕起來了。其他的香客雖然都生得平頭

正臉，然而用了鄙夷的眼光望著我們的那種神色，也十分討厭。我們並不曾久留，只稍稍休息一會便走開了。

回到天尊廟用過午餐，已是下午兩點左右，再稍稍休息一會，便起始下山。

在回家的途中，才彷彿對扇子崖有些戀戀，不斷地回首顧盼。而這時候也正是扇子崖最美的時候了。太陽剛剛射過山峰的背面，前面些許陰影，把扇面弄出一種青碧顏色，並有一種淡淡的青煙，在扇面周圍繚繞。那山峰屹然獨立，四無憑借，走得遠些，則有時爲其他山峰所蔽，有時又偶一露面，真是「卻扇一顧，傾城無色」，把其他山峰均顯得平庸惡俗了。走得愈遠，則那青碧顏色更顯得深鬱，而那一脈青煙也愈顯得虛靈縹緲。不能登上絕頂，也不願登上絕頂，使那不可知處更添一些神秘，相傳這山裡藏著什麼寶貝，大概也就是因爲這個了吧。道路兩旁的草叢中，有許多螞蚱振羽作響，其聲如呫呫兒，清脆可喜。一個小孩子想去捕捉螞蚱，卻被一個老媽媽阻止住了。那老媽媽穿戴得整齊清潔，手中捧香，且念念有辭，顯出十分虔敬樣子。這大概是那個小孩的祖母吧，她彷彿唱著佛號似的，向那孫兒說：

「不要捉哪，螞蚱是山神的坐騎，帶著彎頭架著鞍呢。」

我聽了非常驚奇，便對昭說：「這不是很好的俳句了嗎？」昭則說確是不差，螞蚱的樣子真像帶著鞍彎呢。

過長壽橋，重走上那條僅可容足的小徑時，那小徑卻變成一條小小河溝了。原來昨日大雨，石隙中流水今日方瀉到這裡，雖然難走，卻也有趣。好容易走到那有林蔭路的小村，我們又休息一回。出得小村，又到那一道洪流旁邊去捧水取飲。

將近走到中天門時，已是傍晚時分。因為走得疲乏，我已經把我的約言完全忘了，昭卻是記得仔細，到得那個地點時，她非要我去履行約言不行。於是在暮色蒼茫中，我又去攀登山崖，結果共取得三種「寶貝」，一種是如小小金錢樣的黃花，當是野菊一類，並不是什麼稀罕東西，另外兩種倒著實可愛：其一，是紫色鈴狀花，我們給它起名字叫做「紫玉鈴」；其二，是白色鐘狀花，我們給它起名字叫做「銀掛鐘」。

回到住處，昭一面把山花插在瓶裡，一面自語道：

「我終於拾到了寶貝。」

我說：「這真是寶貝，『玉鈴』『銀鐘』會叮噹響。」

昭問：「怎麼響？」

我說：「今天夜裡夢中響。」

李廣田（一九〇六～一九六八），山東鄒平人，散文家、學者。著有散文集《畫廊集》、《回聲》，短篇小說集《金罈子》，學術論述《文學枝葉》等。

遊石鐘山記

季羨林

幼時讀蘇東坡〈石鐘山記〉，愛其文章奇詭，繪聲繪色，大為欽佩，愛不釋手，往復誦讀，至今猶能背誦，隻字不遺。但是，我從來也沒有敢夢想，自己能夠親履其地。今天竟能於無意中來到這裡，真正像做夢一般，用金聖嘆的筆調來表達，就是「豈不快哉！」

石鐘山海拔只有五十多米，擺在巍峨的廬山旁邊，實在是小巫見大巫。但是，山上建築卻很有特點，在非常有限的地面上，「五步一樓，十步一閣，廊腰縵迴，檐牙高啄，各抱地勢，鈎心鬥角。」今天又修飾得金碧輝煌，美侖美奐。從山下向上爬，顯得十分複雜。從懷蘇亭起，步步高升，層樓重閣，小院迴廊，花圃清池，佛殿明堂，綠樹奇花，翠竹修篁，通幽曲徑，花木禪房，處處逸致可掬，令人難忘。

這裡的碑刻特別多，幾乎所有的石頭上都鑴刻著大小不同字體不同的字。蘇軾、黃庭堅、鄭板橋、彭玉麟等等，還有不知多少書法家或非名家都在這裡留下手跡。名人的題詠更是多得驚人，從南北朝至清代，名人詠石鐘山之詩多達七百多首。從陶淵明、謝靈運起，直至孟浩然、李白、錢起、白居易、王安石、蘇軾、黃庭堅、文天祥、朱元璋、劉基、王守仁、王漁洋、袁子才、蔣士銓、彭玉麟等等都有題詠。到了此地，回憶起將近二千年來的文人學士，在此流連忘返，流風餘韻，真想發思古之幽情。

此地據鄱陽湖與長江的匯流處，歷代兵家必爭之地，在中國歷史上幾次激烈鏖兵。一晃眼，彷彿就能看到舳艫蔽天，煙塵匝地的情景。然而如今戰火久熄，只餘下山色湖光輝耀祖國大地了。

我站在臨水的絕壁上，下臨不測，碧波茫茫。抬眼能夠看到贛、皖、鄂三個省份，雲山迷濛，一片錦繡山河。低頭能夠看到江湖匯流，揚子江之黃與鄱陽湖之綠，涇渭分明，界線清晰，並肩齊流，一瀉無餘，各自保持著自己的顏色，絕不相混，長達數十里。「楚江萬頃庭階下，廬阜諸峰幾席間」，難道不能算是宇宙奇蹟？我於此時此地極目楚天，心曠神怡，彷彿能與天地共長久，與宇宙共呼吸。不由得心潮澎湃，浮想不已。我想到自己的祖國，想到自己的民族。我們的祖先在這裡勤奮勞動，繁殖生息，如今創造了這樣的錦繡山河萬里。不管我們目前還有多少困難與問題，終究會一一解決，

這一點我深信不疑。我真有點手舞足蹈，不知老之將至了。這一段經歷我將永遠記憶。

我遊石鐘山時，根本沒想寫什麼東西，我是何人，敢在江邊賣水，聖人門前賣字！但是在遊覽過程中，心情激動，不能自已，必欲一吐為快，就順手寫了這一篇東西。如果說還有什麼遺憾的話，那就是我沒有能在這裡住上一夜，像蘇東坡那樣，在月明之際，親乘一葉扁舟，到萬丈絕壁下，親眼看一看「如猛獸奇鬼，森然欲搏人」的大石，親耳聽一聽「噌吰如鐘鼓不絕」的聲音。我就是抱著這種遺憾的心情，一步三回首，離開了石鐘山。我嘴裡低低地念著不知道是什麼時候在我心中吟成的兩句詩：「待到耄耋日，再來拜名山」，我看到石鐘山的影子漸小漸淡，終於隱沒在江湖混茫的霧氣中。

季羨林（一九一一～），山東清平人，學者、翻譯家、散文家。著有學術論述《中印文化關係史論叢》、《印度簡史》，散文集《天竺心影》等；譯作《沙恭達羅》（迦梨陀娑）、《羅摩衍那》（印度古代民間敘事長詩）。並有《季羨林文集》行世。

香山的紅葉

葉君健

樹葉，在我們的聯想中，一般總是跟「青枝綠葉」這個詞兒分不開，而這個詞兒又總是跟春天和夏天聯在一起，因爲只有在春、夏這兩個季節「青枝綠葉」這個局面才能出現。但春天的葉子不一定是眞「綠」，事實上是嫩黃。當然這只是就北方的情況而言，因爲在北方樹葉冒尖的時候，季節上的春天已經度過了一大半。不過這種嫩黃卻帶給人綠的感覺，因爲它已經在人們的腦海中造成一種先入爲主的印象：馬上遍地就是「青枝綠葉」了。的確，夏天緊跟著就到來。那時樹葉和它們倒映在地上或水裡的蔭影會給人一種整個大地皆「綠」的印象。甚至不綠的東西也在人們的感官上變「綠」了，有時還綠到這種程度，以至於發「青」。「青枝綠葉」這個詞兒中的「青」就是這樣產生的。在大多數的情況下「枝」實際並不一定「青」。有些水邊上的垂柳遠看去就像一

簇簇的綠林。但近看卻不是那麼一回事：托著那些綠葉的枝條，大都是蒼褐色的。氣候一變，這些葉子失去了它們的綠色，枝條的原形畢露，整個氣氛也就會變得淒涼、蕭瑟起來了，人們也會感到一年的全盛時期過去了，一年快完了！

但在北京西郊的香山，情況卻不是如此。這裡除青松外，楓樹特多，幾乎滿山遍野都是。氣候變冷，打了幾次霜，葉子自然也變了顏色：起初變得有點發黃，但它卻不是由黃而變得蒼白；相反，它卻逐漸變紅，遠看去像一朵朵盛開的紅花。由於「紅花」開得密，那些蒼褐色的枝條也看不出來了。這景象給人的感覺不是「一年快完」了，而是一年的「全盛時期」正在開始。這也是香山與別的任何山所不同的地方。它成為一個遊覽的勝地，恐怕這也是原因之一。

人們一般就這樣把這裡的楓葉叫做紅葉，但它在人們的感官中所造成的印象卻是「紅花」。楓葉的正式的名字就因為這種顏色而被人忘掉了。住在北京的人，一到了秋天，只要能騰得出時間，如星期天，總喜歡到香山去遠足一下。一般的動機大概是想給四肢一點嚴格的鍛鍊，爬爬山，同時也避一避城市的喧鬧，休息一下頭腦。但真正吸引他們到這個地方去的東西，恐怕還是這些葉子的變化，這種變化給人一種新鮮、甚至奇妙的感覺。他們會發現，第一個星期天到這裡來時，山上還是林綠蔭深，第二個星期來時，這裡卻忽然變得喜笑顏開，處處是紅花一片。別的地方已經有點淒涼蕭瑟，而這

裡卻正好是豔陽天——色調比較濃的一種豔陽天。這確是一種不尋常的變化，給人的感官帶來一種驚奇和快感。這種驚奇和快感是在別的地方得不到的。

這裡最高的山峰是「鬼見愁」，顧名思義，鬼見到它都要發愁，這是形容它的高，連鬼都不敢爬上去。其實這是一種誇大的說法，它只不過是海拔五百五十米。站在這裡向前方瞭望，一眼可以看得很遠。最先映入眼簾的是永定河。河水從西北面的大峽谷間洶出來，慢悠悠地向南流出，很像一條白色的飄帶。再仔細凝望，盧溝橋也隱隱約約地在遠方浮現出來；它橫跨在永定河上，像一條長虹。更遠一點就是頤和園、玉泉山。在視線的盡頭，有時北京城也可以看得見。這些景物可以引起你又想起許多別的東西——離你比這些景物要近得多，但是由於樹木掩蔽你卻看不見的東西：金代大定年間在這座山上修築的規模宏大的香山寺，元、明、清三代在這裡陸續建立的行宮及其有關的台榭和亭閣，此外還有構成所謂二十八景的見心齋、雙清、昭廟、琉璃塔、玉華山莊和眼鏡湖等。如果你再想下去，那還有山腳下的圓明園和頤和園……

這些聯想可能會給你轉而帶來一點哀愁和苦痛，因為它們會在你心中又提醒起許多往事——使你感到屈辱和憤怒的往事：咸豐十年（一八六○）和光緒二十八年（一九○○）英法聯軍和八國聯軍曾經先後進占過北京城。在毀壞了北京城內的許多古物以外，他們又先後焚燒了圓明園和頤和園。從這裡上山，他們又毀掉了上述的許多名勝。所謂

二十八景成了一片廢墟。香山寺僅剩下一點殘跡。琉璃塔也射不出光彩，眼鏡湖則成了一團泥坑，甚至許多流泉也都堵塞了。到了「民國」，情況也沒有好轉。如果說有什麼修建的話，那也只是一些軍閥官僚和富商大賈們築的別墅，不准人遊覽！香山，事實上它成了中國近百年歷史的一個縮影，體現了中國人民在這個歷史階段中所受的委屈和苦難。

這種由欣賞奇麗的風景而引起的聯想，從聯想而又勾起來的哀愁和苦痛，不能不說有些煞風景。但香山究竟是名不虛傳，它從不使人失望──這大概也是為什麼人們喜歡到此來遊覽的緣故。它並不是那麼悲觀，它充滿了希望，它終會帶給你歡快與安慰。你感慨了一陣以後，走下「鬼見愁」，向北略作一番漫步，經過「西山晴雪」碑，你就來到「梯雲山館」。這裡你所盼望的那種景象，就會止住你的腳步。那就是下邊西南山坡上所鋪開的那一片紅葉。上面所說的「艷陽天」指的就是這兒的那一片紅葉。它究竟占了多大面積，無人估計，因為它無邊無際，一眼看不盡。它比櫻花更紅，比桃花更密，在一定的距離外看它，它大紅錦簇，哪裡的春天也比不上它熱鬧。背後山上的青松，在它襯托之下，也更顯得特別青葱鬱茂。在一個秋高氣爽的晴天裡，從朝霞初起到夕陽西下這整段時間，它們交相輝映，會向空中反射出種種奇麗多姿的色彩。「紅花需要綠葉扶」，這是我們一般對於一件美好的東西所持有的概念。但這裡的情況卻為之一

變，那些由於氣候已經進入凋零時節，因而顯得特別可愛的深綠色松葉倒要紅花來扶，才能突出它的鬱茂和清新的美。紅葉和青松，在這種特殊場合相互襯托出來的一種濃淡相宜的美，就無形創造出了一個奇特的「秋天裡的春天」。這景象，在這種季節，是在世界上任何地方都看不到的。

看到這個景象，你的情緒又會爲之一變，感到精神煥發，「心花怒放」，像下面正在怒放的漫山遍野的紅花一樣——因爲紅葉此時此地在你的視覺中已經都變成了花，艷麗、天眞、快樂的紅花。它們把你整個精神凝集在它們的身上，使你的整個存在和它們融化在一起。什麼憂愁和煩惱，這時也會在你心中頓然消失。你只會感到這個世界年輕美麗，這個中國年輕美麗，置身在這個美麗的環境中，你會覺得驕傲和幸福——特別是對在「四人幫」法西斯專政下生活了十多年的人說來是如此。氣候雖冷，但也可以說是中國的一個象徵：它和嶺上的青松組成一個「秋天裡的春天」，在許多屈辱和苦難的後面給你帶來希望，帶來一個「艷陽天」。這種「艷陽天」加強了我們對生活和美好未來的信念，鼓勵我們振作精神大步前進。

所以紅葉的作用不只是妝點香山，它實際上也是我們的一個提示者，一個很好的朋友，一個非常守約的朋友。每年在霜降以後，它必然按期到來，而且它到來的時候總是

盈盈笑臉，提醒我們生命不會因為苦難和折磨就止息，在霜凍的後面也可以出現一個「春天」。它自己就是這個信念的體現。在「四人幫」橫行的這十年期間，我一直沒有和它相見。但它始終沒有變，它現在仍是那麼艷麗，那麼樂觀，那麼一如既往，給人帶來希望和慰安。

但是且慢。我步下香山，在回味這些紅葉的美的同時，一陣「餘悸」忽然又襲上心來：紅葉也並不是絕對不能變。正如香山上的二十八景一樣，它也可以在一場人為的災難之中，轉眼之間化為烏有。「農業學大寨」、「以糧為綱」──「四人幫」的政客們也可能打著這些旗號，通過他們歪曲的解釋，「放手發動群眾」，在三數天之內把這些紅葉賴以生存和發展的楓樹砍得精光，「改造」成為「梯田」。而且這種「改造」，不難想像，將會是連根拔掉，永遠使它們再也不能重生。幸好天不假「四人幫」以時日，在他們還來不及動手「改造」以前，他們就已經倒台了，香山上的「秋天裡的春天」因而也得以保存下來。但推倒他們的是人民，紅葉固然給人帶來愉快、信心和希望，但它本身還得依靠人民的力量而存在下來。這也是另一個啟示，它在無意之中昭示給了我們。

葉君健（一九一四～一九九九），湖北紅安人，作家、翻譯家。著有長篇小說《火花》、《自由》、《山村》，散文集《兩京散記》，譯作《安徒生童話全集》等。

且說黃山

吳冠中

微雨中從後山雲谷寺步行上北海，一路遊人不絕。從山上下來的人都抱怨，說上山兩天什麼也沒看見，彌天大霧，只能欣賞眼前的松樹根和石欄杆。何不多住幾天呢？他們是在會議中擠時間上山的，有期限。但也有人說，他上次在黃山一星期，天天大晴天，百里見秋毫，一點霧也沒有，可說看盡山石眞面目，反感到有些乏味，因此這回是專程來尋霧裡黃山的。沒有雲霧不好，全是雲霧當然也不好，雲霧，它是畫家揮毫中的藝術手法。大自然才是大藝術家，虛虛實實，捉弄遊人，誘惑遊人，予遊人以享受和滿足，不，永不滿足！放眼一望，茫茫雲海中浮現著墨色的山峰，千姿百態。峰巒之美多半在頭頂，雲層覆蓋了所有的山腳、山腰，有意托出頂峰之美，以其銀白襯托峰巒之墨黑，以其海浪似的橫臥的波狀線對比剛勁的山石垂線，抽象，抽象，抽出具象世界中的

形式之美，大自然理解抽象之美，也慣用抽象手法！人們每次遊黃山都獲得不同美感，就是緣於大自然抽象手法的無盡表現吧！朝朝暮暮，辛苦的攝影師和畫家們長年累月在守候、捕捉雲霧與山巒的幻變、虛與實的較量、抽象與具象的轉化！

東邊日出西邊雨，秋天的黃山更是瞬息萬變。登山坐愛楓林晚，老年人吃力地爬上始信峰，只能坐在石頭上好好休息，慢慢欣賞腳下「紅樹間疏黃」的斑斕秋色：稍遠處，叢叢紅樹和黃葉則如漫山遍野的花朵。突然烏雲壓來，白霧在彩谷間飛奔：團團、條條、絲絲，追逐嬉戲。雨將至，怎辦？但從那烏雲的窟窿中遙望山下，明晃晃的陽光正照耀著人家白屋。細看朦朧處，有人在活動，從畫面比例看，人畫得太大了，其實呢，人就在近處，「朦朧」將具象推向了深遠！

我並不認為，歐洲中世紀哥德式教堂的建築師是從黃山諸峰獲得的啟示，但你從清涼台上觀望對面群峰直指天空的密集的線，令人驚嘆，這與哥德式教堂無數尖尖的線在指引信士們升向天國，那感覺、感受與美感似乎正相彷彿。許多中國畫家從黃山獲得了美感的啟示，特別是山石的幾何形之間的組織美：方與尖、疏與密、橫與直之間的對比與和諧。尤其，高高低低石隙中伸出虬松，那些屈曲的鐵線嵌入峰巒急流奔瀉的直線間，構成了具獨特風格的線之樂曲。平時並不接近中國畫的朋友，遊黃山後再去翻翻黃

山派的畫集，當更易了解畫家們從何處來，往何處去。如先已看過石濤等人的作品的，那麼，有心人，你在黃山中尋覓石濤等人的模特兒吧？我兩次到黃山，總愛在其中尋覓石濤，正如在法國南方愛克斯的聖・維多利亞山前尋覓塞尚。

「似與不似之間」，齊白石一語道破了藝術效果的關鍵。大自然的雕刻家創作了無數似與不似之間的佳作。至於是佳作、傑作還是平庸之作，那主要還須從形體的形式美感方面去衡量，像不像與美不美不能等同起來。到排雲亭觀西海群峰，峰端犬牙交錯，石頭的形象有尖有方，或起或伏，其間更穿插松的姿態，構成了宏偉的線與面之交響樂。正如歌德說的：「凝固的音樂是建築，流動的建築是音樂。」線，從峰巔跌入深谷，幾經頓挫，仍具萬鈞之力，滲入深邃，人稱那谷底是魔鬼世界，扶欄俯視，令人腿軟。谷外，一層雲海一層山，山外雲海海外山，大好河山曾引得多少英雄折腰，詩人歌頌！年輕人，有幸早日瞻仰祖國的壯麗；老年人，在告別人生之前，也奮力拄著拐棍前來一睹自家江山。遊人擠著遊人，剎那間，小小的排雲亭擠得已無插足之地，人聲嘈嘈：哪裡是天女繡花？仙人踩高蹺？文王拉車？武松打虎？天狗……老虎的尾巴！仙人的靴子！仙女的琴！不太像！尾巴太短！大聲大叫，吵吵嚷嚷，其間夾雜著歡笑、得意、驚嘆，也有人因尚未看清靴子或尾巴而著急，如再認不出來，似乎這趟黃山之行便是白白糟蹋了！！

我走在僻靜的山徑中，道旁有些較大的松樹的根部主幹卻被竹片包裹起來，像套了靴子的腿，看不出腿的體形了，煞風景。我想那是為了防牛群和羊群往樹幹上擦癢癢吧，因我見過拴牛繫馬的老樹上也有類似的防護，北京動物園的熊山中的樹幹上也有同樣的防護，以防牲口對樹木的摧殘。但當我爬上那些險峰絕壁處，那裡的奇松也包著竹圍裙，難道牛羊也會被放牧到削壁險崖嗎？原來那是為了防遊人刻字留言，有些名松就因人刻字太多，凌遲而死！人們愛松，護松。「夢筆生花」的那朵花，是石隙中生長的一棵歲月悠久的蒼勁的松，那裡遊人倒是爬不上去的，但衰老是必然的自然規律，松將死！黃山管理處曾邀請專家上去研究搶救，大概已救不活了，「夢筆生花」將只是美麗的回憶了，讓下一代的遊人們根據那筆，那似筆似筍的石的體形，去想像最美最別致的花朵！

吳冠中（一九一九～），江蘇宜興人，畫家、作家。著有散文集《東尋西找集》、《天南地北》、《風箏不斷線》、《藝途春秋》、《要藝術不要命》等。

原鄉的色彩

席慕蓉

樟子松・落葉松

　　公元兩千年九月中旬，我到了北京。原來是想先好好看幾個博物館，再去內蒙古的呼和浩特，從那裡有朋友陪我去赤峰市看紅山文化，然後到了十月初，再去赴西部的阿拉善盟額濟納旗「金秋胡楊旅遊節」之約的。

　　想不到，第一天晚上，從北京的旅館裡和一位朋友通了個電話，事情就全不一樣了。

　　在電話裡，她說：

「博物館有那麼好看嗎？我們現在都在海拉爾，馬上準備進大興安嶺。昨天有人從山裡回來，說整座山的顏色漂亮得不得了，樹也是，一整棵的翠綠，一整棵的金黃，眞嚇人哪！她是一路看一路哭著回來的。這麼好的秋天你不來，鑽到黑漆漆的博物館裡幹什麼？」

說的也是。博物館大概永遠都會在那裡等我，但是一整座的秋山卻是難得的艷遇啊！

於是，計畫全部推翻，機票全部重換。隔了一天的中午，我人就到了海拉爾，興致高昂的要和大夥同車入山了。

記得好幾年之前，在台灣南部寫生時，一位畫壇前輩忽然對我說：「你去蒙古，都是到處有人幫忙。不像我，喜歡獨來獨往。」

對我來說，去蒙古是回到原鄉，爲什麼要獨來獨往呢？無論到哪一處，都有朋友或者朋友的朋友前來作伴；幾個志同道合的人，一部或者兩部吉普車，不管是新認識的還是早就相知的，大家歡歡喜喜的上路，這種快樂，我是絕對不能拒絕的。

從海拉爾到額爾古納的時候，葉子還是金燦燦的。等到從額爾古納往莫爾道嘎出發的時候，路旁有些樹葉的顏色就有點枯黃了，地上鋪滿了落葉，才兩三天的時間，世界就不大一樣了。

入山的道路平坦而又彎曲，我們是慢慢地不知不覺地進入大興安嶺的。

先是起伏的草原，斜斜的坦坡，然後有許多雜樹林、白樺林、細而長的枝幹在林中層層疊疊地往上伸展，然後，針葉林就出現了。

從山腳山腰一直長到山頂，一層又一層的樟子松和落葉松像是一幅金碧輝煌的屏風，陽光照上去，那碧綠和金黃的顏色逼人而來，眩目而又驚心，果眞讓人幾乎要落淚，不得不驚呼。

落葉松的枝幹非常挺直，葉子黃得純淨而又熱烈；樟子松則是通體翠綠，即使在嚴寒的時節也是這樣。小的樟子松很像卡通裡面的聖誕樹，分叉時也極平滑和圓潤，要到了很老的時候才會有虯結的枝幹。

山路迂迴，每一轉折，就是一座矗立在眼前金碧交錯的山林，而在這些巨大無比的畫屏之前，我沒有任何喘息的餘地，找不到合適的形容詞，不能說它「秀美」，因爲那氣勢無與倫比，可是「壯麗」也不對，因爲在這重巒疊嶂之間，其實每一片如針的細葉都是不可或缺的主角，那滿山的秋色是它們用一針又一針的細微差異所繡出來的。

生命在此是這樣的認眞！

山中數日，常看見路邊突然有棵小得不能再小的樟子松站了出來，那碧綠的枝葉讓人眼睛一亮。如果陽光夠好，土壤夠健康，它應該是可以長大長高，如果不被人砍伐，

它可以有好幾百年的美麗時光罷？

白樺

往大興安嶺的途中，白樺林不斷。開始的時候是年輕的再生林，有的只有二、三十歲而已，長得特別密，下車拍照時很難選景，枝椏雜亂，找不到重點。可是，只要一上車，車子一開動，兩旁的白樺林從車窗外匆匆掠過，忽然就活起來了，是一種綿延不斷深深淺淺的光影律動，一閃一閃的跟隨著我們。

銀白色斑駁的枝幹，忽近忽遠，忽明忽暗，交錯地呈現。發亮的金黃色樹葉在風中閃動，可以從最靠近我們的路邊一直透視到密林深處，雜沓的光影間好像有些什麼舊日的觸動若隱若現，伴隨著一些似曾相識的旋律，沈鬱而又緩慢，忽然間就不得不悲傷起來。

往大興安嶺高處駛去的時候，白樺林還在，然而年歲可能大了一些了，又因為夾雜著許多筆直的落葉松，白樺的枝子也因而只能向上伸展，長得又細又長又直。

車行中，以爲遠山起了霧，仔細一看，才認出來是一片白樺林，生長在落葉松群的左下方，灰白色細細的枝幹並列在一起，自成一種有深有淺的層次，就像霧，就是霧。

這些長在高處的白樺林，要怎麼樣才能形容呢？和落葉松的金黃，樟子松的碧綠交雜在一起，它們的顏色比較沒有那麼鮮明，有點帶著粉彩的色調，又像是筆觸很輕的鉛筆素描。

在深山之中，每一座山林都好像是直直地隨著山勢往上騰躍著生長，有點像是從前在國慶時讓學生坐在階梯式的看台上拼圖一樣，並且還更加陡峭，看不見山壁上的土石，只看見濃密的金黃、碧綠和灰白。

金黃和碧綠是以團雲的形式，一片一片的往外圍漫開；而長在較為寒冷的高山上，葉子幾近全落的白樺林，則是以深灰淺灰再加銀白的垂直線條緊緊地排列著，遠看就像是隨風而起的煙雲和霧氣。

有一次，剛轉了個彎，有一整座山壁迎面而來又一閃而過，什麼都來不及，來不及驚嘆更來不及拍照，只知道一山的落葉松像是著了火一樣的通體金紅，在底下的一角是成片的白樺枯枝，貼得緊密站得垂直，美得驚心動魄！

我生在南方，長在南方，對於白樺的認識，是從俄國的文學、音樂和電影裡面得來的零碎印象；而如錦屏一般的山林，我也只從日本畫裡有些畫家的作品中看到一些，卻從來也沒想到，這裡原來也是白樺的原鄉！

這整座大興安嶺，孕育了北亞的游牧民族，孕育了由來已久的「樺樹皮文化」，孕

育了這漫山遍野無窮無盡的美景。雖然我眼前所見的，都只是生長了幾十年而已的再生林，然而如果能真的實行「封山育林」的政策，我相信，在這裡，生命的復元能力是很旺盛的。

離開的那天早上，清晨五點出發，林間的空氣像冰涼的薄荷，沁人心懷。在日出之前，草地上鋪滿了霜，雀鳥好像也還沒醒來，那種安靜幾乎到了肅穆的程度，沒有人捨得破壞它，連司機開動馬達也是輕手輕腳的。

我們慢慢往遙遠的山下開去，山路迂迴曲折，遠處的河流蒸騰著霧氣，一長列的山嵐，橫繞著一長列的青青山脈。轉過一個彎，整座金黃翠綠的山林又出現在眼前，晨曦剛剛照上去，白樺的枝幹特別潔淨，又是一種面貌。

我對生命，再不敢有怨言。

童年少年時所不能得到的經驗，上天如今加倍給我，在欣然領受之際，我知道這一整座大興安嶺都在幫助我，建構屬於原鄉的色彩記憶。

原鄉的色彩

我已經有點明白了，無論是在什麼季節裡上大興安嶺，當地的朋友總會說：

「你應該早幾天來的，現在葉子的顏色都差一點了，不像前幾天，那五顏六色都好像會發光的那麼好看！」

或者是這樣說：

「你應該在杜鵑花開的時候來，我的天！那真是漫山遍野啊！」

或者有人又這麼說：

「下次要在野牡丹開花的時候來，那花朵有碗一樣大，興高采烈的開……。」

反正每個人都有點遺憾，都覺得我沒有看見大興安嶺最美的時候，一直到我遇見一位朋友，他說：

「大興安嶺每天都不一樣，每時每刻都有不同的美，你要在這裡起碼住上一年，才算沒有錯失了什麼難得的美景。」

他說的完全正確。因為，在這幾年中，我兩次上大興安嶺，雖然好像都不是別的朋友所說的「絕美時刻」，卻仍是令我驚艷。那種在平日生活中所無法得到的美感震撼，隨時隨地會出現在眼前。整座秋山，雖然已不是絕對的金黃翠綠，然而那稍稍暗下來的銘黃和雨後砂土路上濕潤的赭黃，還有路邊樹幹上苔蘚的石綠，再加上樹下整片深黑的灌木叢細細的枯枝，那樣沈靜的秋色不也是一種無法取代的美？如果再在一轉彎之後，忽然看見一條閃著細鱗般波光的河流迎面而來，或者是一座橫跨在山林之上的彩虹，有

一端隱沒在被細雨浸濕了的金黃色落葉松林之中，光影互相映照，使得整座落葉松林的頂端從我們置身的高處遠遠望過去，竟然幻化成為一大片金色的湖水。

有哪一種顏色不是絕美？有哪一個時刻不是難得的豐收呢？

而唯一的遺憾，恐怕只是沒能在更早的歲月裡見到大興安嶺罷。如果早幾十年，在「巨樹的故鄉」這個稱號還沒有成為傳說之前，在原始林還沒有被砍伐摧殘之前，如果我的童年能在大興安嶺度過，如果我所有的美感經驗是由大興安嶺啓蒙，那生命又會是什麼面貌？

去年夏天，在上海拜訪了一位我極為仰慕與喜愛的作家。在文革中，她還是一個小女孩，而三十多年之後，她忽然發現，在觀看中國古老建築的斑駁色彩時，記憶中可以與之比擬的經驗，竟然全是從西方得來的，她說：

「譬如有一種藍，我會覺得很像我在威尼斯什麼建築裡看到過的藍，而有一種紅又很像在德國什麼城鎮裡看到過的紅；可是，這是我自己的土地，自己的歷史，自己的根源啊！為什麼在我應該早已有所儲存的美感經驗裡，卻是一片空白呢？」

我們相對默然。文化上的浩劫在表面上好像已經過去了，然而幾代人在童年記憶中的空白，卻不知道要再在幾代人之後才可能得到填補的機會。

飄泊的族群其實不一定是遠離了家鄉，就算是一直生長在自己的土地上，也可能是

不知根源的浮雲啊！

那麼，也許任何時候開始都不算晚罷？只要我們願意面對自己的來處，讓所有的顏色和光影一一進入，讓記憶的庫存越來越豐厚飽滿，那所謂的「鄉土」，就再也不是可以被他人任意奪取的空白罷了？

席慕蓉（一九四三～），蒙古察哈爾盟明安旗人，詩人、散文家、畫家。著有詩集《七里香》、《無怨的青春》、《時光九篇》、《迷途詩冊》等，散文集《成長的痕跡》、《有一道歌》、《江山有待》、《金色的馬鞍》等。

我的太魯閣

陳 列

一

我對山水世界的概念和情懷，到目前為止，大抵都是由太魯閣一帶那片豐富的天地塑造出來的。將近二十年了，除去其間遠行幾達五年的時光外，每年，我都會至少一次到峽谷內住一段日子。太魯閣那種有骨有神地糅合了磅礴與靈秀、高廣與幽奇的氣質與境界，一直深深地令我著迷。

早先的時候在山上，年輕而狂野，幾乎天天都要進入山林水澤裡搜巡，好像那是我假期裡自派的任務。我和年齡相若的同伴們溯著立霧溪的一些支流而上，在纍纍的巨石

間攀爬跳躍，穿過寒冷嘩叫的水瀑，我們哆嗦著身體，也大聲地嘩叫著，然後我們有時就停下，躺在水中平板的大石上胡亂唱歌，看山間的樹葉在水霧飛濺中迴轉著緩緩飄落，蛙類驚慌地跳下水。有時，我們繼續走，為了繞過峭壁夾峙的深潭，便找來梗在石頭間的浮木，將它靠在長滿了青苔的陡崖，然候再危顫顫地抱著木頭爬到可以落腳的更高處，或者腳踩著斜生在石壁上的樹幹，手也緊抓著枝葉。戒懼地一步一步走過，偶爾實在害怕，便轉身直立地跳入那綠得泛黑的寒潭裡。經過了數秒才浮上水面時，全身冰透了，衣服當然也濕了，但即使在中午時分，陽光也難得射進那鬱綠的峽谷，於是我們乾脆就裸身烤火。那時候，那些幽谷寒水多還沒有名字，我們慎重地商討著為它們一一命名：葫蘆谷、羞月潭、天池、向雲門……

當然我們也專門去爬山，循著獵人的小徑，穿過蓊鬱青蔥的雨林，腐葉混合著濕氣和密林的味道老是跟著我們走，偶爾還看到青竹絲掛在頭頂上方的細枝上。步道經常是沿著斷崖上升的，手腳並用地走在上面，腳下鬆動的石片唰唰滑落，無聲地跌入我們不敢探望的谷底，若是忽然飛起一隻鳥，並發出尖拔的嘯叫，我們更是渾身一時都是冷汗。所以我們常常走到半路就退了下來，帶著一些挫折、沮喪。

而我們仍還見到了幾個原住民近乎廢棄的部落和獵寮。我們躺在四下無人的嶺上看雲走過潔淨的藍天，覺得自己很偉大。有時，當我們或者採到了一些漂亮的楓葉或什麼

的摸黑下山時，耳邊全是風吹過迅速漆暗下來的樹林山岩的聲音，以及驚起的鳥獸嘆嘆飛竄的聲音和蟲鳴。山林的氣味一陣濃過一陣，彷彿是它們正要入睡的鼻息。

夏季裡，畢竟還是覺得碧澄的溪水較安全和誘人。我們往往是吃中飯時就說好要去哪一條溪谷，飯後就立刻出發了。我們在巨石下的洞穴游進游出，順著滑溜的岩石從瀑布上滑入水潭，和山地小孩比賽跳水，以藤蔓和撿來的樹幹紮成木筏，然後或坐或攀地一起努力順流而下，但經常是沒兩下子筏就翻覆或沈沒了，只留下歡笑聲在水面隨著那些可能已經散開的木頭四散，在岸壁間迴繞。當我們抬頭，也許可以看到一群獼猴垂掛在山腰的樹枝上，正對著我們吱吱叫，一邊還不停動著牠們的身軀，像是在爲我們喝采，或者在嘲笑我們在大自然世界裡的笨拙。我們當然也哄鬧著逗牠們玩，在岸邊的石頭流水間跑上跑下。那清澄的澗水不斷地激越著，跳躍著，嘩啦嘩啦地唱歌，一如我們稚嫩的青春。

那激越的水，那清澄的水，等我五年後再來時，似乎沒什麼改變，青山也是。但我騷動的青春卻好像已隨著當年的流水匯入大海了。

近年來，我大概都是獨自上山的，偶爾也或許帶著妻子女兒同來。雖然也還不時深入溪谷去游泳，但已少有尋幽探奇的興致了。而往往只是坐在石頭上看流水，端詳石壁糾扭褶皺的陰陽紋路和色澤，或者仰臥著看葉隙後的一線天。雲緩緩走過。正午的時

候，也許會有陽光照在某個段落的溪水上，而在氣候易變的晨昏，或者也不一定要是氣候易變的晨昏，在不遠的某個山彎水折處，我可能還會看到煙霧在溫暖的光線裡映著裸露的灰藍色的斷崖浮升，有時激烈地無聲噴騰，有時則如薄薄的棉絮飄忽飛舞。

更常的是，只是在住處附近坐著看山，或毫無目的地閒閒散步，時而抬起頭來，看到的依然是山，挺拔硬毅，綿密厚實，一層疊著一層，而雲，各種風貌的雲，就在那些大山間遠遠近近地生息幻化，在陽光下，在陰雨中，或者有時帶著大塊的影子悠緩地移過。我總覺得，那些山，在光影煙雲的烘托下，每一個分秒都呈現出絕佳的姿色，豐繁多變卻又極其單純的美的姿色，而那種美是既完全悄無聲息卻又暗潮洶湧的，是一種雄渾無限的氣勢，靜的奧義，大自然生命深沈壯闊的訊息。

那奧義和訊息，我隱約體會著，把握著，然後回到室內，安心地看書，寫字。安心地看書寫字。那些日子，一向就是如此。偶爾抬頭望向窗外，也仍是無邊的青山。

紅塵裡的憂傷、爭執、憤怒等等彷彿很遠。這是我休息，回首端詳自己的地方。

最後，我甚至於搬來花蓮這個太魯閣的居住地了。

二

啊，我的太魯閣。當我曉得大夥兒要來這裡盤桓個兩三天時，我是很興奮的；一種預期和一些可愛的人分享快樂經驗的歡喜。甚至於還不曾見面，我就已覺得，通過這片山水，我們是親近的。

我們去了我曾經游過數十次泳的神秘谷，但卻是初次知道我一直認定的一種鳥叫原來是出自所謂的「騙人蛙」。

我們也去了白楊瀑布和水濂洞。山環水繞。景色依舊，轟然衝下的水浪在窪谷中呼吼著，在森黑的山洞中迴響，兩段瀑布也還在遠遠高高的青翠山林間無聲流瀉。但那個水濂洞，我卻覺得破頂而下的水瀑似乎更大更強勁了。

我們甚至以一整天的時間深入陶塞溪。那一天，從迴頭灣步上古道時，我就開始深深地懷念起上個月來時寒冷的竹林部落和葉子全已落光的桃子園，以及那在黝暗的廚房裡為我們煮麵的老兵了。這一回，春日的熱陽照在窄促的古道上，照著幽深的溪谷，多季山坡上不時燦爛惹目的紅野櫻花也不見了，全換成了或黃或澀紅的嫩葉。一些鳥翩然或急速地飛過，在深不知處的密林子裡鳴叫。劉克襄激動地為我們現場講解大冠鷲在藍

天下飛翔的姿勢，和如何將牠和烏鴉區別，並且叫我們用他的望遠鏡看那隻在樹梢上也對著我們張望的橿鳥。國家公園管理處的黃課長則以她的專業知識不時為我們解說路邊岩石的名稱、水流的縱切與橫切，以及地形地質的生長和構造。

在太陽下，我們這一天著實是走了不少路的。回到住處時，大家都累了，晚上，都早早休息睡覺了。但我躺在床上，卻一點睡意也無，似乎老是聽到屋後立霧溪水沖激的聲音，以及風吹過山林原野的聲音，又彷彿是神秘宇宙千古的言語，在訴說著大自然的誕生、太魯閣的誕生、立霧溪的誕生。

那是一則多麼古老多麼古老的故事啊。億萬年前，我們現在稱為大理石的這種東西開始在深海裡孕育壓聚著，那時，台灣當然還沒出現，而所謂的人類也還不知道在哪裡。到了大約七千萬年前，平靜的大理石層因造山運動而被壓迫著在水面上站了起來。接著，六千八百年的漫長歲月過去了，第二次造山運動令大理石不斷地隆起生長。但這時，它的身上仍覆蓋著一層較軟的岩層。我們今天所說的立霧溪大概也就在這時出生的。然後又經過多少日子的風蝕雨侵啊，大理石終於露出地殼了，並持續地隆起，立霧溪水則相反地不斷向下切斷，向東橫流。終於，我們才有了現在的，太魯閣峽谷。

終於，我還是決定起床，披衣，出去再看一次夜裡的太魯閣。

一輪滿月正靜靜地定在墨藍乾爽的空中，伴著稀疏閃爍的星辰。空氣清冷香甜，在

露濕的草坪上淡淡瀰漫。幢幢大山的黑色剪影映著長空，卻又彷彿一起要向我俯壓過來的樣子。整個天地是既溫柔又莊嚴的。

但當我回頭，卻看到祥德寺旁的佛塔邊緣亮著好幾圈庸俗的猩紅燈光。即使這裡的商店的買賣活動已歇息的時候，那些燈光卻仍還在不甘寂寞地招搖著，在黑暗的山水裡顯得多麼地突兀啊。佛陀說法，千言萬語，無非就在去除人心中的貪嗔癡，但在我看來，那些燈簡直就代表著明目張膽的癡障。修行人尚且如此，何況一般眾生？

我知道，就在綠水管理站對岸高高的深山裡，一條蜿蜒十餘公里的林區道路幾乎把古老的林木載運光了。在峽谷口外的那個水泥廠採石場，以及更多分布各處的各種礦場，也正不停地糟蹋著大好的巒脈。而更荒謬的是，竟然有台電這樣的公家機構在處心積慮、永不罷休地要截斷立霧溪上游的各條水流，想以整個峽谷的億萬年美麗生命來換取佔全島百分之零點四五的發電量。

相對於極其難有的生長過千古歲月的這片山水，相對於這個靜穆細緻的月夜，這類的作為，顯得何其無知、貪婪和粗鄙啊。

三

隔天清晨，我悄悄出門的時候，四周的山仍在睡覺，罩著朦朧的墨綠色彩。我走過一片老梅園，從教堂邊折入一條古道。三月梅樹的綠葉和嫩果都還沾著夜來的濕霧，一起垂蔭著滄桑多節的灰色老幹。鳥聲起起落落地響在樹叢與教堂的圍牆內，很愉快的樣子。教堂的一個人正在屋簷下為整排的盆花澆水。

古道沿立霧溪左岸的山壁曲折上升。隔著深谷看過去，幾乎也全是陡然拔起的大山，在溪流的一個急彎處，更還有一座尖塔狀的山岬橫刺進水域裡，上下全面凸顯著嶙峋的岩塊斷層，如參差的鮮片。眼前重疊的山勢隨著古道的盤繞轉；水聲也是，忽大忽小。我在路邊的一段枯樹幹上坐下來。在遠方高處的一些山坡上，這時已開始亮出幾抹鵝黃的陽光，背陽光的部分則反而顯得更暗藍沈肅了。

這條山路，我不曾走過，但這一切景致卻仍是我多年來所熟悉的。那種油然生起的戀慕情懷和心思空靈的感覺，也是我熟悉的。

據說，由這裡西行約四十五公里，可以上接合歡山界。這條古道是六十多年前完工的，但泰雅族人卻早在兩百五十年前就開始東移，進入立霧溪流域，散居在可耕的各個

河階地了。他們大規模遷出這裡的山區，也不過是四、五十年前的事。在居住於這廣闊的大小深水領域的長時期裡，他們耕作、狩獵，向大自然討生活的基本所需，卻不曾留給山水怎樣的傷害。但是，當他們走了之後呢？

聽著在春晨的河谷間湧迴著的水聲，我實在不忍想像當這些水被堵死在一個個的壩堤內的時候，當立霧溪變啞了並堆積起越來越多崩塌的砂石巨岩時，它的生命，以及整個太魯閣地區的美質，會變成如何。

但我仍不禁地也這麼想像著：對那些蠻橫貪婪的心靈，我們是否也能終於讓他們稍稍曉得，在開發徵逐之外，在短視的經濟炫耀之外，另有一些更值得珍視的價值，譬如美和愛呢？在肆意地揮霍變賣之外，能把這塊天地當作子孫世代生息的天地，而不是存著過客的心理？在薰染了過多的僚氣之餘，也能來太魯閣作一番休息，接受澗水的清滌，學習山的風範，靜心諦聽大自然幽微的訓諭呢？

除了永遠的水聲，群山仍然永遠不語。我站了起來，迎著那逐漸露出山頭的溫暖春陽往回走。

我的太魯閣又在開始它億萬個歲月中的另一個新鮮的日子了。

一九八七年六月十日

等。

陳列（一九四六～），台灣嘉義人，作家、教師。著有散文集《地上歲月》、《永遠的山》

綠色大廈（節選）

——福山植物園

心　岱

入夜後，我們在宜蘭市街隅的一家老旅店下榻，一場長久的，會澆濕一切的雨仍然落個不停。

我所隨行的同伴，對天象的突變似乎不足構成困擾，只有我，心像被彈簧絞得緊，為明日的出發愁著。

明天的旅程將是深入叢林三十公里的長途跋涉，我擔心自己是否可以挨過這番苦行，雖然冒險也有樂趣，但我不願增加別人的負擔，因為他們已背負得夠沈重了。

哈盆——一個陌生的地方，遠遠地嵌在新店溪上游，南勢溪的源頭，它是此次旅行的舊地，我們將在那有如巨碗的山谷裡紮營四天，為「哈盆計畫」做整個的了解。

儘管我的參與無關緊要，我卻是一個冷靜的旁觀者，在這許許多多為後世紮根的信

念中，與現代開拓者結伴，去親睹一個原始的起點。

旅店的女侍走出櫃檯，好意的幫我們從車上卸下行李。我的兩位同伴呂瑜、徐瑞是常客，他們在宜蘭山區進出不止百回了，除了帳篷、工寮是樓所外，總因路經而必須在此過宵。

住在詩的境界

兩人高的茅草把我們一行人全淹沒了。徐瑞和呂瑜握著鐮刀在前鋒開道，但那尖利的葉緣仍然不時的割劃著赤露的臉和手臂，被驚起的蚊蟲在耳邊盤桓，一股悶熱的燥氣直逼鼻息。它像一堵厚牆阻隔了文明的入侵，也抗拒著我們的突圍。

在三百公尺高的原始叢林間，小徑彷彿野牛踏出來的，交纏垂掛的枝條和蜘蛛網是我們前進的大阻礙，潮濕的地面更出沒著令人嫌惡的螞蝗，牠們一如隱形的敵人，不知不覺的侵犯你。

螞蝗在古代曾被醫生用來做為病人換血的工具，把牠們放在額頭，吸去患者的廢血。

我們每人穿了至少兩雙的厚毛襪，但螞蝗從草叢間彈跳到身上，立刻把自己縮成針

尖鑽過衣服的纖維。等到發現時，牠已有如一粒鮮紅的腰果，牢牢的吸附著皮膚。

厚毛襪也阻擋不了牠神出鬼沒的攻勢，我們一面走一面停下來驅趕，費了不少時間，直到金顏想到用綠油精的辛辣去對付時，才終於解除螞蝗的威脅。

涉過淺溪後，坡度陡斜，必須攀著枝幹向上登，那忙碌與吃力開始分散我對於蛇類爬蟲的恐懼，再無暇顧及牠們可能的出現。一旦進入森林，似乎就有一股奇異的力量在引導，靜謐裡也能辨出前面在呼喚你的聲音。

我想，我的同伴已經把我甩掉了，我依著他們走過的足跡，吃力的爬行，而我知道，他們也正在尋找各自的東西；即使走過千山萬水的徐瑞和呂瑜，他們對所有植物的認識仍是不周全的，植物的多樣與多數，可能比天上的星星或地上的人更甚，然而，他們所鑽研的世界，比起一般人的差距，就如同地球的這邊到另一邊。

林裡愈走愈暗，同伴的交談聲不自覺的停止了，我們似乎都能感到在寂靜的時刻中，非常接近無聲的樹木的某種神秘；教堂一樣肅靜、深沈、安詳、斯文的氣息，這氣氛離都市生活的喧囂聲很遙遠，離浪濤拍岸的奔騰澎湃聲也很遙遠，這些樹彷彿住在詩的境界裡。

濕潤，充滿泥土的氣息緊緊的圍繞我們，矮樹叢的葉面油光閃爍，每走一步，雨鞋就陷入厚厚的腐葉中，發霉的木頭、枝條在崎嶇向上升的路面，往往纏住我們的腳。

偶然有陽光從大樹的中間斜射進來，像被拖得長長的銀絲線，這時縷縷蒸氣冉冉上升，好像是用取火鏡點起的火煙，告示著林間的住居者。

成群的猴子忽然出現，有的掛在枝梢，有的抱著樹幹，一路吱吱啼叫的送我們離開牠們的舞台。

小徑幾次轉彎，高度緩緩下降，澗水之聲像貼著天空的飛機，由遠而近，此時我們已越過紅柴山的支稜，正跨進「哈盆計畫」五百公頃的範圍裡。

泰雅族遺址

五月以前，這處於台灣東北角的哈盆谷地，氣候乾燥，細細的水流默默的繞著河床凸露的石頭走，不敢干擾成群飛鳥的鳴唱，六月之後，雨便像一批批北來的候鳥，占據了棲息地，唱的是另一場交響曲。

沿著河道，我們看到了種種顯示本地年雨量高達二千六百公厘的豐沛景象；漫長的生長季節，孕育了一種熱帶典型的蒼鬱繁茂，數不清的中海拔樹種，樹幹很高，高過那些羊齒植物，也高過我們，消失在一片環密的上層枝葉。我舉頭仰望，密密層層，似穿過一條漫長的隧道，才從樹頂極小的裂口望見了一角天空。

接近地勢平坦的地方，已整個開闊起來，青灰的天色欲雨又止，以漫遊的心境步行，是非常愉快的。我們也許正踏在當年斬荊劈棘的拓荒先驅——賽克勒亞族人所途經的古道。

幾世紀前，屬於泰雅族的賽克勒古亞族人發源於南投霧社北邊的南港溪，他們的祖先傳說是從該溪谷的發祥村裡，一塊叫「批沙石坎」的巨石中生下來的。

後世的賽克勒克亞族人，有一支馬克拍群的人離開南投向北遷移，他們分兩條路線，有經苗栗新竹到桃園，從合歡山下到蘭陽溪的，則經左岸進入哈盆河谷，當時定居的地方稱崙埤子社，也就是哈盆最早世居的山胞。

早年哈盆必是一處狩獵之區，日據時代為了管理的方便，日人曾封鎖交通，不准山胞四處打獵，鼓勵他們農耕，但該處的緩和坡地並不適於耕作，在開發上必須有技術性的配合，再加上土質貧瘠，無法收成。

山胞只好偷偷往西南避居。民國十四年十二月二十五日所調查的資料上，當地總共只剩三十三戶，人口一八二人。

光復後，大量的砍伐，以致每逢雨季，山胞就成了漂流的災民。政府遂擬定遷村計劃，把僅餘的十多戶人家移居下盆和福山。

聚落的遺址至今已不復見，所墾拓的地方長滿了茅草，暴漲的溪水阻斷了獵人深入

的足跡，整個哈盆形如死谷。當人們漸漸遺忘了它的存在時，這塊遭受洪水蹂躪的土地，變成了野生動植物的樂園，新生的根芽從泥土裡堅強的冒出，水裡游來了魚蝦，猴子進來紮營，野豬也回到牠的駐地，鳥築了新巢。歌聲把冬眠的蟲子都催醒了。歲月可以治療種種創傷，哈盆，又復活了。

像一個設防的城堡，高壯的原始林和急湍的溪水，是哈盆嚴密的守護神，這塊谷地是台灣目前僅剩不多的未開發處女地，林務局在民國六十四年曾撥造林地，栽植柳杉木，現在已長到一人半高，為了「哈盆計畫」，林務局同意撥出五百公頃由林業試驗所執行使用。

這世外桃源的利用，起於民國六十六年農林廳的評議會上，評議委員葛錦昭提出設置北部分所的建議。由於林試所的五個分所都分佈台灣中南部，對林業試驗與觀察不夠全面性，但北部開發迅速，要找一個理想區域太難了，到六十八年時，改進農業試驗場所檢討會中，葛氏再度提出此案的必要性，計劃這才轉為積極。

這年徐瑞從美國回來，他提議曾數度去過、無法忘懷的地方——哈盆，於是林試所會同多人勘察，總算覓到了大家理想中的目標。北部實驗地在地圖上勾出了雛形。

然而，一片完美的天然區域，應該讓它保存原有的本質。哈盆，它竟充滿了令人不忍過度去破壞的魅力，林試所的所長因而決定以兩百公頃的土地發展出一座植物園，取

代日漸縮小的台北南海路植物園。

植物園是活的標本館，尤其對於稀有或珍奇植物的保存工作，扮演舉足輕重的角色。近代來，先進國家都十分重視這項功能，因為植物是大地生物的母親，它孕育了所有的動物，任何一種植物的絕滅，都是人類自然財富無可補償的損失。

台灣揚名國際的台北植物園和墾丁熱帶植物園，都是日本人留下來的。哈盆——它將在我們這一代誕生。如果我們看不到，我們的孩子會看見的。

公元二○○二年

楊澤的話語又一遍響在心中，當我沈思時，他們已分散到樹林中穿梭；除了觀察溪流的狀況，也在選擇架設儀器的適宜地點，以便設置觀測水文的實驗，從陽光的照射，樹葉水份的蒸發，水在土壤中的滲透力，這些了解需要透過精密準確的計算與研究。而不同的植物對水份消耗都有不同的程度，適當的選擇樹種便是調節下游水量的關鍵。

另一組的呂瑜和徐瑞正為認一株樹種，而把葉片放入口中咀嚼加以辨識，最後從樹皮的判別才確定它的名字。

在一般人眼裡，葉片、樹皮就像並不存在；大自然的每一面，雖不是看不見，卻也

不太明晰，它從不要求我們的注意，只有在我們尋找時才讓我們找到。

有多少人會到森林裡去看一株樹怎麼活著？我在離同伴不遠的地方歇息著，心裡已經明白，他們以目睹大自然完美的成就為榮。生長、萌芽……他們是生命的追逐者。

哈盆的植物被群落，屬於中海拔的長綠闊葉樹林，在植物形象裡，它們看不出任何特殊，但這些植物有著辛酸的旅程，痛苦的經驗，它們都代表了自亙古以來的歷史，經過大地的汰選，流落到這塊適宜它的土地。外表平凡、安靜的它們，卻得蘊藏無限的生機，才能隨著環境的變遷、飛快的作調整。老樹倒了，新生的幼苗很快占領它的空間，那種匆忙與競爭是誰也難以想像的。

除了樟科、殼斗科的樹木外，地下的蕨類，樹幹上的藤本，以及附生的蘭花……這些種類多而繽紛的植物，已經把小小的區域點綴得像座迷你植物園。

「哈盆計畫」裡，將要保留原始天然的樹種，並收集低海拔的植物，從區域和規模的比較，哈盆植物園是台北植物園的二十倍，可是後者已經擁有七十年歷史，哈盆才要從胚胎開始。

一切都不遲。我知道，希望是不朽的，我所隨行的人——一群自然學家，他們的研究室就是整座大自然，在無遠弗屆，漫漫長路上，他們所累積的知識、經驗，都能提供人們去認知自然的脾氣和性情，而做為希望的傳遞。

我的同伴在沈沈的暮色中步出林地，大家背上行裝，去尋找紮營的地方。

望著眼前一上一下的背包，我遐想著他們最後的行程會在哪裡？

公元二〇〇二年「哈盆計畫」該完成多少？有多少人會緊跟著這些開拓者，默默的

進到那座頂天立地的摩天大廈，為它加添一筆永恆的色彩？

心岱（一九四九～），台灣彰化人，作家、報導文學家。著有《大地反撲》、《紅塵自

在》、《單身好不好》等。

仁山智水

舒婷

承蒙山西同行盛情，我們幾個寫作人暑期應邀參加采風。五台山寒氣砭骨，應縣懸空寺大雨傾盆，雲崗石窟外陽光酷熱，眾佛居所卻是一片沁涼。歸途心血來潮又鑽進張家界，個個鞋子都開了口，雙頰貼著太陽斑回家。

朋友見面寒暄：五台山好玩嗎？張家界不負盛名吧？不久有人打探出舒婷根本不會玩，只會帶帶孩子。

也不爭辯。

男人們去登山，襯衫鞋襪均可以漏卻，唯照相機絕不會忘記，而且往往交叉背數台，好像長短獵槍全副武裝。進入風景區，四下裡搶鏡頭，生怕不趕緊套住，那奇峰峻嶺將一溜煙跑開去。男人一上制高點，一覽群峰小，就忘形，就慷慨激昂，就不停地

「揮斥方遒，指點江山」，活脫脫一副征服者嘴臉。不信你看那些篆刻碑文題字，無一不出自大男人手筆。若要說古代女輩本不入流，那麼時下在古樹老竹甚至殘垣斷堞上海寫ㄨㄨ到此一遊十有九個是現代男兒又怎麼說？

剛上五台山，男人們立刻被它近百個寺廟所傾倒，恨不得兩天內東南西北台一併攬在懷裡。可惜時間太短，快快然離去，聽他們滿車上噴舌，眼中已無他山。等進了張家界，猛抬頭，只見夜空展現一軸巨幅山水畫，隨著月光與雲的遊動而變幻不定，他們都張大了嘴，然後極力對其他名山嗤之以鼻，甚至將自家武夷山地狠貶一通以討好新歡，眞乃男人喜新厭舊之本性也。

那日在五台山，雨下一陣停一陣，山隨之忽而清明忽而影綽，江霧弱嵐遊曳其間。大家都去朝拜名勝，我怕兒子體弱，影響衆人腳程，自帶孩子在住所旁的小河邊走走。河越走淺越急，漸漸變成嶙峋的溪再變成水晶紋的泉。水邊野生植物蔓衍叢繁，有牛蒡、野菊和靑紫嫣黃各色小花。兒子攀高躍低，快活瘋了，大喊大叫。一駝一駝峰巒不驚不詫，卻渾然拙樸，如光頭和尙肩擠肩擁立四周。我慢慢踩在冒水泡的草灘上，到處都是咕嚕咕嚕的泉聲。

下午，別著腿彎彎的同伴們回來，無論他們的口氣多麼驕傲，都不攪我心中那份寧靜與恬適。好比衆人都在聽那長篇講座而崇拜那人的口才，而唯有散座後偶爾相視，才能

體會他內心的軟弱與深沈。大自然給人的贈禮各不相同，男人們猴急，好比乘車，明知人人有座，照例先亂擠一通，把車門都擠窄了。女人在領受自己那一份時感謝地低下頭。

女人與山水，少了一股追捕似的窮凶極惡狀。與男人目熠熠相比，女人多半閉著眼睛，渾身毛孔卻是張開的。男人重形式，女人偏內容。比如雁蕩山的風潤而輕，五台山的風潮而尖，張家界的山澌而綿；還可以說武夷山的水是怎樣率真，猛洞河的水是如何矜持；說盧山松與黃山松在落葉時分各有凄清與瀟灑。

其實山水並非布匹，可以一段一段割開來裁衣。心境的差異，猶如不同程度的光，投在山水上，返變出千變萬化的景觀來。

常常想，從容對一峰夕照凝然比匆匆搶占幾座山包對我更具魅力。可是現代人哪來山中不知人間歲月的神仙日子，假期三五天，多走一個地方就是多了份記憶收藏。張家界旅遊一周，僅路上乘汽車來回就用去四天，顯得渾身骨頭支離，還要立刻去爬山。因此離去時人人懷有訣別的味道。交通如此艱難，下次再有假期，又急急奔向另一處地方了。

說實話，最艱難的並非是交通，而是假期。還有就是銀子夠不夠的問題了。

無論公訪私出，我與丈夫常常分道揚鑣，他去博覽，我來精讀。他往往循章直奔代

表作，拿來炫耀，不外是某古塑某建築某遺址，我均掩耳。我自己的心得只能算些夾頁，描述不得。丈夫恨鐵不成鋼，痛斥我沒文化。

有文化的男人造出「遊山玩水」一詞。政治玩得，戰爭玩得，山水自然玩得溜溜轉。沒有文化的女人們常常沒有運氣遊歷山水，只好以擁有一窗黛山青樹爲福氣。兩者均不具備的女人最擔心的是，把丈夫（或者丈夫把他自己）當作一座巍巍高峰，隔斷了她與大自然的那份默契。

男人們向山洶洶然奔去。

山隨女人娓娓而來。

舒婷（一九五二～），福建廈門人，詩人。著有詩集《雙桅船》、《會唱歌的鳶尾花》，散文集《心煙》、《秋天的情結》、《硬骨凌霄》等。

三遊華山

賈平凹

華山是天下名山，我在西安住了十多年了，卻還沒有去過一次。今年四月裡，籌備了好些天，終於在一個天氣晴朗的日子去了。一到華陰，遠遠就看見華山了，矗立群山之上，半截在雲裡裹著，似露非露，像罩了一層神光靈氣，趨著那個方向走去，越走越不見了華山，鐵獸似的無名群山直鋪了幾里遠的涼蔭。樹木一片一片的，偶爾從樹林子裡漫出一條河來，河裡卻全都沒水，滿是石頭，大的如一間房的模樣，小的也有甕大的、盆大的、枕大的。顏色一律灰白，遠遠看去，在綠樹林之下，白花花的耀眼，像天地之間，忽然裸露了一條秘密。這便將我吸引過去。置身在那裡，先覺得一河石頭高高低低，密密疏疏，似乎是太雜亂了，慢慢地便看出它亂得有節奏，又表現得那麼和諧。本是一片死寂的頑石，卻充滿了運動和生命，這使我驚奇不已，高興得從這塊石頭上跳上

那塊石頭，從那塊石頭上又看這塊石頭的陰、陽、明、暗，不停地在石隙之間跑動出沒，竟沒有再往華山去，天到黃昏便返回了。

到了五月，我又去了一趟華山。直接搭車在桃枝站下來，步行了七里趕到華山下名叫「玉泉院」的寺廟。院內空寂無人，數十棵摟粗的大樹，全部遮了天日，樹下的場地上，有著深深淺淺的綠，如鋪了一層茸茸的地毯。坐上去，仰頭看見太陽在樹梢碎紙片大的空際激射，低眼兒看身下的綠，卻並不是苔蘚，是一種小得可憐的草，指甲蓋般方圓，裂五個七個瓣，伏地而生，中有數十個針尖大小的花蕊，嫩黃可愛。用手去摳，草不能摳起，手卻染成淺綠。這小草一棵挨著一棵，延續到草場邊的斜磚欄上，幾乎又生長在樹的根部，如汗毛一般。我太喜歡這種環境了，覺得到了最好的地方，盤腳坐起，靜靜地聽著自己呼吸。忽見後邊的朱紅方格門推開了，出現幾個遊客，一條曲徑，直從那邊花壇旁通去，不知那裡又有了什麼幽境，只見那路面碎石鋪成，光影落下，款款如在浮動。我就這麼坐著，神靜身爽，竟不覺幾個小時過去，起來看天色不早，就又搭車返回西安。

兩次為華山來，卻未登山而歸，友人都笑我荒唐，我只笑而不語。到了六月初，又邀我的一個學生再次上華山，終於進了谷口，逆一條河水深入。走了三里，本應再走十

里便可上山了，河水卻惹得我放慢了腳步，後來乾脆就在水中凸石上坐下。水很明淨。

河底石子清晰可見，腳伸進去，那汗毛就顯出一層銀亮亮的小珠兒，在腳下形成無數漩渦，悠悠而去。青石板很多，水從上流過，膩膩的軟著身子，但遇著一塊仄石了，就翻出一朵雪浪花，或在下出現一個空心軸兒的漩渦。河裡沒見到魚，令我很遺憾，到了拐彎處，水驟起小潭，有幾丈深的，依然能看到底。撿些小石丟下去，片石如樹葉一樣，先在水面上浮著飛，接著就沒進水，左一漂，右一漂，自自在在好長時間才落水底。

這麼又玩了半天，學生催我趕路，我說：「回吧。」他有些疑惑了：「你這是怎麼啦？三次上華山，都半途而歸？」我說：「這就蠻夠興趣了。」學生說：「好的還在山上哩！」我說：「是的，山下都這麼好，山上不知更是有多好了。」學生便怨我身懶。

我說：「不。要是身懶，我能年年想著來嗎？能在今年連接三次來嗎？之所以幾年裡一直不敢動身，是聽別人說得多了，覺得越好越不敢去看。如今來了三次，還未上山，便得了這許多好處，若再去山上，如何能再享用得了？如今不去山上，山上的美妙永遠對我產生吸引力。好東西不可一次飽享，慢慢消化才是。花越是好，與人越親近；狐皮越美，對人越有誘惑力。但好花折在手了，香就沒有了；狐皮捕剝了，光澤就沒有了。」

學生說：「那麼，這是什麼道理呢？」我說：「天地大自然是知之無涯的，人的有限的知於大自然永遠是無知，知之不知才要欲知。比如人之所以有性格，在於人與人的差

異。好朋友之間有了矛盾，往往不在大事上糾紛，而在於小事上傷了和氣。體育場上百米賽跑，賽的其實並不在於百米，而是一步的距離。屋內屋外，也不是僅僅只是一門之隔嗎？可以說，大自然的一切奧秘，全在微妙二字，懂得這個道理，無事不可曉得，無時不產生樂趣和追求。」兩人一路返回。學生很樂道此遊，要我下次上華山，一定再邀他同往，並要我將所說的道理寫出送他。

賈平四（一九五三～），陝西丹鳳人，作家。著有長篇小說《浮躁》、《廢都》等，散文集《月跡》、《愛的蹤跡》、《商州雜錄》等。並有《賈平四文集》行世。

秋天的放牧

張曼娟

一般人總認為旅行要有周詳的計畫、充裕的經費，以及悠閒假期才能辦到，三者缺一，便彷彿不可行似的。其實，旅行是一種心靈的放牧，一切條件都配合的情況下，可以安排成大規模的活動；若是擠在時間的夾縫中，小規模的一次出走，也很愜意的，尤其在最適宜外出的秋天。秋天雨水少，空氣乾爽，便是站著看一望無際的藍天，也能洗滌內心的煩悶焦躁。

我是典型的台北人，仰靠一座山，獲得休憩與縱容。小時候學校的春季旅行常常要去那座山，永遠不變的過程就是和男生吵架，迫不及待吃點心盒裡的點心，一列排開在花鐘面前照團體照，笑著說：耶──然後就長大了。

所幸長大了，才發現這座山多樣的風貌，這山好深好遼闊；在遊玩的過程中，總是

要作取捨，說，如果要去擎天崗放風箏，就不能去馬槽洗溫泉囉。然後，你就得天人交戰一番，痛下決心。因為我一直是無車階級，所以每次上山，都得先經過一點誘拐，拐騙有車的朋友心甘情願帶我上山。你想到令人心動的誘因是什麼？當然是取之不盡，用之不竭的自然美景囉，要不然你以為呢？

好。選一個有陽光有風的下午，咱們上山去。過了文化大學，你就該關掉冷氣，搖下車窗了，新鮮涼爽的空氣湧進車中，雖然不是人馬雜沓的春日花季，仍可以嗅到草葉的芬芳，路邊的葉片逐漸轉變顏色，越來越紅，它們也許是楓，也許是槭，也許都不是，一點也沒關係。

咱們往哪兒去呢？當然，花鐘就不必了，烤肉區啦，拍照區啦，也都不必了。喂，小心點，別衝進中山樓了，反正修憲已經修完了。我們選擇往金山去的陽金公路吧，第一次被我誘拐的朋友恍然大悟的說：「原來是從陽明山到金山的路，我以前聽這個名字，覺得一定是一條陽光閃著金黃的道路。」其實不是，這路上多數是被雨霧重重封鎖的，然而在秋天，看到陽光的機會可就多得多了。

看見竹子湖路標便左轉，幾次盤旋降落，就是一大片海芋田，靜靜綻開在群坡環抱之中。田邊賣青菜和地瓜湯，肚子不餓但心裡想吃，像小孩一樣，見不得別人吃東西自己沒份。小油坑的硫磺山熱氣騰騰，山上全是雪白的菅芒花，波浪一樣緩緩搖擺，一

些無枝無葉的黯褐色枯木昂然挺直,竟然有一種天地初開的渾然氣勢。再向前走,可以往大屯山自然公園區,也可以到另一頭的馬槽泡溫泉。橘紅色的馬槽橋很有異國情調,站在橋上往下望,那些熱氣奔騰的岩石,濃重的硫磺味,草木不生的蒼茫,忽然有了一種天荒地老之感。得小心,這裡很容易誘人說出誓言。

最後,我在規畫完善的溫泉浴室裡,舒放自己的感官與心靈,浸泡著溫度適中的滑膩泉水,看著自己的腳趾頭,愉悅的唱起歌來。

秋天的陽明山,我完成了一場對自己的放牧。

張曼娟(一九六一~),河北豐潤人,散文家、小說家。著有小說集《海水正藍》、《火宅之貓》、《喜歡》等。散文集《緣起不滅》、《鴛鴦紋身》、《溫柔雙城記》等。

2

水

再遊北戴河

陳衡哲

提到北戴河，我們一定要聯想到兩件事，其一是洋化，其二是時髦。我不幸是一個出過大洋也不曾洗掉泥土氣的人，又不幸是一個最笨於趨時，最不會摩登的人。故我的到北戴河去——不僅是去，而且是去時心躍躍，回時心戀戀的——當然另有一個道理。

千般運動，萬般武藝，於我是都無緣的，雖然這是我生平的一件愧事。想起來，我幼小時也學過騎馬，少年時也學過溜冰，打過網球，騎過自行車，但它們於我似乎都沒有緣。一件一件的碰到我，又一件一件的悄悄走開去，在我的意志上從不曾留下一點點的痕跡，在我的情感上也不曾留下一點點的依戀和惆悵。卻不料在這樣一個沒出息的人身上，游泳的神反而找到了一個鍾愛的門徒。當我躍身入水的時候，真如渴者得飲，有說不出的愉快。游泳之後，再把身子四平八穩的放在水面，全身的肌肉便會鬆弛起來，

而腦筋也就立刻得到了比睡眠更爲安逸的休息。但聞呼呼的波浪聲在耳畔來去，但覺身如羽毛，隨波上下，心神飄逸，四大皆空。

除去游水之外，北戴河於我還有一個大引誘，那便是那無邊無際的海。當你坐著洋車，自車站出發之後，不久便可以看見遠遠的一片弧形浮光，你的心便會不自主的狂躍起來，而你的窒塞的心緒，也立刻會感到一種疏散的清涼。此次我同叔永在那裡共住了六天。最初的四天，是白天晴日當空，天無片雲，入夜烏雲層層，不見月光，但我們每晚仍到沙灘上去看雪浪拍岸，聽海潮狂嘯。雖然重雲蔽月，但在微明半暗之中，也可以分外感到一種自然的偉大。有一天，夕陽方下，餘光未滅，沙上海邊，闃無一人。遠望去，天水相接，一樣的無邊無垠。忽見東方遠遠的飛來了三隻孤鳥，它們飛得那樣的從容，那樣的整齊。飛過我們的坐處，再向西去，便漸飛漸小，成爲兩三個黑點。黑點又漸漸的變淡，淡到與天際浮煙一樣，才不見了。那時不知道怎的，我心中忽然起了一陣深刻的寂寞與悲哀。三隻孤鳥，不知從何處來，也不知到何處去，在海天茫茫，暮色淒涼之時，與我們這兩個孤客，偶然有此一遇，便又從此天涯。山石海潮，千古如此，而此小小的一個遇會，卻是萬劫不能復有的了。

朝日出來的地方，在東山的背後，故我們雖可以看見朝霞，但不能見到朝陽。待朝陽出現時，已是金光滿天，人影數丈了。落日也在西山背後，只有滿天紅霞，暗示我們

山後的情景而已。唯有月出是在海面可見的。我們天天到海邊去等待，天天有烏雲阻障。到了第五晚，我們等到了七點半鐘，還不見有絲毫影響。那時沙灘上一個人也不見了，天也漸漸黑了下來，環境是那樣的靜，那樣的帶有神秘性。忽然聽見叔永一聲驚叫，把我的靈魂從夢遊中驚了回來。你道怎的？原來在東方水天相接處，忽然顯出一條紅光了。那光漸漸的肥大，成為一個大紅火球，徘徊搖蕩在水天相連處。不到一刻鐘，便見滄波萬里，銀光如瀉，一丸冷月，傲視天空。我們五天來忠誠的守候，今天算是得到了酬報。於是我們趕快回到旅館，吃了晚飯，雇了人力車，到聯峰山去，在蓮花石公園的蓮花石上，松林之下，臥看天上海面的光輝。那晚的雲是特別的可愛，疏散的是那樣的瀟灑輕盈，濃厚的是那樣的整齊，那樣的有層次，它們使得那圓月時時變換形態與光輝，使得它分外可愛。不過若從水面上看，卻又願天空淨碧，方能見到萬里銀波的偉大與清麗。

最後的一天，我們到東山的一位朋友家去，玩了大半天。我又學到了一個新的游泳法。晚上又同主人夫婦兒女到鴿子窩去吃野餐，直待滄波托出了一丸紅月，人影漸顯之後，主客方快快的戴月歸去。我們也只得快快的與主人夫婦道別，乘著人力車，向車站進發。一路尚見波光雲影，閃爍在樹林之中，送我們歸去。

北戴河的海濱是東西行的一長條沙灘，海水差不多在它的正南，所以那裡的區域，

也就可以粗分為東中西的三部。

東部是以東山為大本營的。住在那裡的人，大抵是教會派，智識也不太新，也不太舊，也不太高，也不太低。他們生活的中心點是家庭，常常是太太們帶著孩子在那裡住過全夏，而先生們不過偶然去住住而已。他們中間十分之九是外國人，尤以美國人為最多，甚中約占十分之一的中國人，也以協和醫院及教會派的為多，他們大概是年年來的，彼此都很認識，但對於外來的人，也能十分友善。我在那裡游水的時候，常在水中遇見許多熟人，又常被人介紹，在水中和不認識的人拉手，說，「很高興認識了你！」

但實際上何能認識？一個人在水中的形狀與表情，和他在陸地上時是很不同的。

中部以石嶺為中心點。住在那裡的人，大抵是商人，近年來尤多在中國經商暴發的德俄商人。他們生活的中心點不是家庭，乃是社交，雖然也有例外，也有帶著孩子的太太們，但這不能代表中部的精神。代表中部精神的，是血紅的嘴唇，流動的秋波，以及富商們的便便大腹。他們大刀闊斧的「做愛」，蒼蠅沾蜜似的親密，似乎要在幾個星期之內，去補足自亞當以來的性生活的不足與枯燥。但你若仔細觀察一下，你便可以覺得，在這樣情感狂放、肉感濃厚的空氣之下，還藏著一個滿不在乎的意味。似乎大家所企求的，不過是一個「今朝有酒今朝醉」的享樂而已。

在他們中間很少有中國人，尤其是女子。他們看見我在那裡游泳，都發出驚訝的注

意。他們對於中國人的態度，也是傳統的「上海腦筋」。我現在且述一個故事，來證明這種態度怎樣的普遍於這類外國人之中。我有一個朋友，在一天的下午，曾同著她的丈夫到西山頂上去遊玩。那裡下山的路是不甚好走的。他們正走著，忽然看見了兩個法國孩子，男的約有十歲，女的大約是七八歲。那女孩看見山崖峭陡，直駭得發抖，央求那男孩子扶助，但他硬不肯，一溜煙獨自跑下山去了。我的朋友看不過，她讓那位正在扶著她的丈夫去扶攜那個女孩子。下山之後，女孩子十分感激，便與他們談天，問他們是哪一國的人。她讓她猜，她說「英國吧？」「不是，你不看見我的黃皮膚黑頭髮嗎？」那女孩有點驚訝了，說「日本嗎？」亦不是，「我們是中國人。」說也不信，那女孩一聽之下，立刻駭得唇白眼直，臉上的肌肉瑟瑟的抖著，拚命的叫她的哥哥。那男孩並未走遠，他也駭著了，立刻走來攜著女孩子的手，顯出在患難中相依為命的一種心緒。我的朋友看了，又氣，又覺得他們可憐。她故意的瞪著眼，叱著說，「不准走！」兩個孩子更駭了，真的立著不敢動。她對他們說，「我此時若不教訓你們，你們將成長為兩個國際的蠹蟲。聽我說，回去告訴你的父母，說今天遇到了兩個你們又怕又看不起的中國人，那太太寧可自己很困難的走下山去，卻讓那先生扶著你這女孩子，因為她的哥哥不助她下山。問你的父母，這兩個中國匪賊。比了你們法國的紳士又怎樣？走吧，願你們今天睜開了你們的眼睛！」那男的到底大些，很羞慚的伸出

手來，給他們道了謝，道了歉，方一步三回顧的，很驚訝的，同著他的妹妹走回去了。

西部以聯峰山爲中心點。住在那裡的，除了外交界中人之外，有的是中國的富翁，與休養林泉的貴人。公益會即是他們辦的。我們雖然自度不配做那區域的居民，但一想到那些紅唇肥臀，或是禿頭油嘴，自命爲天之驕子的白種人，我們便不由得要感謝這些年高望重，有勢有錢的公益先生們，感謝他們爲我民族保存了一點自尊心。我們在公益會的浴場游泳時，心裡覺得自由，覺得比在中部浴場游泳時快樂得多了。並且那裡還有水上巡警，他們追隨著你，使你沒有沈沒的恐懼。

住居西部的中國人既多，女子當然也有不少。但我所見下水游泳，或是騎馬驟馳的，卻仍以幼年女子爲多。二三十歲的女子，大抵是很斯文的坐著，撐著傘看看而已。至多也不過慢慢的脫下襪子，提著那時髦美麗的長衫，小心謹慎的，在沙灘上輕移蓮步而已。三十歲至四十歲間的女子，則在我住居六天之內，就壓根兒沒見到一個。但做愛的年輕男女卻不是沒有，不過他們的做愛，與西人真不相同。中部西人的做愛，是大刀闊斧一氣呵成的，而我所見西部的中國「摩登」，卻是乘著月暗潮狂的時候，遮遮掩掩，羞羞澀澀，在沙灘上走走說說而已。並且兩個人單獨出外的很少，大概是五六成群，待到海邊再分成一對對的爲多。雖然我因住居之時不久，見聞有限，但這個情形也未嘗不可以代表住在那裡一部分的中國青年在社交上的自由與管束。

陳衡哲（一八九三～一九七六），江蘇武進人，作家。著有小說集《小雨點》，散文集《衡哲散文集》等。

釣台的春晝

郁達夫

因為近在咫尺，以為什麼時候要去就可以去，我們對於本鄉本土的名區勝景，反而往往沒有機會去玩，或不容易下一個決心去玩的。正唯其是如此，我對於富春江上的嚴陵，二十年來，心裡雖每在記著，但腳卻沒有向這一方面走過。一九三一，歲在辛未，暮春三月，春服未成，而中央黨帝，似乎又想玩一個秦始皇所玩過的把戲了，我接到了警告，就倉惶離去了寓居。先在江浙附近的窮鄉裡，遊息了幾天，偶爾看見了一家掃墓的行舟，鄉愁一動，就定下了歸計。繞了一個大彎，趕到故鄉，卻正好還在清明寒食的節前。和家人等去上了幾處墳，與許久不曾見過面的親戚朋友，來往熱鬧了幾天，一種鄉居的倦怠，忽而襲上心來了，於是乎我就決心上釣台訪一訪嚴子陵的幽居。

釣台去桐廬縣城二十餘里，桐廬去富陽縣治九十里不足，自富陽溯江而上，坐小火

輪三小時可達桐廬，再上則須坐帆船了。

我去的那一天，記得是陰晴欲雨的養花天，並且係坐晚班輪去的，船到桐廬，已經是燈火微明的黃昏時候了，不得已就只得在碼頭近邊的一家旅館的樓上借了一宵宿。

桐廬縣城，大約有三里路長，三千多煙灶，一二萬居民，地在富春江西北岸，從前是皖浙交通的要道，現在杭江鐵路一開，似乎沒有一二十年前的繁華熱鬧了。尤其要使旅客感到蕭條的，卻是桐君山腳下的那一隊花船的失去了蹤影。說起桐君山，卻是桐廬縣的一個接近城市的靈山勝地，山雖不高，但因有仙，自然是靈了。以形勢來論，這桐君山，也的確是可以產生出許多口音生硬、別具風韻的桐嚴嫂來的生龍活脈。地處在桐溪東岸，正當桐溪和富春江合流之所，依依一水，西岸便瞰視著桐廬縣市的人家煙樹。南面對江，便是十里長洲；唐詩人方干的故居，就在這十里桐洲九里花的花田深處。向西越過桐廬縣城，更遙遙對著一排高低不定的青巒，這就是富春山的山子山孫了。東北面山下，是一片桑麻沃地，有一條長蛇似的官道，隱而復現，出沒盤曲在桃花楊柳洋槐榆樹的中間，繞過一支小嶺，便是富陽縣的境界，大約去程明道的墓地程墳，總也不過一二十里地的間隔。我的去拜謁桐君，瞻仰道觀，就在那一天到桐廬的晚上，是淡雲微月，正在作雨的時候。

魚梁渡頭，因為夜渡無人，渡船停在東岸的桐君山下。我從旅館踱了出來，先在離

141
水

輪埠不遠的渡口停立了幾分鐘。後來向一位來渡口洗夜飯米的年輕少婦，弓身請問了一回，才得到了渡江的秘訣。她說：「你只須高喊兩三聲，船自會來的。」先謝了她教我的好意，然後以兩手圍成了播音的喇叭，「喂，喂，渡船請搖過來！」地縱聲一喊，果然在半江的黑影當中，船身搖動了。漸搖漸近，五分鐘後，我在渡口，卻終於聽出了咿呀柔櫓的聲音。時間似乎已經入了酉時的下刻，小市里的群動，這時候都已經靜息，自從渡口的那位少婦，在微茫的夜色裡，藏去了她那張白團團的面影之後，我獨立在江邊，不知不覺心裡頭卻兀自感到了一種他鄉日暮的悲哀。渡船到岸，船頭上起了幾聲微微的水浪清音，又銅東的一響，我早已跳上了船，渡船也已經掉過頭來了。坐在黑影沈沈的艙裡，我起先只在靜聽著柔櫓划水的聲音，然後卻在黑影裡看出了一星船家在吸著的長煙管頭上的煙火，最後因為被沈默壓迫不過，我只好開口說話了：「船家！你這樣的渡我過去，該給你幾個船錢？」我問。「隨你先生把幾個就是。」船家的說話冗慢幽長，似乎已經帶著些睡意了，我就向袋裡摸出了兩角錢來。「這兩角錢，就算是我的渡船錢，請你候我一會，上山去燒一次夜香，我是依舊要渡過江來的。」船家的回答，只是恩恩烏烏，幽幽同牛叫似的一種鼻音，然而從繼這鼻音而起的兩三聲輕快的咳聲聽來，他卻似已經在感到滿足了，因為我也知道，鄉間的義渡，船錢最多也不過是兩三枚銅子而已。

到了桐君山下，在山影和樹影交掩著的崎嶇道上，我上岸走不上幾步，就被一塊亂石絆倒，滑跌了一次。船家似乎也動了惻隱之心了，一句話也不發，跑將上來，他卻突然交給了我一盒火柴。我於感謝了一番他的盛意之後，重整步伍，再摸上山去，先是必須點一枝火柴走三五步路的，但到得半山，路既就了規律，而微雲堆裡的半規月色，也朦朧地現出一痕銀線來了，所以手裡還存著的半盒火柴，就被我藏入了袋裡。路是從山的西北，盤曲而上，漸走漸高，半山一到，天也開朗了一點。桐廬縣市上的燈火，也星星可數了。更縱目向江心望去，富春江兩岸的船上和桐溪合流口停泊著的船尾船頭，也看得出一點一點的火來。走過半山，桐君觀裡的晚禱鐘鼓，似乎還沒有息盡，耳朵裡彷彿聽見了幾絲木魚鉦鈸的殘聲。走上山頂，先在半途遇著了一道道觀外圍的女牆，這女牆的栅門，卻已經掩上了。在栅門外徘徊了一刻，覺得已經到了此門而不進去，終於是不能滿足我這一次暗夜冒險的好奇怪癖的。所以細想了幾次，還是決心進去，非進去不可，輕輕用手往裡面一推，栅門卻呀的一聲，早已退向了後方開開了，這門原來是虛掩在那裡的。進了栅門，踏著為淡月所映照的石砌平路，向東向南的前走了五六十步，居然走到了道觀的大門之外，這兩扇朱紅漆的大門，不消說是緊閉在那裡的。到了此地，我卻不想再破門進去了，因為這大門，門外頭是一條一丈來寬的石砌步道，步道的一旁是道觀的牆，一旁是山坡，靠山坡的一面，並且還有一道二尺來

高的石牆築在那裡，大約是代替欄杆，防人傾跌下山去的用意，石牆之上，鋪的是二三尺寬的青石，在這似石欄又似石凳的牆上，儘可以坐臥遊息，飽看桐江和對岸的風景，就是在這裡坐它一晚，也很可以，我又何必去打開門來，驚起那些老道的惡夢呢！

空曠的天空裡，流漲著的只是些灰白的雲，雲層缺處，原也看得出半角的天，和一點兩點的星，但看起來最饒風趣的，卻仍是欲藏還露，將見仍無的那半規月影。這時候江面上似乎起了風，雲腳的遷移，更來得迅速了，而低頭向江心一看，幾多散亂著的船裡的燈光，也忽明忽滅地變換了一變換位置。

這道觀大門外的景色，真神奇極了。我當十幾年前，在放浪的遊程裡，曾向瓜州京口一帶，消磨過不少的時日。那時覺得果然名不虛傳的，確是甘露寺外的江山，而現在到了桐廬，昏夜上這桐君山來一看，又覺得這江山之秀而且靜，風景的整而不散，卻非那天下第一江山的北固山所可與比擬的了。真也難怪得嚴子陵，難怪得戴征士，倘使我若能在這樣的地方結屋讀書，頤養天年，那還要什麼的高官厚祿，還要什麼的浮名虛譽哩？一個人在這桐君觀前的石凳上，看看山，看看水，看看城中的燈火和天上的星雲，更做做浩無邊際的無聊的幻夢，我竟忘記了時刻，忘記了自身，直等到隔江的擊柝聲傳來，向西一看，忽而覺得城中的燈影微茫地減了，才跑也似地走下山來，渡江奔回了客舍。

第二日清晨，覺得昨天在桐君觀前做過的殘夢正還沒有續完的時候，窗外面忽而傳來了一陣吹角的聲音。好夢雖被打破，但因這同吹篳篥似的商音哀咽，卻很含著些荒涼的古意，並且曉風殘月，楊柳岸邊，也正好候船待發，上嚴陵去；所以心裡雖懷著了些兒怨恨，但臉上卻只現出了一痕微笑，起來候梳洗更衣，叫茶房去雇船去。雇好了一隻雙槳的漁舟，買就了些酒菜魚米，就在旅館前面的碼頭上上了船，輕輕向江心搖出去的時候，東方的雲幕中間，已現出了幾絲紅暈，有八點多鐘了。舟師急得利害，只在埋怨旅館的茶房，為什麼昨晚上不預先告訴，好早一點出發。因為此去就是七里灘頭，無風七里，有風七十里，上釣台去玩一趟回來，路程雖則有限，但這幾日風雨無常，說不定要走夜路，才回來得了的。

過了桐廬，江心狹窄，淺灘果然多起來了。路上遇著的來往的行舟，數目也是很少，因為早晨吹的角，就是往建德去的快班船的信號，快班船一開，來往於兩岸之間的船就不十分多了。兩岸全是青青的山，中間是一條清淺的水，有時候過一個沙洲，洲上的桃花菜花，還有許多不曉得名字的白色的花，正在喧鬧著春暮，吸引著蜂蝶。我在船頭上一口一口的喝著嚴東關的藥酒，指東話西地問著船家，這是什麼山，那是什麼港，驚嘆了半天，稱頌了半天，人也覺得倦了，不曉得什麼時候，身子卻走上了一家水邊的酒樓，在和數年不見的幾位已經做了黨官的朋友高談闊論。談論之餘，還背誦了一首兩

三年前曾在同一的情形之下做成的歪詩：

義士紛紛説帝秦。

悲歌痛哭終無補，

雞鳴風雨海揚塵，

劫數東南天作孽，

生怕情多累美人。

曾因酒醉鞭名馬，

佯狂難免假成真，

不是尊前愛惜身，

說：

的兩位陪酒的名花都不願意開口。正在這上下不得的苦悶關頭，船家卻大聲的叫了起來

直到盛筵將散，我酒也不想再喝了，和幾位朋友鬧得心裡各自難堪，連對旁邊坐著

「先生，羅芷過了，釣台就在前面，你醒醒罷，好上山去燒飯吃去。」

擦擦眼睛，整了一整衣服，抬起頭來一看，四面的水光山色又忽而變了樣子了。清

清的一條淺水，比前又窄了幾分，四圍的山包得格外的緊了，彷彿是前無去路的樣子。並且山容峻削，看去覺得格外的瘦格外的高。向天上地下四圍看看，只寂寂的看不見一個人類。雙槳的搖響，到此似乎也不敢放肆了，鉤的一聲過後，要好半天才來一個幽幽的回響，靜，靜，靜，身邊水上，山下岩頭，只沈浸著太古的靜，死滅的靜，山峽裡連飛鳥的影子也看不見半隻。前面的所謂釣台山上，只看得見兩大個石壘，一間歪斜的亭子，許多縱橫蕪雜的草木。山腰裡的那座祠堂，也只露著些廢垣殘瓦，屋上面連炊煙都沒有一絲半縷，像是好久好久沒有人住了的樣子。並且天氣又來得陰森，早晨曾經露過一露臉的太陽，這時候早已深藏在雲堆裡了，餘下來的只是時有時無從側面吹來的陰颷颷的半箭兒山風。船靠了山腳，跟著前面背著酒菜魚米的船夫走上嚴先生祠堂的時候，我心裡真有點害怕，怕在這荒山裡要遇見一個乾枯蒼老得同絲瓜筋似的嚴先生的鬼魂。

在祠堂西院的客廳裡坐定，和嚴先生的不知第幾代的裔孫談了幾句關於年歲水旱的話後，我的心跳也漸漸兒的鎮靜下去了，囑托了他以煮飯燒菜的雜務，我和船家就從斷碑亂石中間爬上了釣台。

東西兩石壘，高各有二三百尺，離江面約兩里來遠，東西台相去只有一二百步，但其間卻夾著一條深谷。立在東台，可以看得出羅芷的人家，回頭展望來路，風景似乎散漫一點，而一上謝氏的西台，向西望去，則幽谷裡的清景，卻絕對的不像是在人間了。

我雖則沒有到過瑞士，但到了西台，朝西一看，立時就想起了曾在照片上看見過的威廉退兒的祠堂。這四山的幽靜，這江水的青藍，簡直同在畫片上的珂羅版色彩，一色也沒有兩樣，所不同的就是在這兒的變化更多一點，周圍的環境更蕪雜不整齊一點而已，但這卻是好處，還正是足以代表東方民族性的頹廢荒涼的美。

從釣台下來，回到嚴先生的祠堂——記得這是洪楊以後嚴州知府戴槃重建的祠堂——西院裡飽啖了一頓酒肉，我覺得有點酩酊微醉了。手拿著以火柴柄製成的牙籤，走到東面供著嚴先生神像的龕前，向四面的破壁上一看，翠墨淋漓，題在那裡的，竟多是些俗而不雅的過路高官的手筆。最後到了南面的一塊白牆頭上，在離屋檐不遠的一角高處，卻看到了我們的一位新近去世的同鄉夏靈峰先生的四句似邵堯夫而又略帶感慨的詩句。夏靈峰先生雖則只知崇古，不善處今，但是五十年來，像他那樣的頑固自尊的亡清遺老，也的確是沒有第二個人。比較起現在的那些官迷的南滿尚書和東洋宦婢來，他的經術言行，姑且不必去論它，就是以骨頭來秤秤，我想也要比什麼羅三郎鄭太郎輩，重到好幾百倍。慕賢的心一動，熏人臭技自然是難熬了，堆起了幾張桌椅，借得了一枝破筆，我也向高牆上在夏靈峰先生的腳後放上了一個陳屍，就是在船艙的夢裡，也曾微吟過的那一首歪詩。

從牆頭上跳將下來，又向龕前天井去走了一圈，覺得酒後的乾喉，有點渴癢了，所

以就又走回到了西院，靜坐著喝了兩碗清茶。在這四大無聲，只聽見我自己的啾啾喝水的舌音，沖擊到那座破院的敗壁上去的寂靜中間，同驚雷似地一響，院後的竹圍裡卻忽而飛出了一聲閒長而又有節奏似的雞啼的聲來。同時在門外歇著的船家，也走進了院門，高聲的對我說：

「先生，我們回去罷，已經是吃點心的時候了，你不聽見那隻雞在後山啼麼？我們回去罷！」

郁達夫（一八九六～一九四五），浙江富陽人，作家。著有短篇小說集《蔦蘿集》，中篇小說《她是一個弱女子》，散文集《閒書》、《屐痕處處》、《達夫日記》等。並有《郁達夫文集》行世。

月夜孤舟

盧隱

發發弗弗的飄風，午後吹得更起勁，遊人都帶著倦意尋覓歸程，馬路上人跡寥落，但黃昏時風已漸息，柳枝輕輕款擺，翠碧的景山巔上，斜輝散霞，紫羅蘭的雲幔，橫鋪在西方的天際，他們在松蔭下，邁上輕舟，慢搖蘭槳，蕩向碧玉似的河心去。

全船的人都悄默的看遠山群岫，輕吐雲煙，聽舟底的細水潺湲，漸漸的四境包溶於模糊的輪廓裡，遠景地更清幽了。

他們的小舟，沿著河岸慢慢地前進，這時淡藍的雲幕上，滿綴著金星，皎月盈盈下窺，河上沒有第二隻遊船，只剩下他們那一葉的孤舟，吻著碧流，悄悄地前進。

這孤舟上的人們——有尋春的驕子，有飄泊的歸客，——在咿呀的槳聲中，夾雜著歡情的低吟，和淒意的嘆息。把舵的阮君在清輝下，辨認著孤舟的方向，森幫著搖

槳，這時他們的確負有偉大的使命，可以使人們得到安全，也可以使人們沈溺於死的深淵。森努力撥開牽絆的水藻，舟已到河心。這時月白光清，銀波雪浪動了沙的豪興，她扣著船舷唱道：

十里銀河堆雪浪，

四顧何茫茫？

這一葉孤舟輕蕩，

蕩向那天河深處，

只恐玉宇瓊樓高處不勝寒！

………………

我欲叩蒼穹，

問何處是隔絕人天的離恨宮？

奈霧鎖雲封！

奈霧鎖雲封！

綿綿恨……幾時終！

這淒涼的歌聲使獨坐船尾的聾惝然了了，她呆望天涯，悄數隕墜的生命之花；而今呵，不敢對冷月逼視，不敢向蒼天申訴，這深抑的幽怨，使得她低默飲泣。

自然，在這展布天衣缺陷的人間，誰曾看見過不謝的好花？只要在靜默中掀起心幕，摧毀和焚炙的傷痕斑斑可認，這時全船的人，都覺得靈弦淒緊。虞斜倚船舷，彷彿萬千愁恨，都要向清流洗滌，都要向河底深埋。

天眞的麗，她神經更脆弱，她凝視著含淚的聾，狂癡的沙，彷彿將有不可思議的暴風雨來臨，要摧毀世間的一切，尤其要搗碎雨後憔悴的梨花，她顫抖著稚弱的心，她發愁，她嘆息，這時的四境實在太淒涼了！

沙呢！她原是飄泊的歸客，並且歸來後依舊飄泊，她對著這涼雲淡霧中的月影波光，只覺幽怨淒楚，她幾次問青天，但蒼天冥冥依舊無言！這孤舟夜泛，這冷月隻影，都似曾相識——但細聽沒有靈隱深處的鐘馨聲，細認也沒有雷峰塔痕，在她毀滅而不曾毀滅盡的生命中，這的確是一個深深的傷痕。

八年前的一個月夜，是她悄悄送掉童心的純潔，接受人間的綺情柔意，她和青在月影下，雙影廝併，她那時如依人的小鳥，如迷醉的茶蘼，她傲視冷月，她竊笑行雲。但今夜呵！一樣的月影波光，然而她和青已隔絕人天。讓月兒踩躪這寞落的心，她扎掙殘喘，要向月姊問青的消息，但月姊只是陰森的慘笑，只是傲然的凌視，——指

示她的孤獨。唉！她枉將淒音衝破行雲，枉將哀調深滲海底，──天意永遠是不可思議！

沙低聲默泣，全船的人都罩在綺麗的哀愁中。這時船已穿過玉橋，兩岸燈光，映射波中，似乎萬蛇舞動，金彩飛騰，沙淒然道：「這到底是夢境？還是人間？」

響道：「人間便是夢境，何必問哪一件是夢，哪一件非夢！」

「呵！人間便是夢境，但不幸的人類，為什麼永遠沒有快活的夢，……這慘愁，為什麼沒有焚化的可能？」

大家都默然無言，只有阮君依然努力把舵，森不住的搖槳，這船又從河心蕩向河岸。「夜深了，歸去吧！」森彷彿有些倦了，於是將船兒泊在岸旁，他們都離開這美妙的月影波光，在黑夜中摸索他們的歸程。

月兒斜倚翡翠雲屏，柳絲細拂這歸去的人們，──這月夜孤舟又是一番夢痕！

盧隱（一八九七～一九三四），福建閩侯人，作家。有短篇小說集《海濱故人》，中篇小說《象牙戒指》，散文集《火焰》、《東京小品》，文學傳記《盧隱自傳》等。

槳聲燈影裡的秦淮河

朱自清

一九二三年八月的一晚，我和平伯同遊秦淮河；平伯是初泛，我是重來了。我們雇了一隻「七板子」，在夕陽已去，皎月方來的時候，便下了船。於是槳聲汩——汩，我們開始領略那晃蕩著薔薇色的歷史的秦淮河的滋味了。

秦淮河裡的船，比北京萬生園、頤和園的船好，比西湖的船好，比揚州瘦西湖的船也好。這幾處的船不是覺著笨，就是覺著簡陋、局促；都不能引起乘客們的情韻，如秦淮河的船一樣。秦淮河的船約略可分為兩種：一是大船；一是小船，就是所謂「七板子」。大船艙口闊大，可容二三十人。裡面陳設著字畫和光潔的紅木家具，桌上一律嵌著冰涼的大理石面。窗格雕鏤頗細，使人起柔膩之感。窗格裡映著紅色藍色的玻璃；玻璃上有精緻的花紋，也頗悅人目。「七板子」規模雖不及大船，但那淡藍色的欄杆，空

做的艙，也足繫人情思。而最出色處卻在它的艙前。艙前是甲板上的一部，上面有弧形的頂，兩邊用疏疏的欄杆支著。裡面通常放著兩張藤的躺椅。躺下，可以談天，可以望遠，可以顧盼兩岸的河房。大船上也有這個，但在小船上更覺清雋罷了。艙前的頂下，一律懸著燈彩；燈的多少、明暗，彩蘇的精粗、艷晦，是不一的，但好歹總還你一個燈彩。這燈彩實在是最能鉤人的東西。夜幕垂垂地下來時，大小船上都點起燈火。從兩重玻璃裡映出那輻射著的黃黃的散光，反暈出一片朦朧的煙靄；透過這煙靄，在黯黯的水波裡，又逗起縷縷的明漪。在這薄靄和微漪裡，聽著那悠然的間歇的槳聲，誰能不被引入他的美夢去呢？只愁夢太多了，這些大小船兒如何載得起呀？我們這時模模糊糊的談著明末的秦淮河的艷跡，如《桃花扇》及《板橋雜記》裡所載的。我們真神往了。我們彷彿親見那時華燈映水，畫舫凌波的光景了。於是我們的船便成了歷史的重載了。我們終於恍然秦淮河的船所以雅麗過於他處，而又有奇異的吸引力的，實在是許多歷史的影像使然了。

秦淮河的水是碧陰陰的；看起來厚而不膩，或者是六朝金粉所凝麼？我們初上船的時候，天色還未斷黑，那漾漾的柔波是這樣恬靜，委婉，使我們一面有水闊天空之想，一面又憧憬著紙醉金迷之境了。等到燈火明時，陰陰的變為沈沈了：黯淡的水光，像夢一般；那偶然閃爍著的光芒，就是夢的眼睛了。我們坐在艙前，因了那隆起的頂棚，彷

佛總是昂著首向前走著似的；於是飄飄然如御風而行的我們，看著那些自在的灣泊著的船，船裡走馬燈般的人物，便像是下界一般，迢迢的遠了，又像在霧裡看花，盡朦朦朧朧的。這時我們已過了利涉橋，望見東關頭了。沿路聽見斷續的歌聲：有從沿河的妓樓裡飄來的，有從河上船裡渡來的。我們明知那些歌聲，只是些因襲的言詞，從生澀的歌喉裡機械的發出來的；但它們經了夏夜的微風的吹漾和水波的搖拂，裊娜著到我們耳邊的時候，已經不單是她們的歌聲，而混著微風和河水的密語了。於是我們不得不被牽惹著，震撼著，相與浮沈於這歌聲裡了。從東關頭轉彎，不久就到大中橋。大中橋共有三個橋拱，都很闊大，儼然是三座門兒；使我們覺得我們的船和船裡的我們，在橋下過去時，真是太無顏色了。橋磚是深褐色，表明它的歷史的長久；但都完好無缺，令人太息於古昔工程的堅美。橋上兩旁都是木壁的房子，中間應該有街路。這些房子都破舊了，多年煙燻的跡，遮沒了當年的美麗。我想像秦淮河的極盛時，在這樣宏闊的橋上，特地蓋了房子，必然是髹漆得富富麗麗的；晚間必然是燈火通明的，現在卻只剩下一片黑沈沈！但是橋上造著房子，畢竟使我們多少可以想見往日的繁華；這也慰情聊勝無了。過了大中橋，便到了燈月交輝，笙歌徹夜的秦淮河，這才是秦淮河的真面目哩。

大中橋外，頓然空闊，和橋內兩岸排著密密的人家的景象大異了。一眼望去，疏疏的林，淡淡的月，襯著蔚藍的天，頗像荒江野渡光景；那邊呢，鬱叢叢的，陰森森的，

又似乎藏著無邊的黑暗，令人幾乎不信那是繁華的秦淮河了。但是河中眩暈著的燈光，縱橫著的畫舫，悠揚著的笛韻，夾著那吱吱的胡琴聲，終於使我們認識綠如茵陳酒的秦淮水了。此地天裸露著的多些；從清清的水影裡，我們感到的只是薄薄的夜——這正是秦淮河的夜。大中橋外，本來還有一座復成橋，是船夫口中的我們的遊蹤盡處，或也是秦淮河繁華的盡處了。我的腳曾踏過復成橋的脊，在十三四歲的時候。但是兩次遊秦淮河，卻都不曾見著復成橋的面；明知總在前途的，卻常覺得有些虛無縹緲似的。我想，不見倒也好。這時正是盛夏。我們下船後，借著新生的晚涼和河上的微風，暑氣已漸漸消散；到了此地，豁然開朗，身子頓然輕了——習習的清風荏苒在面上，手上，衣上，這便又感到了一縷新涼了。南京的日光，大概沒有杭州猛烈；西湖的夏夜老是熱蓬蓬的，水像沸著一般，秦淮河的水卻盡是這樣冷冷的綠著。任你人影的憧憧，歌聲的擾擾，總像隔著一層薄薄的綠紗面幂似的；它盡是這樣靜靜的，冷冷的綠著。我們出了大中橋，走不上半里路，船夫便將船划到一旁，停了槳由它宕著。他以為那裡正是繁華的極點，再過去就是荒涼了；所以讓我們多多賞鑑一會兒。他自己卻靜靜的蹲著。他是看慣這光景的了，大約只是一個無可無不可。這無可無不可，無論是升的沈的，總之，都比我們高了。

那時河裡鬧熱極了；船大半泊著，小半在水上穿梭似的來往。停泊著的都在近市的

那一邊，我們的船自然也夾在其中。因為這邊略略的擠，便覺得那邊十分的疏了。在每一隻船從那邊過去時，我們能畫出它的輕輕的影和曲曲的波，在我們的心上；這顯著是空，且顯著是靜了。那時處處都是歌聲和淒厲的胡琴聲，圓潤的喉嚨，確乎是很少的。

但那生澀的、尖脆的調子能使人有少年的、粗率不拘的感覺，也正可快我們的意。況且多少隔開些兒聽著，因為想像與渴慕的做美，總覺更有滋味；而竟發的喧囂，抑揚的不齊，遠近的雜沓，和樂器的嘈嘈切切，合成另一意味的諧音，也使我們無所適從，如隨著大風而走。這實在因為我們的心枯澀久了，變為脆弱；故偶然潤澤一下，便瘋狂似的不能自主了，但秦淮河確也膩人。即如船裡的人面，無論是和我們一堆兒泊著的，無論是從我們眼前過去的，總是模模糊糊的，甚至渺渺茫茫的；任你張圓了眼睛，揩淨了皆垢，也是枉然，這真夠人想呢。在我們停泊的地方，燈光原是紛然的；不過這些燈光都是黃而有暈的。黃已經不能明了，再加上了暈，便更不成了。燈愈多，暈就愈甚；在繁星般的黃的交錯裡，秦淮河彷彿籠上了一團光霧。光芒與霧氣騰騰的暈著，什麼都只剩了輪廓了；所以人面的詳細的曲線，便消失於我們的眼底了。但燈光究竟奪不了那邊的月色；燈光是渾的，月色是清的。在渾沌的燈光裡，滲入一派清輝，卻真是奇蹟！那晚月色是渾的，月色是清的。在渾沌的燈光裡，滲入一派清輝，卻真是奇蹟！那晚月兒已瘦削了兩三分。她晚妝才罷，盈盈的上了柳梢頭。天是藍得可愛，彷彿一汪水似的；月兒便更出落得精神了。岸上原有三株兩株的垂楊樹，淡淡的影子，在水裡搖曳

著。它們那柔細的枝條浴著月光，就像一支支美人的臂膊，交互的纏著，挽著；又像是月兒披著的髮。而月兒偶爾也從它們的交叉處偷偷窺看我們，大有小姑娘怕羞的樣子。岸上另有幾株不知名的老樹，光光的立著；在月光裡照起來，卻又儼然是精神矍鑠的老人。遠處──快到天際線了，才有一兩片白雲，亮得現出異彩，像是美麗的貝殼一般。白雲下便是黑黑的一帶輪廓；是一條隨意畫的不規則的曲線。這一段光景，和河中的風味大異了。但燈與月竟能並存著，交融著，使月成了纏綿的月，燈射著渺渺的靈輝，這正是天之所以厚秦淮河，也正是天之所以厚我們了。

這時卻遇著了難解的糾紛。秦淮河上原有一種歌妓，是以歌為業的。從前都在茶舫上，唱些大曲之類。每日午後一時起，什麼時候止，卻忘記了。晚上照樣也有一回，也在黃暈的燈光裡。我從前過南京時，曾隨著朋友去聽過兩次。因為茶舫裡的人臉太多了，覺得不大適意，終於聽不出所以然。前年聽說歌妓被取締了，不知怎的，頗涉想了幾次──卻想不出什麼。這次到南京，先到茶舫上去看看，覺得頗是寂寥，令我無端的悵悵了。不料她們卻仍在秦淮河裡掙扎著，不料她們竟會糾纏到我們，我於是很張皇了，她們也乘著「七板子」，她們總是坐在艙前的。艙前點著石油汽燈，光亮眩人眼目：坐在下面的，自然是纖毫畢見了──引誘客人們的力量，也便在此了。艙裡躲著樂工等人，映著汽燈的餘輝蠕動著；他們是永遠不被注意的。每船的歌妓大約都是二

人；天色一黑，她們的船就在大中橋外往來不息的兜生意。無論行著的船，泊著的船，都要來兜攬的。這都是我後來推想出來的。那晚不知怎樣，忽然輪著我們的船了。我們的船好好的停著，一隻歌舫划向我們來了；漸漸和我們的船並著了。燦燦的燈光逼得我們皺起了眉頭；我們的風塵色全給它托出來了，這使我踧踖不安了。那時一個伙計跨過船來，拿著攤開的歌折，就近塞向我的手裡，說：「點幾齣吧！」他跨過來的時候，我們船上似乎有許多眼光跟著。同時相近的別的船上也似乎有許多眼睛炯炯的向我們船上看著。我真窘了！我也裝出大方的樣子，向歌妓們瞥了一眼，但究竟是不成的！我勉強將那歌折翻了一翻，卻不曾看清了幾個字；便趕緊遞還那伙計，一面不好意思地說：「不要，我們……不要。」他便塞給平伯，平伯掉轉頭去，搖手說：「不要！」那人還膩著不走。平伯又回過臉來，搖著頭道：「不要！」於是那人重到我處，我窘著再拒絕了他。他這才有所不屑似的走了。

我的心立刻放下，如釋了重負一般。我們就開始自白了。

我說我受了道德律的壓迫，拒絕了她們；心裡似乎很抱歉的。這所謂抱歉，一面對於她們，一面對於我自己。她們於我們雖然沒有很奢的希望；但總有些希望的。我們拒絕了她們，無論理由如何充足，卻使她們的希望受了傷；這總有幾分不做美了，這是我覺得很悵悵的。至於我自己，更有一種不足之感。我這時被四面的歌聲誘惑了，降伏

了；但是遠遠的，遠遠的歌聲總彷彿隔著重衣搔癢似的，越搔越搔不著癢處。我於是憧憬著貼耳的妙音了。在歌舫划來時，我的憧憬，變爲盼望；我固執的盼望著，有如飢渴。雖然從淺薄的經驗裡，也能夠推知，那貼耳的歌聲，將剝去了一切的美妙；但一個平常的人像我的，誰願憑了理性之力去醜化未來呢？我寧願自己騙著了。不過我的社會感性是很敏銳的；我的思力能拆穿道德律的西洋鏡，而我的感情卻終於被它壓服著。我於是有所顧忌了，尤其是在衆目昭彰的時候。道德律的力，本來是民衆賦予的；在民衆的面前，自然更顯出它的威嚴了。我這時一面盼望，一面卻感到了兩重的禁制：一，在通俗的意義上，接近妓者總算一種不正當的行爲；二，妓是一種不健全的職業，我們對於她們，應有哀矜勿喜之心，不應賞玩的去聽她們的歌。在衆目睽睽之下，這兩種思想在我心裡最爲旺盛。她們暫時壓倒了我的聽歌的盼望，這便成就了我的灰色的拒絕。那時的心實在異常狀態中，覺得頗是昏亂。歌舫去了，暫時寧靜之後，我的思緒又如潮湧了。——兩個相反的意思在我心頭往復：賣歌和賣淫不同，聽歌和狎妓不同，又干道德甚事？——但是，但是，她們旣被逼歌的以歌爲業，她們的歌必無藝術味的；況她們的身世，我們究竟該同情的，所以拒絕倒也是正辦。但這些意思終於不曾撇開我的聽歌的盼望。它力量異常堅強；它總想將別的思緒踏在腦下。從這重重的爭鬥裡，我感到了濃厚的不足之感。這不足之感使我的心盤旋不安，起坐都不安寧了。唉！我承認我是一個

自私的人！平伯呢，卻與我不同。他引周啓明先生的詩，「因為我有妻子，所以我愛一切的女人；因為我有子女，所以我愛一切的孩子。」他的意思可以見了。他因為推及的同情，愛著那些歌妓，並且尊重著她們，所以拒絕了她們。在這種情形下，他自然以為聽是對於她們的一種侮辱。但他也是想聽歌的，雖然不和我一樣。所以在他的心中，當然也有一番小小的爭鬥；爭鬥的結果，是同情勝了。至於道德律，在他是沒有什麼的；因為他很有蔑視一切的傾向，民眾的力量在他是不大覺著的。這時他的心意的活動比較簡單，又比較鬆弱，故事後還怡然自若；我卻不能了。這裡平伯又比我高了。

在我們談話中間，又來了兩隻歌舫。伙計照前一樣的請我們點戲，我們照前一樣的拒絕了。我受了三次窘，心裡的不安更甚了。清艷的夜景也為之減色。船夫大約因為要趕第二趟生意，催著我們回去；我們無可無不可的答應了。我們漸漸和那些暈黃的燈光遠了，只有些月色冷清清的隨著我們的歸舟。我們的船竟沒個伴兒，秦淮河的夜正長哩！到大中橋近處，才遇著一隻船。這是一隻載妓的板船，黑漆漆的沒有一點光。船頭上坐著一個妓女；暗裡看出，白地小花的衫子，黑的下衣。她手裡拉著胡琴，口裡唱著青衫的調子。她唱得響亮而圓轉；當她的船箭一般駛過去時，餘音還裊裊的在我們耳際，使我們傾聽而嚮往。想不到在駑末的遊蹤裡，還能領略到這樣的清歌！這時船過大中橋了，森森的水影，如黑暗張著巨口，要將我們的船吞了下去。我們回顧那渺渺的黃

沙，不勝依戀之情；；我們感到了寂寞了！這一段地方夜色甚濃，又有兩頭的燈火招邀著；橋外的燈火不用說了，過了橋另有東關頭疏疏的燈火。我們忽然仰頭看見依人的素月，不覺深悔歸來之早了！走過東關頭，有一兩隻大船灣泊著，又有幾隻船向我們來著。囂囂的一陣歌聲人語了，彷彿笑我們無伴的孤舟哩。東關頭轉灣，河上的夜色更濃了；；臨水的妓樓上，時時從簾縫裡射出一線一線的燈光；；彷彿黑暗從酣睡裡眨了一眨眼。我們默然的對著，靜聽那汩——汩的槳聲，幾乎要入睡了；；朦朧裡卻溫尋著適才的繁華的餘味。我那不安的心在靜裡愈顯活躍了！這時我們都有了不足之感，而我的更其濃厚。我們卻又不願回去，於是只能由懊悔而悵惘了，船裡便滿載著悵惘了。直到利涉橋下，微微嘈雜的人聲，才使我豁然一驚；那光景卻又不同。右岸的河房裡，都大開了窗戶，裡面亮著晃晃的電燈，電燈的光射到水上，蜿蜒曲折，閃閃不息，正如跳舞著的仙女的臂膊。我們的船已在她的臂膊裡了；；如睡在搖籃裡一樣，倦了的我們便又入夢了。那電燈下的人物，只覺得像螞蟻一般，更不去縈念。這是最後的夢；可惜的是最短的夢！黑暗重複落在我們面前，我們看見傍岸的空船上一星兩星的，枯燥無力又搖搖不定的燈光。我們的夢醒了，我們知道就要上岸了；；我們心裡充滿了幻滅的情思。

朱自清（一八九八～一九四八），浙江紹興人，散文家、學者。著有散文集《背影》、《歐遊雜記》，長詩《毀滅》，學術論述《經典常談》、《詩言志辨》等。並有《朱自清全集》行世。

趵突泉

老舍

千佛山，大明湖和趵突泉，是濟南的三大名勝。現在單講趵突泉。

在西門外的橋上，便看見一溪活水，清淺，鮮潔，由南向北的流著。這就是由趵突泉流出來的。設若沒有這泉，濟南定會丟失了一半的美。但是泉的所在地，並不是我們理想中的一個美景。這又是中國人的征服自然的辦法，那就是說，凡是自然的恩賜交到中國人手裡，就會把它弄得醜陋不堪。這塊地方已經成了個市場。南門外是一片喊聲，幾陣臭氣，從賣大碗麵條與肉包子的棚子裡出來。進了門有個小院，差不多是四方的，這裡，「一毛錢四塊！」和「兩毛錢一雙！」的喊聲，與外面的「吃來」聯成一片。一座假山奇醜；穿過山洞，接聯不斷的棚子與地攤，東洋布，東洋磁，東洋玩具，東洋……加勁的表示著中國人怎樣熱烈的「不」抵制劣貨。這裡很不易走過去，鄉下人一群

跟著一群的來提倡日貨，把路塞住。他們沒有例外的全張著嘴，蔥味四射。沒有例外的全買一件東西還三次價，走開又回來摸索四五次。小腳婦女更了不得，你往左躲，她往左扭；你往右躲，她往右扭，反正不許你痛快的過去。

到了泉池，北岸上一座神殿，南西東三面全是唱鼓書的茶棚，唱的多半是梨花大鼓，一聲「喲」要拉長幾分鐘，猛聽頗像產科醫院的病室。除了茶棚還是日貨攤子——說點別的吧！

泉太好了。泉池差不多見方，三個泉口偏西，北邊便是條小溪流向西門去。看那三個大泉，一年四季，晝夜不停，老那麼翻滾。你立定呆呆的看三分鐘，你便覺出自然的偉大，使你不敢再正眼去看。永遠那麼清潔，永遠那麼活潑，永遠那麼鮮明，冒，冒，冒，永不疲乏，永不退縮，只是自然有這樣的力量！冬天更好，泉上起了一片熱氣，白而輕軟，在深綠的長草藻上飄蕩著，使你不由想起一種似乎神秘的境界。

池邊還有小泉呢：有的像大魚吐水，極輕快的上來一串水泡；有的像一串明珠，走到中途又歪下去，真像一串珍珠在水裡斜放著；有的半天上來一個水泡，大，扁一點，慢慢的，有姿態，搖動上來；碎了；看，又來了一個！有的好幾串小碎珠一齊擠上來，像一朵攢整齊的珠花，雪白，有的……這比那大泉還更有味。

新近為增加河水的水量，又下了六根鐵管，做成六個泉眼，水流得也很旺，但是我

還是愛那原來的三個。

看完了泉，再往北走，經過一些貨攤，便出了北門。

前年冬天一把大火把泉池南邊的棚子都燒了。有機會改造了！造成一個公園，各處安著噴水管！東邊作個游泳池！有許多人這樣的盼望。可是，席棚又搭好了，漸次改成了木板棚；鄉下人只知道趵突泉，把攤子移到「商場」去（就離趵突泉幾步），買賣就受損失了。；於是「商場」四大皆空，還叫趵突泉作日貨銷售場；也許有道理。

老舍（一八九九～一九六六），北京人，作家。著有長篇小說《貓城記》、《駱駝祥子》、《四世同堂》，話劇《龍鬚溝》、《茶館》等。並有《老舍全集》行世。

槳聲燈影裡的秦淮河

俞平伯

我們消受得秦淮河上的燈影，當圓月猶皎的仲夏之夜。

在茶店裡吃了一盤豆腐乾絲，兩個燒餅之後，以歪歪的腳步踅上夫子廟前停泊著的畫舫，就懶洋洋躺到藤椅上去了。好郁蒸的江南，傍晚也還是熱的。「快開船罷！」槳聲響了。

小的燈舫初次在河中蕩漾，於我，情景是頗朦朧，滋味是怪羞澀的。我要錯認它作七里的山塘；可是，河房裡明窗洞啓，映著玲瓏入畫的曲欄杆，頓然省得身在何處了。佩弦呢，他已是重來，很應當消釋一些迷惘的。但看他太頻繁地搖著我的黑紙扇。胖子是這個樣怯熱的嗎？

又早是夕陽西下，河上妝成一抹胭脂的薄媚。是被青溪的姊妹們所熏染的嗎？還是

匀得她們臉上的殘脂呢？寂寂的河水，隨雙槳打它，終是沒言語。密匝匝的綺恨逐老去的年華，已都如蜜餳似的融在流波的心窩裡，連嗚咽也將嫌它多事，更哪裡論到哀嘶。

心頭，婉轉的淒懷；口內，徘徊的低唱；留在夜夜的秦淮河上。

在利涉橋邊買了一匣煙，蕩過東關頭，漸蕩出大中橋了。哦！淒厲而繁的弦索，顫岔而澀的歌喉，雜著嚇哈的笑語聲，劈啪的竹牌響，更能把諸樓船上的華燈彩繪，顯出火樣的鮮明，火樣的溫煦了。小船兒載著我們，在大船縫裡擠著，挨著，抹著走。它忘了自己也是今宵河上的一星燈火。

既踏進所謂「六朝金粉氣」的銷金窟，誰不笑笑呢！今天的一晚，且默了滔滔的言說，且舒了惻惻的情懷，暫且學著，姑且學著我們平時認為在醉裡夢裡的他們的憨癡笑語。看！初上的燈兒們的一點點掠剪柔膩的波心，梭織地往來，把河水都皺得微明了。紙薄的心旌，我的，盡無休息地跟著它們飄蕩，以至於怦怦而內熱。這還好說什麼的！如此說，誘惑是誠然有的，且於我已留下不易磨滅的印記。至於對榻的那一位先生，自認曾經一度擺脫了糾纏的他，其辯解又在何處？這實在非我所知。

我們，醉不以澀味的酒，以微漾著，輕暈著的夜的風華。不是什麼欣悅，不是什麼慰藉，只感到一種怪陌生，怪異樣的朦朧。朦朧之中似乎胎孕著一個如花的笑——這

麼淡，那麼淡的倩笑。淡到已不可說，已不可擬，且我們終久是眩暈在它離合的神光之下的。我們沒法使人信它是有，我們不信它是沒有。勉強哲學地說，這或近於佛家的所謂「空」，既不當魯莽說它是「無」，也不能徑直說它是「有」。或者說「有」是有的，只因無可比擬形容那「有」的光景；故從表面看，與「沒有」似不生分別。若定要我再說得具體些：譬如那東風初勁時，直上高翔的紙鳶，牽線的那人兒自然遠得很了，知她是哪一家呢？但憑那鳶尾一縷飄綿的彩線，便容易揣知下面的人寰中，必有微紅的一雙素手，捲起輕綃的廣袖，牢擔荷小紙鳶兒的。飄翔豈不是東風的力，又豈不是紙鳶的含德；但其根株將另有所寄。請問，這和紙鳶的省悟與否有何關係？故我們不能認笑是非有，也不能認朦朧即是笑。我們定應當如此說，朦朧裡胎孕著一個如花的幻笑，和朦朧又互相混融著的；因它本來是淡極了，淡極了這麼一個。

漫題那些紛煩的話，船兒已將泊在燈火的叢中去了。對岸有盞跳動的汽油燈，佩弦便硬說它遠不如微黃的燈火。我簡直沒法和他分證那是非。

時有小小的艇子急忙打槳，向燈影的密流裡橫沖直撞。冷靜孤獨的油燈映見黯淡久的畫船頭上，秦淮河姑娘們的靚妝。茉莉的香，白蘭花的香，脂粉的香，紗衣裳的香……微波泛濫出甜的暗香，隨著她們那些船兒蕩，隨著我們這船兒蕩，隨著大大小小一切的船兒蕩。有的互相笑語，有的默然不響，有的襯著胡琴亮著嗓子唱。一個，三兩

個，五六七個，比肩坐在船頭的兩旁，也無非多添些淡薄的影兒葬在我們的心上——

太過火了，不至於罷，早消失在我們的眼皮上。誰都是這樣急急忙忙的打著槳，誰都是這

樣向燈影的密流裡沖著撞；老實說，咱們萍泛的綺思不過如此而已，至多也不過如此而已。

醉，今朝空空的惆悵；何況久沈淪的她們，又何況飄泊慣的我們倆。當時淺淺的

你且別講，你且別想！這無非是夢中的電光，這無非是無明的幻相，這無非是以零星的

火種微炎在大欲的根苗上。扮戲的咱們，散了場一個樣，然而，上場鑼，下場鑼，天天

忙，人人忙。看！嚇！載送女郎的艇子才過去，貨郎擔的小船不是又來了！一盞小煤油

燈，一艙的什物，他也忙得來像手裡的搖鈴，這樣叮咚而郎當。

楊枝綠影下有條華燈璀璨的彩舫在那邊停泊。我們那船不禁也依傍短柳的腰肢，欹

側地歇了。遊客們的大船，歌女們的艇子，靠著。唱的拉著嗓子；聽的歪著頭，斜著

眼，有的甚至於跳過她們的船頭。如那時有嚴重些的聲音，必然說：「這哪裡是什麼旖

旎風光！」咱們真是不知道，只模糊地覺著在秦淮河船上板起方正的臉是怪不好意思

的。咱們本是在旅館裡，為什麼不早早入睡，掂著牙兒，領略那「臥後清宵細細長」；

而偏這樣急急忙忙跑到河上來無聊浪蕩？

還說那時的話，從楊柳枝的亂鬢裡所得的境界，照規矩，外帶三分風華的。況且今

宵此地，又是圓月欲缺未缺，欲上未上的黃昏時候。叮噹的小鑼，伊軋的胡琴，沈塡的

大鼓……弦吹聲騰沸遍了三里的秦淮河。喳喳嚷嚷的一片，分不出誰是誰，分不出哪兒是哪兒，只有整個的繁喧來把我們包塡。彷彿都搶著說笑，這兒夜夜盡是如此，不過初上城的鄉下佬是第一次呢。眞是鄉下人，眞是第一次。

穿花蝴蝶樣的小艇子多倒不和我們相干。貨郎擔式的船，曾以一瓶汽水之故而攏近來，這是眞的。至於她們呢，即使偶然燈影相偎而切掠過去，也無非瞧見我們微紅的臉罷了，不見得有什麼別的。可是，誇口早哩！——來了，竟向我們來了！不但是近，且攏著了。船頭傍著，船尾也傍著；且併著了。廝併著倒還不很要緊，且有人撲咚地跨上我們的船頭了。這豈不大吃一驚！幸而來的不是姑娘們，還好。（她們正冷冰冰地在那船頭上。）來人年紀並不大，神氣倒怪狡猾，把一扣破爛的手折，攤在我們眼前，讓細瞧那些戲目，好好兒點個唱。他說：「先生，這是小意思。」諸君，讀者，怎麼辦？

好，自命爲超然派的來看榜樣！兩船挨著，燈光愈皎，見佩弦的臉又紅起來了。那時的我是否也這樣？這當轉問他。（我希望我的鏡子不要過於給我下不去。）老是紅著臉終久不能打發人家走路的，所以想個法子在當時是很必要。說來也好笑，我的老調是一味的默，或乾脆說個「不」，或者搖搖頭，擺擺手表示「絕不」。如今都已使盡了。佩弦便進了一步，他嫌我的方術太冷漠了，又未必中用，擺脫糾纏的正當道路唯有辯

解。好嗎！聽他說：「你不知道？這事我們是不能做的。」這是諸辯解中最簡潔，最漂亮的一個。可惜他所說的「不知道」來人倒眞有些「不知道！」辜負了這二十分聰明的反語。他想得有理由，你們爲什麼不能做這事呢？因這「爲什麼！」佩弦又有進一層的曲解。哪知道更壞事，竟只博得那些船上人的一哂而去。他們平常雖不以聰明名家，但今晚卻又怪聰明，如洞徹我們的肺肝一樣的。這故事即我情願講給諸君聽，怕有人未必願意哩。「算了罷，就是這樣算了罷！」怨我不再寫下了，以外的讓他自己說。

叙述只是如此，其實那時連翩而來的，我記得至少也有三五次。我們把它們一個一個的打發走路。但走的是走了，來的還正來。我們可以使它們走，我們不能禁止它們來。我們雖不輕被搖撼，但已有一點杌陧了。況且小艇上總載去一半的失望和一半的輕蔑，在槳聲裡彷彿狠狠地說，「都是呆子，都是吝嗇鬼！」還有我們的船家（姑娘們賣個唱，他可以賺幾個子的佣金。）眼看她們一個一個的去遠了，呆呆的蹲踞著，怪無聊賴似的。碰著了這種外緣，無怒亦無哀，唯有一種情意的緊張，使我們從頹弛中體會出掙扎來。這味道倒許很眞切的，只恐怕不易爲倦鴉似的人們所喜。

曾遊過秦淮河的到底乖些。佩弦告船家：「我們多給你酒錢，把船搖開，別讓他們來囉嗦。」自此以後，槳聲復響，還我以平靜了，我們倆又漸漸無拘無束舒服起來，又滔滔不斷地來談談方才的經過。今兒是算怎麼一回事？我們齊聲說，欲的胎動無可疑

的。正如水見波痕輕婉已極，與未波時究不相類。微醉的我們，洪醉的他們，深淺雖不

同，卻同爲一醉。接著來了第二回，旣自認有欲的微炎，爲什麼艇子來時又羞澀地躲了

呢？在這兒，答語參差著。佩弦說他的是一種暗昧的道德意味，我說是一種似較深沈的

眷愛。我只背誦啓明君的幾句詩給佩弦聽，望他曲喻我的心胸。可恨他今天似乎有些發

鈍，反而追著問我。

前面已是復成橋。青溪之東，暗碧的樹梢上面微耀著一桁的清光。我們的船就縛在

枯柳椿邊待月。其時河心裡晃蕩著的，河岸頭歇泊著的各式燈船，望去，少說點也有十

二十來隻。唯不覺繁喧，只添我們以幽甜。雖同是燈船，雖同是秦淮，雖同是我們；卻

是燈影淡了，河水靜了，我們倦了，——況且月兒將上了。燈影裡的昏黃，和月下燈

影裡的昏黃原是不相似的，又何況入倦的眼中所見的昏黃呢。燈光所以映她的穠姿，月

華所以洗她的秀骨，以蓬騰的心焰跳舞她的盛年，以餳澀的眼波供養她的遲暮。必如

此，才會有圓足的醉，圓足的戀，圓足的頹弛，成熟了我們的心田。

猶未下弦，一丸鵝蛋似的月，被纖柔的雲絲們簇擁上了一碧的遙天。冉冉地行來，

冷冷地照著秦淮。我們已打槳而徐歸了。歸途的感念，這一個黃昏裡，心和境的交縈互

染，其繁密殊超我們的言說。主心主物的哲思，依我外行人看，實在把事情說得太嫌簡

單，太嫌容易，太嫌分明了。實有的只是渾然之感。就論這一次秦淮夜泛罷，從來處

來，從去處去，分析其間的成因自然亦是可能；不過求得圓滿足盡的解析，使片段的因子們合攏來代替剎那間所體驗的實有，這個我覺得有點不可能，至少現在的我們是如此的。凡上所敘，請讀者們只看作我歸來後，回憶中所偶然留下的千百分之一二，微薄的殘影。若所謂「當時之感」，我絕不敢望諸君能在此中窺得。即我自己雖正在這兒執筆構思，實在也無從重新體驗出那時的情景。說老實話，我所有的只是憶。我告諸君的只是憶中的秦淮夜泛。至於說到那「當時之感」，這應當去請教當時的我，而他久飛升了，無所存在。

……

涼月涼風之下，我們背著秦淮河走去，悄默是當然的事了。如回頭，河中的繁燈想定是依然。我們卻早已走得遠，「燈火未闌人散」；佩弦，諸君，我記得這就是在南京四日的酣嬉，將分手時的前夜。

一九二三年八月二十二日　北京

跋：這篇文字在行篋中休息了半年，遲至此日方和諸君相見；因我本和佩弦君有約，故候他文脫稿，方才付印。兩篇中所記事跡，似乎稍有錯綜，但既非記事的史乘，

想讀者們不致介意罷。至於把他文放在前面，而不依作文之先後爲序，也是我的意見；因爲他文比較的精細切實，應當使它先見見讀者諸君。

一九二四年一月

俞平伯（一九〇〇～一九九〇），浙江德清人，作家、學者。著有詩集《冬夜》，散文集《燕知草》、《雜拌兒》、《燕郊集》，學術論述《紅樓夢辨》等。

鳥的天堂

巴　金

我們在陳的小學校裡吃了晚飯，熱氣已經退了，太陽落下了山坡，只留下燦爛的紅霞在天邊，在山頭，在樹梢。

「我們划船去！」陳提議說。我們正站在學校門前池子旁邊看山景。

「好，」別的朋友高興地接口說。

我們走過一段石子路，很快地就到了河邊。那裡有一個茅草搭的水閣。穿過水閣，在河邊兩棵大樹下我們找到了幾隻小船。

我們陸續跳在一隻小船上。一個朋友解開繩子，拿起竹竿一撥，船緩緩地動了，向河中間流去。

三個朋友划著船，我和葉坐在船中望四周的景致。

177
水

遠遠地一座塔聳立在山坡上，許多綠樹擁抱著它。在這附近很少有那樣的塔，那裡就是朋友葉的家鄉。

河面很寬，白茫茫的水上沒有波浪。船平靜地在水面流動。三支槳有規律地在水裡撥動。

在一個地方河面窄了，一簇簇的綠葉伸到水面來，樹葉綠得可愛。這是許多棵茂盛的榕樹，但是我看不出樹幹在什麼地方。

我說許多棵榕樹的時候，我的錯誤馬上就給朋友們糾正了，一個朋友說那裡只有一棵榕樹，另一個朋友說那裡的榕樹是兩棵。我見過不少的大榕樹，但是像這樣大的榕樹我卻是第一次看見。

我們的船漸漸地逼近榕樹了。我有了機會看見它的真面目：是一棵大樹，有著數不清的椏枝，枝上又生根，有許多根一直垂到地上，進了泥土裡。一部分的樹枝垂到水面，從遠處看，就像一棵大樹躺在水上一樣。

現在正是枝葉繁茂的時節（樹上已經結了小小的果子，而且有許多落下來了）。這一棵榕樹好像在把它的全部生命力展覽給我們看。那麼多的綠葉，一簇堆在另一簇上面，不留一點縫隙。翠綠的顏色明亮地在我們的眼前閃耀，似乎每一片樹葉上都有一個新的生命在顫動，這美麗的南國的樹！

船在樹下泊了片刻，岸上很濕，我們沒有上去。朋友說這裡是「鳥的天堂」，有許多隻鳥在這棵樹上做窩，農民不許人捉牠們。我彷彿聽見幾隻鳥撲翅的聲音，但是等到我的眼睛注意地看那裡時，我卻看不見一隻鳥。只有無數的樹根立在地上，像許多根木椿。地是濕的，大概漲潮時河水常常沖上岸去。「鳥的天堂」裡沒有一隻鳥，我這樣想道。船開了。一個朋友撥著船，緩緩地流到河中間去。

在河邊田畔的小徑裡有幾棵荔枝樹。綠葉叢中垂著累累的紅色果子。我們的船就往那裡流去。一個朋友拿起槳把船撥進一條小溝。在小徑旁邊，船停了，我們都跳上了岸。

兩個朋友很快地爬到樹上去，從樹上拋下幾枝帶葉的荔枝，我同陳和葉三個人站在樹下接。等到他們下地以後，我們大家一面吃荔枝，一面走回船上去。

第二天我們划著船去葉的家鄉，就是那個有山有塔的地方。從陳的小學校出發，我們又經過那個「鳥的天堂」。

這一次是在早晨，陽光照在水面上，也照在樹梢。一切都顯得非常明亮。我們的船也在樹下泊了片刻。

起初四周非常清靜。後來忽然起了一聲鳥叫。朋友陳把手一拍，我們便看見一隻大鳥飛起來，接著又看見第二隻，第三隻。我們繼續拍掌。很快地這個樹林變得很熱鬧

了。到處都是鳥聲，到處都是鳥影。大的，小的，花的，黑的，有的站在枝上叫，有的飛起來，有的在撲翅膀。

我注意地看。我的眼睛真是應接不暇，看清楚這隻，又看漏了那隻，看見了那隻，第三隻又飛走了。一隻畫眉飛了出來，給我們的拍掌聲一驚，又飛進樹林，站在一根小枝上興奮地唱著，牠的歌聲真好聽。

「走吧！」葉催我道。

小船向著高塔下面的鄉村流去的時候，我還回過頭去看留在後面的茂盛的榕樹。我有一點留戀，昨天我的眼睛騙了我。「鳥的天堂」的確是鳥的天堂啊！

一九三三年六月在廣州

巴金（一九○四～），四川成都人，作家、翻譯家。著有長篇小說《激流三部曲》，散文集《海行雜記》、《隨想錄》；譯作《往事與隨想》（赫爾岑）、《處女地》（屠格涅夫）等。並有《巴金全集》行世。

江行的晨暮

朱 湘

美在任何的地方，即使是古老的城外，一個輪船碼頭的上面。

等船，在划子上，在暮秋夜裡九點鐘的時候，有一點冷的風。天與江，都暗了；不過，仔細的看去，江水還浮著黃色。中間所橫著的一條深黑，那是江的南岸。

在眾星的點綴裡，長庚星閃耀得像一盞較遠的電燈。一條水銀色的光帶晃動在江水之上。看得見一盞紅色的漁燈。

岸上的房屋是一排黑的輪廓。

一條躉船在四五丈以外的地點。模糊的電燈，平時令人不快的，在這時候，在這條躉船上，反而，不僅是悅目，簡直是美了。在它的光圈下面，聚集著一些人形的輪廓。

不過，並聽不見人聲，像這條划子上這樣。

忽然間，在前面江心裡，有一些黝黑的帆船順流而下，沒有聲音，像一些巨大的鳥。

一個商埠旁邊的清晨。

太陽升上了有二十度；覆碗的月亮與地平線還有四十度的距離。幾大片鱗雲粘在淺碧的天空裡；看來，雲好像是在太陽的後面，並且遠了不少。

山嶺披著古銅色的衣，褶痕是大有畫意的。

水汽騰上有兩尺多高。有幾隻肥大的鷗鳥，牠們，在陽光之內，暫時的閃白。

月亮是在左舷的這邊。

水汽騰上有一尺多高；在這邊，它是時隱時顯的。在船影之內，它簡直是看不見了。

顏色十分清闊的，是遠洲上的列樹，水平線上的帆船。

江水由船邊的黃到中心的鐵青到岸邊的銀灰色。有幾隻小輪在噴吐著煤煙；在煙窗的端際，它是黑色的；在船影裡，淡青，米色，蒼白；在斜映著的陽光裡，棕黃。

清晨時候的江行是色彩的。

朱湘（一九〇四～一九三三），安徽太湖人，詩人。著有詩集《夏天》、《草莽集》、《石門集》、《永言集》，散文集《中書集》。

鏡泊湖

臧克家

我國有許多著名的湖。「氣蒸雲夢澤，波撼岳陽城」的洞庭湖；茫茫千頃，氣象萬千的太湖，我都是聞名而心嚮往的。西湖，我曾經踏著蘇堤端詳過她那動人的姿容，孤舟深夜三潭上看過印月。至於大明湖，那是家鄉的湖，我更是一個熟客了：盛夏划一條小船，在荷花陣裡沖擊，在過去那些黑暗的歲月裡，何止一次和朋友們寒宵夜遊，歷下亭前狂歌當哭？

鏡泊湖卻是一個陌生的名字。七月間，到了瀋陽、長春、哈爾濱，遊覽了名勝古蹟，參觀了工業建設，往返三千里，歷時一個半月，以抱病之身，登山涉水，使朋友們為之驚訝，嘆為「奇蹟」。可是東北的同志們卻對我說：「到了東北，看看鏡泊湖，方不虛此行。」他們說鏡泊湖的江鯽如何鮮美，他們給我唱了鏡泊湖的讚歌。看景不如聽

景，我心動了。但一想到那遙遠的途程我又躊躇起來，心裡懷著「望美人兮天一方」的惆悵。眼看著和自己住在同一旅舍的客人們一批又一批的出發了，裡邊有一位八十二歲的名醫，他幽默地說：「不看鏡泊湖我死不瞑目！」

「走！」他的話給我作了起身炮。

十小時的火車把我們從哈爾濱送到牡丹江。這是一個美麗的城市，像北大荒邊邊上的一朵花。「八女投江」的故事，使它名滿天下。又是兩小時的火車，我們已經和鏡泊湖一同置身在黑龍江省的寧安縣境了。

下了火車坐上「嘎斯六九」汽車。牡丹江昨天是好天，鏡泊湖附近卻落了雨。乍上來，這小卡車在二十幾里的平展的公路上輕快地飛跑，高粱、穀子，一色青青，微風吹來，綠波粼粼，擴展到極處和青山與碧天相接，望著眼前的景色，心裡驚嘆著祖國的遼闊廣大。已經接近初秋了，這裡的麥子剛剛上場，關裡關外的氣候，懸殊多大呵！小卡車好似一隻蚱蜢舟，沖開碧波跳蕩在綠色的大海裡。一個龐然大物，老虎似的迎面而來，一時煙塵滾滾，風聲嗚嗚。原來是一部大型柴油汽車，拖著五六節車廂，上面橫躺著粗大的木材，它們高興地離開森林去為社會主義建設事業立地撐天！三三五五朝鮮族的婦女，不時從車邊走過，頭上頂著罐子，走起來衣裙飄飄，大方而美麗。光滑的路走完了，接著是崎嶇的沙泥路，一個坑就是一個小水塘，車子在上面蹦蹦跳跳，像在跳

舞。

遠遠在望的青山看不見了，我們的車子已經走到山腰上，一盤又一盤地在步步升高。路兩旁長滿了奇花異草，有的像成串的珍珠，有的像紅色的小燈籠，有的像藍的吊鐘，有的像金黃的大喇叭……它們用自己的美色和幽香列隊在路的兩旁向客人們熱情的打招呼。一個獵人從深林裡走出來了，長槍上掛著飛禽，身後跟一隻獵犬。眼前的景色在遊客心裡引起清新的感覺，一個又一個生動鮮明的印象連成了彩色的連環。但是，湖在哪裡？

「我們在繞著她走呢。」迎接我們的那位同志回答。

車子轉到了山頂，從司機座位上發出了一聲：「看！」

呵，鏡泊湖，從叢林的綠隙裡我看到了你漫長的銀光閃閃的腰身！你引領著汽車向它的終點疾馳，又好似望到了親人，熱情地追在車子後面，我的視覺，我的嗅覺，我的心靈，完完全全地浸沈在鏡泊湖美妙的靈芬裡了。

一棟又一棟木頭房子，不同的式樣，不同的顏色，別致、新穎，彼此挨近著，或隔一條小路對望。裡面住著各種工作人員和他們的眷屬，還有科學家、作家、教授和名醫，他們來自北京、瀋陽、哈爾濱……他們要在這幽靜的湖邊，度過夏季最後的一段時光。

晚上，躺在床上，扭死電燈，湖光像靜女多情的眼波，從玻璃窗上射過來，沒有一聲蟲鳴，沒有半點波浪聲，清幽、神秘、朦朧，好似置身在童話裡一樣。第二天一早醒來，渾身舒暢，才知道自己就睡在她的溫柔清涼的環抱中。

踏著滿地朝陽走到她的身邊。小橋上有人在持竿垂釣，三五隻小船在等待著遊客。

向南望，向北望，一望無邊，從幽靜的水裡看扯連不斷的青山，聽不見蟬鳴，聽不見鳥聲，偶爾有一隻魚鷹箭頭似的帶著朝曦從半空裡直射到水面上來。站在湖邊上，望著四周險峻的峰巒，清澈幽深的湖水，想像一百年前，火山著魔似的突然一聲震天巨響，地心裡的水洶湧而出。「高峽出平湖」！她縱身在海拔三百五十米的高處，像一個美人，舒展地橫陳著她長長的玉體。她心懷幽深，姿態天然，隱藏在這幽僻處，顧影自憐。是不是怕擾亂了她的清靜，時在夏季，鳥不叫，蟬不鳴，蟲也無聲。

小徑上有稀疏的人影，有大人，有小孩，見了面很自然地點點頭，站住談上幾句，就像老朋友重逢。從深林裡走出來一群孩子，手裡拿著各式各樣的菌子，有的黃黃的像麵包，有的紅紅的像一柄小傘，八十多歲的老人也像大自然的一個孩子，拄著手杖，手裡擎著一朵萬年青，像得了至寶似的得意地向人誇耀。這湖是個寶湖。她養育著鱉花、湖鯽、紅尾魚⋯⋯吃一口，保管你一生忘不了牠的鮮美。她可以發出大量的電，她可以把千條萬條木材輪送到廣大的世界裡去。這山也是寶山。水獺、狐狸、豹子⋯⋯說

不盡的異獸就以它為家，一圈大電網，把它們擋在青山深處。幸運的人到森林中，可以撿回「參」孩子、黃芩……，這一類的藥材到處都有。大好湖山，是全國稀有的勝地，也是名貴物品的出產地。

在淡淡的夕陽下，一隻小汽艇載著我們向湖的上游駛去。湖面上水波不興，船像在一面玻璃上滑行。粼粼水波，像絲絲網上的細紋，光滑嫩綠。往遠外望，顏色一點深似一點，漸漸地變成了深碧。仰望天空，雲片悠然地在移動，低視湖心，另有一個天，雲影在徘徊。兩岸的峰巒倒立在湖裡，一色青青，情意繾綣的伴送著遊人。眼看到了盡頭了，轉一個彎，又是同樣的山，同樣的水，真想她來點變化呵，可是走過南北一百二十里，仍然是同樣手姿。真是山外青山湖外湖。比起波浪洶湧的洞庭湖來，鏡泊湖是平靜安詳的。比起太湖的浩渺渾圓來，鏡泊湖太像水波不興的一條大江。大明湖和她相比，不過是一池清水，西湖和她相比，一個像「春山低秀、秋水凝眸」的美艷少婦，一個像樸素自然、貞靜自守的處子。鏡泊湖，沒有半點人工氣，她所有的佳勝都是自己所具有的。岸上沒有一座廟，沒有什麼名勝古蹟，真有「猶恐脂粉污顏色」的意味。早晨，她可以給天仙當鏡子從事晨妝，晚上，她可以給月裡嫦娥照一照自己美麗的倩影。在炎夏的日子裡，如果神話裡的仙女到幽靜的湖邊來裸浴，保管沒有人抱走羅衫使她們再也回不到天上去。

兩岸山上，青翠欲流，樹木叢茂，鬱鬱蒼蒼。這全是解放以後植育的「幼林」，那原始森林的參天古木，敵僞時代，給日本侵略軍一把火燒得淨光！船，慢慢地走動著，微風輕輕地吹著，眞是像畫中遊。湖面上，一片一片的小球藻在小汽船沖動了的水波上微微地蕩漾，水裡的大魚，突然把牠龐大的脊背突出水面來使人驚呼。水產公司，撒下了網子，浮標長長的一串又一串。聽說昨天起網，一網就打到了二萬四千斤魚。想想看，如果是在夕陽的金光下，錦鱗閃閃，那景象該多美，多動人呵。

在湖左邊的山窩窩裡，突然出現了幾座瓦房，耀眼的紅，給古樸單調的大自然平添了無限景色。我們向司機同志發問：「這是什麼地方？」

「這是水電站。抗日聯軍曾經在這裡消滅過日本的一個守備隊。」這話使我深思。

使我想到，在哈爾濱參觀了兩次的「東北烈士紀念館」裡那些烈士的形象和戰鬥的生平；使我想到，在牡丹江，在休養所裡遇見過的那些抗日領袖人物，有的至今臉上還帶著抗戰時期留下的未癒合的傷口。湖山是美麗的，然而她是血洗過的，因爲當年這一帶經過不止一次的戰鬥，所以她的景色格外美麗，格外動人！

鏡泊湖上，也有八大名景，大孤山，小孤山，和長江裡同名的小山相彷彿。珍珠門，兩座圓突突的山，像兩顆水上明珠，船從當中走過。最著名的是湖北口的那個天然大瀑布──「吊水樓」。我從彩色照片上，從名畫家的畫上早已欣賞過她壯麗的面容。

鏡泊湖水從二十米的簸箕背上一傾而下，像一面水晶簾子，水落潭中，轟然作響，煙霧騰騰，濺起億萬顆珍珠。她的聲色不比廬山的瀑布差遜，雖然她的名聲還不太大。可惜我們到的時候，正在雨後，翻過一層山，有一道攔腰大水把人攔住，使你只能從綠樹叢中隱隱約約遙望著白茫茫的一點水影。是不是因為她太美麗了，自己不願意輕易以真面目示人？我們在山上停了五天，天天去探水，水勢無意消退，我們不能再等待了，只好懷著美中不足的遺憾，悵惘地辭別了鏡泊湖。這「吊水樓」也許她別有深情，故意在我們心上留下個「想頭」，希望我們下次重來。

臧克家（一九〇五～），山東諸城人，詩人。著有詩集《烙印》、《罪惡的黑手》、《泥土的歌》，短篇小說集《掛紅》，散文集《臧克家抒情散文選》等。並有《臧克家文集》行世。

桐廬行

柯靈

我生長在水鄉，水使我感到親切，如果我的性格裡有明快的成分，那是水給我的，那澄明透澈的水，淺綠的水。

我渡過很多次錢塘江，卻只是往來兩岸之間，沒有機會沿江看看。富春江早就給我許多幻想了，直到最近，才算了了這個無關緊要的心願。

對於這樣的旅行，最理想的應當坐木船，浮家泛宅，不計時日，迎曉風，送夕陽，看明月，一路從從容容地走去，覺得什麼地方好，就在那裡停泊，等興盡了再走。自然，在這樣動亂的時代，這只是一種遐想而已。這次到富春江，從杭州出發，行程只有一天，早去晚回，雇的是一艘小火輪。抗戰期間，從杭州到所謂「自由」區的屯溪，這是一條必經之路，舟楫往來，很熱鬧過一時；現在「曲終人不見，江上數峰青」，才還

了它原來的清靜。在目前這樣「聖明」的「盛世」，專程遊覽而去的，大概這還算是第一次。

論風景，富春江最好的地方在桐廬到嚴州之間，出名的七里瀧和嚴子陵釣台都在那一段；可是我們到了桐廬就折回了，沒有再上去。原因有兩種，時間限制是一種，主要的是因為那邊不太平，據說有強盜，一種無以為生、鋌而走險的「大國民」。安全第一，不去為上，自然這未免掃興，好比拜訪神交已久的朋友，到了門口沒法進去，到底緣慳一面。妙的是桐廬這扇大門著實有點氣派，雖然望門投止，也可以約略想像那「侯門似海」的光景。

從錢塘富春溯江而上，經富陽到桐廬，整整走了九小時，約莫有近二百里的水程。

清早啓碇，沐著襲人的涼意，上面是層雲飄忽的高空，下面是一江粼粼的清流，天連水，水連天，交接處迎面擋著一道屏風似的山影。——這的確是屏，不像山，動人的是那色彩，濃藍夾翠綠，深深淺淺，像用極細極細的工筆在淡青絹本上點出來的。這一路上去，目不暇接的是遠遠近近的山，明明暗暗的樹，潮平岸闊，風正帆輕，偶或在無窮的原野中出現臨河的小村小鎮，聽聽遙岸的人聲，也自有一種親切和喜悅。

過了富陽，因為連日陰雨，山上的積水順流而下，滿江是赭色的急湍。船行本是逆流，這一來走得更慢。時間太久了，不斷的「疲勞欣賞」漸漸使人感到單調，直到壁立

的桐君山在船頭出現，這才士氣大振，似乎發現了新大陸。

拿經歷來印證想像，過去這大半天所見的光景，跟我虛構的畫面至少有點不符。我想像中的富春江沒有這麼開闊，夾岸對峙著懸崖削壁，翠嶂青峰，另是一番深峻的氣象。看到桐君山，我才像是看到了夢中的舊相識。它巍然矗立，那麼陡峭，那麼莊嚴，似乎頗藐視我這個昂首驚喜的遊人。山上沒有什麼嶙峋的怪石，卻是雜樹蔥蘢，有一株不知名的花樹，衆醉獨醒，開得正在當令。綠雲掩映之間，山巓擎出幾間縹緲的屋子，有人正在窗前探首，向江心俯瞰。

船轉過山腳，天目溪從斜刺裡迎面而來，富春江是一片紺赭，而它卻是溶溶的碧流，兩種截然不同的顏色，在這裡分成兩半，形成稀有的奇景。

桐君山並不高，卻以地位和形勢取勝，兼有山和水的好處。背後是深谷，是綿延的山脈；前面極目無垠，原野如繡。而兩面臨水，腳底下就是那滔滔汩汩的大江；隔岸相望，兩江交叉處是桐廬的市塵一撮，另一面又是隔岸的青山。山頂的廟宇已經破殘不堪，從那漏空的斷壁，洞穿的飛檐，朱痕猶在的雕闌畫棟之間，到處嵌進了山，望得見水。廟後的一株石榴，寂寞中兀自開得絢爛，那耀眼的艷紅眞當得起「如火如荼」的形容，似乎也只有這樣的地方才配有它。站在山頂，居高臨下，看看那幽深雄奇的氣勢，我想起歷史，想起戰爭，想起我們的河山如此之美，而祖國偏又如此多難。在這次抗日

戰爭中，桐廬曾經幾度淪陷，緬想敵人立馬山頭，面對如此山川，而它的主人卻是一個堅忍的、不可征服的民族，我不知激動他的是一種怎樣的情感。

渡水過桐廬，從江邊拾級而上，我們在街上閒閒地蹓躂了一回，這是個江城，同時是個山城，所以高高地矗立在水上，像喜歡杭州的龍井一樣，我喜歡這個小城。好在小，比較整潔，有溫暖親切的感覺，令人嚮往豐樂和平、日長如年的歲月，不像有些小村小城，一接觸到就使人想起災難、貧窮、老死，想起我們民族的困厄。桐廬街道雖小，卻並無逼窄之感，道旁疏疏地種著街樹，這似乎是別的小城市中所不經見的。市街相當繁榮，有些房子正在建造。劫灰猶在，春意乍生，可以看出這個小城是相當富庶的。

臨江有一家旅館，兩面臨水。一位朋友曾經在那裡投宿，據說入夜倚窗，看山間明月，江上漁燈，有不可描摹的情趣。可惜我們沒有這個幸運。

數年來夢想的富春江，總算看過了。雖然連七里瀧和釣台的面也沒有見，可是到底逛了桐廬。這就夠了！單為爬一次桐君山，也算得此行不虛！人們艷說上游如何如何的山迴水曲引人入勝；如何如何的柳暗花明，奇峰突起，看了桐廬，我們的想像有了馳騁的依據，從這裡也可以得其一二，願將此留供低迴，作他日直溯上游時的印證吧。

柯靈（一九〇九～二〇〇〇），浙江紹興人，散文家、劇作家。著有散文集《望春草》、《市樓獨唱》、《柯靈散文選》，短篇小說集《掠影集》，電影劇本《不夜城》等。

初冬過三峽

蕭　乾

一

聽說船早晨十點從奉節入峽，九點多鐘我揣了一份乾糧爬上一道金屬小梯，站到船頂層的甲板上了。從那時候起，我就跟天、水以及兩岸的巉岩峭壁打成一片，一直佇立到天色昏暗，只聽得見成群的水鴨子在江面上啾啾私語，卻看不見牠們的時候，才回到艙裡。在初冬的江面裡吹了將近九個鐘頭，臉和手背都覺得有些麻木臃腫了，然而那是怎樣難忘的九個鐘頭啊！我一直都像是在變幻無窮的夢境裡，又像是在聽一闋奔放浩蕩的交響樂章：忽而嫵媚，忽而雄壯；忽而陰森逼人，忽而燦爛奪目。

整個大江有如一環環接起來的銀鏈，每一環四壁都是蔽天翳日的峰巒，中間各自形成一個獨特天地，有的橢圓如琵琶，有的長如梭。走進一環，回首只見浮雲襯著初冬的天空，自由自在地遊動，下面衆峰崢嶸，各不相讓，實在看不出船是怎樣硬從群山縫隙裡鑽過來的。往前看呢，山嵐瀰漫，重岩疊嶂，有的如筍如柱，直挿雲霄，有的像彩屛般森嚴大方地屹立在前，擋住去路。天又曉得船將怎樣從這些巨漢的腋下鑽出去。

那兩百公里的水程用文學作品來形容，正像是一齣情節驚險，故事曲折離奇的好戲，這一幕包管你猜不出下一幕的發展，文思如此之綿密，而又如此之突兀，它迫使你非一口氣看完不可。

出了三峽，我只有力氣說一句話：這眞是自然之大手筆。晚餐桌上，我們拿它比過密西西比河，也比過從阿爾卑斯山穿過的一段多瑙河，越比越覺得祖國河山的奇瑰，也越體會到我們的詩詞繪畫何以那樣俊拔奇偉，氣勢萬千。

二

沒到三峽以前，只把它想像成岩壁峭絕，不見天日。其實，太陽這個巧妙的照明師不但利用出峽入峽的當兒，不斷跟我們玩著捉迷藏，它還會在壁立千仞的幽谷裡，忽而

從峰與峰之間投進一道金晃晃的光柱，忽而它又躲進雲裡，透過薄雲垂下一匹輕紗。

早年讀書時候，對三峽的雲彩早就嚮往了，這次一見，果然是不平凡。過瞿塘峽，過巫峽，雲漸成朵，忽聚忽散，似天鵝群舞，在藍天上織出奇妙的圖案。有時候雲彩又呈一束束白色的飄帶，它似乎在用盡一切輕盈婀娜的姿態來襯托四周疊起的重嶺。

初入峽，頗有逛東嶽廟時候的森懍之感。四面八方都是些奇而醜的山神，朝自己撲奔而來。兩岸斑駁的岩石如巨獸伺伏，又似正在沈眠。山峰有的作蝙蝠展翅狀，有的如尖刀倒插，也有的似引頸欲鳴的雄雞，就好像一位魄力大、手藝高的巨人曾揮動千鈞巨斧，東砍西削，硬替大江斬出這道去路。岩身有的作絳紫色，有的灰白杏黃間雜。著名的「三排石」是淺灰帶黃，像煞三堵斷垣。仙女峰作杏黃色，峰形尖如手指，真是瑰麗動人。

儘管山坳裡樹上還累累掛著黃橙橙的廣柑，峰巔卻見了雪。大概只薄薄下了一層，經風一刮，遠望好像楞楞可見的肋骨。巫峽某峰，半腰橫掛著一道灰雲，顯得異常英俊。有的山上還有閃亮的瀑布，像銀絲帶般蜿蜒飄下。也有的雖然只不過是山縫兒裡淌下的一道澗流，可是在夕陽的映照下，卻也變成了金色的鏈子。

船剛到夔府峽，望到屹立中流的灩澦灘，就不能不領略到三峽水勢的險巇了。從那

以後，江面不斷出現這種攔路的礁石。勇敢的人們居然還給這些暗礁起下動聽的名字：如「頭珠石」、「二珠石」。這以外，江心還埋伏著無數險灘，名字也都蠻漂亮。過去不曉得多少生靈都葬身在那裡了。現在儘管江身狹窄如昔，卻安全得像個秩序井然的城市。江面每個暗礁上面都浮起紅色燈標，船每航到瓶口細頸處，門前掛著各種標記，那大概就相當於陸地上的交通警。水淺地方，必有白色的報航船，對來往船隻報告水位。傍晚，還有人駕船把江面一盞盞的紅燈點著，那使我憶起老北京的路燈。

每過險灘，從船舷俯瞰，江心總像有萬條蛟龍翻滾，漩渦團團，船身震撼。這時候，水面皺紋圓如銅錢，亂如海藻，恐怖如陷阱。為了避免擱淺，穿著救生衣的水手站在船頭的兩側，用一根紅藍相間的長篙不停地試著水位。只聽到風的呼嘯，船頭跟激流的沖撞，和水手報水位的喊聲。這當兒，駕駛台一定緊張得很了。

船一聲接一聲地響著汽笛，對面要是有船，也鳴笛示意。船跟船打了招呼，於是，山跟山也對語起來了，聲音遼遠而深沈，像是發自大地的肺腑。

三

最令人驚心動魄的是激流裡的木船。有的是出來打魚的，有的正把川江的橘麻往下游運。剽悍的船夫就駕著這種弱不禁風的木船，沿著嶙峋的巉岩，在江心跟洶湧的漩渦搏鬥。船身給風刮得傾斜了，浪花漫過了船頭，但是勇敢的槳手們還在勁風裡唱著號子歌。

這當兒，一聲汽笛，輪船眼看開過來了。木船趕緊朝江邊划。輪船駛過，在江裡翻滾的那一萬條蛟龍變成十萬條了，木船就像狂風中的荷瓣那樣橫過來倒過去地顛簸動蕩。不管怎樣，槳手們依舊唱著號子歌，逆流前進。他們征服三峽的方法雖然是古老過時的，然而他們畢竟還是征服者。

三峽的山水叫人驚服，更叫人驚服的是沿峽勞動人民征服自然，謀取生存的勇氣和本領。在那聳立的峭壁上，依稀可以辨出千百層細小石級，蜿蜒交錯，真是羊腸蟠道三十六迴。有時候重岩絕壁上垂下一道長達十幾丈的竹梯，遠望宛如什麼爬蟲在巉岩上蠕動。上面，白色的炊煙從一排排茅舍裡裊裊上升。用望遠鏡眺望，還可以看到屋簷下曬的柴禾、臘肉或漁具，旁邊的土丘大約就是他們的祖塋。峽裡還時常看見田壟和牲口

在只有老鷹才飛得到的絕岩上，古代的人們建起了高塔和寺廟。

船到南津關，岸上忽然出現了一片完全不同的景象：山麓下搭起一排新的木屋和白色的帳篷。這時候，一簇年輕小伙子正在籃球架子下面嘶嚷著，搶奪著。多麼熟稔的聲音啊！我聽到了築路工人鏗然的鐵鍬聲，也聽到更洪亮的炸石聲。趕緊借過望遠鏡來一望，鏡子裡出現了一張張充滿青春氣息的笑臉。多巧啊，電燈這當兒亮了。我看見高聳的鑽探機。

原來這是個重大的勘察基地，岸上的人們正是歷史奇蹟的創造者。他們征服自然的規模更大，辦法更高明了。他們正設計在三峽東邊把口的地方修建一座世界最大的水電站，一座可以照耀半個中國的水電站。三峽將從蜀道上一道險惡的關隘，變成為幸福的源泉。

山勢漸漸由奇偉而平凡了，船終於在蒼茫的暮色裡，安全出了峽。從此，漩渦消失了，兩岸的峭岩消失了，江面溫柔廣闊，酷似一片湖水。輪船轉彎時，襯著暮靄，船身在江面軋出千百道金色的田壟，又像有萬條龍睛魚在船尾並排追蹤。

江邊的漁船已經看不清楚了，天水交接處，疏疏朗朗只見幾根枯葦般的桅杆。天空昏暗得像一面積滿塵埃的鏡子，一隻蒼鷹此刻正兀自在那裡盤旋。牠像是在尋思著什

麼，又像是對這片山川雲物有所依戀。

一九五六年十一月十五日

蕭乾（一九一〇～一九九九），北京人，作家、記者、翻譯家。著有長篇小說《夢之谷》，通訊特寫集《人生採訪》，散文集《蕭乾散文特寫選》；譯作《好兵帥克》（雅·哈謝克）、《大偉人江奈生·魏爾德傳》（亨利·非爾丁）等。並有《蕭乾文集》行世。

畫山繡水

楊　朔

自從唐人寫了一句「桂林山水甲天下」的詩，多有人把它當作品評山水的論斷。殊不知原詩只是出力烘襯桂林山水的妙處，並非要褒貶天下山水。本來天下山水各有各的特殊風致，桂林山水那種清奇峭拔的神態，自然是絕世少有的。

尤其是從桂林到陽朔，一百六十里漓江水路，滿眼畫山繡水，更是大自然的千古傑作。瞧瞧那漓水，碧綠碧綠的，綠得像最醇的青梅名酒，看一眼也叫人心醉。再瞧瞧那沿江攢聚的怪石奇峰，峰峰都是瘦骨嶙嶙的，卻又那樣玲瓏剔透，千奇百怪，有的像大象在江邊飲水，有的像天馬騰空欲飛，隨著你的想像，可以變幻成各種各樣神奇的物件。這種奇景，古往今來，不知有多少詩人畫師，想要用詩句、用彩筆描繪出來，到底誰又能描繪得出那山水的精髓？

憑著我一枝鈍筆，更無法替山水傳神，原諒我不在這方面多費筆墨，有點東西卻特別觸動我的心靈。我也算遊歷過不少名山大川，從來卻沒見過一座山，這樣凝結著人民的生活感情；沒有過一條水，這樣泛濫著人民的智慧的想像，只有桂林山水。

如果你不嫌煩，且請閉上眼，隨我從桂林到陽朔去神遊一番，看個究竟。最好是坐一隻竹篷小船，正是順水，船穩，艙裡又明亮，一路山光水色，緊圍著你。假使你的眼福好，趕上天氣晴朗，水面平得像玻璃，滿江就會畫著一片一片淡墨色的山影，暈糊糊的，使人恍惚沈進最恬靜的夢境裡去。

這種夢境往往要被頑皮的魚鷹攪破的。江面上不斷漂著靈巧的小竹筏子，老漁翁戴著尖頂竹笠，安閒地倚著魚簍抽煙。竹筏子的梢上停著幾隻魚鷹，神氣有點遲鈍，忽然間會變得異常機靈，抖著翅膀撲進水裡去，山影一時都攪碎了。一轉眼，魚鷹又浮出水面，長嘴裡咬著條銀色細鱗的鱅子魚，咕嘟地吞下去。這時漁翁站起身伸出竹篙，挑上魚鷹，一捏牠的長脖子，那魚便吐進竹簍裡去。你也許會想：魚鷹真乖，竟不把魚吞進肚子裡去。不是不吞，是牠脖子上套了個環兒，吞不下去。

可是你千萬不能一味貪看這類有趣的事兒，怠慢了眼前的船家。他們才是漓江上生活的寶庫。那船家或許是位手腳健壯的壯族婦女，或許是位兩鬢花白的老人。不管是誰，心胸裡都貯藏著無數迷人的故事，好似地下的一股暗水，只要戳個小洞，就要噴濺出來。

你不妨這樣問一句：「這一帶的山真絕啊，都有個名兒沒有？」那船家準會說：

「怎麼沒有？每個名兒還都有來歷呢。」

這以後，橫豎是下水船，比較消閒，熱心腸的船家必然會指點著江山，一路告訴你那些山的來歷：什麼象鼻山、鬥雞山、磨米山、螺蜥山……大半是由山的形狀得到名字。譬如磨米山頭有塊岩石，一看就是個勤勞的婦女歪著身子在磨米，十分逼真。有的山不但象形，還流傳著色彩極濃的神話故事。

迎面來了另一座怪山，臨江是極陡的懸崖，船說那叫父子岩。懸崖上不見近似人的形象，爲什麼叫父子岩，就難懂了。你耐心點，且聽船家說吧。

船家輕輕搖著櫓，會告訴你說：古時候有父子二人，姓龍，手藝巧，最會造船，造的船裝得多，走起來跟箭一樣快。不料圩子上一個萬員外看中了，死逼著龍家父子連夜替他趕造一條大船，準備把當地糧米都搜括起來，到合浦去換珠子，好獻給皇帝買官做。糧米運空了，豈不要鬧飢荒，餓死人麼？龍家父子不肯幹，藏到這兒的岩洞裡，又缺吃的，最後餓死了。父子岩就這樣得了名，到如今大家還記著他們的義氣……前面再走一段水路，下幾個險灘，快到寡婆橋了，也有個故事……

究竟從哪年哪代傳下來這麼多故事，誰也說不清。反正都說早年有這樣個善心的老婆婆，多年守寡，靠著種地打草鞋，一輩子積攢幾個錢。她見來往行人從江邊過，山路

險，艱難得很，便拿出錢，請人貼著江邊修一座橋。修著修著，一發山水，沖垮了，幾年也修不成。可巧歌仙劉三姐路過這兒，敬重寡婆婆心地善良，一面唱歌，唱得人們忘記疲乏，一鼓氣把橋修起來。劉三姐展開歌扇，搧了幾搧，那橋一眨眼變成石頭的，永久也不壞。

……前邊那不就是寡婆橋？你看臨江拱起一道石岩，下頭排著幾個岩洞，乍一看，真像橋呢？岩上長滿綠盈盈的桉樹、杉樹、鳳尾竹，清風一吹，蕭蕭颯颯的，想是劉三姐留下的裊裊的歌音吧？

船到這兒，漸漸接近陽朔境界，江上的景色越發奇麗。兩岸都是懸崖峭壁，累累垂垂的石乳一直浸到江水裡去，像蓮花，像海棠葉兒，像一掛一掛的葡萄，也像仙人騎鶴，樂手吹簫……說不定你忘記自己是在灕江上了呢！覺得自己好像走進一座極珍貴的美術館，到處陳列著精美無比的石頭雕刻。可不是嘛，右首山頂那塊石頭，簡直是個妙手雕成的石人，穿著長袍，正在側著頭往北瞭望。下邊有個婦人，背著娃娃，叫做望夫石。不待你問，船家又該對你說了：早年鬧災荒，有一對夫婦帶著小孩，背著點米，往桂林逃荒。逃到這裡，米完了，孩子餓得哭，哭得夫婦心裡像刀絞似的。丈夫便爬上山頂，想瞭望瞭望桂林還有多遠，妻子又從下邊望著丈夫。剛巧在這一刻，一家人都死了，化成石頭。這是個神話，卻又是多麼痛苦的事實。

江山再美，誰知道曾經灑過多少人民斑斑點點的血淚。假如你聽見船家談起媳婦娘（新娘）岩的事情，你更能懂得我的意思。媳婦娘岩是陽朔境內風景絕妙的一處，雜亂的岩石當中藏著個洞，黑黝黝的，洞裡是一潭深水。

船家指點著山岩，往往嘆息著說：「多可憐的媳婦娘啊！正當好年齡，長得又俊，已經把終身許給自己心愛的情郎了，誰料想一家大財主仗勢欺人，強逼著要娶她。那姑娘坐在花轎裡，思前想後，等走到岩石跟前，她叫花轎停下，要到岩石當中去拜神。一去，就跳到岩洞裡了。」

到這兒，你興許會說：「這都是以往的舊事了，現在生活變了樣兒，山也應該改改名兒，別盡說這類陰慘慘故事才好。」

為什麼要改名兒呢？就讓這極美的江山，永久刻下千百年來我們人民艱難苦恨的生活吧，這是值得引起我們的深思的。今後呢，人民在嶄新的生活裡，一定會隨著桂林山水千奇百怪的形態，展開他們豐富的想像，創造出新的神話，新的故事，你等著聽吧。

楊朔（一九一三～一九六八），山東蓬萊人，散文家。著有中篇小說《北線》，短篇小說集《北黑線》，長篇小說《三千里江山》，散文《東風第一枝》等。並有《楊朔文集》行世。

天池

劉白羽

古人云：「人在畫圖中」，我到天池就有這種感覺，彷彿自己落入深藍色湖面倒映著雪白冰峰的清澈、明麗的幻想之中了。這一天之內，我覺得風是藍的、陽光是藍的，連我這個人也都爲清冷的藍色所滲透了。

早晨，從公路轉入崎嶇山谷，盤旋上山。山上林木變化，分爲三段：山下開闊河床中，沖激著冰凌潺潺急流，在這裡，老榆成林，一株株形狀古怪，如蘇東坡所說：「如猛獸奇鬼，森然欲搏人」，到山腰卻是密層層的楊、柳、楓、槐，秋霜微染，枝頭萬葉如紅或黃的透明琉璃片，在陽光中閃爍搖曳，在這裡，天山雪水匯爲懸空而落的飛泉，在森然壁立的峽谷中一片濤聲滾滾，到了山頂則是一望無際的墨綠色挺立的雲杉，植物適應著溫度高低而變化，可見其山勢之陡峻了。

我走到山坡別墅，在灑滿陽光的陽台上坐下來，我的面前這時展開整個天池，這不像自然景色，而是一幅油畫。你看，這廣闊的湖面，為滿山雲杉映成一片深藍，這深藍湖面之上，又印上雪白的群山倒影。這時我才恍然我並未到山之極峰。你看，天池那裡，還有層層疊疊更高的白峰，人們告訴我最高一山，名叫博格達峰。這天池，顯然是更高更高天山的雪水在這裡匯集成湖。偶然一陣微風從空拂拂而來，吹皺一湖秋水，那鄰鄰波紋，摧動藍的、白的樹影山影，都微微顫動起來。同遊的人們都歡歡喜喜奔向天池邊去了，我倒希望一個人留在這陽光明亮的陽台上，沈醉於湖光山色之中，讓我靜靜的、細細的欣賞這幽美的風景。在我記憶裡面，這天池景色，也許可與瑞士的湖山比美，但當我沈靜深思著，把我自己完全融合在這山與水之中，我覺得天池別有她自己的風度，湛藍的湖水，雪白的群峰，密立的杉林，都顯示著深沈、高雅、端莊、幽靜。的確，天池是非常之美的。但，奇怪的是這裡並不是沒有遊人歡樂的喧嘩，也不是沒有呼嘯的樹聲和啁啾的鳥鳴，但這一切似乎都給這山和湖所吸沒了，卻使你靜得連一點聲音也聽不見，如果讓我用一個字來形容天池之美，那就是——靜。

從第一眼瞥見天池到和她告別，我一直沈默不語，我不願用一點聲音，來彈破這寧靜。但在寧靜之中卻似乎迴旋著一支無聲的樂曲，我不知它在哪兒？也許在天空，也許在湖面，也許在林中，也許在我心靈深處，「此時無聲勝有聲」。不過這樂曲不是莫扎

特，不是舒曼，而是貝多芬，只有貝多芬的深沈和雄渾，才和天池的風度相稱。是的，天池一日我的心情是凝靜的，這是我最珍愛的心境。山光湖色隨著日影的移動而變幻。

午餐後，睡了一會兒，一陣冷氣襲來，就像全身浴在冰山雪水之中。我悄悄起來，不願驚醒別人，獨自走到廊上，再次仔細觀察天池：雪峰與杉林、白與黑相映，格外分明，雪山後湧起的白雲給強烈陽光照得白銀一樣刺眼。在黑藍色湖與山的襯托下，一片金黃色的楊樹顯得特別明麗燦爛。我再看看我的前後左右，原來我所在的紅頂房屋就在雲杉密林之中。我身旁就聳立著一株株高大的雲杉，一株一株挨得很緊，而每棵樹都筆直細長衝向天空，向四周伸展著碧絨絨枝葉，綠色森然。太陽更向西轉，忽然，靜靜的天空飛捲著大團灰霧，而收斂的陽光使湖面變成黑色，震顫出長長的連漪。不知為何，我的心忽的緊皺起來，我不知道如果狂風吹來暴雨，如果大雪漫過長空，那時天池該會怎樣呢?!……幸好，日光很快又刺穿雲霧而下，湖光山色又變得一片清明，只不過從杉林中從湖面上襲來的清氣顯得有些寒意了。我們就趁此時際，離開天池下山。

山路崎嶇彎轉，車滑甚速。一路之上，聽著颯颯天風、潺潺冰泉，我默默冥想⋯⋯天池風景，是那樣寧靜而又變幻多姿，是那樣明朗而又飛揚飄緲，我覺得在天池這一天進入了一個夢的境界。待馳行到山下公路上回頭再望，博格達峰在哪裡呀？群峰掩映、暮靄迷茫，一切都沈入於朦朧的紫色煙霧，天池也在「夕陽明滅亂山中」了。

劉白羽（一九一六～），北京人，作家。著有短篇小說集《龍煙村紀事》，中篇小說《火光在前》，長篇小說《第二個太陽》，散文集《紅瑪瑙集》、《劉白羽散文選》等。

崑崙飛瀑

李若冰

我曾經漫遊過不少名山大川，但不知爲什麼那巍然屹立於祖國西部的崑崙山，總也牽掛在我的心頭，使我時常想著要回到它的身邊。

我至今弄不明白，到底什麼時候萌生了這種思戀之情。啊，人的感覺器官是這樣奇特，也許第一眼的印象非常重要，以致影響此後的記憶和感情。我回想二十六年前，當我第一次和野外勘探者，踏入人跡罕至的柴達木，遠遠看到崑崙山的時候，它整個兒被飄流的雲霧縈繞著，帶著莫測高深的神秘風韻，只有綿綿蜿蜒而時隱時現的巒峰，在天空勾勒出了一線偉麗磅礴的輪廓。其實，等你靠近了才會發現，它是那麼眨巴著烏黑晶亮的眼睛，祖露著寬闊豐潤的胸脯，以其堅韌剛健的手姿，挺立在荒古大漠上。尤其在墨黑的夜晚，當你在沙漠裡奔跑了一天，困臥在它身邊的時候，彷彿覺得有雙無形的強

大手臂環抱著你，撫慰著你，促使你安穩地而甜蜜地睡去。其時，你在朦朧中也會感覺到崑崙山的倩影，像安睡在它溫馨的懷抱裡。

但是，當我再度看見崑崙山的時候，卻感到過去對它了解得很少。這次，我來到這裡，正是高原八月，天氣涼爽極了。我和旅伴心情興奮，一出格爾木城，就直往前面走去。沿途，我看到這荒涼無邊的大戈壁，雖然仍有十年浩劫的痕跡，但已有新開墾的黑沃沃的農田，和將要收割的金黃的小麥。再往前走，那一叢叢自然生成的濃密的檉柳，舒展著頎長嫩綠的枝葉，散發出淡淡的清香。戈壁一見到綠色，就有了生機，各色的鳥兒歡叫著。那乖巧的雲雀群，鼓翅在高空上下撲旋，唱著自由快樂的歌，一直陪伴著我們，飛上崑崙山。

等剛走到崑崙腳下，我的旅伴就感慨萬端，喘著氣說：

「崑崙山呵，是大戈壁生命的淵藪！」

我驚異了，他的詩情竟來得這般快當。

「你看見了麼，山上水電站的小屋子？」

我抬頭望去，首先進入眼簾的是一條嶙峋層疊的深谷，而山口凜然坐臥著一尊像猛獸似的山頭，虎視眈眈地察看著過往的行客。只在穿過它的視線，繞了一大圈，我才看清幾根凌空飛架的天線，通往嵌在高峽中間的小屋裡。我們一邊往上爬，一邊耳旁傳來

隆隆的吼聲，這莫不是水電站機輪的運轉聲麼！此刻，在谷口聽起來，顯得異常高亢洪亮，有種撼天動地的氣勢。與此同時，我還隱約分辨出一絲彷彿從崑崙心窩裡飛彈出來的音響，其聲如行雲流水，朗朗悅耳，和機輪的轟鳴聲糅合一起，迴蕩著一種更其攝人魂魄的旋律。

我們越往山上走，越覺得呼吸急促，氣不夠用。而且風也越來越狂，有時不得不背轉身倒走。等爬上深谷裡的水電站營地，才算緩了口氣。我們先遇見一位姓郝的陝北綏德漢子，長得高大健壯，是水電站負責人。還有一位長得瘦削結實的老王，是專管水務的。他倆臉龐都像久經酷風寒霜洗煉過，閃射著褐紅透亮的色澤，並肩站在崑崙狂風中，猶如兩根鐵柱子似的。我開口便說：

「你們這裡的風可真夠厲害！」

「風季早過啦！」老郝嗬嗬笑著說：「如果你們趕冬月或春上來，那才真叫飛砂走石，風刮得人連路也看不見，身子也站不定，栽楞爬坡的。這裡是崑崙山的風洞嘛！」

我這才察覺到，我們已置身於崑崙山一條罕見的幽深的大峽谷中，抬眼回望，兩邊石山高高聳立，直插雲天。周圍懸崖倒掛，絕壁陡峭，既看不透前頭的邊緣，又摸不清後面的底細，儼然是條深奧狹長的天然風道。我簡直難以想像，人們怎樣在這陡壁險境裡造就了這座水電站？難道他們是倒栽蔥式的在空中施工麼？噢，我猜得還有點門道。

據說，那些來自青藏高原的漢、回、撒拉族兄弟和支邊青年們，正像山鷹般飛身登上懸崖，用繩子把自己吊起，在峭壁上勘察測量，正是在半空中搭起腳手架，一步步攀援而上，給大壩噴水灌漿。他們就是這樣在無比艱險的峽谷裡，在不同的窄狹的工作面上，一任狂風飛砂的撲打，一任嚴寒酷暑的煎熬，開挖著導流、沖刷洞，搬運著笨重的閘門機件，安裝著電器儀表……

這一陣兒，我們已走上四十八米高的薄拱壩。忽然，眼前湧現出了一泓碧綠如鏡的大湖。呵，應該叫它作天湖，因為它竟奇蹟般漂流在這遠離人間的高峽裡。天湖呵天湖，你是這樣恬靜地輕蕩著漣漪，這樣溫存地拂動著浪花，清澈得照得見天上的飛霞，碧綠得映現著崑崙雪峰的影子，致使不遠千里來到你湖畔的行客，依依不捨，流連忘返。

還是老郝提醒了我們：「這座水庫容量二萬四千萬立方米，是崑崙山雪水匯集成的。」

「那深山裡還有不少條河吧？」

「嗯，上游有清水河、雪水河、乾溝河。離這不遠四十里，還有個崑崙橋，肚子很大，也在峽谷裡，如果能早些開發利用，電容量冒估也達一億多千瓦！」

「呵呵，你們這兒的前景很樂觀哪！」

「我們如今是有多少水，發多少電，滿發是九千千瓦。」他矜持地笑了笑，卻轉過了話題：「你們到這裡來還適應吧？」

我說：「適應，才上來有些氣喘。」

老郝立即快活起來：「這兒海拔三千米以上，目前是中國第一座最高的水電站！」

噢，中國最高的第一座水電站！我從他們談吐裡曉得，這座水電站從設計到投產，時間竟拖沓了二十年之久。站在崑崙水電站身旁，我感到格外激動，也格外惋惜！如果不是「四害」橫行，貽誤了那十年春華，那十年光陰，這座水電站不是會早些出現在崑崙山上麼？那麼，在中國許多富饒的高山峻嶺之上，不是還會出現比這座更高更漂亮的第二座、第三座水電站？我想，一定會的。就在這崑崙深山中，不是還潛藏著個肚兒挺大的崑崙橋，早在等候著有識之士去開發麼！我和旅伴們不由得歡呼起來。

就在我們沿著水波粼粼的湖邊漫步，穿過壩頭那間小屋子的時候，有種扣人心扉的聲音，一直在我耳邊鳴響。這時，我驚疑地掉轉身，循聲望去，驀地只見在寬闊的大壩前面，深谷裡白雲翻捲，水煙升騰，一條飛銀吐珠似的瀑布，發出忽忽的喧響，急速地翻捲滾動，直落萬丈谷底。飛流蕩漾的瀑布，彷彿撥弄著巨大雪白的豎琴，悠然在水雲浪花中旋舞，歡奏著噴薄激情的英雄交響樂。起初，我們進山時，遠遠看不到瀑布，只聽見隱約的嘩嘩聲，輕柔的汩汩聲，而此刻身在瀑布面前，它的聲韻是這般豪邁奔放，

這般壯懷激烈，好像崑崙山裡埋伏著千軍萬馬，正在浩浩蕩蕩地疾行，向著廣袤的大漠挺進似的。多麼宏偉壯觀的崑崙飛瀑，多麼攝人魂魄的崑崙飛瀑呵！

我們在歡騰的飛瀑聲中，轉彎下了條大坡，走進靠山的電氣運行控制室。瞬間，喧鬧的瀑布聲隱去，代之以靜謐肅穆的氣氛。這間大大的控制室是現代裝置，在這裡工作的同志似乎很輕鬆，也很悠閒。隨即，我也發現，這兒每個人的眼睛卻異乎尋常的專注忙碌，手腳也出乎尋常的敏捷麻利。這裡管水電，這裡一舉一動，牽扯著水電站的生計，關乎著山下格爾木城的命脈，而且維繫著戈壁農田、工礦和草原的興衰。我看見立在操縱台前，掌握水電命運的人，多是支邊的姑娘和小伙子們。他們毅然擺脫世俗的羈絆，長年在崑崙高山上生活，在荒寂的峽谷中戰鬥，使巍巍崑崙煥發出了新的生命，新的血液，新的光華。我想，應該稱頌他們是崑崙勇士，是可愛的崑崙山人！

從電氣控制室出來，我們迎面又看到了飛飄迷人的崑崙瀑布。也許因為距離太近，又看得見瀑布的底部，使我感到眼前如同矗立著一座晶瑩的萬仞雪峰，流水和雲天相連，噴濺著珠玉翡翠，閃爍著斑斕炫目的光點。我倏忽覺得，彷彿是嬌麗的雲雀、天鵝和仙鶴群集的長陣，是這樣瀟灑自如地飛蕩著，以氣蓋山河的流勢，凌空呼呼歡叫，旋即俯衝而下。轉眼間，它卻宛如莫高窟飛天肩披的長長的飄帶，飛落於幽深的谷底之後，霎時拍波擊浪，掀起狂濤巨浪，繼而在閃閃的霞光裡，哼著自由悠揚的歌，跌宕有

致地向大漠奔去。我被這飛瀑震懾了，被它瑰麗多姿的景象迷惑了。呵，這飛瀑來自何處？它莫不是從天宇裡傾瀉人間的金波銀流？它莫不是從崑崙胸脯裡噴湧的奶汁玉漿？

我翹望著崑崙飛瀑，心如潮湧。這飛瀑，發源於偉麗的崑崙深山裡，和無數條大小溪流相溶合，於是鑄就了一派勢不可擋的巨流，永無休止地流向戈壁荒漠，流向城鄉村鎮，流向八十年代的今天，流向斑斕透亮的明天。這飛瀑，始終鳴響著崑崙母親親暱的聲音，有時像訥訥的甜蜜的呼喚，有時像聲震寰宇的吶喊，它無疑是永恆的自然，執著的愛戀，生命的元素，它是這般源遠流長，無窮無盡，飛載千古。此時，我從飛騰不息的瀑布聲中，傾聽到了祖國大地心臟的激跳，也觸摸到了中華民族向前奮進的脈搏！

我站在崑崙飛瀑面前，思緒馳騁。我還清醒地意識到，我是這樣無限熱愛著自然的創造，然而也無比熱愛著創造的自然。此時此刻，我怎能不惦念這崑崙山英勇的開拓者，和那荒古大漠艱苦的勘探者。我想到，在中國的名山大川裡，飛蕩著不少聞名於世的瀑布。但是，沒有崑崙瀑布這麼吸引我，這麼使我留戀的了。這猶如博擊長空的海燕般的崑崙瀑布，正以無與倫比的滾滾洪流，穿過千溝萬壑，跨越千難萬險，向生活的大海奔去，向歷史的未來奔去。

崑崙飛瀑啊，我願意投身在你的懷抱中，化作你飛流裡的一隻雲雀，隨你飛去……

一九八〇年八月二十五日於格爾木

李若冰（一九二六～），陝西涇陽人，散文家。著有散文集《在勘探的道路上》、《旅途集》、《紅色的道路》、《柴達木手記》、《神泉日出》等。

九寨溝紀行

林　非

黃龍的水

　　已經聞名中國的黃龍美景，靜悄悄地藏在玉翠峰底下的峽谷裡。穿過一片蒼翠的松林，就可以看到涓涓的流水，從傾斜的乳黃色山坡上，隱隱約約地淌了過來。

　　這銀白色的水流，淌得這麼緩慢和細微，雖然分成了幾股支脈，卻也遮不住那黃色的山岩。我往山頂望去，只見這一長條乳黃色的山坡，莽莽蒼蒼地夾在鬱鬱葱葱郁葱葱的山谷中間，夾在飄飄蕩蕩的雲霧底下，簡直看不到盡頭。聽一位來此重遊的旅伴說，水勢旺盛的時候，一股激流像從天而降，在山岩上迸出的浪花，紛紛濺在人們的身上，

真夠雄奇的。只怪自己沒有碰上這樣的機緣，搖了搖頭，沿著搭在山岩旁邊的棧橋，穿過一叢叢的杜鵑樹，張望著枝頭盛開的紅花，往山頂攀去。

走不多遠，在一棵碩大的紅樺樹底下，瞧見了一個綠色的水塘，真像綠寶石那樣地熠熠閃光。走近岸邊，俯著身子細細地瞧，這水又變得沒有任何顏色了，竟像陽光底下的空氣那樣，清澈、透明和稀薄。池塘底部那淺灰色的岩石，像滿地的積雪，像天空的烏雲，可是這一泓在微風裡輕輕蕩漾的池水，卻為何凝成了如此迷人的綠色？卻為何綠得那樣令人心醉？對岸的一排沙柳樹和背後滿山滿坡的青松林，把那半邊的綠水，映照得更濃郁，更深沈，更使人遐想著童話般的世界。

快坐下來吧，伴著頭頂上縹紗的雲，迎著山谷裡呼嘯的風，將這碧綠的水，好好看個夠。我曾雲遊過杭州的西湖，我也曾雲遊過烏魯木齊的天池，在那裡我都曾一唱三嘆，留連忘返，然而只有在這布滿石灰華的黃龍，我才頭一回看到了綠得閃閃發光的水。這樣迷人的色彩和光澤，怎麼能不讓人幻想著去創造美麗的生活呢？

從幾千里外跋涉而來，冒著從懸崖上掉進岷江的危險，終於見到澄清和碧綠的水，實在是太值得了，實在是不虛此行啊。人多麼應該鑑賞山山水水的美景，用這些純潔、明朗和神奇的印象，譜寫出自己生命的樂曲，使這些樂曲也變得美好、豐滿和崇高，這樣才無愧於自己所徜徉的大自然。

聽說在這十五華里長的山坡上，布滿了三千四百多塊色彩鮮艷的水塘，總得都將它們尋覓個遍，於是我默默地往前走去，在一座深壑的頂部，竟瞧見十多個水池，曲曲折折地毗連在一起，太像那高矮相接的梯田了。每一塊水塘，幾乎都不會超過半畝地的面積。這四周的田埂，自然不是由農人所築，而是溪水裡的石灰華，隨著自己汩汩的流淌，天長日久地凝固而成，顯得十分光滑和潔淨，像一座座亮晶晶的堤壩，這鬼斧神工的力量，真令人嘆服。

不過更使我驚奇的，還是這些池塘都在閃爍著繽紛的色彩。同樣都是從山頂流下的溪水，為什麼有的是一片淺藍，有的是一片墨綠？在黛色的池塘旁邊，竟又是赭黃色的水和另一片淡紅色的鏡面？沈落在池底的樹枝和樹葉，都像被裹上了一層層茸茸的雪花，分明變成了海底的珊瑚。

我坐在石凳上，望著這變幻無窮的色彩，真不想再往前走了。短短的半日遊程，哪兒看得完這幾千塊奇妙的水塘？還是靜靜地坐在這兒，仔仔細細地玩味和揣摩一番，如果能夠將這迷人的美景，纖毫不差地搬進自己的心坎，我的生命不是可以變得十分絢麗和完美嗎？我真想在這充滿了色彩的水邊，永遠地徜徉下去。

比起黃龍這一方方小巧玲瓏的水塘，九寨溝的一百零八個湖泊，都顯得浩淼和寥廓。如果說黃龍是由鬼斧神工雕成的精緻盆景，那麼九寨溝就是大自然本身渾厚涵茫和無比美麗的表現。那一片碧綠澄澈的水，汪洋恣肆，十分壯觀，正是憑著它雄奇而又秀美的姿勢，才襯出了群峰的挺拔和天空的高遠。那一朵朵翱翔的白雲，那一株株突兀的大樹，那一簇簇鮮艷的野花，掉在多少湛藍的湖泊裡，留下了深沈而又縹緲的痕跡。

那透迤相連的樹正群海，是多麼迷人的去處，沿著它綿延十餘華里的長堤，一汪汪都是深藍色的流水，有時被山巒掩映得幽深的，泛出了暗沈沈的光；有時從一排排柳樹頂端瀉下的日光，又將它照成柔嫩的綠色。瞧這波光粼粼，濃淡輝映，像是誰在調色板上跳起了輕盈的舞蹈。河灘上紅黃相間的野花，又給這蔚藍色的湖泊鑲上了綴邊。在這雲蒸霞蔚的氤氳中，真使人目迷五色，像是飛進了一種無限神秘的境界。正陷入美妙的幻想時，從山坳裡垂下的瀑布，白花花的，轟隆隆的，猛的把我驚醒了，又細細地品味起這變化無窮的景色來。

往前走不多遠，我瞧見了更寬闊的犀牛海。好多從香港前來的男女青年，正在這碧

藍的水面上駕舟航行，歡聲和笑語在湖面上升騰，頃刻間就融在鳥聲與風聲裡。聽河灘上幾個香港的小伙子聊天，說是老困在高樓大廈的包圍中，吸不到新鮮的空氣，瞧不見廣闊無垠的土地，瞧不見山水水和葱蘢的樹木，從彈丸之地的小島，來到這九寨溝的美景中，簡直太使人陶醉了，說著話他們就唱出了喜悅的歌。

有個在上海留學的美國青年，操著一口流利的北京話告訴我，他幾乎遊遍了北美洲有名的湖泊，卻還沒有找見過這樣湛藍的水。他神往地眨著一雙大眼，藏在眼眶裡那一對碧藍的瞳仁，閃爍出一陣多麼熱烈的光芒。這些遊人們自然都要回到大城市裡去的，不過我深信他們必定會將這山壑和湖泊的美，深藏在自己心裡，並且喚醒和鼓舞自己去醫治現代大都市的病症：污染、噪音、人口擁擠、缺乏陽光和樹木。怎麼能夠在現代的大城市裡，也聽到清脆的鳥聲，也看到明亮的湖泊，也在密密的大森林裡徘徊？如果每個旅遊者都能從九寨溝帶回這樣的啟示，也許會成為全世界許多大城市的福音吧。

我繼續走到了諾日朗瀑布，只見那數不清的銀練，有粗有細，有濃有淡，從一株株杉樹背後的山崖頂上飛騰而來，沿著陡立的峭壁，往布滿了沙柳樹的山溝裡瀉去。這一道道雪白的水光，有的紐結在一起，像一朵朵垂直的雲，有的分成不少支脈，像一把把寒光逼人的劍。峭壁上凹凸不平的岩石，彈出了一陣陣的水珠，像飛起紛紛揚揚的細雨，透過樹葉的陽光，落在朦朧的濃霧中，折射出彩虹的顏色。我戀戀不捨地走出叢

林，來到了一個分開的岔道旁邊，左側的則查窪溝，走到盡頭是浩蕩的長海，右側的日則溝，走到盡頭是蒼翠的藏馬龍河溝原始森林，聽說都得長途跋涉十七公里，才能夠分別抵達目的地。

今天已經走得很累了，我得在諾日朗瀑布底下找個住宿的地方，聽一夜風聲、雨聲和瀑布聲，等黎明時分聽到鳥聲的奏鳴曲，再沿著蓊鬱的山巒，去尋找湛藍的湖泊。

走向長海

在則查窪溝裡跋涉，真捨不得大步流星地走，道路兩旁一座座高聳的山巒，竟以世間最繽紛的色彩，給遊人貢獻出一幅幅美不勝收的油畫。山坳裡的松柏，替大自然塗上了蒼莽的底色，夾雜在四周的白楊和水杉，顯得分外的碧綠青蔥。小溪對岸的一叢叢楓樹，被懸崖上掉下的日光，映照得像一團團鮮紅的篝火。垂著枝葉的柳樹，用自己柔嫩的綠色，像唱出一支青春年華的歌，河灘上的蘆葦在微風裡颯颯地響，那一片淡黃色的根莖上，搖曳著白絨絨的花，竟像是緊貼在地面上的雲彩。

當我正看得心曠神怡時，忽然飛來一陣濃霧，將眼前一大片鮮艷的色彩，不由分說全遮掩了起來，山谷裡變成灰濛濛的，失去了豐盈的顏色，也失去了自己的影子，我站

立在飄蕩的濃霧裡面，猶豫著怎樣跨出自己的腳步，這時濃霧卻又飄散了，剩下的一團水氣，也趕緊往樹叢裡逃，立即變得無影無蹤。我抬頭望去，只見藍天麗日正映照著晶亮的峽谷。

一聲嘹亮的歌，也許是雲雀的鳴叫，卻找不見它的蹤影，只見一對山雞，拖著金黃色的長尾巴，在樹叢裡啁啾。一路上，山風呼嘯，白雲滾滾，像是禁不住要吟詠這神奇的山光水色。我踏著一路的岩石，來到了淺淺的季節海。為什麼從山崖裡流出的清水，淌過這平滑的河灘，就泛出了一陣陣的綠光呢？我伸出手臂，觸摸著水底的瀧灘，張望著一塊塊白色的石灰華，這兒沒有苔蘚，也沒有水草，正是它變出了碧綠的水流。

小小的五彩池更是奇妙了，一潭碧水，藏在幾棵松樹底下的窪池裡，映照著浮雲的白色，野花的紅顏和森林的墨黛，一起都在日光裡閃耀和旋轉，千變萬化，令人眩目。這裡流傳著一個美麗的藏族神話，說是身高四千多公尺的達戈山勇士，熱戀著也是頎長的沃洛色莫山女神，用風和雲打磨成一面寶鏡，送給她用來梳妝打扮。有一天，達戈去探望她，在激動和狂喜中，她慌張地跌落了手中的寶鏡，摔碎在山谷裡，成了一百零八個湖泊。我已經瞧見的不少湖泊，如果說是碩大的鏡子，那麼這明媚、鮮艷、秀麗和神奇的五彩池，真可以說是小小的玻璃碎片了，不過它同樣也都顯得如此的美，總因為是留下了女神絕世的容顏吧。

在前邊不遠的長海，比起這五彩池來，真是一座遼闊的湖泊。一汪青色的洪水，卻也平靜得像鏡面似的。往遠處望去，只見一片浩瀚，熠熠放光，對岸的山巒隱約可見，滿湖碧水那挺立著的峭壁旁邊，轉過自己寶石似的身軀，輕輕地流淌而去。假使能夠乘一葉扁舟，也在這綠水上折往背後的山峰，該是多麼令人神往，可惜湖裡空蕩蕩的，只好默默地站著，幻想著去攀登對岸的崇山峻嶺。

這圍住綠水的群峰，凝聚著一團團雪白的濃霧，漸漸籠住了樹，籠住了山，籠住了藍天，籠住了整個的湖泊，終於化成一陣細雨，在我頭頂飄揚起來。我撑著小傘，張望著岸邊一株挺立的柏樹。樹幹左側的枝葉都已枯萎，右邊卻還伸出了明亮的綠葉。傳說這是一位藏族獵人的化身，他為了拯救被惡龍劫走的少女，在搏鬥中被那惡龍抓斷了左邊的手臂。這充滿了正義感的勇士，忍著傷痛，朝朝暮暮站在長海邊，要跟惡龍決戰到底，面對著這傲岸的身軀，真讓人從心裡生出一種崇敬的情懷。

每一方的山水，都涵養著每一方人們的精神。我多麼想在壯麗的長海之濱，把它的美質和氣概也都領略個夠。

九寨溝原始森林

黎明，汽車從諾日朗瀑布出發時，仰望著暗藍色的天空裡，還可以找到幾顆孤獨的星星，在夏日的寒風裡閃爍。剛走到碧波浩蕩的鏡海邊上，突然從山巒的頂端，飛來陣陣的濃霧，遮住了湖泊，遮住了樹林，遮住了山嶺，遮住了眼前的一切。汽車像是在朵朵的白雲裡顛簸，快要抵達藏馬龍河溝的原始森林時，雲霧才散開了，只見峽谷兩邊的懸崖上，覆蓋著皚皚的白雪，陰沈沈的天空裡，又紛紛揚揚地飄起雪花來，多麼輕盈和柔情，掉在蒼翠的青松株上，頃刻間就將深綠色的山野，染成了一片銀白的世界。

吹來一陣凜冽的風，把雲霧和雪花都刮得乾乾淨淨，撥開頭頂上湛藍的天，露出了一團火球似的太陽。在清澈的陽光底下，我們這群旅遊者乘坐的汽車，終於到達了原始森林的邊緣。一簇簇參天的雲杉，搖晃著碧綠的枝椏和嫩葉，像是在歡迎遠方的客人。

穿過一行行白樺樹底下的小徑，我踏著白雪，踏著青苔，踏著飄落的樹葉，踏著鋒利的岩石，走進了密密的森林。我站在高高的雲杉樹底下，撫摸著被熊貓啃光了葉子的箭竹，想透過蓊鬱的樹叢，尋覓天空裡的日光和雲彩，卻無法找見它們完整的影子。當我低下頭，想尋覓同來的旅伴時，卻也找不見他們的蹤影，不知道究竟躲在哪兒了。

在這無邊無際的原始森林裡，只聽到呼嘯的風聲，簌簌的樹葉聲，卻聽不到人聲，瞧不見人影，也找不到很想瞧見的熊貓，只剩下我獨自一人，悄悄地漫步。我在城市裡生活了幾十年，不管走到什麼地方，總是瞧見人擠著人，中國的人口實在膨脹得太厲害了，像九寨溝這樣安靜的地方，真是很不容易找見的。我多麼想在這兒長久地坐著，多聞一下峽谷裡野草和樹木的芬芳，多聞一下清香和純潔的空氣，好把塵世的紛擾和混雜的噪音，一股腦兒都暫時忘卻了。

這高山上的原始森林，真是個變化無窮的地方，我剛才還從樹葉的縫隙裡，看到掉落的一縷縷陽光，一會兒卻又烏雲密布，濃霧滾滾，像是夜幕降臨了，樹林裡幽暗得真有點兒令人害怕，能在這兒露宿過夜嗎？正在驚懼中間，四周卻漸漸明亮了起來，原來是飄著一片片的雪花，還夾著霰粒，颯颯的，啪啪的，打在紅樺樹上，打在我臉頰上。

我正想躲避時，太陽光亮晶晶的，像多少璀璨的珍珠和瑪瑙，在閃閃地發亮。

我想起了一路上見到的淘金者，想起了世界上有多少人在貪婪地謀求財富和權勢，不知道他們可有功夫在大自然中徜徉？而且在山光水色中雲遊之後，會不會得到足夠的樂趣，多少淨化一點自己的精神？人類究竟應該怎樣在大自然的懷抱裡，在紛紜複雜的社會生活裡，讓整個世界變得更美好呢？如果不是這樣的話，活著又有什麼意義呢？

當我正在冥想時，幾隻雲雀衝上了天空，迎著明媚的陽光，清脆和嘹亮地鳴叫著，

打斷了我隨意的思索，於是我坐在林間的空地上，盡情地品味起大自然神秘的氣息來。

五花海和珍珠灘

從藏馬龍河溝原始森林回來的路上，我終於瞧見了五花海的美景。清晨路過的時候，早就聞名的這一片湖泊，被滿天的雲霧籠罩著，還未曾露出自己絕代佳人似的容顏。

為什麼從這一汪迷人的碧波裡，竟泛出了湛藍的漣漪？像一粒粒璀璨的寶石，像一塊塊藍得發亮的天空，給寧靜和純潔的碧波，抹上了多少神奇的色彩。在蕩漾的微風裡，我仔細地往湖面看去，只見那澄清的碧波，竟是深一層，淺一層，濃一塊，淡一塊，真正是千姿萬態。而在這明澈的碧波底下，一株株躺著的樹椏，像是許多雪白的珊瑚，訴說著大海裡的童話故事。在這一串串珊瑚頂上，晃動著紫色的光點，粉紅色的雲霞和鵝黃色的樹影。為什麼在五花海裡，蘊藏著這麼多迷人的顏色呢？

當白雲飄過山巒的頂端，萬頃碧波中又浮動著乳白色的倒影，襯著這白茫茫的一片，旁邊的碧波顯得更明媚和鮮艷了。往遠處望去，對岸山坡上黃楊樹的倒影，在綠水中間輕輕搖蕩，一簇簇淺黃色的光影，縹緲而又朦朧，還有那一束束墨黛色的光柱，悄

悄地豎立在裡面，原來是一棵棵檟樹的倒影。這一團團藍色的光波，密密層層地凝聚在一起，竟像是從未見過的海市蜃樓，在藍天和白雲底下，不斷地變幻著色彩與光澤。

當太陽衝出雲團，在蔚藍的天頂露面時，立即像一團火球掉進了碧清的湖泊中，熾熱的火焰被撕得粉碎，閃爍出數不清的陣陣金光，有的像孔雀的翎毛，有的像火樹銀花，有的像滿天的星光。我曾神往過法國的印象派繪畫「日出印象」，驚嘆於莫內如此敏捷地捕捉住光和影瞬間的變化。比起「日出印象」淒清和迷茫的光影來，五花海的顏色簡直太豐富了，太濃郁了，像多少繪畫大師永遠都用不完的調色板，真是變幻無窮，神秘莫測。

當我離開五花海的時候，它已經變成了一幅充滿色彩的油畫，永遠懸掛我的心坎上了。如果有誰要問我，什麼叫做色彩的美？我就可以大徹大悟地告訴他，「你上九寨溝去看五花海吧！」

在五花海看完了大自然最美麗的色彩，我就與沖沖地走往珍珠灘。這一泓潔白和冰瑩的溪水，從岩石嶙峋的河灘上傾瀉而過，真像是一道光亮的長虹，從半空裡掉入了山谷中間，這寒氣逼人的白光，這砰訇震響的聲音，這急湍奔騰的雄姿，真使我有些蕭然起來。

從岩石間不住地濺出點點浪花，多麼像迸出了一顆顆玲瓏的珍珠。多少年輕的小伙

子和姑娘們，捲起褲管，提著皮鞋，光著腳在凜冽的珍珠灘上嬉鬧。我瞧著他們活潑的背影，走過了架在水上的棧橋，往山彎的背後信步而去。在這珍珠灘的背後，原來是一座挺立著的懸崖，於是嘩嘩的流水，紛紛在這兒爭奪著前進的路，飛快地越過崖頂，一起都跌落下來，聚成了一道道銀色的瀑布，有的像一面面折光的鏡子，有的像一張張晶亮的窗簾，有的像一根根瑪瑙的柱子，有的像一把把鋒利的長劍，透過這些明淨的水流，可以瞧見山洞裡一株幼嫩的青松，顯得分外的蒼翠。

這奔騰不息的瀑布，將自己全部的水流，都傾注在山腳下的幽潭裡，響起了一陣雄渾的轟鳴聲，像半空中打雷，像有人在敲鼓，像千萬塊岩石在崩塌和滾動。

不管這一切，珍珠灘的水流永遠在默默地傾瀉，它要躍出水潭，它要穿過山坳，只要還有一絲的力量，它就永遠要放射出珍珠般的光芒，它就永遠要不倦地流淌，珍珠灘真像是一位無比堅韌的壯士。任憑那團團圍住的山崖，也阻擋不住它遙遠的征程，我挺著胸膛，在心裡謳歌它這種偉大的精神。

林非（一九三一～），江蘇海門人，學者、作家。著有學術論述《治學沈思錄》、《魯迅和中國文化》等，散文集《訪美歸來》、《世事微言》、《岳陽樓遠眺》等。

一九八九年八月

王維的輞川

和　谷

只是未能登高一望，只緣身在車輞中，便看不出川流如輞的山水景致。這是王維的輞川，和谷只是一個匆匆過客。不見王維，王維卻無處不在。倒是奇怪於一個半官半隱的閒士，終未能遠離紅塵之外，留給後人的輞川，多少帶有點未曾掙脫人生之網的味道。

但誰能否認，有一條風光秀麗的川道，就藏在秦嶺北麓的褶皺間呢？叫做欹湖的一汪水，接納著由嶢關口流來的川河，兩岸山間的幾條小溪流也同時注入湖內。湖是流水的驛站，又是流水的集聚點，環湊淪連，交融匯合，構成一個車輞形狀。而後又曲曲彎彎，如同閒者散步的足跡，又像醉漢浪蕩的影子，蜿蜒流入象徵別愁離恨和肅殺蒼涼的灞水。

那麼，輞川又象徵什麼呢？是人閒桂花落，夜靜春山空，還是荊溪白石出，天寒紅葉稀？王維的「輞川二十詠」可以在古籍中去查閱，他的「輞川圖」空留有摹繪石刻，其葬身之地也只能靠當地文化人指點方位。篤信佛教的王維與輞川合為一個概念，這裡的趣味是詩是畫是隱是佛？

從嶢關口到飛雲山下的鹿苑寺，三十里清靜的山水，三十里淡雅的風光。疑是王維竊得一處江南的景色，置於這巍巍秦嶺浩浩原野之間。這裡距唐代的長安城數十里之遙，近山的驪山華清池為皇上妃子們所世襲擁有，輞川皆因稍微偏僻而成為雅士閒居之處。先前曾是宋之問的「藍田別墅」，後被王維買得，重新構築，點綴造景，便有了輞口莊、孟城坳、竹里館多處遊觀食宿之地。詩琴加悠閒，賦予輞川以永不褪色的恬淡和逸趣。

宋之問如何得來這方風水，史書沒見細說。史書只說宋之問在武后、中宗兩朝頗得寵幸，睿宗執政後他卻成了謫罪之人，發配嶺南。紅得發紫，就該到黑得如墨的時間了。所謂「藍田別墅」，想必是宋氏飛黃騰達之後的產物，怎麼又賣給王維，一則有了更好的遊玩消閒之所，二則怕是厄運當頭料理家當準備南行了，三則是後裔處理掉的。曾官至考功員外郎，諂事權勢，到頭來被貶欽州，末了落個賜死的悲慘下場。詩名頗高，多歌功頌德之作，文辭華靡，只能到了放逐途中才顯出感傷情緒。雁南飛至大庾嶺

而北回，詩人至此非但不能停滯，還要繼續南行到那荒遠之鄉。雁歸有期，詩人何日復歸？「鬢髮俄成素，丹心已作灰。何當首歸路，行剪故園菜」。官場榮辱無常，思鄉之情更切，宋氏是看破紅塵想著歸隱田園夢回他的「藍田別墅」麼？

「藍田別墅」卻不再姓宋，易主爲王維，成了王維的輞川。宋之問於輞川也是個匆匆過客麼？他留在唐詩選本中至今仍被人吟詠的已不見歌舞昇平之作，唯有放逐的切膚之吟與後世交談。原來，好行諂事的宋之問還是不乏人情與詩心的。當初如果少問朝政，看重「藍田別墅」，現在我們腳下的輞川也便不是王維的輞川而是宋之問的輞川了。好在王維畢竟與宋之問有過或多或少的關係，才使現在的過客在這冬雪過後的一個麗日於輞川敘說起他的人品詩品，他的興衰榮辱和他的結局。

這樣，輞川便又不那麼恬淡閒適，那麼充滿悠情逸趣。在人的生存方式中，果真是唯有隱逸才是高招麼？比起壯烈之士，隱者應爲弱者，但耐得寂寞與孤獨也同樣是強者之舉。沙場不比輞川，輞川不是沙場。沙場不比官場，戰術難及權術。王維的妙處在於半官半隱，難得一個半字，而永遠擁有了輞川。把道家的現世主義和儒家的積極觀點調和起來，成爲中庸的哲學，這是中國人所發現的最健全的生活理想麼？是王維在擁有財富、名譽、權力之後感到某些失意才寄情山水的麼？王維恐怕沒有完全逃避人類社會和人生，算不得第一流的隱士，但他的「輞川二十詠」，又絕對是主人的感悟，並非環境

的奴隸所作為。

輞川是王維的輞川，我輩只不過是輞川的匆匆過客。在王維謀過事的唐長安城那塊土地上，晚生一千年的我如今居住在那裡。為何不去海南闖世事，為何不守在城裡尋點賺錢的營生，不去卡拉OK，不去洋樓裡吃西餐，卻跑到這偏僻的輞川尋找王維閒聊。是有閒麼，是窮開心麼，說不清道不白。似乎覺得這輩子不來一趟輞川就缺乏什麼似的，每每聽說輞川就受不了一種誘惑。來會見一位詩書中的人，是替古人擔憂，還是為自己心緒的自在？按說，當一個人的名字半隱半顯，經濟在相當限度內尚稱充足時，應該活得頗逍遙。但完全無憂無慮的人是否存在，仍須置疑。過客來輞川採集清雅，所感所思，卻又添幾分惆悵，幾分幽怨。

有人評述道，王維的詩畫藝術成就很大，但他逃避現實，大多作品描繪的是上層階級的閒情逸趣，而缺乏深刻的社會內容。過客只是覺得王維的輞川不失為一種人生的大境界。王維在隴西之行中吟詠過「關山正飛雪，烽火斷無煙」，在渭川田家描述過「田夫荷鋤至，相見語依依」，這與〈山居秋暝〉中所勾寫的「明月松間照，清泉石上流」，何曰高下？詩人的人生際遇使他能有怎樣一種無可指責的生存方式呢？這輞川的舊主人宋之問是王維的山西老鄉，一為上元進士，一為開元進士，王維是步宋氏後塵來長安謀事的。宋氏之遭際，王維該是清醒的。但王維也並非好命，安祿山叛軍陷長安時

曾受職，亂平後由給事中降爲太子中允。後來雖官至尚書右丞，但那段受驚落魄的日子王維能淡忘麼？晚年來輞川享受優游，仍亦官亦隱，想來也是很尷尬的。

王維擁有輞川，不等於王維的生命是逍遙自在的。王維仍不好活過。在唐代有名的私人大莊園中，司空圖的王官谷莊，裴度的午橋莊，李德裕的平泉莊，都不及王維的輞川莊在後世有名氣。名氣不等於一切。名氣抑或害人，這其中不都是嫉妒。王維的輞川再好，它不過還是置於現實世界和虛幻天堂之間。說是勝似天堂，終還不是天堂。天堂那麼好，世人仍願意滯留在人間久一些。過客所置身的輞川，只是一個地名，不知從何時開始已成爲鄉民世居之地。尚且落後的自然經濟形態，取代了唐朝的已經逝去了的富貴與閒適。從旅遊意義上，並未有向外界開放的設施。

就這樣，輞川荒蕪著，王維荒蕪著，這不僅是名勝古蹟意義的荒蕪。仍生長得很美很秀麗的是輞川的山水詩，長在輞河裡，長在冬樹的枝椏上，長在陽光與雲朵之間，長在過客腳下每一寸泥土中。要想找見王維別墅的遺址，只能依據前人的考證，從「輞川圖」上抄來標識，沿途去按圖索驥。藍田縣南去約十里，就是剛才路過的薛家村，處於輞川口外，王維的輞川莊據說就在附近，今日卻改姓薛了。屋舍，田陌，山林，炊煙，何處去覓王維的舊夢？兩岸的懸崖絕壁形成輞口，山迴路轉，過七里峽谷有一個叫閻村的地方。村東大山伏臥，即王維的華子岡。村西可望詩中的斤竹嶺，東南方的虎形崖爲

鹿柴，王維在那裡養過鹿。現在的這塊地方沒有鹿了，返景入深林，復照青苔上，沒有鹿就沒有養鹿人王維了。

過客東望華子岡，在這冬日的正午佇立成了裴迪。裴迪是王維最好的朋友，過客沒有資格做王維的好朋友。王維曾與裴迪浮舟往來，彈琴賦詩，嘯詠終日，互為唱和。裴迪唱一句「山翠拂人衣」，王維和一句「連山復秋色」，也許就在過客站立的地方，不過時節會較早些。現在輞水瘦了，不可以載舟，過客是乘四個輪子的轎子來的。若唱和一首絕句，也弄不明白平平仄仄的格律。新詩不講平仄，甚至沒有韻腳，倒是有一點相近也就是沒有標點符號。王維當初趁春日與裴迪過新昌里訪呂逸人不遇，寫詩極讚呂姓隱士閉戶著書的境界。新昌里在長安城內，也許現在的街巷位置是可以認識的。在城內做隱士，據說是可以稱為一流的，是因為身居塵囂而不染，比客觀上遠離鬧市尤難。

溯流而上見一村莊，借問村名，牧童回答說是何村。究竟是何村呢？村北與小苜蓿溝口之間有片半圓形的台地，如同半邊月亮，王維給它起的名字很好聽，叫茱萸片。是「遍挿茱萸少一人」的悠悠思鄉情凝成這半邊土月亮麼？君自故鄉來，應知故鄉事。過客的故鄉人不諳寒梅，只知岸畔上的迎春花該是含苞欲放了。故鄉也沒有紅豆，南國生紅豆，那血珠一樣圓潤鮮艷的莢果最相思，過客曾採擷不少，苦於送誰，只好為自己留作存念而漸漸散失了。渭城的朝雨還不到時令，春雪揚揚灑灑了一場足有半尺厚，可

不，這茱萸片的對面山間還雪跡瑩瑩，柳色還未睜開青青的芽眼。過客西來，王維也許

還是勸酒不捨，道不盡的故人情。

村西南一條鄉野小徑，說是王維的宮槐陌，蹄印轍跡卻是剛剛烙下的。陌上走過了

千年的日月。阡陌的盡頭，便是關上，一塊巨石雄峙村頭，後世人在石上築一小廟，即

王維的臨湖亭所在。關上村，就是王維山水詩中的孟城坳，傳說王維的胞弟王縉曾住在

這裡。《輞川集》中的頭一首詩就是〈孟城坳〉，王維作為新家搬至孟城坳，卻可嘆這

裡只有疏落的古木和枯萎的柳樹。過客思量，許是詩人的心疏落了，衰敗凋零的是一片

心境。自然界的草木由盛至衰，原本也是悲哀的事情。衰也可以轉盛，是麼？「來者復

為誰，空悲昔有人」。詩人在為自己的悲哀排解。也就是說，王維在這裡安家是暫時

的，以後來往的還不知是誰，前人擁有過盛景，詩人何以為昔人而悲呢？一千多年後的

過客來了，又何必去為王維的輞川而傷感？

是王維在為宋之問而發感嘆，荒蕪的孟城坳游動著宋氏客死異鄉的靈魂。宋氏的由

盛而衰由得寵到失意，是古來許多文人的命運。李林甫擅權，張九齡罷相，這使王維帶

著深刻的失望和憂慮退隱輞川的。「後之視之，亦猶今之視昔，悲夫！」空悲，乃之大

悲。潛隱於心底的痛苦，最為深沈。無法消釋的沈鬱和幽憤，永遠地種植在了孟城坳。

過客眼前的孟城坳，雪痕處處，然而陽光燦爛，麥芽已透出新綠，預示著一年的最後一

個季節即將過去，又一年的第一個季節已從地氣中泛了上來。

南坨北坨間的欹湖，在今日的關上村和支家灣之間。沒見大片的湖面，哪裡去尋泛舟湖上的王維？盛產大米的支家灣，竹子並未絕種，王維竹里館的竹子一直長到了今天。這片詩中的盛景，已被今人遷至西安。南大雁塔東側的春曉園，木屋被簇擁在竹篁中，幽徑從中穿過，只是難以碰到天上有月亮。幽深的一片密竹林子，獨坐一翁，彈琴復長嘯，是安閒自得麼？是塵慮皆空麼？人不知，月相照，想必是一種無可奈何的情形。生活在詩裡固然是美境，而生活本身並不都是詩畫。王維終究是作古了，就埋在前面的白家坪的台地間。王維是孝子，王維死後躺在母親墳墓邊上，完成了生與死的離合過程。過客沒找見墳西水邊的那方古石，聽說它表面光滑，四角的孔，是一切都逝去之後唯一不滅的遺物。

飛雲山上的鹿苑寺早逝去了。篤信佛教的王維把這裡的重巒疊嶂和滿山松柏留給了今人，這恐怕是好風水的緣故。河床改了道，釣魚台空懸著。乾涸的舊河床無水更無魚。王維的釣魚台不是姜太公的釣魚台，所以不被歷史所熟識。寺前的一株古老的文杏，是標識，是見證。文杏粗約五抱，樹幹的虯勁勝於冠的茂密，越冬的樹葉有幾片仍扎掙著滯留在枝梢上，舞成了幾隻蒼蒼的蝶。傳說文杏是王維手植，成了輞川不多見的代表性遺物。文杏活著，也許還可以耐過若干歲月。過客仰望著，眺望著，遙望著，也

是一種相望，文杏被望成了王維，望成了唐詩，望成了古今之際的一縷和音。

鹿苑寺東有椒園，西有漆園，北有栗園，如今無椒無漆無栗，王維死了，今人或種莊稼或蓋房子或讓它荒蕪著。如果刻意複製歷史，本質上是徒勞的，何必去尋找王維的欒家瀨了，時下不逢秋雨，也就沒有適時的淺淺溜瀉，白鷺也只能飛翔在遐思之中。也不必去尋王維的白石灘了，綠蒲不大鮮嫩，明月下也不會遇到浣紗的女子。也別再去覓王維的辛夷塢，芙蓉花的紅萼不開在一片殘雪裡，澗戶也許進山扛木頭了，犬吠仍是千年前的聲調。既然王維自喻為微官，而非傲吏，漆園已非王維的漆園，那諸如鳥鳴澗的風景，柴扉旁的送別圖，田園的樂曲，皆物是人非，又在哪裡去辨認王維的輞川二十景呢？

從某種意義上說，輞川是王維的，也不是王維的。輞川是王維的異鄉。他曾離開生養他的蒲州鄉土，西來長安謀取功名。繁華的帝都對年輕士子以誘惑，而茫茫人海中的遊子是孤子無親的。即使功成名就，後來隱居於這輞川山水間，終未擺脫遊子的心境。遁入佛界的王維，也許以為塵世上的歷程也是遊子的意味。他曾作〈隴西行〉，曾譜塞上曲，詠嘆長安少年，敘述老將節操，也吟青溪水，也唱桃源行，走渭川，過夷門，登終南，歸嵩山，拜謁香積寺，泛舟漢江上，之後又如何閒居這輞川別墅，獨坐悲雙鬢，哀嘆時光的不可挽留。一個人，就是這樣在歲月的無情流逝中走向老病去世。燈燭雨

聲，落果秋蟲，萬物有生必有滅，人及萬物生命短促，而大自然是永存的，輞川是永存的。

天色垂暮，過客匆匆歸來，又陷入茫茫的長安都市的萬千燈火之中。輞川的遊歷，似乎是一場夢，但不甘它是夢，想讓夢凝在唐詩的鉛字裡，流瀉在方格內。且又弄不明白了王維的輞川是王維的還是和谷的。

和谷（一九五二～），陝西銅川人，作家。著有散文集《原野集》、《無憂樹》、《和谷遊記選》，報導文學集《市長張鐵民》等。

溪澗的旅次

劉克襄

邇來入山賞鳥時，逐漸地脫離森林的核心地帶，轉而喜愛沿溪跋涉了。

可能是年近三十吧！我想自己已變得容易感受孤獨。而溪澗似乎存藏著一股山中最旺盛的生命力，能夠賦予我強烈的安全感。連帶的因了溪澗向下流出，最後勢必匯入平野的河川，便莫名地依賴這種源起的親密關係，進而支持自己到山裡繼續活動的慾望。

幾經思慮，為求觀察的方便，調適這種情緒，最後，我抵臨的所在直指山谷，位於八百公尺上下的溪澗。那裡是溪鳥永遠的家鄉。

我所逗留的溪澗世界，不是座落於濃蔭密林裡的瀑布地帶，也非切穿兩座高聳山峽下的急流。而是橫陳兩岸較平坦、開闊的森林，同時短距離即微有起伏的溪道。這種溪道長則一兩公里，短則一兩百公尺時便形成一個獨立的小天地，每一個山迴

溪轉以後，就出現另一個類似的溪澗王國。一個王國銜接著另一個，沿著溪道的上逆下溯，在平地與高山之間，從三四百公尺海拔起到一兩千公尺內，一條溪的上游就是無數個溪澗王國的大串連。

在溪澗裡，我所關注的溪鳥們是最高統治者。牠們是寡頭的君父，控制著一個小而近乎封閉的獨立世界。大如魚蝦、青蛙、小至蚊蚋、蜉蝣等昆蟲都是覓食的對象。在自然環境競爭激烈的生活下，一如其他地區的動物，牠們也時有爭執，時有互助的情形出現。比較其他地區如沼澤、森林，溪鳥們顯然生活於一個簡單的食物網裡，也如同長期定居於小型社區的公民，位於食物鏈最高點的樞紐上，牠們必須相互依賴，藉以獲得下層食物的平穩與充裕。

跟水鳥的習性對照，溪鳥的活動趨於靜態，只覓食在固定的領域裡。水鳥的棲息比較不安定，春秋兩季的南北奔波幾乎橫跨南北半球。調查水鳥時，光只一個過站，我就必須尾隨四處旅行。而觀察溪鳥時，只要找到適當的地形坐下來枯坐就成了。

依著牠們的習性，我總是選擇較複雜的溪道，躲入視線良好可以隱蔽自己的巨岩後。我認為「複雜」的溪道，主要包括了急湍、迴流、水潭與岩石纍纍錯綜交疊的水域。有些溪澗受了地形與地質的拘限，經常只剩急湍、迴流。不然等構成複雜的條件時，已經流入平野城郊，只有兩三種溪鳥會幸臨，或

者讓水鳥沿溪上溯所占據。

偶爾隨朋友去露營的南勢溪卻不乏這種複雜性，遂變成我的定點旅行區。每回坐在岸邊守候，待上個兩天一宿的旅次，或者僅止於一個下午的瞭望，徘徊這類溪道時，總能夠在急湍聽見紫嘯鶇尖嘯，在迴流看見河烏潛伏，在水潭發現魚狗飛掠，在岩石灘邂逅孤獨佇立的小白鷺、小剪尾與鉛色水鶇。這六種溪鳥加上秋末冬初滯留的灰、白鶺鴒，組成了溪澗王國最上層的主宰。

為了觀察溪鳥，連續兩三個鐘頭枯坐在岩石後，我已習以為常，溪鳥們多半沒有這種鎮靜功夫。在這個王國裡，枯坐等於毀滅。食物不會自己送上門來的，每隔一段時間，溪鳥們都靠著不停地移動位置，巡行於自己認定的領域裡尋找食物。

小白鷺也許是較特殊的例子。當牠靜寂佇立時，憑藉著碩大的軀體幾乎可以睥睨周遭的一切，也沒有多少動物敢於上前侵擾。

鉛色水鶇的行為最具代表性。牠常守候在溪面浮凸不動的岩石上，然後沿著岩石群逐一跳躍，捕捉溪岸附近肉眼難見的蜉蝣與蚊蚋科小蟲。溪澗的天地小，溪鳥的領域感自然十分強烈，鉛色水鶇更是如此。牠的體型約莫麻雀大，攻擊性卻勇猛凶悍。我經常看見大牠半倍的小剪尾遭到驅逐，落荒而飛。在溪澗王國裡，這種場面算是最激烈的爭鬥。日後，我也發現只有小剪尾獨獨會遭受鉛色水鶇的排斥。究其原因，原來牠的習性

類似鉛色水鶇。不但覓尋的主食來源一樣，體積也相似，而且活動的位置都是岩石灘。一山不容二鳥，兩者之間勢必起衝突。我卻未看見小剪尾打贏過鉛色水鶇。

魚狗的活動領域雖然與鉛色水鶇接近，由於主食小魚，兩方近距離對峙時，並不會發生爭執。但魚狗十分在意同類的入侵。時常遇見這種場面後，我猜想，魚狗和鉛色水鶇可能有相互合作覓食的一種默契吧？這種容忍食物來源不同的朋友進入自己地盤的情形，有點近似人類社會的某些生活特徵。當我看到同樣模式出現在人與人的交往中，反而帶來某種利益時，我相信，溪鳥也應該深諳此道。

河鳥、紫嘯鶇，與前三者也沒有摩擦的現象。河鳥的主食是溪裡的水中生物。紫嘯鶇體型大牠們三四倍，加上慣於棲息隱蔽之處，都不可能有相互衝突的理由。對溪鳥而言，溪澗的空間狹窄，視界又不開闊，除了繁殖期，牠們自然易於獨自覓食以求生存。不像大部分的山鳥或者水鳥，依賴著團體生活，藉以保持個己的安全。當然造成孤獨生活還有其他因素，依生物進化的原則，地理環境的影響卻是最大的。

最符合這種推論的當屬小白鷺。在平野、沼澤時，牠們經常群集覓食。入山以後，剛好相反，我看到的多半是單隻佇立的小白鷺。較特殊的仍是鉛色水鶇，有時我會遇見雌雄一對的鉛色水鶇，保持一段距離，相互警戒四周。或是三四隻成群，來往於溪岸。

孤獨生活也是溪澗錯綜地理下的一大棲息特色。

此外，白鶺鴒進入秋末的溪谷以後，也時而成對飛行。

隨著溪澗位置不一，溪鳥的分布數量也頗有起伏。例如屏東的楓港溪水質清澈，溪魚群集，魚狗的數量也特別多。南投的杉林溪處處是急湍深壑，人工開發不多，小剪尾活動的頻率便最高。南勢溪的環境屬於複雜型，卵石纍纍溪面又較開闊，鉛色水鶇的隻數就高居榜首。

溪鳥種類雖少，覓食的花招卻百出，各有各的特色。有一天，我尾隨一隻河鳥，觀察牠的覓食方法，覺得那是生平所見最奇特的鳥類。牠不像山鳥一樣逐林而居，或者像水鳥沿著岩礁、沙丘海岸棲息。只是固定選擇一段水流洶湧的溪道，順水而下，時而浮游，時而沒入水中。每游完一小段後，便跳上岩石小憩，瞬間又沒入水中。游了百來公尺後，牠才折回，飛到原先的地點，再度潛入溪裡。我無法想像，只有手掌大的河鳥如何克服溪水的強勁衝力。牠在水中的速度猶如人在疾走。當地溪道的岩石密集起伏，我必須邊走邊藏連爬帶跑，才能趕上。等牠再飛回起頭時，又得快速奔回去尋找。追蹤一個小時下來，我已累得四肢發軟，連舉腳走路的氣力也沒有了。

魚狗的捕魚方法也是獨一無二。雖然是體型最小的溪鳥，牠卻最聰明慧點。同樣的有著長嘴，也是善於等待的捕魚者，牠不像小白鷺逮到魚順口便吞進去。魚狗發現獵物時，總是巧妙地利用垂直降落的重力加速度，從空中俯衝而下，潛入水中戮捕而上。然

後，啣至附近的岩石，慢慢處理。

鉛色水鶇卻像直升機的起落。當牠立足於岩石時，會經常不斷地往空中跳飛，再落回原地。就在這個短暫迅速的上下時間裡，牠已完成捕食蚊蚋、蜉蝣等小蟲的任務。至於紫嘯鶇、小剪尾與灰、白鶺鴒一如常鳥，以一般跳躍前進的捕食方法沿著溪岸活動。

從牠們的覓食行為，我們可以發現，為了生存，牠們也各自發展出順應環境的特有體型。例如魚狗與小白鷺有一副適合獵捕小魚的長嘴，而河鳥有一高翹的尾羽，幫助牠在水中保持平衡與操縱方向。鉛色水鶇也擁有在半空快速迴旋、拍擊的短翅，便利於捕食飛行的小蟲。

當整段溪道的覓食活動熱絡時，如果用卡通影片描述，我彷彿進入一個聖誕大餐的會場。魚狗像饕餮的小豬，猛想吞掉比牠大的蘋果。小白鷺一如盆口大開的牝豬，張嘴就是一塊完整的蛋糕送進，毫不溜嘴。鉛色水鶇正是專挑一粒粒朱紅櫻桃啄食的小雞們，鎮日吱叫不停，至於河鳥，像極了鑽入蛋糕裡囫圇吞棗的小老鼠，東奔西竄永遠是忙碌的。

這就是溪澗王國君父們的生活方式了！溪鳥們一如其他動物，順著自然環境的變遷，早已學會調整自己去配合。溪鳥能生存下來，也是基於此因。這種改變是經年累月的結果，非一朝一夕所能形成。若是人為的突然破壞情形就迥異了。雖然人為破壞也有

可能會衍發另一種進化，只是大部分的結局都是絕種，不然就是消失。

在覓食與憩息的循環過程裡，鳥類的叫聲執行著十分重要的功能。截至現今，我們仍無法全盤了解各種鳴叫的意義。多樣性的山鳥、水鳥如此，簡單生活的溪鳥也在牠們的小天地裡布滿了詭譎的聲音。以只會發出類似煞車聲的紫嘯鶇來說，有人認爲，這是在警告別種鳥類不得侵入牠的地盤。最近，一位鳥人卻發現煞車聲竟有冬夏之分。冬天時，紫嘯的叫聲顯得較爲短促、無力。爲什麼呢？是否夏季鳴啼清亮中夾雜著求偶或其他的訊息？這種台灣特有的鶇科有一個非常好聽的別名，琉璃鳥。如今，牠單純的聲音已考倒所有鳥類專家。

鳴聲複雜的鉛色水鶇更加叫人困惑。牠時而尖啼向四周警戒，也時而以聲音相互聯絡。地形與晨昏改變時，似乎又有不同的音調。僅止鳥類的語言一項，我們對自然的認識到底下了多少工夫，就該有數了。

鳥人們通常也知道，紫嘯鶇與鉛色水鶇多半在佇立時鳴叫。河鳥、魚狗與灰、白鶺鴒卻截然相反。牠們飛行前進時，像救火車叮噹作響的疾駛，邊飛邊叫。這不是暴露自己的行蹤嗎？是什麼原因呢？一如所有鳥人，我仍然百思不解。

研究鳥類的巢穴也是門大學問，長期逗留在溪澗裡，我也強求自己尋找每種溪鳥的巢穴。雖然沒有受過找鳥巢的訓練，以自己的經驗與花費的時間，我想應該不難找到。

結果，迄今只找到一個。能掩飾得十分隱密，讓其他動物難以發現，僅憑此點，我認爲溪鳥們也是一流的建築家。

唯一被我找到的巢穴，還是偶然發現的。第一次看到時，根本無法想像那是個鳥巢，倒像是個蛇洞。它建造得異常靈巧，除非蹲下來仰視，不然毫無發現的機率。那是一個魚狗的家。它座落在溪邊的石壁邊，洞口前懸垂著蕨草，必須撥開才能看清。洞形是倒立的高腳杯狀，裡面鋪陳著青苔、蕨草，還沒有鳥蛋。洞口位置約莫離溪面一尺，這是否已避離溪水暴漲時的最高水位？我想魚狗比我更清楚。

旅行溪澗也有一段時日，只找到一處鳥巢，我並不覺得丟臉，因爲河鳥的巢穴也是去年才首次被人發現。

最近，傳聞有人學到專門找鳥巢的技術，也聽說十分靈驗。我頗擔心此事，這跟學會開門鎖一樣，專家學會了當然便利研究，捕鳥的人懂得這門技術，溪鳥可就慘了。

溪澗王國如何掌握各種溪鳥的數量，維持它的穩定平衡呢？在台灣的溪流裡，溪鳥的天敵甚少，蛇鼠的出沒仍無法構成嚴重的威脅。我想，天然的災變應是主要控制因素。當溪鳥的數量達到飽和時，夏季固定來襲的暴雨往往會造成山洪，摧毀了溪澗原有的生存環境，大量的溪岸生物消失了，溪鳥的食物來源相對減少。終於迫使牠們被迫選擇兩條路：面臨死亡，或者遠走高飛。這種俗成的生態模式也可印證到人類的歷史。當

人口膨脹到一定程度時，戰爭、瘟疫等災難固定會帶來嚴重的破壞。人口大量銳減後，再整個緩慢地復甦。

整個來說，我以嚴肅心情觀察的時間不算長，大約是冬末至春初間的冷雨期。不像觀察水鳥曾經耗費冗長的四季。近來，我也寧可坐守這個小而完整的天地。它不像水鳥的世界幅員廣袤，跨洋又跨國，隨便一個過往的驛站遭到破壞，連帶的整條遷徙線都受影響。溪澗的天地是固定不變的，溪鳥們也不須具備長途跋涉的能力，一道河段便自成一個王國。在非人為的破壞下，也能從自然的一時失衡中迅速矯正過來。縱使最嚴重常見的山洪暴發，經過一段時日的自我療傷，蚊蚋、蜉蝣等小蟲又會出現，溪哥、石斑等小魚也溯游而上，溪鳥們自然跟著回來，繼續原先的主宰生活。

前些時，有位專家擔心立霧溪上游建築火力發電廠，將導致水位落差改變，喜歡在含氧量高水域活動的蚊蚋小蟲也隨之消失，間接影響溪鳥的存亡。這種推論十分正確。影響有多大呢？長期演變下，是否因了發電廠的出現，真會造成下游溪澗王國的毀滅？沒有人全面調查過，也無人能提供肯定有力的答案。我認為傷害是必然的，但或許還會出現令人意想不到的反效果。據聞大甲溪的達見水庫築成後就有如下的例子：原本活動頻繁的鉛色水鶇與河烏頓時消失，因為喜歡急湍的蚊蚋小蟲絕跡了。日後，水庫蓄滿豐富的魚族，反而吸引魚狗進來遞補牠們的遺缺。魚狗也幸運不到哪裡去，有些地區堤壩

出現以後，不少習慣上溯產卵的魚族回不去時，迅即遭到絕種的命運。這時除了水庫外，魚狗也無法跟隨上溯。最近有人建議仿效日據時代設立魚道與魚梯，然而建議歸建議，實行歸實行，魚梯與魚道成立的時候仍遙不可期。

往昔，水鳥神秘的遷徙行為以及按時南北漂泊的生活一直使我著迷。完成觀察後，看到原本要設立保育區的沼澤繼續遭受破壞，我好像是做錯了事一樣，再也不願去涉足。幸好還有溪澗可以慰藉，只是它又能維持多久？我的同胞們最懂得利用自然的一草一木了，總有一天他們也會完全開發這裡。與鳥一樣，我將被趕得無處可去。

結集於一九八五年一月

劉克襄（一九五七～），台灣台中人，詩人、小說家、自然寫作者。著有詩集《漂鳥的故鄉》、《小鼯鼠的看法》、《最美麗的時候》等，小說集《風鳥皮諾查》等，散文集《自然旅情》、《迷路一天，在小鎮》等。

3

樓・園

憶盧溝橋

許地山

記得離北平以前，最後到盧溝橋，是在二十二年的春天。我與同事劉兆蕙先生在一個清早由廣安門順著大道步行，經過大井村，已是十點多鐘。參拜了義井庵的千手觀音，就在大悲閣外少憩。那菩薩像有三丈多高，是金銅鑄成的，體相還好，不過屋宇傾頹，香煙零落，也許是因爲求願的人們發生了求財賠本求子喪妻的事情吧。這次的出遊本是爲訪求另一尊銅佛而來的。我聽見從宛平城來的人告訴我那城附近有所古廟場了，其中許多金銅佛像，年代都是很古的。爲知識上的興趣，不得不去探訪一下。大井村的千手觀音是有著錄的，所以也順便去看看。

出大井村，在官道上，巍然立著一座牌坊，是乾隆四十年建的。坊東面額書「經環同軌」，西面是「蕩平歸極」。建坊的原意不得而知，將來能夠用來做凱旋門那就最合

宜不過了。

春天的燕郊，若沒有大風，就很可以使人流連。樹幹上或土牆邊著銀色的涎路。它們慢慢移動，像不知道它們的小介殼以外還有什麼宇宙似的。柳塘邊的雛鴨披著淡黃色的毹毛，映著嫩綠的新葉；游泳時，微波隨蹼翻起，泛成一彎一彎動著的曲紋，這都是生趣的示現。走乏了，且在路邊的墓園少住一回。劉先生站在一座很美麗的窣堵坡上，要我給他拍照。在榆樹蔭覆之下，我們沒感到路上太陽的酷烈。寂靜的墓園裡，雖沒有什麼名花，野卉倒也長得頂得意地。忙碌的蜜蜂，兩隻小腿粘著些少花粉，還在採集著。螞蟻為爭一條爛殘的蚱蜢腿，在枯藤的根本上爭鬥著。落網的小蝶，一片翅膀已失掉效用，還在掙扎著。這也是生趣的示現，不過意味有點不同罷了。

閒談著，已見日麗中天，前面宛平城也在域之內了。宛平城在盧溝橋北，建於明崇禎十年，名叫「拱北城」，周圍不及二里，只有兩個城門，北門是順治門，南門是永昌門。清改拱北為拱極，永昌門為威嚴門。南門外便是盧溝橋。拱北城本來不是縣城，前幾年因為北平改為拱極，縣衙才移到那裡去，所以規模極其簡陋。我們隨著駱駝隊進了順治門，常駐鎮守著，一直到現在，還是一個很重要的軍事地點。從前它是個衛城，有武官在前面不遠，便見了永昌門。大街一條，兩邊多是荒地。我們到預定的地點去探訪，果見一個龐大的銅佛頭和些銅像殘體橫陳在縣立學校裡的地上。拱北城內原有觀音庵與興

隆寺，興隆寺內還有許多已無可考的廣慈寺的遺物，那些銅像究竟是屬於哪寺的也無從知道。我們摩挲了一回，才到盧溝橋頭的一家飯店午膳。

自從宛平縣署移到拱北城，盧溝橋便成為縣城的繁要街市。橋北的商店民居很多，還保存著從前中原數省入京孔道的規模。橋上的碑亭雖然朽壞，還矗立著。自從歷年的內戰，盧溝橋更成為戎馬往來的要衝，加上長辛店戰役的印象，使附近的居民都知道近代戰爭的大概情形，連小孩也知道飛機、大炮、機關槍都是做什麼用的。到處牆上雖然有標語貼著的痕跡，而在色與量上可不能與賣藥的廣告相比。推開窗戶，看著永定河的濁水穿過疏林，向東南流去，想起陳高的詩：「盧溝橋西車馬多，山頭白日照清波。氈盧亦有江南婦，愁聽金人出塞歌。」清波不見，渾水成潮，是記述與事實的相差，抑昔日與今時的不同，就不得而知了。但想像當日橋下雅集亭的風景，以及金人所掠江南婦女，經過此地的情形，感慨便不能不觸發了。

從盧溝橋上經過的可悲可恨可歌可泣的事跡，豈止被金人所掠的江南婦女那一件？可惜橋欄上蹲著的石獅子個個只會張牙裂眦結舌無言，以致許多可以稍留印跡的史實，若不隨蹄塵飛散，也教輪輻壓碎了。我又想著天下最有功德的是橋樑。它把天然的阻隔連絡起來，它從這岸渡引人們到那岸。在橋上走過的是好是歹，於它本來無關，何況在上面走的不過是長途中的一小段，它哪能知道何者是可悲可恨可泣呢？它不必記歷史，

反而是歷史記著它。盧溝橋本名廣利橋，是金大定二十七年始建，至明昌二年（公元一一八九至一一九二）修成的。它擁有世界的聲名是因為曾入馬哥博羅（編註：馬可波羅）的記述。馬哥博羅記作「普利桑干」，而歐洲人都稱它做「馬哥博羅橋」，倒失掉記者讚嘆桑乾河上一道大橋的原意了。中國人是擅於修造石橋的，在建築上只有橋與塔可以保留得較為長久。中國的大石橋每能使人嘆為鬼役神工，盧溝橋的偉大與那有名的泉州洛陽橋和漳州虎渡橋有點不同。論工程，它沒有這兩道橋的宏偉，然而在史蹟上，它是多次繫著民族安危。縱使你把橋拆掉，盧溝橋的神影是永不會被中國人忘記的。這個在「七七」事件發生以後，更使人覺得是如此。當時我只想著日軍許會從古北口入北平，由北平越過這道名橋侵入中原，絕想不到火頭就會在我那時所站的地方發出來。

在飯店裡，隨便吃些燒餅，就出來，在橋上張望。鐵路橋在遠處平行地架著。馱煤的駱駝隊隨著鈴鐺的音節整齊地在橋上邁步。小商人與農民在雕欄下作交易上很有禮貌的計較。婦女們在橋下浣衣，樂融融地交談。人們雖不理會國勢的嚴重，可是從軍隊裡宣傳員口裡也知道強敵已在門口。我們本不為做間諜去的，因為在橋上向路人多問了些話，便教警官注意起來，我們也自好笑。我是為當事官吏的注意而高興，覺得他們時刻在提防著，警備著。過了橋，便望見實柘山，蒼翠的山色，指示著日斜多了幾度，在礫原上流連片時，暫覺晚風拂衣，若不回轉，就得住店了。「盧溝曉月」是有名的。為領

略這美景，到店裡住一宿，本來也值得，不過我對於曉風殘月一類的景物素來不大喜愛，我愛月在黑夜裡所顯的光明。曉月只有垂死的光，想來是很淒涼的，還是回家吧。

我們不從原路去，就在拱北城外分道。劉先生沿著舊河床，向北回海甸去。我撿了幾塊石頭，向著八里莊那條路去。進到阜城門，望見北海的白塔已經成爲一個剪影貼在灑銀的暗藍紙上。

許地山（一八九三～一九四一），福建龍溪人，作家、學者。著有散文集《空山靈雨》，小說集《綴網勞蛛》，學術論述《中國道教史》等。

觀蓮拙政園

周瘦鵑

也許是因為我家祖祖輩輩傳下來的堂名是愛蓮堂的緣故，因此對於我家老祖宗《愛蓮說》作者周濂溪先生所歌頌的蓮花，自有一種特殊的好感。倒並不是為它出污泥而不染，是花中君子，實在是愛它的高花大葉，香遠益清，在眾香園裡，眞可說是獨有千古的。年年農曆六月二十四日，舊時相傳為蓮花生日，又稱觀蓮節，我那小園子裡的池蓮缸蓮都開好了，可我看了還覺得不過癮，總要趕到拙政園去觀賞蓮花，也算是歡度觀蓮節哩。

可不是嗎？拙政園的水面，占全園面積的五分之三，池水淪漣，正可作為蓮花之家，何況中部的堂啊，亭啊，軒啊，都是配合著蓮花而命名的，因此拙政園實在是一個觀蓮的好去處。例如遠香堂、荷風四面亭、倚玉軒，還有那船舫形的小軒「香洲」，以

至西部的留聽閣，都是與蓮花有連帶關係，而可以給你坐在那裡觀賞的。

我們雖為觀蓮而來，但是好景當前，不會熟視無睹，也總要欣賞一下；況且這個園子已被列為第一批全國重點文物保護單位之一，真該刮目相看。怎麼叫做「拙政」呢？

原來明代嘉靖年間（公元一五二二至一五六六年），御史王獻臣因不滿於權貴弄權，棄官歸隱，把這裡大宏寺的一部分基地造了一個別墅。王死後，他的兒子愛好賭博，就在一夜之間把這園子輸掉了。到了公元一八六○年，太平天國忠王李秀成攻下蘇州時，這園子的一部分建立忠王府，作為發號施令的所在，這是值得大書特書的。

從東部新闢的大門進去，迎面就看到新疊的湖石，分列三面，傍石植樹，點綴得楚楚可觀，略有倪雲林畫意。進園又見奇峰幾座，好像是案頭大石供，這裡原是明代侍郎王心一歸田園遺址，有些峰石還是當年遺物。這東部是近年來所布置的，有土山密植蒼松，濃翠欲滴；此外有亭有榭，有溪有橋，有廣廳作品茗就餐之所。從曲徑通到曲廊，在拱橋附近的水面上，先就望見一小片蓮葉蓮花，給我們嘗鼎一臠；這是今春新種的，料知一二年後，就可蔓延開去了。從曲廊向西行進，就是中部的起點，這一帶有海棠春塢、玲瓏館、枇杷園諸勝，仲春有海棠可看，初夏有枇杷可賞，一步步漸入佳境。走過了那蓋著繡綺亭的小丘，就到達遠香堂，顧名思義，不由得想起那〈愛蓮說〉中的名句

「香遠益清，亭亭淨植」八個字來，知道堂名就由此而得，而也就是給我們觀蓮的好地方了。

遠香堂面對著一座挺大的黃石假山，山下一泓池水，有錦鱗往來游泳，堂外三面通廊，堂後有寬廣的平台，台下就是一大片蓮塘，種著天竺千葉蓮花，這是兩年以前好容易從崑山正儀鎮引種過來的。原來正儀鎮上有個顧園，是元代名士顧阿瑛「玉山佳處」的遺址，在東亭子旁，有一個蓮池，池中全是千葉蓮花，據說還是顧阿瑛手植的，到現在已有六百多年，珍種猶存，年年開花不絕。拙政園蓮塘中自從把原種藕秧種下以後，當年就開了花，真是色香雙艷，不同凡卉；第二年花花葉葉，更為繁盛，翠蓋紅裳，幾乎把整個蓮塘都遮滿了。並蒂蓮到處都是，並且一花中有四五芯，七八芯，以至十三個芯的，花瓣多至一千四百餘瓣。只為負擔太重了，花頭往往低垂著，使人不易窺見花芯，因此蘇州培養碗蓮的專家盧彬士老先生所作長歌中，曾有「看花不易窺全面，三千蓮媛總低頭」之句，表示遺憾，其實我們只要走到水邊，湊進去細看時，還是可以看到那捧心西子態的。今夏花和葉雖覺少了一些，而水面卻暴露了出來，讓我們欣賞那水中花影，彷彿姹姹欲笑哩。

遠香堂西鄰的倚玉軒，與船舫形的香洲遙遙相對，而北面的斜坡上有一個荷風四面亭，三者位在三個角度上，恰恰形成鼎足之勢，而三處都可觀蓮，因為都是面臨蓮塘

的。香洲貼近水邊，可以近觀，倚玉軒閣一條花街，可以遠觀；而荷風四面亭翼然高處，可以俯觀，好在蓮花解意，婉變可人，不論你走到哪一面，都可以讓你盡情觀賞的。穿過了曲橋，從假山上拾級而登，就見一座樓，叫做見山樓，憑北窗可以看山，憑南窗可以觀蓮，並且可以遠觀遠香堂後的千葉蓮花了。

走進別有洞天，就到了園的西部，沿著起伏的曲廊向西行進，就看到一座美輪美奐的花廳，分座兩半，一半是十八曼陀羅花館，庭中舊時種有山茶十八株，而曼陀羅就是山茶的別號，因以為名。另一半是三十六鴛鴦館，前臨池沼，養著文羽鮮艷的鴛鴦，成雙作對地在那裡戲水，悠然自得。池中種著白蓮，讓鴛鴦拍浮其間，構成了一個美妙的畫面；正如宋代歐陽修詠蓮詞所謂：「葉有清風花有露，葉籠花罩鴛鴦侶」，真是相得益彰，而大可供人觀賞，供人吟味的。

向西出了三十六鴛鴦館，向北走過一條小橋，就到了留聽閣，窗戶掛落，都是精雕細刻，剔透玲瓏。我們細細體味閣名，原來是從那句「留得殘荷聽雨聲」的古詩句上得來的。這個閣座落在西部盡頭處，去蓮塘不遠，到了秋雨秋風的時節，坐在這裡小憩一會，自可聽到殘荷上淅淅瀝瀝的雨聲的。

周瘦鵑（一八九五～一九六八），江蘇蘇州人，作家。著有短篇小說集《亡國奴家裡的燕子》，長篇小說《新秋海棠》，劇本《水火鴛鴦》，散文集《花花草草》、《花前瑣記》等。

到青龍橋去

冰 心

如火如荼的國慶日，卻遠遠的避開北京城，到青龍橋去。

車慢慢的開動了，只是無際的蒼黃色的平野，和連接不斷的天末的遠山。——愈往北走，山愈深了。壁立的岩石，屏風般從車前飛過。不時有很淺的濃綠色的山泉，在岩下流著。山牛柿樹的葉子，經了秋風，已經零落了，只剩有幾個青色半熟的柿子掛在上面。山上的枯草，迎著晨風，一片的和山偃動，如同一領極大的毛氈一般。

「原也是很偉秀的，然而江南……」我無聊的倚著空冷的鐵爐站著。

她們都聚在窗口談笑，我眼光穿過她們的肩上，凝望著那邊角裡坐著的幾個軍人。

「軍人！」也許潛藏在我的天性中罷，我在人群中常常不自覺的注意軍人。

世人啊！饒恕我！我的閱歷太淺薄了，真是太淺薄了！我的閱歷這樣的告訴我，我

也只能這樣忠誠而勇敢的告訴世人，說：「我有生以來，未曾看見過像我在書報上所看的，那種獸性的，沈淪的，罪惡的軍人！」

也許閱歷欺騙我，但弱小的我，卻不敢哄世人！

一個朋友和我說，──那時我們正在院裏，遠遠的看我軍人的同學盆杠子──說：「我從來不這樣想，我看見他們，永遠起一種莊嚴的思想！」她笑道：「你未曾的「我每逢看見灰黃色的衣服的人，我就起一種憎嫌和恐怖的戰慄。」我看著她鄭重過兵禍罷！」我說：「你呢？」她道：「我也沒有，不過我常常從書報上，看見關於惡虐的兵士們的故事……」

我深深的悲哀了！在我心中，數年來潛在的隱伏著不能言說的憐憫和抑屈！文學家呵！怎麼呈現在你們筆底的佩刀荷槍的人，竟盡是這樣的瘋狂而殘忍？平民的血淚流出來了，軍人的血淚，卻灑向何處？

筆尖下抹殺了所有的軍人，將混沌的，一團黑暗暴虐的群眾，銘刻在人們心裡。從此嚴肅的軍衣，成了赤血的標幟；忠誠的兵士，成了撒旦的隨從。可憐的軍人，從此在人們心天中，沒有光明之日了！

雖然閱歷決然毅然的這般告訴我，我也不敢不信，一般文學家所寫的是真確的。軍人的群眾也和別的群眾一般，有好人也更有壞人。然而造成人們對於全體的灰色黃色衣

服的人，那樣無緣故無條件，概括的厭惡，文學家，無論如何，你們不得辭其咎！

也講一講人道罷！將這些勇健的血性的青年，從教育的田地上奪出來，關閉在黑暗惡虐的勢力範圍裡，叫他們不住的吸收冷酷殘忍的習慣，消滅他友愛憐憫的本能。有事的時候，驅他們到殘殺同類的死地上去；無事的時候，叫他穿著破爛的軍衣，吃的是黑麵，喝的是冷水，三更半夜的起來守更走隊，在悲笳聲中度生活。家裡的信來了……「我們要吃飯！」回信說：「沒有錢，我們欠餉七個月了！——」可憐的中華民國的青年男子呵！山窮水盡的途上，哪裡是你們的歧路？……

我的思潮，那時無限制的升起。無數的觀念奔湊，然而時間只不過一瞬。

車門開了，走進三個穿軍服的人。第一個，頭上是粉紅色的帽箍，穿著深黃色的呢外套，身材很高。後面兩個略矮一些，只穿著平常的黃色軍服，魚貫的從人叢中，經過我們面前，便一直走向那幾個兵丁坐著的地方去。

她們略不注意的仍舊看著窗外，或相對談笑。我卻靜默的，眼光凝滯的隨著他們。

那邊一個兵丁站起來了。兩塊紅色的領章，圍住瘦長的脖子，顯得他的臉更黑了。

臉上微微的有點麻子，中人身材，他站起來，只到那稽查的肩際。

粉紅色帽箍的那個稽查，這時正側面對著我們。我看得真切：圓圓的臉，短短的眉毛，肩膊很寬，細細的一條皮帶，束在腰上，兩手背握著。白絨的手套已經微污了，臂

上纏的一塊白布，也成了灰色的了，上面寫著「察哈爾總站，軍警稽查……」以下的字，背著我們看不見了。

他沈聲靜氣的問：「你是哪裡的，要往哪裡去？」那個兵丁筆直的站著，聽問便連忙解開外面軍衣的鈕扣，從裡衣袋裡，掏出一張名片和護照來，無言的遞上。——也許曾說了幾句話，但聲音很低，我聽不見。稽查凝視著他，說：「好，但是我們公事公辦，就是大總統的片子，也當不了車票呵！而且這護照也只能坐慢車。弟兄！到站等著去罷，只差一點鐘工夫！」

軍人們！饒恕我那時不道德的揣想。我想那兵丁一定大怒了！我恐怕有個很大的爭鬧，不覺的退後了，更靠近窗戶，好像要躲開流血的事情似的。

稽查將片子放在自己的袋裡——那個兵丁低頭的站著，微麻的臉上，充滿了徬徨、無主、可憐。側面只看見他很長的睫毛，不住的上下瞬動。

火車仍舊風馳電掣的走著。他至終無言的坐下，呆呆的望著窗外。背後看去，只有那戴著軍帽，剪得很短頭髮的頭，和我們在同一的速率中，左右微微動搖。

我深深吸了一口氣，放下心來，卻立時起了一種極異樣的感覺！

到了站了！他無力的站起，提著包兒，往外就走。對面來了一個女人，他側身恭敬的讓過。經過稽查面前，點點頭就下車去了。

稽查正和另一個兵丁問答，這個兵丁較老一點，很瘦的臉，眉目間處處顯出困倦無力。這時卻也很直的站著，聲音很顫動，說：「我是在⋯⋯陳副官公館裡，他差我到⋯⋯去。」一面也珍重的呈上一張片子。稽查的臉仍舊緊張著，除了眼光上下之外，不見有絲毫情感的表現，他仍舊凝重的說：「我知道現在軍事是很忙的，我不是不替弟兄們留一線之路。但是一張片子，公事上說不過去。陳副官既是軍事機關上的人，他更不能不知道火車上的規矩——你也下去罷！」

老兵丁無言的也下車去了。

稽查轉過身來，那邊兩個很年輕的兵丁，連忙站起，先說：「我們到西苑去。」稽查看了護照，笑了笑說：「好，你們也坐慢車罷！看你們的服章，軍界裡可有你們這樣不整齊的？國家的體面，哪裡去了？車上這許多外國人，你們也不怕他們笑話！」隨在稽查後面的兩個軍人，微笑的上前，將他們帶著線頭，拖在肩上的兩塊領章扶起。那兩個少年兵丁，慚愧的低頭無語。

稽查開了門，帶著兩個助手，到前面車上去了。

車門很響的關了，我如夢方醒，周身起了一種細微的戰慄。——不是憎嫌，不是恐怖，定神回想，呀！竟是最深的慚愧與讚美！

一共是七個人⋯這般凝重，這般溫柔，這樣的服從無抵抗！我不信這些情景，只呈

露在我的前面……

登上萬里長城了！亂山中的城頭上，暗淡飄忽的日光下，迎風獨立。四圍充滿了寂寞與荒涼。除了淺黃色一串的駱駝，從深黃色的山腳下，徐徐走過之外，一切都是單調的！看她們頭上白色的絲巾，三三兩兩的，在城上更遠更高處拂拂吹動。我自己留在城半。在我理想中易起感慨的，數千年前偉大建築物的長城上，呆呆的站著，竟一毫感慨都沒有起！

只那幾個軍人嚴肅而溫柔的神情，平和而莊重的言語，和他們所不自知的，在人們心中無明不白的厭惡……這些事，都重重的壓在我弱小的靈魂上——受著天風，我竟不知道世界上還有個我沒有！

一九二二年十月十二日夜

冰心（一九〇〇～一九九九），福建長樂人，作家、翻譯家。著有詩集《繁星》、《春水》，散文集《寄小讀者》，短篇小說集《超人》；譯作《園丁集》（泰戈爾）、《先知》（凱羅·紀伯倫）等。並有《冰心全集》行世。

曲阜孔廟

梁思成

也許在人類歷史中，從來沒有一個知識分子像中國的孔丘（公元前五五一至四七九年）那樣，長時期地受到一個朝代接著一個朝代的封建統治階級的尊崇。他認為「一隻鳥能夠挑選一棵樹，而樹不能挑選過往的鳥」，所以周遊列國，想找一位能重用他的封建主來實現他的政治理想，但始終不得志。事實上，「樹」能挑選鳥；卻沒有一棵「樹」肯要這隻姓孔名丘的「鳥」。他有時在旅途中絕了糧，有時狼狽到「累累若喪家之狗」；最後只得嘆氣說，「吾道不行矣！」但是為了「自見於後世」，他晚年坐下來寫了一部《春秋》。也許他自己也沒想到，他「自見於後世」的願望達到了。正如漢朝的大史學家司馬遷所說：「春秋之義行，則天下亂臣賊子懼焉」。所以從漢朝起，歷代的統治者就一朝勝過一朝地利用這「聖人之道」來麻痺人民，統治人民。儘管孔子生前

是一個不得志的「布衣」。死後他的思想卻統治了中國兩千年。他的「社會地位」也逐步上升，到了唐朝就已被稱為「大成至聖文宣王」；連他的後代子孫也靠了他的「餘蔭」，在漢朝就被封為「褒成侯」，後代又升一級做「衍聖公」。兩千年世襲的貴族，也算是歷史上僅有的現象了。這一切也都在孔廟建築中反映出來。

今天全中國每一個過去的省城、府城、縣城都必然還有一座規模宏大、紅牆黃瓦的孔廟，而其中最大的一座，就在孔子的家鄉──山東省曲阜，規模比首都北京的孔廟還大得多。在廟的東邊，還有一座由大小幾十個院子組成的「衍聖公府」。曲阜城北還有一片占地幾百畝、樹木蔥幽、叢林密茂的孔家墓地──孔林。孔子以及他的七十幾代嫡長子孫都埋葬在這裡。

現在的孔廟是由孔子的小小的舊宅「發展」出來的。他死後，他的學生就把他的遺物──衣、冠、琴、車、書──保存在他的故居，作為「廟」。漢高祖劉邦就曾經在過曲阜時殺了一條牛祭祀孔子。西漢末年，孔子的後代受封為「褒成侯」，還領到封地來奉祀孔子。到東漢末桓帝時（公元一五三年），第一次由國家為孔子建了廟。隨著朝代歲月的遞移，到了宋朝，孔廟就已發展成三百多間房的巨型廟宇。歷代以來，孔廟曾經多次受到兵災或雷火的破壞，但是統治者總是把它恢復重建起來，而且規模越來越大。到了明朝中葉（十六世紀初），孔廟在一次兵災中毀了之後，統治者不但重建了廟

堂，而且爲了保護孔廟，乾脆廢棄了原在廟東的縣城，而圍繞著孔廟另建新城──「移縣就廟」。在這個曲阜縣城裡，孔廟正門緊挨在縣城南門裡，廟的後牆就是縣城北部，由南到北幾乎把縣城分割成爲互相隔絕的東西兩半。這就是今天的曲阜。孔廟的規模基本上是那時重建後留下來的。

自從蕭何給漢高祖營建壯麗的未央宮，「以重天子之威」以後，統治階級就學會了用建築物來做政治工具。因爲「夫子之道」是可以利用來維護封建制度的最有用的思想武器，所以每一個新的皇朝在建國之初，都必然隆重祭祀，大修廟堂，以闡「文治」；在朝代衰末的時候，也常常重修孔廟，企圖宣揚「聖教」，扶危救亡。一九三五年，國民黨反動政權就是企圖這樣做的最後一個，當然，蔣介石的「尊孔」，並不能阻止中國人民解放運動；當時的重修計畫，也只是一紙空文而已。

由於封建統治階級對於孔子的重視，連孔子的子孫也沾了光，除了廟東那座院落重重、花園幽深的「衍聖公府」外，解放前，在縣境內還有大量的「祀田」，歷代的「衍聖公」，也就成了一代一代的惡霸地主。曲阜縣知縣也必須是孔氏族人，而且必須由「衍聖公」推薦，「朝廷」才能任命。

除了孔廟的「發展」過程是一部很有意思的「歷史紀錄」外，現存的建築物也可以看作中國近八百年來的「建築標本陳列館」。這個「陳列館」一共占地將近十公頃，前

後共有八「進」庭院，殿、堂、廊、廡，共六百二十餘間，其中最古的是金朝（一一九五年）的一座碑亭，以後元、明、清、民國各朝代的建築都有。

孔廟的八「進」庭院中，前面（即南面）三「進」庭院都是柏樹林，每一進都有牆垣環繞，正中是穿過柏樹林和重重的牌坊、門道的甬道。第三進以北才開始布置建築物。這一部分用四個角樓標誌出來，略似北京紫禁城，但具體而微。在中線上的是主要建築組群，由奎文閣、大成門、大成殿、寢殿、聖跡殿和大成殿兩側的東廡和西廡組成。大成殿一組也用四個角樓標誌著，略似北京故宮前三殿一組的意思。在中線組群兩側，東面是承聖殿、詩禮堂一組，西面是金絲堂、啟聖殿一組。大成門之南，左右有碑亭十餘座。此外還有些次要的組群。

奎文閣是一座兩層樓的大閣，是孔廟的藏書樓，明朝弘治十七年（一五〇四年）所建。在它南面的中線上的幾道門也大多是同年所建。大成殿一組，除杏壇和聖跡殿是明代建築外，全是清雍正年間（一七二四至一七三〇年）建造的。

今天到曲阜去參觀孔廟的人，若由南面正門進去，在穿過了蒼翠的古柏林和一系列的門堂之後，首先引起他興趣的大概會是奎文閣前的同文門。這座門不大，也不開在什麼圍牆上，而是單獨地立在奎文閣前面。它引人注意的不是它的石柱和四百五十多年的高齡，而是門內保存的許多漢魏碑石。其中如史晨、孔宙、張猛龍等碑，是老一輩臨過

碑帖練習書法的人所熟悉的。現在，人民政府又把散棄在附近地區的一些漢畫像石集中到這裡。原來在廟西廡相圃（校閱射御的地方）的兩個漢刻石人像也移到廟園內，立在一座新建的亭子裡。今天的孔廟已經具備了一個小型漢代雕刻陳列館的條件了。

奎文閣雖說是藏書樓，但過去是否真正藏過書，很成疑問。它是大成殿主要組群前面「序曲」的高峰，高大僅次於大成殿；下層四周迴廊全部用石柱，是一座很雄偉的建築物。

大成殿正中供奉孔子像，兩側配祀顏回、曾參、孟軻……等「十二哲」，它是一座雙層瓦檐的大殿，建立在雙層白石台基上，是孔廟最主要的建築物，重建於清初雍正年間雷火焚毀之後，一七三〇年落成。這座殿最引人注意的是它前廊的十根精雕蟠龍石柱。每根柱上雕出「雙龍戲珠」。「降龍」由上蟠下來，頭向上；「升龍」由下蟠上去，頭向下，中間雕出寶珠；還有些雲焰環繞襯托。柱腳刻出石山，下面由蓮瓣柱礎承托。這些蟠龍不是一般的浮雕，而是附在柱身上的圓雕。它在陽光閃爍下栩栩如生，是建築與雕刻相輔相成的傑出的範例。大成門正中一對柱也用了同樣的手法。殿兩側和後面的柱子是八角形石柱，也有精美的淺浮雕。相傳大成殿原來的位置是在現在殿前杏壇所在的地方，是一〇一八年宋真宗時移建的。現存台基的「御路」雕刻是明代的遺物。

杏壇位置在大成殿前庭院正中，是一座亭子，相傳是孔子講學的地方。現存的建築

也是明弘治十七年所建。顯然是清雍正年間經雷火災後倖存下來的。大成殿後的寢殿是孔子夫人的殿。再後面的聖跡殿，明末萬曆年間（一五九二年）創建，現存的仍是原物，中有孔子周遊列國的畫石一百二十幅，其中有些出於名家手筆。

大成門前的十幾座碑亭是金元以來各時代的遺物；其中最古的已有七百七十多年的歷史。孔廟現存的大量碑石中，比較特殊的是元朝的蒙漢文對照的碑，和一塊明初洪武年間的語體文碑，都是語文史中可貴的資料。

一九五九年，人民政府對這個輝煌的建築組群進行修葺。這次重修，本質上不同於歷史上的任何一次重修∴過去是為了維護和挽救反動政權，而今天則是我們對於歷史人物和對於具有歷史藝術價值的文物給予應得的評定和保護。七月間，我來到了闊別二十四年的孔廟，看到工程已經順利開始，工人的勞動熱情都很高。特別引人注意的，是彩畫工人中有些二年輕的姑娘，高高地在檐下做油飾彩畫工作，這是堅決主張重男輕女的孔丘所夢想不到的。

過去的「衍聖公府」已經成為人民的文物保管委員會辦公的地方，科學研究人員正在整理、研究「府」中存下的歷代檔案，不久即可開放。

更令人興奮的是，我上次來時，曲阜是一個頹垣敗壁、穢垢不堪的落後縣城，街上看到的，全是衣著襤褸、愁容滿面的飢寒交迫的人。今天的曲阜，不但市容十分整潔，

連人也變了，往來於街頭巷尾的不論是胸佩校徽、邁著矯健步伐的學生，或是連唱帶笑，蹦蹦跳跳的紅領巾，以及徐步安詳的老人，……都穿的乾淨齊整。城外農村裡，也是一片繁榮景象，男的都穿著潔白的襯衫，青年婦女都穿著印花布的衣服，在麥粒堆積如山的曬場上愉快地勞動。

等。

梁思成（一九○一～一九七二），廣東新會人，建築學家。著有學術論述《中國建築史》

北海浴日

陳學昭

我常在豬市大街擺步，不論午前或午後，總之是頗想走走的時候。一陣大風刮起，飛塵濃郁的轉旋，腳下是軟軟的，眼前是模糊的，我走得極慢，而氣力用得極大，一擺一擺地走著。當這時候也不止十來隻一群的三四群的豬，必必拍拍的魚貫入市，驅豬的人拿著竹竿，一前一後的揮著，於是他們在左右繞圈子，發出呀喲呵呼的悲鳴，我避來逃去在豬圈裡竟沒有站立的地位了！我發恨了的想：它們不樂意於去而被迫著走，我卻要走而不得，我與它們懷著同樣的悲哀，人事何其不公允？好容易突出重圍，重新擺步，不幸又是一隊高視闊步的駱駝們，跨著方步，昂然而前。我的軀體比它們短，我的力量比它們小，在在是我不如它們，於是我只有立在一旁，靜待它們過去，到這時候，所謂擺步的興趣也就完結了！

我想，幸而我左右沒有愛好的朋友，她們將要以慣於取笑我者而取笑我了！「你被禽獸所困！」或者是「在豬市大街與誰散步呢？」

回到室內，不覺又有悔心，北京的矮矮的屋子，悶悶的不通空氣的窗戶，既不能高眺，又不能遠望，這樣的拘拘，我終不能自釋。

這幾天常常經過天安門前，在中央公園的一帶，聽秋風吹著戀枝的黃葉，未盡的綠意，瀟瀟然作聲。高大的樹幹所雜列的旁邊的平鋪的石板，白潔乾淨而少灰塵，於是我所煩悶而不能自釋的開始冰解了……室外的天地很大呢！我很想要在這白潔乾淨而少灰塵的石板上躺下來安睡一覺，也不須定要月明風清的良夜；也不須定為露薄星閃的靜夜，就在這時罷：淡淡的太陽從密樹枝頭一絲一絲的射入，行人各自奔走他們的道路，諒來也不至驚擾片時的休息。

我幾次這樣的想而將睡眠也放棄了，夜來的雨聲淅瀝，殊擾人悠思！但想到明天的新晴的天氣，更不知是如何的暢爽呢！

雨聲息了，窗上有反映著淡淡的紅色的雲彩，我的鐘還未上五時，就急急的起來。匆匆草草的梳洗了一下，穿裙子披圍巾，把房門也鎖了，走出大門，地上還是濕濕的爛泥，晨風也十分有寒意，胡同口的蕃芋擔也還不曾來呢！

走到沙灘才有另另落落的行人，與三四的黃包車，朝陽還沒有一點確實的消息，我

也就慢慢地走著，到故宮的城池邊，看著慢慢的雲彩，倒映著在襯著短短的殘荷的綠葉邊，平靜的水如起了金翻銀閃的波動了。

我到北海這不是第一次，至於經過北海的門前更不止二次三次，北海的門前照例有站崗的警察，他朦朦朧朧的恍惚的站著，買票的門口沒有人，而且還不曾開門。

我遲疑了一下，「進去得了！」一個警察說。我為了守他們公園要買票的條律而遲疑，但他為了我的遲疑而破例。

我有時想人們必須要靠著這種強硬的言詞傳達他的情感，若是將我們的情感寄之於一顰一笑，用之於理會，那麼這世界至少總能省卻多少的煩擾，這種美好的表情，彼此都以赤誠的內心相見的！

過積翠前的石橋，紅色而雜著各色的雲霞已是瀰漫了太空了！我知道朝陽已在那裡躍躍欲試，我激動的心不可阻厄，便不暇欣賞兩旁的景色而用力往上塔的石級上跑了！

我為了要看日出而不顧慮及疲倦了！是的，我相信，凡人都有向上的雄心，如我看日出一樣的決意而勇為！以這種向上的雄心的開擴而成為大事業家，而成為大學問家，這些都是不難待我們去發現的！不能使這向上的雄心開擴，無形的消逝於銅臭，無形的消逝於肉欲，成為殘廢，成為頹喪，雖然是社會的惡力，但是社會沒有知覺的，社會絕不能對你說「不要上進！」或者是絕對的阻止你，只有自己不愛上進的人們，甘於自棄

的或滿足暫時的！

在塔上盡情的俯仰：只有在北方被高偉的白塔礙我的視線，我周圍的審視，全城的房屋都隱遮在樹叢中，四圍的城樓松柏如針般細小的無數的松針，更如孔雀毛的花紋的一叢叢，在初晴時更加純綠了！地下的小草，在它殘餘的生命，也微微地笑了。我顧視東北角，只見魚白色的一片高出於淡綠的平野，完全不與西方的蔚藍相似，也不能辨別是群鴉或是別種的鳥，它們就在這魚白色的一片裡輾轉翻飛，這情景幾於使我疑心是在海邊看日出，潮過後，白浪未退，是海鳥們歡樂的翱翔！

這時候朝陽初出在景山之巔，晶瑩的正映著我的兩肩，不久它漸漸高升，高出我的頭面了！

走出北海，陽光已照到了屋頂，照遍了大地了！行人雖已多，卻還不見有如我一樣的第二個遊人進門去。他們掉首不顧的來往，可憐，寂寞的北海！北海的寂寞，也就是我所感到的寂寞呢？

一九二五年十月二日

陳學昭（一九○六～一九九一），浙江海寧人，作家。著有散文集《寸草心》、《煙霞伴侶》、《如夢》，短篇小說集《土地》，長篇小說《工作著是美麗的》等。

悠然把酒對西山
——頤和園

陳從周

「更喜高樓明月夜，悠然把酒對西山」，明米萬鍾①在他北京西郊的園林裡，寫了這兩句詩句。一望而知是從晉人陶淵明「採菊東籬下，悠然見南山」脫胎而來的。不管「對」也好，「見」也好，所指的都是遠處的山。這就是中國園林設計中的借景。把遠景納爲園中一景，增加了該園的景色變化。這在中國古代造園中早已應用，明計成②在他所著《園冶》一書中總結出來，有了定名。他說：「借者，園雖別內外，得景無拘遠近。」已闡述得很明白了。

北京的西郊，西山蜿蜒若屏，清泉匯爲湖沼，最宜建園，歷史上曾爲北京園林集中之地，明清兩代，蔚爲大觀，其中圓明園更被稱爲「萬園之園」。

這座在歷史上馳名中外的名園——圓明園，其於造園之術，可用「因水成景，借

景西山」八字來概括。圓明園的成功，在於「因」、「借」二字，是中國古代園林的主要手法的具體表現。偌大的一個園林，如果立意不明，終難成佳構。所以造園要立意在先。尤其是郊園，郊園多野趣，重借景。這兩點不論從哪一個園，即今日尚存的頤和園，都能體現出來。

圓明園在一八六〇年英法聯軍與一九〇〇年八國聯軍入侵北京時已全被焚毀，今僅存斷垣殘基。如今，只能用另一個大園林頤和園來談借景。

頤和園在北京西北郊十公里，萬壽山聳翠園北。昆明湖瀰漫山前，玉泉山蜿蜒其西，風景洵美。

頤和園在元代名甕山金海，至明代有所增飾，名好山園。清康熙四十一年（一七〇二年）曾就此作甕山行宮。清乾隆十五年（一七五〇年）開始大規模興建，更名清漪園。一八六〇年爲英法聯軍所毀，一八八六年修復，易名頤和園。一九〇〇年又爲八國聯軍所破壞，一九〇三年又重修，遂成今狀。

頤和園是以杭州西湖爲藍本，精心摹擬，故西堤、水島、煙柳畫橋，移江南的淡妝，現北地之胭脂，景雖有相同，趣則各異。

園面達三、四平方公里，水面占四分之三，北國江南因水而成。入東宮門，見仁壽殿，峻宇翬飛，峰石羅前。繞其南豁然開朗，明湖在望。

萬壽山面臨昆明湖，佛香閣踞其顛，八角四層，儼然爲全園之中心。登閣則西山如黛，湖光似鏡，躍然眼簾；俯視則亭館撲地，長廊縈帶，景色全圍於一園之內，其所以得無盡之趣，在於借景。小坐湖畔的湖山眞意亭，玉泉山山色塔影，移入檻前，而西山不語，直走京畿，明秀中又富雄偉，爲他園所不及。

廊在中國園林中極盡變化之能事，頤和園長廊可算顯例，其予遊者之興味最濃，印象特深，廊引人隨，中國畫山水手卷，於此舒展，移步換影，上苑別館，有別宮禁，宜其清代帝王常作園居。

諧趣園獨自成區，倚萬壽山之東麓，積水以成池，周以亭榭，小橋浮水，遊廊隨經，適宜靜觀，此大園中之小園，自有天地。園仿江南無錫寄暢園，以同屬山麓園，故有積水，皆有景可借。

水曲由岸，水隔因堤，故頤和園以長堤分隔，斯景始出，而橋式之多，構圖之美，處處畫本，若玉帶橋之瑩潔柔和，十七孔橋之彷彿垂虹，每當山橫春靄，新柳拂水，遊人泛舟，所得之景與陸上得之景，分明異趣。而處處皆能映西山入園，足證「借景」之妙。

註釋：

①米萬鍾（一五七〇～一六二九），中國明末的書畫家，又爲中國園林的著名設計師之一，現北京大學校園尚存的夕園，即爲米萬鍾創建的著名園林所在。

②計成是中國明末的園林學家，有著名的園林理論著作《園冶》傳世。書成於一六三一～一六三四年間，對中國園林的造園疊山有一套系統的理論，對中國園林藝術的研究頗多建制。

陳從周（一九一七～　），浙江海寧人，建築學家、園藝學家。著有散文集《簾青集》、《書帶集》、《世緣集》等。

岳陽樓記

汪曾祺

岳陽樓值得一看。

長江三勝，滕王閣、黃鶴樓都沒有了，就剩下這座岳陽樓了。

岳陽樓最初是唐開元中中書令張說所建，但在一般中國人印象裡，它是滕子京建的。滕子京之所以出名，是由於范仲淹的《岳陽樓記》。中國過去的讀書人很少沒有讀過《岳陽樓記》的。《岳陽樓記》一開頭就寫道：「慶曆四年春，滕子京謫守巴陵郡。越明年，政通人和，百廢俱興⋯⋯」雖然范記寫得很清楚，滕子京不過是「重修岳陽樓，增其舊制」，然而大家不甚注意，總以爲這是滕子京建的。岳陽樓和滕子京這個名字分不開了。滕子京一生做過什麼事，大家不去理會，只知道他修建了岳陽樓，好像他這輩子就做了這一件事。滕子京因爲岳陽樓而不朽，而岳陽樓又因爲范仲淹的一記而不

朽。若無范仲淹的《岳陽樓記》，不會有那麼多人知道岳陽樓，有那麼多人對它嚮往。

《岳陽樓記》通篇寫得很好，而尤其為人傳誦者，是「先天下之憂而憂，後天下之樂而樂」這兩句名言。可以這樣說：岳陽樓是由於這兩句名言而名聞天下的。這大概是滕子京始料所不及，亦為范仲淹始料所不及。這位「胸中自有數萬甲兵」的范老子的事跡大家也多不甚了了，他流傳後世的，除了幾首詞，最突出的，便是一篇《岳陽樓記》和《記》裡的這兩句話。這兩句話哺育了很多後代人，對中國知識分子的品德的形成，產生了極其深遠的影響。匹夫而為百世師，一言而為天下法，嗚呼，立言的價值之重且大矣，可不慎哉！

寫這篇《記》的時候，范仲淹不在岳陽，他被貶在鄧州，即今延安，而且聽說他根本就沒有到過岳陽，《記》中對岳陽樓四周景色的描寫，完全出諸想像。這真是不可思議的事。他沒有到過岳陽，可是比許多久住岳陽的人看到的還要真切。岳陽的景色是想像的，但是「先天下之憂而憂，後天下之樂而樂」的思想卻是久經考慮，出於胸臆的，真實的、深刻的。看來一篇文章最重要的是思想。有了獨特的思想，才能調動想像，才能把在別處所得到的印象所集中起來。范仲淹雖可能沒有看到過洞庭湖，但是他看到過很多巨浸大澤。他是吳縣人，太湖是一定看過的。我很深疑他對洞庭湖的描寫，有些是從太湖印象中借用過來的。

現在的岳陽樓早已不是滕子京重修的了。這座樓燒掉了幾次。據《巴陵縣志》載：

岳陽樓在明崇禎十二年毀於火，推官陶宗孔重建。清順治十四年又毀於火。康熙二十二年由知府李遇時、知縣趙士珩捐資重建。康熙二十七年又毀於火，直到乾隆五年由總督班第集資修復。因此范記所云「刻唐賢、今人詩賦於其上」，已不可見。現在樓上刻在檀木屏上的《岳陽樓記》係張照所書，樓裡的大部分楹聯是到處寫字的「道州何紹基」寫的、張、何皆乾隆間人。但是人們還相信這是滕子京修的那座樓，因為范仲淹的《岳陽樓記》實在太深入人心了。也很可能，後來兩次修復，都還保存了滕樓的舊樣。九百多年前的規模格局，至今猶能得其彷彿，斯可貴矣。

我在別處沒有看見過一個像岳陽樓這樣的建築。全樓為四柱、三層、盔頂的純木結構。主樓三層，高十五米，中間以四根楠木巨柱從地到頂承荷全樓大部分重力，再用十二根寶柱作為內圍，外圍繞以十二根檐柱，彼此牽制，結為整體。全樓純用木料構成，沒用一釘一鉚，一塊磚石。樓的結構精巧，但是看起來端莊渾厚，落落大方，沒有搔首弄姿的小家氣，在煙波浩淼的洞庭湖上很壓得住，很有氣魄。

岳陽樓本身很美，尤其美的是它所占的地勢。「滕王高閣臨江渚」，看來和長江是有一段距離的。黃鶴樓在蛇山上，晴川歷歷，芳草萋萋，宜俯瞰，宜遠眺，樓在江之上，江之外，江自江，樓自樓。岳陽樓則好像直接從洞庭湖裡長出來的。樓在岳陽西門

之上，城門口即是洞庭湖。伏在樓外女牆上，好像洞庭湖就在腳底，丟一個石子，就能

聽見水響。樓與湖是一整體。沒有洞庭湖，岳陽樓不成其為岳陽樓，洞庭

湖也就不成其為洞庭湖了。站在岳陽樓上，可以清清楚楚看到湖中帆船來往，漁歌互

答，可以揚聲與舟中人說話；同時又可遠看浩浩蕩蕩，橫無際涯，北通巫峽，南極瀟湘

的湖水，遠近咸宜，皆可悅目。「氣蒸雲夢澤，波撼岳陽城」，並非虛語。

我們登岳陽樓那天下雨，遊人不多。有三四級風，洞庭湖裡的浪不大，沒有起白

花。本地人說不起白花的是「波」，起白花的是「湧」。「波」和「湧」有這樣的區

別，我還是第一次聽到。這可以增加對於「洞庭波湧連天雪」的一點新的理解。

夜讀《岳陽樓詩詞選》。讀多了，有千篇一律之感。最有氣魄的還是孟浩然的那一

聯，和杜甫的「吳楚東南坼，乾坤日夜浮」。劉禹錫的「遙望洞庭山水翠，白銀盤裡一

青螺」，化大境界為小景，另闢蹊徑。許棠因為〈洞庭〉一詩，當時號稱「許洞庭」，

但「四顧疑無地，中流忽有山」，只是工巧而已。滕子京的〈臨江仙〉把「氣蒸雲夢

澤，波撼岳陽城」整句地搬了進來，未免過於省事！呂

洞賓的絕句：「朝遊岳鄂暮蒼梧，袖裡青蛇膽氣粗。三醉岳陽人不識，朗吟飛過洞庭

湖」，很有點仙氣，但我懷疑這是偽造的（清人陳玉垣〈岳陽樓〉詩有句云：「堪惜忠

魂無處奠，卻教羽客踞華楹」，他主張岳陽樓上當奉屈左徒為宗主，把樓上的呂洞賓的

塑像請出去，我準備投他一票）。寫得最美的，還是屈大夫的「裊裊兮秋風，洞庭波兮木葉下。」兩句話，把洞庭湖就寫完了！

汪曾祺（一九二○～一九九七），江蘇高郵人，作家。著有短篇小說集《邂逅集》、《汪曾祺短篇小說選》，散文集《蒲橋集》、《晚飯花集》等。並有《汪曾祺全集》行世。

煙雨醉翁亭

何 為

幼時背誦歐陽修名篇《醉翁亭記》，輒為之神往。那四百來字的文章用了二十一個「也」字，那統率全文首句「環滁皆山也」的非凡筆力，那「醉翁之意不在酒，在乎山水之間也」，成為生活語言中的常用典故，在在都使人心折。去秋我應邀首次到滁州，終於領略了一番文中歷歷如繪的琅琊山勝景，覺得這一片名山名水早被歐陽修寫完，不知該從何處落筆。

想不到今年十月我又有滁州之行，以醉翁亭命名的首屆散文節就在那裡舉行。不同於上次秋陽明麗，這次是秋雨連綿。同行的市委宣傳部長舉傘笑著說，《醉翁亭記》寫盡琅琊山的四季景觀，以及山間晨昏晦明的變化，唯獨沒有著筆於雨景。這一「點評」使我憬然有所悟。

291 樓·園

那天驅車出城，在琅琊古道下車步行。濕漉漉的寬闊青石板道長約二里許，道旁兩側，濃蔭蔽空，如入蒼黑色的幽寂之境。時或可見古棧道的車轍，使人想像遙遠的歲月。行經一座綠苔斑斑的古老石橋，舉首可見林木掩映的亭台樓閣，有一組蘇州園林格局的建築緊靠崖壁下，這就是傳譽古今的醉翁亭所在地。

醉翁亭在宋朝初建時，其實不過是一座孤立的山亭。史載九百多年前，歐陽修被貶謫到滁州任太守，為琅琊山的秀麗景色所迷醉，在職約兩年三個月時間，感懷時世，寄情山水，常登此山飲酒賦詩。琅琊古剎住持僧智仙同情歐陽修的境遇，尤欽佩他的文才，特在山腰佳勝處修築一亭，以供太守歇腳飲酒。歐陽修時年僅四十，「自號曰醉翁」，即以此亭名為醉翁亭，其傳世之作《醉翁亭記》蓋出於此。

雨中走向醉翁亭，恍如進入古文中的空靈境界，有一種超越時空的幻異感。過了古橋，驟聞水聲大作。原來連日多雨，山溪水勢湍急，水花銀亮飛濺。小溪流繞過一方形石池，池水清澈澄明，此即歐文中所說的「釀泉」。掬水試飲，清甜無比。不知道這立有碑刻的「釀泉」是否即太守釀酒之泉。

將近千年以來，滄海桑田，歷經變遷，最早的醉翁亭只能存於歐文之中了。然而，山水猶在，古蹟猶在，醉意猶在。人們是不願《醉翁亭記》中抒情述懷的詩畫美景在人間消失的。

想必是爲了滿足遠道而來訪古尋幽者的願望，現在的醉翁亭發展爲「九院七亭」，又稱「醉翁九景」，都是歷代根據歐文中的某些意境拓展興建的，遠非曩時「太守與客來飲於此」的山野孤亭可比。這組建築中，例如門楣上題著「山水之間」和「有亭翼然」這一類小院，其名皆取自歐文。多半又以「醉」與「醒」爲主體，後者如「醒園」和「解醒閣」，似乎歐陽修常常喝得爛醉如泥，非醒酒不可。其實未必如此，這位太守自己說得很明白：「飲少輒醉」，「頹乎其中者，太守醉也」，我看都是一種姿態。他的本意「在乎山水之間也」，即使帶有一點醉眼朦朧中看人生世相的意味，實際上也是十分清醒的。

今之醉翁亭位於正門的東院，是一座典雅的飛檐亭閣。亭側的巨石上刻著篆書的「醉翁亭」三個大字，碑石斜臥，宛然似呈醉態。斜風細雨，在亭內亭外徘徊良久。旋即到亭後的「二賢堂」。這「二賢」有幾種說法，一種較爲可信的說法是指歐陽修和蘇東坡。這裡有一座新塑的歐陽修高大立像。屋外漫步時，忽然覺得，有些古蹟還是「虛」一些，迴旋的餘地大一些，更能激發思古之幽情，歸根結底這也是愛國主義的感情，我如是想。

從「二賢堂」向西至「寶宋齋」，進入明建磚木結構的狹小平屋。屋內有兩塊靑石古碑，嵌於牆垣之間，高逾七尺，寬約三尺。兩碑正反面刻著蘇東坡手書的《醉翁亭

記》全文，每字足有三寸見方。「歐文蘇字」，勒石爲碑，稀世珍寶，何等名貴！然而在那災難的十年間，竟有愚昧狂暴之徒以水泥塗抹古碑上，鐵筆銀鈎，幾不可辨。這兩塊巨型碑石，既是歷史文明的見證，又是野蠻年代留下的印證。遊人駐足而觀，無不爲之長嘆。雖然近年來另建六角形仿古「碑亭」一座，將「寶宋齋」中的古碑加工拓印後另立碑石於此，然較之原件遜色多矣，成爲永遠無法彌補的缺憾了。

首屆「醉翁亭散文節」開幕式的會場，設在碑亭後側的解醒閣內。解醒閣是仿明代建築，與醉翁亭各處一端，一醉一醒，遙相呼應。是日也，來自南北各地的散文同行們濟濟一堂，大有爲散文事業揚眉吐氣之慨，是一次難得的盛會。有幾位老朋友未能如期赴會，未免遺憾。會上相繼發言時，我只管眺望廊檐外的美景。琅琊山的層林幽谷，濃淡深淺多層次的綠色，在煙雨迷離中化爲漫天綠霧，令人目迷神馳，酩酊欲醉。忽發奇想，這次冒雨遊醉翁亭，上溯近千年，當人們追蹤當年歐陽修在琅琊山與民同樂的遊跡，豈不是介乎時醉時醒或半醉半醒之間，才能約略領悟其中的況味麼？

醉翁亭院牆外，迎面一片森森然的參天古木，樹冠巨大如華蓋，俯臨著奔流不歇的山溪。據植物家鑑定，這片楡樹迄今只見於琅琊山上，人稱「琅琊樹」或「醉翁樹」。我以其樹名寓有紀念意義，這片楡樹，隨手採擷一片帶回來。

何為（一九二二～），浙江定海人，散文家、劇作家。著有散文集《青弋江》、《織錦集》、《臨窗集》、《何為散文選》、《北海道之旅》等。

廢墟的召喚

宗璞

冬日的斜陽無力地照在這一片田野上。剛是下午，清華氣象台上邊的天空，已顯出月牙兒的輪廓。順著近年修的柏油路，左側是乾皺的田地，看上去十分堅硬，這裡那裡，點綴著斷石殘碑。右側在夏天是一帶荷塘，現在也只剩下冬日的淒冷。轉過布滿枯樹的小山，那一大片廢墟呈現在眼底時，我總是有一種奇怪的感覺，好像歷史忽然倒退到了古希臘羅馬時代。而在亂石衰草中間，彷彿應該有著妲己、褒姒的窈窕身影，若隱若現，迷離撲朔。因為中國社會出奇的「穩定性」，幾千年來的傳統一直傳到那拉氏，還不中止。

這一帶廢墟是圓明園中長春園的一部分。從東到西，有圓形的台，長方形的觀，已看不出形狀的堂和小巧的方形的亭基。原來都是西式建築，故俗稱西洋樓。在莽蒼蒼的

原野上，這一組建築遺蹟宛如一列正在覆沒的船隻，而那叢生的荒草，便是海藻，雜陳的亂石，便是這荒野的海洋中的一簇簇泡沫了。三十多年前，初來這裡，曾想，下次來時，它該下沉了罷？它該讓出地方，好建設新的一切。但是每次再來，它還是停泊在原野上。遠瀛觀的斷石柱，在灰藍色的天空下，依然寂寞地站著，顯得四周那樣空蕩蕩，那樣無倚無靠。大水法的拱形石門，依然捲著波濤。觀水法的石屏上依然陳列著兵器甲冑，那雕鏤還是那樣清晰，那樣有力。但石波不興，雕兵永駐，這蒙受了奇恥大辱的廢墟，只管悠閒地、若無其事地停泊著。

時間在這裡，如石刻一般，停滯了，凝固了。建築家說，建築是凝固的音樂。建築的遺蹟，又是什麼呢？凝固了的歷史麼？看那海晏堂前（也許是堂側）的石飾，像一個近似半圓形的容器，年輕時，曾和幾個朋友坐在裡面照相。現在石「碗」依舊，我當然懶得爬上去了，但是我卻欣然。因為我的變化，無非是自然規律之功罷了。我畢竟沒有凝固──

對著這一段凝固的歷史，我只有悵然凝望。大水法與觀水法之間的大片空地，原來是兩座大噴泉，想那水姿之美，已到了標準境界，所以以「法」為名。西行可見一座高大的廢墟，上大下小，像是只剩了一截的、倒置的金字塔。悄立「塔」下，覺得人是這樣渺小，天地是這樣廣闊，歷史是這樣悠久──

路旁的大石龜仍然無表情地蹲伏著。本該豎立在它背上的石碑躺倒在土坡旁。它也許很想馱著這碑，盡自己的責任罷。風在路另側的小樹林中呼嘯，忽高忽低，如泣如訴，彷彿從廢墟上飄來了「留——留——」的聲音。

我詫異地回轉身去看了。暮色四合，方外觀的石塊白得分明，幾座大石疊在一起，露出一個空隙，像要對我開口講話。告訴我這裡經歷的燭天的巨火麼？告訴我時間在這裡該怎樣衡量麼？還是告訴我你的期待，你的期待？

風又從廢墟上吹過，依然發出「留——留——」的聲音。我忽然醒悟了。它是在召喚！召喚人們留下來，改造這凝固的歷史。廢墟，不願永久停泊。

然而我沒有為這努力過麼？便在這大龜旁，我們幾個人曾怎樣熱烈地爭辯呵。那時的我們，是何等慷慨激昂，是何等地滿懷熱忱！和人類比較起來，個人的一生是小得多的概念了，每個人自有理由做出不同的解釋。我只想，楚國早已是湖北省，但楚辭的光輝，不是永遠充塞於天地之間麼？

空中一陣鴉噪，抬頭只見寒鴉萬點，馱著夕陽，掠過枯樹林，轉眼便消失在已呈粉紅色的西天。在它們的翅膀底下，晚霞已到最艷麗的時刻。西山在朦朧中塗抹了一層嬌紅，輪廓漸漸清楚起來。那嬌紅中又透出一點藍，顯得十分凝重，正配得上空氣中摸得著的寒意。

這景象也是我熟悉的，我不由得閉上眼睛。

「斷碣殘碑，都付與蒼煙落照。」身旁的年輕人在自言自語。事隔三十餘年，我又在和年輕人辯論了。我不怪他們，怎能怪他們呢！我囑嚅著，很不理直氣壯。「留下來吧！就因爲是廢墟，需要每一個你呵。」

「匹夫有責。」年輕人是敏銳的，他清楚地說出我囑嚅著的話。「但是怎樣盡每一個我的責任？怎樣使環境更好地讓每一個我盡責任？」他微笑，笑容介於冷和苦之間。

我忽然理直氣壯起來：「那怎樣，不就是內容麼？」

他不答，我也停了說話，且看那瞬息萬變的落照。迤邐行來，已到水邊。水已成冰，冰中透出枝枝荷梗，枯梗上漾著綺輝。遠山凹處，紅日正沈，只照得天邊山頂一片通紅。岸邊幾株枯樹，恰爲夕陽做了畫框。框外嬌紅的西山，這時卻全呈黛靑色，鮮嫩潤澤，一派雨後初晴的模樣，似與這黃昏全不相干，但也有淺淡的光，照在框外的冰上，使人想起月色的淸泠。

樹旁亂草中窸窣有聲，原來有人作畫。他正在調色板上蘸著顏色，蘸了又擦，擦了又蘸，好像不知怎樣才能把那奇異的色彩捕捉在紙上。

「他不是畫家。」年輕人評論道，「他只是愛這景色——」

前面高聳的斷橋便是整個圓明園唯一的遺橋了。遠望如一個亂石堆，近看則橋的格

局宛在。橋背很高，橋面只剩了一小半，不過橋下水流如線，過水早不必登橋了。

「我也許可以想一想，想一想這廢墟的召喚。」年輕人忽然微笑說，那笑容仍然介於冷和苦之間。

我們仍望著落照。通紅的火球消失了，剩下的遠山顯出一層層深淺不同的紫色。濃處如酒，淡處如夢。那不濃不淡處使我想起春日的紫藤蘿，這鋪天的霞錦，需要多少個藤蘿花瓣呵。

彷彿聽得說要修復圓明園了，我想，能不能留下一部分廢墟呢？最好是遠瀛觀一帶，或只是這座斷橋，也可以的。

為了什麼呢？為了憑弔這一段凝固的歷史，為了記住廢墟的召喚。

一九七九年十二月

宗璞（一九二八～），北京人，作家。著有中短篇小說集《三生石》、《紅豆》，長篇小說《南渡記》，散文集《丁香集》、《鐵簫人語》等。

達摩的影子

——少林寺款語之一

蘇　晨

中國佛教禪宗初祖菩提達摩的形象，是一位堅忍剛毅的可敬學者的形象。古今中國畫家，特別是元、明以來的人物畫創作，畫達摩的作品極多，最常見的是種種「達摩面壁圖」和「達摩渡江圖」。其間我最喜歡的，是嶺南畫派遠祖之一蘇六朋的一幅「達摩渡江圖」。

「文化大革命」前，陶鑄在廣東做中共省委第一書記的時候，曾把蘇六朋的這幅傑作，收入他從頭到尾一手擘劃的《廣東名畫集》。這是一部迄今仍未失為我國美術出版物頂尖兒檔次的大畫册。眼下已經歸為文物的範疇，售價是當年定價的幾十倍。很後悔那時候沒狠狠心也買它一部，雖然價碼可觀，但是聽說實際上不過是成本之半，好在我選購了幾幅裝剩下來內部處理的單幅畫，其中包括蘇六朋的那幅「達摩渡江圖」。

「文化大革命」期間，我把這幅畫，藏在一幅上面統下來的絲織「紅太陽打乒乓」圖」後面，靠了前有「泰山石敢當」，偷偷保存了下來。大前年《中篇小說選刊》邀請我們這些顧問去福州開會，會間有一次帶我們去芝田閣參觀，我見那兒有一座龍眼木雕達摩立像不錯，動了心思想買。就近找了福州雕刻藝術研究所副所長、著名壽山石雕刻家郭功森來幫我參謀，我這位不來虛套的好朋友，看了看說造型不俐落又生動，他聽了看說讓我回去寄來，說是可以找一位龍眼木雕名家，照著樣兒專為我雕一座。就這樣，半年後我寄到他處的畫，就立起來變成一座龍眼木「達摩渡江」圓雕，由也是去福州開會的作家范若丁給我帶回了廣州，屈指達摩的影子，不覺已經在我的書房裡隱時現出沒了幾十年。

今年四月間，接到《散文選刊》的請柬，邀我和花城出版社副社長范若丁，去洛陽參加一個散文方面的會。我看罷請柬，走過去打理了一下那座達摩立像，心想這回倒是可以順路逛逛少林寺。菩提達摩在少林寺面壁修行了九年，從無到有開創了中國禪宗，不知道那兒如今還留下些什麼達摩的影子沒有？我找若丁商量，他也願意陪我一行。

一千四百六十年前，公元五二七年，印度和尚菩提達摩飄洋過海來到中國，是在我們廣州登陸的。他在廣州的駐足地，至今還叫「西來初地」。達摩離開廣州先去南京，在那兒覺得不如意，才又渡江投奔嵩山少林寺。這段路他當年走了多久？無從查考。相

信總不會有我們快捷；我和若丁在廣州白雲機場上飛機，一個半小時到鄭州。在鄭州會合碧野、楊靜老兩口，上汽車再一個半小時就來到了少林寺。

如今的少林寺，和所謂「禪林清靜之地」再也不相干了。自從連續拍過幾部少林故事電影和電視連續劇，在國內外那麼一放，目前這兒每天的遊客流量是少則萬把兩萬，多則十萬八萬。我們來遊少林寺，正逢洛陽牡丹花會期間，更是一天從早到晚人山人海。

汽車離少林寺還有兩公里，就只能龜行鴨步，一路擠滿了俏麗的花轎子大軲轆車、花轎，備了閃金耀銀漂亮鞍子的驢、馬、高頭大騾子，在爭相殷勤地攬乘客。我們的車子是撒了謊硬說壽星老似的碧野是「湖北省委負責同志」，才騙准開上這近寺兩公里公路的，因為不然時間怎麼也不夠用。我們的司機耐著性子好歹把車子挪蹭到寺前那個內部停車場。我下得車來，站上一個小崗綜覽了一番少林寺的全景，覺得遠沒有在電影裡顯得那麼壯闊。

一進少林寺，首先注意尋找菩提達摩的蹤跡兒。達摩面壁修行九年那個洞窟，在寺後半山腰，登上去還有兩三公里山路，自然也是時間不允許。我們只各花一角錢，租路邊架設成行的所謂「高倍望遠鏡」（其實不過是普通望遠鏡外罩一個唬人的大圓筒），遠遠望了望。在少林寺院子裡，倒是見到了一大塊「達摩面壁石」。不知道這堵石壁是

303　樓・園

不是從半山那個洞窟裡移來的？這堵石壁上可真有個和尚打坐參禪形狀的暗影，說明牌上說這是達摩面壁九年把身影都印上了石壁。誰知道這是真情還是附會？說是真情，也沒什麼好奇怪，因為禪師確實很重視打坐參禪，達摩到了少林寺，也正是因為特愛打坐參禪，才落了個「壁觀婆羅門」的雅號。再說九年、三千二百九十多天，老向著一處坐，由於光線照射部分受到人體阻擋的關係，在石壁上留下個一定形狀的暗影也實實在在並不奇怪。

只是對「壁觀」或其通俗說法「面壁」這個禪家的詞兒，到底該怎樣理解，當代第一流的禪學大師們也還沒取得一致意見。如當代世界最有權威的禪學大師之一、日本的鈴木大拙博士就認為∴不應該從字面兒上去解，「壁」的意思是精神集中，屏息諸「緣」，「壁觀」就是《金剛經》裡的「覺觀」，指的是一種「開悟」的境界。人們也知道，達摩在少林寺，並不反對讀經，還很注意用《楞伽經》教人呢。我們去洛陽是參加一個散文的會，所以我油然想到，菩提達摩那篇談達摩禪「二入」（「理入」、「行入」）、「四行」（「報怨行」、「隨緣行」、「無所求行」、「稱法行」）的著名散文，也是講的要把抽象和具體打成一片，他何曾老是讓人對著石壁一個勁兒打坐？

「達摩面壁石」上的達摩影子也朦朦朧朧，引起我許多朦朧的思考，這還待梳理。

達摩造像碑上的達摩造像清清晰晰，雖然略有些漫畫化，大處仍充滿著一位正氣凜然的

大宗教哲學家的氣度。這是一位非常正直不拐彎兒的人，我撫弄著他的造像碑，一時想

到了他初見梁武帝蕭衍時，彼此間的一次著名的對話。

蕭衍是一位很信佛的皇帝，他的都城南京，杜牧的詩中說是有「四百八十寺」，可

見那佛教的氣氛之濃郁。蕭衍把達摩從廣州接到南京，問他道：「我做了皇帝以後，建

了那麼多佛寺，印了那麼多佛經，供養了那麼多和尚，應該算是有很大的功德了吧？」

達摩卻說：「不能那樣講，這些都還談不上是功德。」蕭衍奇怪地問：「有什麼理由說

我做的這些不是功德？」達摩從容地解釋道：「其實在你心目中這些都不過是為了身後

升天的一種投資，實質上只是一種因果的求取，硬要拉到功德上來談，那就像影子跟著

形體，雖然可見，畢竟不是實存的東西。」蕭衍又問：「那麼什麼才是真功德？」達摩

說：「禪家的真功德，首先指一種圓融純淨的智慧，它的本體是空寂的，所以首先不可

以用世俗的觀念和方法去取得它……」

梁武帝蕭衍是那樣的信佛，甚至做了皇帝以後還曾一度捨身到佛寺裡為奴。然而即

便如此，達摩對於學問還是只能從理論的精髓所在，去一絲不苟地嚴肅對待。他認為，

他與蕭衍根本上沒有「緣分」，不久就捨帝王身邊的榮華，偷偷渡江去了少林寺。

在少林寺裡，有形無形的達摩的影子隨處都不難見到。這位十五個世紀前的唯心主

義哲學家，他不是神，只是一位可敬的學者。

禪家講「見性成佛」，但說那特定的涵義是：禪家以為能使生命順其自然就是幸福、快樂、步入天國。「自悟」、「自渡」、「自己做自己的燈」、「見到自己與生俱在的本性」，就是所謂「見性成佛」。禪家不把生命看成「火宅」，只講苦和脫苦，只講清純的安定和智慧。認為智慧不是苦修的結果，是人的「自性」，即人的與生俱來的「本性」。人通過修行，達到心境的澄定，那種清澈的本性就會盈盈而現，這就叫做「識自本性」，「見自本性」，也即是「悟道」……

菩提達摩他們是唯心主義者，我們是唯物主義者，馬克思主義者，自然以為他們那些東西不足道。但是，對於理論上的對立面，卻是什麼時候也不應該靠了歪曲了人家來取勝。這也是那天我站在達摩造像碑前偶然一時想到的。

蘇晨（一九三○～），遼寧本溪人，作家。著有散文集《野芳集》、《小荷集》、《野石子集》、《流水集》、《三角梅記》等。

桃花源的魅力

石　英

桃花源是一個令人神往的童話般的奇幻境界，也是我三十年前初讀《桃花源記》時就心嚮往之的地方。儘管在此後的許多年間，人們告訴我：這實際上是一個並非真實的存在，只是表現了陶淵明意在隱居遁世的精神寄託。在大學讀書時，還有的同學因為不經意流露出想一見桃源仙境而遭到批判，被拔了「白旗」。但在我的內心裡，桃花源卻並未因為這些不分青紅皂白的誅伐，便減弱了引人的魅力。

直到三十年後的今天，在湖南省有關方面舉行「武陵筆會」赴張家界途經桃源縣時，我才親臨此地。歸來還感到奇異難解的是：它留給我的印象是這樣深，這般美好，這麼多難盡釋然的感懷和悠長醇香的餘味！

這到底是為了什麼，使我這個走南闖北多涉佳勝、一向認定「觀景不如聽景」的遊

子，驚羨於桃花源的極致的呢？

是進門之後那片結實累累的桃林引起了顧名思義的端緒？還是桃花觀上廳懸掛的歷代名人雅士的題詩，觸發了我效顰弄墨的意趣？抑或是主人熱情待以著名的擂茶，使我聯想起三國時那位老嫗以此茶拯救莽張飛部眾的佳話？也許是那甁月亭告訴我唐代詩人劉禹錫曾來此吟詩，令我加深了對先賢的崇羨？……

都是，卻又很不完全。我急趨步深入探幽，突出的意識還是為了給我熟記和熱愛的《桃花源記》尋求注腳，為那位中華民族的傑出人物──大詩人陶淵明的美學追求，做些富有意趣的印證。因此，傳說中「秦人古洞」的遺址首先使我佇足戀看不已。

這是山根下的一個斷層的遺蹟，隱約可見似乎是填塞了的洞口。如今已長滿了青苔和雜草。由於泉水潛流使它和附近土石保持著永不乾涸的濕潤。據嚮導說，這就是陶公《桃花源記》中所寫的「山有小口，彷彿若有光」的那個古洞，後來由於地殼變動，山石塌陷，洞口被填沒，而今從這裡已無法通向那個「有良田、美池、桑竹之屬」的神話般的境界。嚮導的神情是那般煞有介事，聽者又是這樣認真虔誠。我本來站在外圈，似信其有，又覺其無，但隨後也不由得受到了感染，懷著嗟訝而惋惜的心情離開了現場，繼續沿著山壁狹路攀緣而上，突然，去路截斷，哦，這裡倒有一個不及身高的窄長洞口，黑黢黢的，深不可測。前面有一遊客本已倉猝入內，又覺駭異，慌忙抽身退出，大

叫「沒光！沒光！」我理解此君語意是指「彷彿若有光」那個「光」字。由於他的傳染，原來踟躕在洞口的幾個遊客一時也難決進退。這時洞內有人高喊：「有光啦！——馬燈！」大家才不再猶豫，遂魚貫而入。我也隨同進洞，果見有一、二盞馬燈照明，雖不甚亮，但路已可辨，倒甚合「彷彿」之詞意。我一邊走邊留意，腳下有碎石硌腳，兩邊洞壁多有砍鑿痕跡，顯見是經過人工的努力，且新碴畢現，看來工程時間並不太長。正思量間，嚮導隨後跟上，適時介紹曰：「這是不久前才開鑿出來的，地點離那個堵塞了的古洞也就只有幾十米。」我聽後釋然，內心以為這並無不可，既然老洞堵塞了，為了達到魅人的境界，緣何就不能另闢蹊徑？難道還非得使今日老弱婦孺遊客從原古洞上方攀越山脊才算真實？才算沒有逾越古人的成文規範一步？似這樣新鑿一洞，任何人都能穿越而入，有許多方便。不足之點是，以今日馬燈喻古洞之光多少有損遊客所應領會的意境，這也不是不可以改進設置的。

眼前果然「豁然開朗」，有「豁然軒」在焉。「別有洞天」的大字匾額是如此引人入勝。眼前果然是田連阡陌，稻綠花紅；四周環山，像個圓桶，恁般靜寂，別無雜聲，只有樹叢深處，鳥囀蟬鳴。果然是另一番小世界，連風絲也被山脊和叢樹所阻隔，氣溫少說比「外部世界」要高上幾度。若是在冬令，肯定是一個避寒的難得佳處，但在這溽暑七月，卻要比在外面多幾分「心定自然涼」的耐性兒。然而，一種索隱探幽的莊嚴感

使我忘卻了脊背上汗湧的癢處。

這是一個多麼別致的環境啊！它觸我進行了新的思考，推翻了過去一些年在腦子裡形成的既定的認識。在大學裡學文學史，老師斷然告訴我們說：陶淵明筆下的所謂桃花源完全是子虛烏有，在那個社會中，根本不可能有一個與世隔絕的仙境。而今我覺得：仙境當然是沒有的，絕對的隔離狀態也是很難的，但我今夏以來先後深入閩西北和湘南山區，卻發現了不少與中心城市和交通要衝遠相隔離的幽深地帶。譬如閩西北武夷山腹地，在一個三五戶的叢林山村與一老年農民談起，他肯定地告訴我說：他的祖先是宋末元初為避元兵侵害從北邊遷過來的，有世代相傳的家譜為證。從那時起，數百年間未受到戰火侵擾，直到解放前夕卻遭到國民黨殘匪的禍害，最後還是解放大軍解放了他們，才傳來了山外世界時代變遷的風信。湘西山區是否也有類似情況？似亦不可斷然否定吧。由此我聯想：陶淵明把此地描寫成為一個「不知有漢，無論魏晉」的世外桃源，固然不無誇張，但這種虛構在當時也是有其現實依據的。甚至我還認為：任何形式的文學作品，如果完全脫離了現實生活，一味胡編亂造，不可能有其長久的生命力，而《桃花源記》的引人魅力歷久不衰，就絕不是偶然的了。

我在這裡固然沒有遇到古代裝束的「黃髮垂髫」，也沒有被「延至其家，皆出酒食」，但我卻在一座涼亭下看到幾位穿戴入時、氣質不俗的村姑一起說笑。當伙伴中有

的讚賞一位姑娘的皮涼鞋好看時，她說：「這是我爸爸到北京出差買來的。」而另一個小巧的姑娘則指著自己的連衣裙誇耀說：「我這裙子是他從廣州寄回來的。」我想這「他」，按通常習慣，多半指的是未婚夫吧。

哦，這就是今日的桃花源！

我繼續東行，尋找出去的路徑，剛轉過一片新建的瓦屋，只見一老一少並肩而來，看眉眼肖似父子。老者肩荷鋤頭，笑語中不離「責任制」，年輕人手拿算盤，也爭說自己的新鮮事兒。當他從我身邊擦過時，我清楚聽到他說，「我們茶社也實行承包了。」語間不勝欣喜。我轉過一個小山角，果見一個茶社，此時既賣冷飲，又兼售桃花源遊覽指南等書刊。我猜想那年輕人或許就在這裡服務。

我從新闢的「秦人古洞」進來，看到的是一個新的境界，時代新風中的新人。他們不僅知漢知晉，更知中華振興。堵塞了的舊洞口沒有阻絕生活的足音，圓桶般的山圍也沒有滯息他們同外界的聯繫，北至首都，南至祖國南大門的廣州，這裡的人都可深切感知共同脈搏的躍動。我在想，假如陶淵明也能來參加此次「武陵筆會」，他會不會產生新的創作衝動？寫出《桃花源記》續篇？

以下沿途，我還經過了許多亭苑設施，當不一一贅述，感觸最深的是一座不起眼的「既出亭」。以「既出，得其船」一段文意而得名，如今亭下是一條溪澗，但雜石橫

陳，叢草蕪生，即使有舟亦不可行。好在今日遊覽者不必乘舟，現代化的小汽車，空調大轎車已在等候。我既出，但不是訣別，更不會迷途，有機會還可能再來，而且要招呼朋友和對中華民族的優秀文化、名苑勝蹟有興趣有感情的人，都來一飽眼福。我本為索隱探幽而來，印證《桃花源記》所記究竟可靠性如何。及至看過之後，對陶公所記真確程度怎樣都覺得無關緊要，不論那個流傳了一千數百年的名作，是一篇記實文章也好，是一篇想像成分很大的優美散文也好，甚至看作一篇短篇小說也好，都是有很大的認識作用和審美價值的。《桃花源記》如此，按此文設置的勝景亦如是。

我「既出」，懷著對中華民族文化傳統和山川勝景的自豪，帶著品咂不盡的美的享受和時代新風的洗禮，走出來了。我們還要走進去，走進對祖國歷史和現實生活精於思考的寶庫，走向一個追隨先賢、建樹新業的更高一級的境界！

石英（一九三四～），山東黃縣人，作家。著有文學傳記《吉鴻昌》，中篇小說《文明地獄》，長篇小說《火漫銀灘》，詩集《故鄉的星星》，散文集《多情集》等。

相見恨晚

──初晤龍門盧舍那大佛

李元洛

洛陽是我的出生之地，但我剛牙牙學語時便離開了那裡，一去便是半個多世紀的歲月悠悠。待到五十多年後的高秋舊地重來小聚半日，彼此卻都已相見不相識。我已深悔自己姍姍來遲了，穿越而過直去伊水之濱香山之畔的龍門石窟，隔著龍門大橋隔著清碧的伊水隔著一千多年的蒼茫歲月，奉先寺的盧舍那大佛從半空從岩壁遠遠向我遞來一朵永不凋謝的微笑，一瞥之下，我心中更是愴然暗驚。

伊水億萬斯年前從西南奔來，到這裡將阻路的石灰岩山撞開裂為兩扇，東面的叫香山，西面的名龍門山，合而稱之「伊闕」。公元四九四年，北魏從山西平城（大同）遷都洛陽之後，於此繼續營造石窟。工匠的斧鑿叮噹之聲從北魏一直響到北宋，龍門石窟終於和大同雲崗石窟、甘肅敦煌莫高窟一起，並稱為我國古代佛教石窟藝術的三大寶

庫。我也終於有幸來到這個寶庫觀禮，它會贈我以怎樣的財富？

龍門石窟南北長達一公里，兩山現存窟龕二千一百多個，佛塔四十餘座，碑刻題記三千六百多品，佛像十萬餘尊。來去匆匆，我怎能一一趨前瞻拜？剛才我在伊水東岸時，已隔水將盧舍那大佛遞來的那朵微笑接住，唯此而獨尊，我只能目無餘佛了。

奉先寺位於龍門西山中部的半山腰，唐高宗咸亨三年（公元六七二年）創建，歷時四年竣工。它南北寬三十六米，東西深四十一米，主座為高達十七·一四米的依壁而開的盧舍那大佛坐像，是龍門石窟中規模最大藝術最為精美的代表性傑作。我沿著彎彎的山邊石級攀援而上，跨上它的平台剛剛舉目仰望，頓覺眉睫不勝重負。人生苦短嘆而佛像永恆，在無可抗拒的時間與不朽之前，我如同被高手點穴般地鎮住了。一千三百多年的歲月，雖然已經與一千三百多年的伊水一起流逝得不知去向，護衛佛像的奉先寺院也早已無影無蹤，但盧舍那大佛卻巍然獨坐在伊水之濱，雖然北魏共有佛教寺院一千三百六十七座，但除了建於漢代的白馬寺的鐘聲從遠古一直敲響到今天，其他寺院的鐘聲都早已蕩入歷史，今天均已經沈寂無聞，而盧舍那大佛卻安然靜坐在半山之上；雖然北魏之後，東魏、西魏、北齊、北周、隋以及唐宋元明清如同走馬燈，滅了又明，明了又滅，可是盧舍那大佛卻依然獨坐在今日參拜者的瞳仁之中。在我之前一千多年的天寶三載，寄寓洛陽的年輕的杜甫曾經來過這裡，流傳至今的《杜工部詩集》的開篇，

就是〈遊龍門奉先寺〉一詩：「已從招提遊，更宿招提境。陰壑生虛籟，月林散清影。天闕象緯逼，雲臥衣裳冷。欲覺聞晨鐘，令人發深省。」杜甫當年曾借宿於此，我尋尋覓覓，只見熙來攘往的遊人，卻再也找不到他的身影。他說聞晨鐘而深有省悟，他「深省」的是什麼呢？我再也無法聽他述說了，而我想告訴他的，他還能聽到嗎？

佇立在盧舍那座前的這一塊清涼淨土，我雖然六塵猶染，是一個小根小器的凡人，但我想告訴杜甫：千百種人，就有千百種人生，用以維生的財富和用以維心的名望，都比不上清淨澄明的智慧，作為他一千年後的學子，我要握緊手中這支年華雖已向老然而卻仍舊奔流熱血的筆，去書寫無愧於一己的生命也無負於社會的人生。但是，如同我已聽不到他的解答，他也無法聽我傾訴我的感悟了。在不勝低迴中抬起頭來，目光向上攀升，猛然間發覺慈眉善目的盧舍那大佛在高處微微俯首，似是側耳傾聽。啊，在華嚴宗中本義是「光明普照」的盧舍那，目如秋水，眉如新月，豐准寬唇，垂耳及肩，法相莊嚴而慈祥。她看到過人世間太多的爭鬥和苦難，黎明的露水凝在她的眼角時，是不是她悲憫眾生溢出的清淚？她也聽到過人世間芸芸眾生太多的祈願和許諾，她的唇邊總是漾著微笑，那是不是一瓣時間的風也永遠吹不落的蓮花？我不敢向前牽衣相問是否聽清了我的心音，我深恐自己一介凡夫俗子，褻瀆了超塵脫俗端坐半空的高遠與寧靜。

一千三百多年，對於盧舍那不過是一場小寐，而浮生幾何的我卻無法久留在這琉璃

淨土，我就要返回南方的紅塵。不知何時才能千里再來？當我在伊水之濱頻頻回首，塞

滿心中的只有一句話：

相見恨晚，盧舍那！

李元洛（一九三七～），湖南長沙人，學者、作家。著有學術論述《詩美學》、《李元洛

文學評論選》、《詩卷長留天地間》，散文集《書院清池》、《悵望千秋──唐詩之旅》等。

蒲松齡故居漫筆

馬瑞芳

十九世紀的世界文壇，正是短篇小說雲蒸霞蔚的時期。契訶夫為首的俄國，莫泊桑領銜的法國，還有納撒尼爾‧霍桑、馬克‧吐溫、歐‧亨利為代表的美國，佳作競出。每讀這些堆金疊玉的世界名著時，我不能不望洋興嘆，為大師們的才思所折服。但也常常有點兒民族自豪感油然而生：我國古代短篇小說不僅不比歐美差，而且繁榮得比他們早。當那個著名的美國流浪漢在監獄裡以「歐‧亨利」的筆名開始創作時，《聊齋誌異》已經在神州風行了兩個世紀，而且由英國傳教士衛三畏（一八一二～一八八四）譯成了英文。

《聊齋誌異》的作者蒲松齡（一六四〇～一七一五）被稱為「世界短篇小說之王」。他出生在山東淄川一個普普通通的小村莊，一座普普通通的茅草房中，做了一輩

子普普通通的私塾先生。和他生前的窮愁寥落相映成趣的是，有越來越多的人，從四面八方絡繹不絕地來看這位窮秀才的故居，有的是從大洋彼岸不遠萬里專程而來的。

參觀蒲松齡故居最好趁秋高氣爽時。進入月洞門，迎面數莖太湖石瀟灑而立。甬道兩旁一排排、一把周圍的空氣都染綠了。進入月洞門，迎面數莖太湖石瀟灑而立。甬道兩旁一排排、一株株各色各樣的名貴菊花爭妍鬥麗。月洞門旁有個綠藤纏繞、綠葉紛繁的瓜架，吊在上邊的十幾枚南瓜個頭兒一般大，圓圓整整，端端正正，紅紅艷艷，熟得透了，熟得實在，真極了反而像是假的。南瓜上的「聊齋」、「柳泉」字樣，是坐果時鐫刻上的，隨南瓜而長大，長得天衣無縫，倒像固有的一樣。有後牆的綠屏為陪襯，這些南瓜更平添了一種「萬綠叢中數點紅」的韻味兒，受到特殊禮遇的遊客可以討得其中一枚，置於案頭，越冬不壞，成為樸素而別致的裝飾品，並可時不時體味「豆棚瓜架雨如絲」的意境。進入第二個洞門，「聊齋」豁然在目，門前左右各有一株石榴樹，挺拔而勻稱，

樹葉將落未落，特意留在樹上的石榴裂著嘴兒，似笑迎佳賓。

需要仔細看、慢慢瞧的，是聊齋。這是蒲松齡生活的地方，一般被介紹為作家的出生處，其實不對。蒲松齡的《降辰哭母》說：「爾年於今日，誕汝在北房，抱兒洗楬上，月斜過南廂」，這個「北房」指蒲家老宅，蒲槃的正房，而「聊齋」是蒲松齡娶妻後分家得的三間農場老屋，蒲松齡苦撐苦熬了幾十年，才把這塵泥滲漉的破屋翻蓋了一

番。

「聊齋」磚鋪地，竹爲棚，古色古香，迎門高懸路大荒書寫的「聊齋」匾，匾下是清代畫家朱湘麟畫的蒲松齡像，兩側是郭沫若的名對：

寫人寫鬼高人一等

刺貪刺虐入骨三分

對聯兩側是蒲松齡手稿照片。畫像下陳列著蒲松齡用過的銅手爐（近年來手爐已收進紀念館的保險櫃中）。蒲松齡常寫到他「呵凍急草」的寫作情況：「子夜熒熒，燈昏欲蕊；蕭齋瑟瑟，案冷凝冰。」（〈聊齋自志〉）「彎月已西，嚴寒侵燭，霜氣入幃，枵腹鳴飢」（〈戒應酬文〉）。在飢寒交迫中寫作，這小手爐該給聊齋先生以多大溫暖和慰藉？銅爐爐極薄，大約是被作家瘦骨稜稜的手摩挲而致吧？

南窗下有張粗糙而陳舊的兩抽桌，擺設著聊齋老人用過的硯台。這張桌子和畫像下的大方桌據說都是蒲老夫子的舊物，不過南窗下的舊桌更像。畫像下那張，新得令人起疑。

「聊齋」內文物不少，可眞正屬於蒲家的不多。一塊海岳石，也叫靈璧石，據說是

宋代米芾玩賞過的，後來落入西鋪顯宦畢際有之手，「刺史歸田日，餘錢買舊山」；一塊三星石，狀如玲瓏剔透的假山，頂端有三個亮點，以水塗抹，燈下閃閃發光；一塊蛙鳴石，形似青蛙；一座碩大的木影爐，據說是整個黃楊木樹根雕成；……都算不是什麼稀世珍寶，卻又不屬於蒲松齡所有，這是一九五六年從西鋪畢家搬來的。蒲松齡在畢家坐館三十年，這些置於他設帳處的木影爐、三星石，還有那「綽然堂」大匾，以及蒲松齡睡過的床，都被一古腦兒搬了來，算是作家的遺物。其實只能算是作家終生貧困的證明。

於是，所謂「聊齋」，變成了「綽然堂」的部分再造，而且是不倫不類的再造。三百年前蒲松齡到畢家拋妻別子地舌耕，伴隨他度過漫漫長夜的，就是這爐，這石，這床，爾今，它們又來寄聊齋籬下，完成了一個煞有趣味的歷史回環。

「聊齋」是蒲松齡紀念館的基點，「文革」前即紀念館之全部。「紅色風暴」中蒲松齡墓被掘，故居卻幸運地塵封了起來，因而除四害後迅即「東山再起」，且有日漸擴展之勢。除「聊齋」外，故居現有好幾個展室。著作室中展出《聊齋誌異》各種版本，英、日、俄、匈牙利等語言的譯本，裝幀、插圖非常漂亮。聊齋評書、小人書、白話讀本更是琳琅滿目。蒲松齡文集、詩集、俚曲、雜著也收藏甚豐。紀念館魯童館長一直潛心收集散佚在民間的蒲氏著作，他曾購進若干精美的會注、會校、會評本《聊齋誌

異》，在鄉間聲明「歡迎以舊換新」，有人就拿光緒年間的石印本來換三會本。魯童很得意地說：「這叫兩滿意。他們的書不就是為了看嘛？有鉛印的新書，還看那石印的破爛？他認為得了便宜了。」學友們都取笑魯童的小詭計，嗟嘆他用心之良苦。前不久蒲氏的遺著《藥崇書》又給他們挖掘了出來，引起文學界醫藥界的雙重興趣。另一個展室

粉壁光潔，字畫滿牆，當代書畫家吟畫聊齋故事的名作在此匯合。劉旦宅、戴敦邦的仕女畫尤為醒目，那些姿容絕世、和藹婉妙的狐女仙姬似乎可以從畫上走下來。其實，說穿了，這三展室只展出了「大路貨」。關於短篇小說之王的一手資料，蒲松齡的若干手稿，由墓葬中發現的四枚圖章，還有作家生前用的菸袋、油燈，都被魯童珍藏密收裝進保險櫃中，而且越來越不肯輕易示人了。

為了研究目的，幾年來我數度造訪故居，每次見魯館長，都以「鳥槍換炮」相謔。的確，故居的「勢力」眞是越來越大了。不僅早已把旁姓鄰家「頂」了過來，而且又向西延展，把「蒲松齡研究所」的牌子掛了出去。整個蒲家莊也衆星捧月般圍繞故居活動。村西頭建停車場；村東頭開「柳泉」書屋；「聊齋」賣品部出售蒲松齡畫像等紀念品，年盈利達六位數；經營地方風味的「柳泉」飯店門庭若市，日盈利數百；一個拍故居紀念照的毛頭小伙，一年工夫買上了一輛雅馬哈！

三百年前才高氣傲的聊齋先生，因為窮，不得不「屢設帳於縉紳家」，他有多少辛

酸？「墨染一身黑，風吹鬍子黃，但有一線路，不做孩子王。」（〈學究自嘲〉）蒲松

齡的窮在古代著名作家中眞是「出類拔萃」了。爲了葬母借了學生的錢，好幾年還不

上；爲了口腹耕人田，無暇顧及自家子孫的學業；年年地憂荒憂病，恨不得田頭禾苗結

出銀錢來納稅；在畢家一住三十年，每年不過收「哉生魄」（十六兩銀）多一點兒的銀

子，卻要常年梅妻鶴子獨對孤燈。逢年過節才能借上東家的馬沿著奐山路踽踽回鄉。途

中有見到奐山山市的奇遇，有心曠神怡的時節，「十里煙村花似錦，一行春色柳如

腰」，更有風雹驟至、苦不堪言時，「風吹網平拔老樹，橫如蛟龍百尺蟠，……右手

抱鞋左提笠，一步一咫愁心顏。」當他的兒子漸次長成時，爲了蓋幾間草房，蒲松齡更

是捉襟見肘，「茅茨占有盈尋地，搜刮艱於百尺樓」。他的兒子還是滿孝順的，但他們

兄弟數人都沒有奉養老父的能力，只能在送素絲垂領的老父上馬出村再去舌耕時，深深

地感到愧疚！

這位當年窮得叮噹響的蒲老秀才，如今成了蒲家莊的衣食父母！

豈止是蒲家莊？全國有多少搞學問、搞戲劇的是所謂「吃蒲松齡飯的」？一百多個

劇種演出過聊齋戲，僅川劇就演了六十個劇目。在最近的全國蒲松齡學術討論會上，學

人們開玩笑地歷數秀才蒲松齡「提拔」了多少多少教授、副教授——以研究蒲松齡爲

晉職條件。小小寰球，又有多少學人研究蒲松齡？一九八一年英國有位白亞仁來華，考

察蒲松齡故居以撰寫博士論文；一九八二年美國張春樹教授來訪，他的博士論文是論聊齋；一九八三年日本慶應義塾大學教授藤田佑賢專程到故居考察，他是日本漢學界的「蒲學」權威；一九八五年新加坡國立大學辜美高先生專程來參加蒲松齡討論會……，研究蒲松齡的中外學者員是難以盡數，論著更如汗牛充棟，以致於藤田教授編輯的《聊齋研究文獻要覽》印了厚厚的一本，定價四千日元。

其實，蒲家莊得其「三老祖」福蔭，學者們緣聊齋而受益，還都是次要的事，極次要的事。重要的是，窮愁的蒲松齡為世界文庫提供了燦爛的東方瑰寶，世界上主要的百科全書都要介紹這部奇書：《聊齋誌異》是一部散文小說，它繼承了中國古代散文的傳統，富有浪漫主義色彩。」（英國），「《聊齋誌異》的文學語言是卓越的、有力的，達到了中國古典散文的高峰。」（法國），「《聊齋誌異》早在江戶時就影響了日本文學。」（日本）；十四種語言的外文譯本在全世界流傳……

這實在是個很奇特的現象：終其一生，蒲松齡除年輕時短期南遊寶應外，一輩子在枯守書齋，而他的作品卻幾百年來五湖四海地不脛而走，星斗懸天，光芒四射。作家是怎樣艱苦而又成功地攀上藝術高峰的？這始終是人們感興趣的。有一點是被公認的：沒有窮困潦倒失意，沒有終生鄉居，便沒有《聊齋誌異》！有人在蒲松齡墓旁的柏樹上題下了一首打油詩：「失卻青雲路，留仙發牢騷；倘若中狀元，哪有此宇廟？」油滑的詩

說出一個明顯的哲理：求仕的蹉跎造就了「世界短篇小說之王」的崛起。

須知在蒲留仙那個歲月中，寫小說可不是多麼時髦的事兒，按正統文學觀，詩歌為正統，詞為小道，小說呢？閒書，不入流。何況讀書人先要以八股文為進身之階。所以在那年月寫小說不僅不會動輒評獎，還免不了被人白眼視之，連蒲松齡的摯友張篤慶都勸蒲秀才切莫沈緬於志怪：「聊齋且莫競談空！」蒲松齡自青年時期即開始撰寫聊齋故事，康熙十八年（四十歲）《聊齋誌異》初步成書，他的「自序」非常擔心人們不能理解他：「知我者，其在青林黑塞間也！」但他鍥而不捨，為了抒發孤憤，雖九死而不悔，繼續寫下去，改下去，直到晚年，他還在聊齋中修訂他的書，「書到集成夢始安」。這部書熬盡了這位曠世奇才的畢生精力。康熙五十四年正月二十二日，七十五歲的老作家又在聊齋依窗而坐，大約是還想再構思什麼狐鬼精魅的故事吧？而永恆就在此刻來臨，酉時，蒲家的兒孫發現蒲松齡「依窗危坐而卒」！

我們不妨引用雨果在巴爾扎克墓前的誄詞：

……這不是黑夜，乃是光明。這不是終局，乃是開端。這也不是虛無，而是永生。你們聽我說話的一切的人，我不是說到真理了嗎？像這一類的墳墓才是「不朽」的明證。

像這座簡陋的、貧寒的聊齋，才是不朽的明證！

馬瑞芳（一九四二～），山東益都人，學者、作家。著有散文集《學海見聞錄》，長篇小說《藍眼睛，黑眼睛》、《天眼》，學術論述《蒲松齡評傳》、《聊齋創作論》等。

晉祠

梁　衡

出太原西南行五十里，有一座山名懸甕。山上原有巨石，如甕倒懸。山腳有泉水湧出，就是有名的晉水。在這山下水旁，參天古木中林立著百餘座殿、堂、樓、閣、亭、台、橋、榭。綠水碧波繞迴廊而鳴奏，紅牆黃瓦隨樹影而閃爍，悠久的歷史文物與優美的自然風景，渾然一體，這就是古晉名勝晉祠。

西周時，年幼的成王姬誦即位，一日與其弟姬虞在院中玩耍，隨手拾起一片落地的桐葉，剪成玉圭形，說：「把這個圭給你，封你為唐國諸侯。」天子無戲言，於是其弟長大後便來到當時的唐國，即現在的山西作了諸侯。《史記》稱此為「剪桐封弟」。姬虞後來興修水利，唐國人民安居樂業。後其子繼位，因境內有晉水，便改唐國為晉國。人們緬懷姬虞的功績，便在這懸甕山下修一所祠堂來祀奉他，後人稱為晉祠。

晉祠之美，在山美、樹美、水美。

這裡的山，巍巍的如一道屏障，長長的又如伸開的兩臂，將這處秀麗的古蹟擁在懷中。春日黃花滿山，徑幽而香遠；秋來，草木鬱鬱，天高而水清，無論何時拾級登山，探古洞，訪亭閣，都情悅神爽。古祠設在這綿綿的蒼山中，恰如淑女半遮琵琶，嬌羞迷人。

這裡的樹，以古老蒼勁見長。有兩棵老樹，一曰周柏，一曰唐槐。那周柏，樹幹勁直，樹皮皺裂，冠頂挑著幾根青青的疏枝，宛如老者說古：那唐槐，腰粗三圍，蒼枝屈虬，老幹上卻發出一簇簇柔條，綠葉如蓋，微風拂動，一派鶴髮童顏的仙人風度。其餘水邊殿外的松、柏、槐、柳，無不顯出滄桑幾經的風骨，人遊其間，總有一種緬思昔的蕭然之情。也有造型奇特的，如聖母殿前的左扭柏，拔地而起，直衝雲霄，它的樹皮卻一起向左邊擰去，一圈一圈，絲紋不亂，像地下旋起了一股煙，又似天上垂下了一根繩。其餘有的偃如老嫗負水，有的挺如壯士托天，不一而足。祠在古木的蔭護下，顯得分外幽靜、典雅。

這裡的水，多、清、靜、柔。在園內信步，那裡一泓深潭，這裡一條小渠。橋下有河，亭中有井，路邊有溪，石間有細流脈脈，如線如縷；林中有碧波閃閃，如錦如緞。這麼多的水，又不知是從哪裡冒出的，叮叮咚咚，只聞佩環齊鳴，卻找不到一處泉眼，

原來不是藏在殿下，就是隱於亭後。更可愛的是水清得讓人叫絕。無論多深的渠、潭、井，只要光線好，游魚、碎石，絲紋可見。而水勢又不大，清清的波，將長長的草蔓拉成一縷縷的絲，鋪在河底，掛在岸邊，合著那些金魚、青苔、玉欄倒影，織成了一條條的大飄帶，穿亭繞樹，冉冉不再絕。當年李白至此，曾讚嘆道：「晉祠流水如碧玉，百尺清潭瀉翠娥。」你沿著水去賞那亭台樓閣，時常會發出這樣的自問：怕這兒百間建築都是在水上漂著的吧！

然而，最美的還是祖先留給我們的古代文化。這裡保存著我國古建築的「三絕」。

一是聖母殿。這是全祠的主殿，是為虞侯的母親邑姜所修的。建於宋天聖年間，重修於宋崇寧元年（一一○二年），距今已有八百八十年。殿外有一周圍殿，是我國古建築中現在能找到的最早實例。殿內寬七間、深六間，極寬敞，卻無一根柱子。原來屋架全靠牆外迴廊上的木柱支撐。廊柱向內傾，四角高挑，形成飛檐。屋頂黃綠琉璃瓦相扣，遠看飛閣流丹，氣勢雄偉。殿堂內宋代泥塑的聖母及四十二尊侍女，是我國現存宋塑中的珍品。她們或梳妝、灑掃，或奏樂、歌舞，形態各異。人物形體豐滿俊俏，面貌清秀圓潤，眼神專注，衣紋流暢，匠心之巧，絕非一般。

二是殿前柱上的木雕盤龍。這是我國現存最早的盤龍殿柱。雕於宋元祐二年（一○八七年）。八條龍各抱定一根大柱，怒目利爪，周身鳳從雲生，一派生氣。距今雖近千

年，仍鱗片層層，鬚鬣根根，不能不叫人嘆服木質之好與工藝之精。

三是殿前的魚沼飛樑。這是一個方形的荷花魚沼，卻在沼上架了一個十字形的飛樑，下由三十四根八角形的石柱支撐，橋面東西寬闊，南北翼如。橋邊欄杆、望柱都形制奇特，人行橋上，隨意左右，如泛舟水面，再加上魚躍清波，荷紅映日，眞樂而忘歸。這種突破一字橋形的十字飛樑，在我國現存的古建築中是僅有的一例。

以聖母殿爲主的建築群還包括獻殿、牌坊、鐘鼓樓、金人台、水鏡台等，都造型古樸優美，用工精巧。全祠除這組建築之外，還有朝陽洞、三台閣、關帝廟、文昌宮、勝瀛樓、景清門等，都依山傍水，因勢砌屋，或架於碧波之上，或藏於濃蔭之中，揉造化與人工一體。就是園中的許多小品，也極具匠心。比如這假山上本有一掛細泉垂下，而山下卻立了一個漢白玉的石雕小和尚，光光的腦門，笑咪咪的眼神，雙手齊肩，托著一個石碗，那水正注在碗中，又濺到腳下的潭裡，卻總不能滿碗。和尚就這樣，一天一天，傻呵呵地站著。還有清清的小溪旁，突然跑來一隻石雕大虎，兩隻前爪抓著水邊的石塊，引頸探腰，嘴唇剛好埋入水面，那氣勢好像要一吸百川。你順著山腳，傍著水濱去尋吧。眞讓你訪不勝訪，雖幾遊而不能盡興。歷代文人墨客都看中了這個好地方，至今山徑石壁，廊前石碑上，還留著不少名人題詠。有些詞工句麗，書法精湛，更爲湖光山色平添了許多風韻。

這晉祠從周唐叔虞到任立國後自然又演過許多典故。當年李世民就從這裡起兵反隋，得了天下。宋太宗趙光義，曾於太平興國四年（公元九七九年）在這裡消滅了北漢政權，從而結束了中國歷史上五代十國的分裂局面。一九五九年陳毅同志遊晉祠時興嘆道：「周柏唐槐宋獻殿，金元明清題詠遍。世民立碑頌統一，光義於此滅北漢。」晉祠就是這樣，以她優美的身軀來護著這些珍貴的歷史文化。她，真不愧為我國錦繡山河中一顆璀璨的明珠。

梁衡（一九四六～），山西霍縣人，作家。著有散文集《夏感與秋思》、《問路》、《只求新去處》、《梁衡散文集》，章回體知識性小說《數理化通俗演義》等。

兵馬俑前的沈思

韓小蕙

一

儘管已置身在恢宏的展覽大廳裡，眼前這胴體裸露的真實的黃土地，仍不失大西北的悲壯氣概，令人嗟嘆不已！恍惚間，但聞鼓角齊鳴，腳步踏踏，參觀的人流已悄然隱去，黃色的空間中，列隊走來兵馬俑們那灰黑的方陣……

但我簡直無法想像，他們每一張臉上，竟都堆著恭順的微笑！

這兩千年前的威武之師！他們之中的每一個人，無論是將軍還是士兵，全是高大、魁偉、相貌堂堂。威嚴的軍服，整肅的綸巾，和他們身上那異常精美的小佩飾，更把這

些七尺男兒的身軀襯托得英武無比。可以想像在當年橫掃六合的無數次鏖戰之中，他們曾怎樣奮猛地浴血奮戰，橫掃千軍。沒有他們，秦王朝的偉業無從得以實現，始皇帝的聲名無從得以流傳；而那千秋功業的史冊上，也無從寫下輝煌的一筆。

可是現在，面對著一個死去的女人，他們竟這樣整齊地排著隊，每個人都是兩肩前聳，雙手下垂，低眉斂目，擺出了一副恭順的朝拜姿態。

這難道就是他們留給後人、留給千秋萬代的永恆嗎？

這是我所見到的最令人困惑的微笑。

二

我簡直無法理喻，他們怎麼能笑得出來？

姑且不提那孟姜女哭倒長城的老話，單是面對著這鋪張靡麗的始皇之母墓葬群，誰又能不感受到凝聚其中的血與淚？

金碧輝煌的銅車馬固然精美絕倫，但那金銀，無一不是橫徵暴斂而來；場面宏大的俑坑固然震人心魄，堪稱奇蹟，然而遙想當年那肩挑手抬的原始施工，莫如說是累累白骨堆砌而成；成百數千個兵俑固然個個高大雄壯，氣勢奪人，可若有人去傾聽他們內心

的血淚，恐怕這墓道會轟然坍塌，爆起四方狼煙……

不提防之間，講解員突然把一個爭執不下的千古之謎，硬梆梆地拽到面前：

「你們說，這兵俑，是先燒造好放進炕道裡的呢，還是與炕道同時燒就的呢？」

甲說：「我看就是在這墓道裡燒的，不然怎麼能排列得這麼整齊？」

乙講：「不對頭。別忘了，這麼多兵俑沒一個相同的，是因為當年每一個俑都用一個活人做模特兒。」

「啊！……」我差點叫出聲來。這就是了，從剛才見到這些兵俑的最初一刻起，我的心裡就漾起一種恐怖的感覺，老覺得這些不聲不響的兵俑們的身體內，都包孕著一個活生生的人！儘管講解員並沒有這麼說，史書上也沒有這樣的記載，可這想法是那麼固執地存在我的心裡，怎麼也揮之不去。我便死死地盯住兵俑們的破損處，想看看那殘破的傷口裡，到底是泥土還是別的什麼。然而歷史到底是太長久了，即使是血肉之軀，也早就零落成泥了……

零落成泥碾作塵，仇恨卻應當還在。徭役之重、苛捐之重、盤剝之重、壓搾之重，也許沒有超過秦王朝的了。僅從眼前這空前奢靡的墓葬中，就不難推想出那千古一帝本身的喪事，不知還要鋪張多少倍！而在七國連年征戰、秦王統一霸業之後僅數年之內，百姓哪能拿出如此眾多的財富，來滿足統治階級驕奢淫逸的需求呢？由此可見，當年的

階級衝突，必定是極其酷烈的，絕不會是這樣一曲太平大樂。

這是我所見到的最令人心疑的微笑。

三

我一定要弄個明白，他們為什麼會笑？

於是，我溯著歷史的源頭，匆匆過清、明而跨宋、唐，走向他們那個殘暴的時代

……

不料我來得太晚了。還未跨進秦王朝那道黑漆漆的門檻，就見墓道的大門被轟然關死，裡面便從此聲息全無。只一忽兒，黃土地上面就悄悄地冒出青草，淹沒了曾是那麼真實的歷史痕跡。

我便又匆匆趕往驪山，想去看看還正在施工中的秦始皇陵。可惜裡外三層的重兵防範得固若金湯，除了偶爾傳來役夫們的一二聲慘叫之外，根本看不到裡面的一磚一石。

中國歷史的封建統治者，不知為什麼都那麼重視他們的身後事，一個個還在盛年壯年的時候，就急急忙忙地搜金刮銀，自掘起一個比一個更加奢華的墳墓。難道他們真的相信，盡其所能帶走的那些珠寶珍饈，真能保證他們在陰間繼續縱情享樂嗎？生前尚不能

做到所謂的「萬世昌盛」，還談什麼死後的福份呢！

在這一點上，秦始皇比他們所有的人都更加貪婪。甚至在他的基業還立足未穩之時，就令風水先生找下驪山腳下的這塊風水寶地，為自己修建起死後的地宮。這修造傷耗了全國老百姓多少財富，歷史已無法查清，只知歲歲年年之後的今天，那環繞著陵墓而生出的層層密密的石榴樹，依然在噴吐著憤怒的火焰。

登上高高的秦始皇陵，果然是一派「好風水」。背倚驪山巍峨的山勢，腳下是一覽無餘的八百里平川。環顧四周，除卻氤氲雲氣，便是呼呼的天風。不用再說什麼，我忽然明白了許多事：

原來，始皇帝的用心何其良苦。他是想永世高踞於這半天之上，讓千秋萬代人永遠匍伏在他腳下朝拜。正是這強烈的統治欲，驅使著他日夜兼程，趕造出成千上萬個兵俑，向他微笑，向他稱臣，向他三呼萬歲。

至此，謎團似乎應該是解開了：為什麼秦墓陪葬陣勢是空前的兵馬俑？這是因為秦始皇想要保住他的「萬世江山」。為什麼這成千上萬個兵馬俑非要以活人做模特兒？這是因為秦始皇在死後也要繼續奴役他們。為什麼兵俑們的臉上不是悲憤反而堆起恭順的微笑？這是因為秦始皇強迫他們做此笑臉，使之適應統治階級意識的需要⋯⋯

我不知道那些做模特兒的活人，當年是否也這樣笑著。

這是我所見到的最令人悲憤的微笑。

四

他們在笑，我卻笑不起來。

我身後，也沒有一個人在笑。在這氣勢奪人的展覽大廳裡，面對著一排排微笑不已的歷史兵俑們，參觀的人流在緩緩湧動。人們在用今天的觀念審視著昨天。

中華古國，泱泱五千年。

西安古都，巍巍大雁塔。

從全世界來的旅遊者川流不息。在他們長長的隊伍中，有美國總統、英國首相、日本大臣、荷蘭女王、蘇聯部長會議主席……據說，他們在看到舉世無雙的兵馬俑時，全都讚嘆不已。

讚嘆中國古老的歷史、燦爛的文化、博大的文明、深邃的內涵、先人的智慧、昔日的昌盛……看得出，他們的讚嘆都發自內心。以至於公允地將眼前這壯觀的秦兵馬俑，稱為「世界第八大奇蹟」。

從世界文明發展的角度，從歷史的角度，眼前這些兵馬俑堪稱其譽。他們真正是華

夏文明的精品，是中華民族的脊樑，是中國對於世界文明的貢獻。我們這些兩千年之後的後來者們，理所當然地感到驕傲。

來此之前，我家中的書櫃裡，就早已擺上了一對灰黑的秦兵小俑，那是在北京的一座博物館裡發現而購得的。我一直十分珍愛他們，心心願願有朝一日能到他們的出土地來看一看。在北京，在文化界的許多名人家裡，我都曾見到過這些不同神態的秦兵小俑，莊嚴地站在明亮的書櫃裡。只要同他們的主人稍一提及，便往往會於閒談之中，聽到親遊西安的同一嚮往……

可是如今眞的來了，站在他們面前了，我卻怎麼也沒有想到他們在笑！望著這恭順的微笑，我失望得有些不能自持。

五

幸好，我及時地發現，是我錯了。

我終於弄懂了，兵馬俑們在笑什麼。

一個五歲的小女孩，著一身鮮艷的紅色衣衫，就連頭頂上那朵蝴蝶結也是紅色的。在這一脈黃土地面前，顯得異常鮮亮奪目。我向她凝視了很久。只見她對著母親揚起明

麗的小臉，故意學著大人的口氣，深沈地說：

「真是不可思議！他們真的已經有兩千多歲了嗎？那他們怎麼還不死呀？」

噢，原來在孩子的小心靈裡，這些高大的兵馬俑們還都活著？我立即在心底裡歡呼起來：我也寧願相信他們還都活著！

假若他們活著，讓他們重新選擇一遍每個人的人生，那麼，他們將會怎樣重新書寫自己的歷史呢？

無疑的，他們所做的第一個舉動，便會是舉起有力的臂膀，掀翻這陰森可怖的墓道，奔向黃土地上面的晴天朗日。

然後，他們將各奔家鄉，尋找啼哭的妻子、失散的爹娘，靠著自己勤勞的雙手，重建家庭的幸福。

如果陰靈又來，追兵所至，向他們高懸起毒蛇一樣的皮鞭，妄圖將他們重新驅使奴役的話，他們就會奔到農民起義軍伐秦的隊伍中去……

呵，這幅新繪的歷史畫卷，是不是太具有現代人的主觀色彩了呢？用二十世紀九十年代的今人意識，去對兩千多年前的中國農民做如是遐想，當然未免有些迂腐癡情了。

可是，歷史的發展規律不就是如此演進的麼？只有短短十四年，阿房宮就被沖天的火焰燒成一把灰燼。火光中，農民起義軍隊伍正在乘勝進擊，把胡亥一伙追殺得抱頭鼠

竄。

莫非兵馬俑們笑的就是這？

他們在笑崩潰、笑滅亡⋯⋯不可一世的秦帝國，倏忽一瞬就被埋葬掉了。

他們在笑貪婪、笑妄想⋯⋯越想做萬世的皇帝，越是短命而亡。

他們在笑虛弱、笑無能⋯⋯在歷史之簿上，沒有哪一個皇帝能夠長久地奴役人民。

他們在笑那些匆匆的歷史過客⋯⋯他們個個自以為是歷史的主宰者，卻不知就在他們強迫人民俯首稱臣之時，已成為世人永久的嘲笑對象⋯⋯

這才是兩千多年前兵馬俑們微笑不已的本意呀！

韓小蕙（一九五四～），河北昌黎人，作家。著有散文集《悠悠心會》、《有話對你說》、《體驗自卑》，報導文學集《步出沼澤地》、《賄賂，賄賂》等。

內容簡介：

「遊記」是一種充滿獨創個性和心靈自由的文體，它描繪著自己獨具慧眼的印象，抒發個人內心被撞擊和震顫後的情思，進而形成鮮明形象、灼熱感情與深刻哲理的融合。在各國的文學史上，「遊記」充分展現審美與閱讀上的情趣，從中不難看出該文化的人文風貌。

《百年遊記》分為「島・城・大漠・藏地・天涯」和「山・水・樓・園」兩冊，自康有為起的一百位作者時間跨距長達百年；他們的足跡更是踏遍世界各地，有青島、琉球、澎湖、有西安、巴黎、北斗、有敦煌、布達拉宮、陽關，有印度、肯亞、北極，有黃山、太魯閣、歐洲森林，有長江三峽、鏡泊湖、南勢溪，有岳陽樓、頤和園、桃花源……從鬼斧神工的天然美景到人類文明的巔峰成果，從一望無際的沙漠到茫茫大海中的小島，從歷史遺蹟到旅遊名勝，從繁華都會到無名小鎮，那是冒險活動，也是心靈之旅，而所有天地的精華都已收錄在這兩本小小的書中，供您臥遊夢迴。

編選者：

立緒文化編輯部

林非

一九三一年生，畢業於復旦大學中文系；歷任中國社會科學院研究生院文學系教授、博士學位研究生導師，中國魯迅研究會會長，中國散文學會會長等。

學術論著有《魯迅小說論稿》、《現代六十家散文札記》、《中國現代散文史稿》、《文學研究入

門》、《中國現代史上的魯迅》等；散文創作有《訪美歸來》、《西遊記與東遊記》、《林非遊記選》、《中外文化名人印象記》、《人海沈思錄》等；回憶錄有《讀書心態錄》、《半個世紀的思索》，共出版三十餘部著作；並主編《中國散文大詞典》、《中國當代散文大系》、《百年遊記》等。部分論著與作品已被國外翻譯出版或發表。

責任編輯：

馬興國

中興大學社會系畢業；資深編輯。

國家圖書館出版品預行編目資料

百年遊記 II：山·水·樓·園／胡適·朱自清·
席慕蓉等著.林非·立緒文化編選 .—初版 .—臺北縣新店
市：立緒文化，2003（民 92）
　　　面；　公分.

ISBN 957-0411-67-8（平裝）

855　　　　　　　　　　　　　　91023415

百年遊記 II：山·水·樓·園

出版──立緒文化事業有限公司
作者──胡適·朱自清·席慕蓉等
編選者──林　非·立緒文化

發行人──郝碧蓮
總經理兼總編輯──鍾惠民
主編──許純青
行政專員──林秀玲
行銷專員──劉健偉
地址──台北縣新店市中央六街 62 號 1 樓
電話──(02)22192173
傳真──(02)22194998
E-Mail Address: service@ncp. com. tw
劃撥帳號──1839142-0 號　立緒文化事業有限公司帳戶
行政院新聞局局版臺業字第 6426 號

行銷代理──紅螞蟻圖書有限公司
電話──(02)27953656　傳真──(02)27954100
地址──台北市內湖區舊宗路二段 121 巷 28-32 號 4 樓
排版──伊甸電腦排版有限公司
印刷──祥新印刷股份有限公司

法律顧問──敦旭法律事務所吳展旭律師
　　　　　國際通商法律事務所黃台芬律師
版權所有·翻印必究
分類號碼──855.00.001
ISBN 957-0411-67-8
出版日期──中華民國 92 年 1 月初版　一刷(1～3,000)

定價◎290 元

本書由中國人民文學出版社授權
立緒文化事業有限公司得以繁體字在全球出版發行